여성화가들, '여성'을 그리다

여성화가들, '여성'을 그리다

ⓒ우성주 2020

초판 1쇄 발행 2020년 2월 7일

지은이 우성주

펴낸곳 도서출판 가쎄
등록번호 제 302-2005-00062호
＊gasse•아카데미 는 도서출판 가쎄의 임프린트입니다.

주소 서울 용산구 이촌로 224, 609
전화 070. 7553. 1783 / **팩스** 02. 749. 6911
인쇄 정민문화사

ISBN 978-89-93489-93-4 93600

값 20,000원

홈페이지 www.gasse.co.kr
이메일 berlin@gasse.co.kr

이 저서는 2015년 정부(교육부)의 재원으로 한국연구재단의 지원을 받아 수행된 연구임
(NRF-2015S1A6A4A01009868)

This work was supported by the Ministry of Education of the Republic of Korea
and the National Research Foundation of Korea(NRF-2015S1A6A4A01009868)

여성화가들, '여성'을 그리다

우성주 지음

gasse•아카데미

차례

여성화가들, **'여성'**을 그리다

　'보는 것'과 '보이는 것'의 차이는 무엇일까? 작품을 제작하는 주체와 감상하는 주체의 욕망 탓일까? '보는 자'는 개인의 시선으로 사물을 본다. 그러나 사회문화적 배경이 개인의 사고를 옥죄기도 하기에, 시대에 따라 개인의 시선도 많은 변화를 수용할 수밖에 없었으리라. 제작자의 의도는 '보는 자'의 욕망에 의해 변화된 시선으로 수용되며, 따라서 '보이는 것'의 의미와 해석까지도 사회문화적 환경을 구성하는 요소들의 조합에 따라 달라지기도 한다. 이 모든 것은 '이미지'에 대한 인식으로부터 시작된다.

　인류의 오랜 흐름을 되새겨보면, 매 순간 시대별 이미지의 다양한 상징적 의미가 존재하였다. 이미지가 지닌 상징적 의미의 현재적 분석은 과거 문화의 특징과 연결되고, 나아가 문화의 미래적 전망과도 연결된다. 이미지의 상징적 해석에는 사회문화예술의 과거와 현재, 미래가 모두 포함되어 있다는 의미이다.

　본 저술은 작품을 단순하게 '보는 것'이 아니라, 작품에서 '보이는 것'의 상징성을 현재적 의미로 분석하려는 문제의식에서 출발한다. 여성화가들이 표현한 '여성 이미지'에 대한 다양한 시선을 통해 '차별과 다름'의 사회문화적 문제의식을 현재를 살아가는 오늘날의 '우리'의 입장에서 해석하려는 것이다. 여성을 그려낸 여성화가들의 의도와 수용의 문제를 다룬다고 해서, 페미니즘적 시각을 얘기하려는 것은 아니다. 여성이 '주체적 존재'로서 시대별 문화사회적 배경에 따라 어떤 경향을 보였는지, 그 세밀한 시선을 작품을 통해 분석하려는 것이다. 문화의 흐름이 특권계층 중심의 축에서 대중사회의 주역인 대중 혹은 개인으로 변화되어 오는 일련의 폭넓은 흐름에서 여성이 지닌 사회문화적 역할과 기능에 대한 문화사적 시각에서 여성화가 스스로가 지녔던 자아 인식에 대한 분석적 관점을 살펴보려는 목적을 지향한다. 사회의 주체적

구성원을 구성하기보다는 결여되거나 부족한 성으로서의 '여성'이나, '어머니'로만 인정받을 수 있었던 상황에서, 여성화가가 지향할 수 있는 활동의 스펙트럼은 극히 제한적이었으며, 상징적으로 극복될 수 있는 막연한 대상이었다. 여성의 사회적 역할은 남성의 그것과 비교하여, 마치 오리엔탈리즘Orientalism 세계관의 소외된 대상과 닮아 있었고, 포스트 콜로니얼리즘postcolonialism 현상에서의 '타자' 혹은 '하위주체'의 개념으로 이해되기도 한다.

2017년 한 해를 압축하는 단어로 '미투$^{Me\ Too}$'를 들 수 있을 것이다. 파이낸셜타임스$^{(FT)}$는 2017년 한 해를 압축하는 한 단어는 '미투$^{(\#MeToo,\ 나도\ 당했다)}$'라고 보도했다. '미투' 캠페인은 2006년 타라나 버크라는 흑인 여성이 성폭력 피해 여성들과 공감대를 형성하기 위해 소셜 미디어상에서 처음 사용했다. 검은 드레스를 입은 5명의 불특정 여성들이 정면을 응시하고 있는 이미지는 선정성을 넘어선 차분한 무게감을 드러냈다. 이들은 타임지가 선정한 2017년 올해의 인물인, 불특정 다수의 여성들로, '침묵을 깬 사람들$^{The\ Silence\ Breakers}$'로 명명되기도 한다. '미 투 캠페인'은 할리우드 유명 영화 제작자 하비 웨인스타인의 성추문 폭로들을 계기로, 배우 알리사 밀라노가 트위터상에서 "성희롱이나 성폭력을 당한 적이 있다면 이 트윗에 '미투$^{(me\ too)}$'를 써 달라"며 해시태그를 달았고, 하룻밤 사이 동참자가 5만 명을 넘기며 캠페인이 빠르게 확산됐다. 이후 다양한 버전의 미투 캠페인이 80개국 이상으로 퍼져나갔고, 미디어와 엔터테인먼트를 비롯해 정계, 금융계 등 여러 부문에서 저명인사들이 잇따라 퇴출됐다. 그리고 2018년을 시작으로 국내에서도 '미투 캠페인'이 고요히 그러나 지속적인 파급력으로 확산되고 있다. 이렇듯 '미투 캠페인'의 열기는 시간을 초월하여 대륙을 넘고 인종을 넘어 지구상의 모든 사회를 뜨겁게 달구고 있다. 수천 마디의 말보다 이 한 장의 이미지는 21세기 지구촌의 사회적 분위기와 숨겨진 그늘의 아픔을

그대로 보여주고 있고, 다양한 사회 현상 및 변화의 메시지를 전달하고, 더불어 새로운 문화 현상을 만들어 내고 있다.

이처럼 이미지는 단순히 2차원적인 회화 작품으로의 이미지가 아닌, 그 안에 내재된 상징의 의미 분석으로 시대적 사회•문화 환경 및 개별 선호도까지 알 수 있는 중요한 키워드가 된다. 21세기 디지털 시대 역시 이미지를 벗어나진 못하였고, 대중들의 관심과 몰입을 이끌어내기 위해 우린 쉼 없이 이미지들을 생산해내고 있지 않은가. 이미지가 가진 표현력은 파괴적이기까지 하다. 대중사회를 살아가는 우리에게 이미지는 사고와 표현의 효율성을 증폭시키는 힘을 갖고 있다. 이미지는 현재를 살아가는 사회구성원들의 개별적 혹은 사회 전체의 욕망의 구도를 중심으로 매체를 활용하여 몰입의 효율성에 기여하기 때문이다.

본 저술에서는 17세기에서 20세기에 이르기까지 주체적 여성으로서 활동하였던, 베르트 모리조와 마리 로랑생, 나혜석, 프리다 길로, 마리아 이스끼에르도, 수잔 발라동, 레메디오스 바로, 타마라 렘피카, 케테 콜비츠, 조지아 오키프, 암리타 쉘 질, 앨리스 닐 등 12명의 화가들을 분석의 대상으로 선택하였다. 그들의 재미있는 공통점은, 거의 모든 여성화가들의 초기 작품 경향이 페미니즘에서 출발되었다는 점이다. 하지만 그들은 중기 혹은 후기 작품으로 들어서며 하나같이 페미니즘을 벗어나 '여성화가로 특히 자신만의 특유의 이미지'를 표현하고자 노력하였다는 것이다. 그들이 궁극적으로 선택한 관념은 남성사회에 대하여 '여성을 위한' 혹은 '여성에 의한' 것이 아닌, 주체적 여성으로서 '여성'임을 인정하고, 나아가 '여성'이기에 과감하게 혹은 정직하게 표현할 수 있는 주제의 이미지들을 여과 없이 드러내었다는 점에 우린 주목해야 할 것이다. 따라서 그들은 페미니즘을 지향한 여성화가들이 아닌, 모성으로서만

존재하는 여성이 아니라 개별적이고 주체적인 존재로서 작품에 임하고자 하였다.

우린 매일 매 순간, 수많은 정보와 이미지들을 보며 살고 있다. '새로움'이란 우리의 기억 속에 존재하지 않거나, 잊어버린 그 어떤 것들을 지칭하기도 한다. 여성이라는 존재는 19세기 전까진 때론 사회 약자로 혹은 세계인에게 제외된 존재였기에, 근대 미학의 관점에서도 모두 '남성의 관음적 시선'의 대상으로 존재하였다. 본 저술에서 '여성화가'를 '여성 작가'라 굳이 말한 까닭은, 화가라고 함은 우리 사회에서 '2차원 그림'에만 국한된 의미로 통용되어, 자칫 이미지에 내재된 다양한 사회문화적 스펙트럼에 집중하였던 사실을 놓칠 수 있음을 주지하여 '여성 작가'라 표현하였다.

21세기 글로벌 사회^{Global society}의 미학적 탐색과 관련하여, 여성화가들 스스로 표현하는 '글로벌 사회와 여성의 사회문화적 이미지'의 다양한 스펙트럼의 집중을 통해, 글로벌 환경은 문화예술계에서도 세계 표준적 가치와 기준의 역할과 기능이 강화되고 있는 현실이 체감된다. 할리우드에서 제작된 영화의 기본 구조와 콘텐츠가 지구촌의 각 지역에 거주하고 있는 다양한 거주민들의 기호와 취향을 선도하고 있으며, 지역별 문화 구성 요소의 상당 부분을 차지하기 때문이다. 하지만, 몇몇 첨단 산업과 초고부가가치 산업 관련 분야를 제외한 대부분의 분야에서 글로벌이 지니는 의미는 극히 제한적이기에, 지역 문화의 특수성과 여성의 신분적, 계층적 특수성이 반영되어 있는 시각에서의 글로벌 환경을 보는 관점이 보완되어야 할 필요도 제기될 수 있겠다. 또한 글로벌 환경^{Global Environment}을 지향하는 시대를 살고 있는 우리들에게 세계적 표준과 대표적 가치에 대한 요구가 날로 확장되고 있는 이 시점에서 '여성'에 의해 표현된 '여성 이미지'를 통해, 차별화와 다름은 어떻게 존재해 왔는지를 반성하고 유추하고자 한다. 여성의 미적 표현 또한 시대적 변화의 흐름에 민감하게 반응하거나

대응하며, 사회적 유기체^{Social organism}로서의 특성을 나타내기 때문이다.

 본 저술에서 선택한 12명의 여성화가들은 가능하면 시대별 대륙별로 서로 다른 사회적 개인적 환경과 시각을 가진 화가들로 구성하였고, 우리들에게 익히 알려진 화가들도 있지만, 아직 국내에 잘 알려져 있지 않지만 시대별 주요한 화가들도 발굴하였다.

 현대 미술 표현에 있어서, 여성 스스로가 드러내어 표출하는 작품 경향을 통합적으로 정리하고, 분석하여, 여성 이미지가 반영하는 미적 표현의 다양한 가치와 기준에 대한 미학적 관점을 시도하였다. 그러므로 글로벌 환경에서 다양한 예술적 표현의식과 양식을 분석하며, 미학적 관점에서 여성 이미지가 어떻게 생산되고, 해석되었는지, 여성화가들의 시각을 중심으로 세계적 추세와 경향 및 다양성에 주목하였다. 따라서 본 저술의 규모는 이론서에 치우치거나, 화가의 소개에 머무는 것이 아니라, 글로벌 환경에서 여성의 미에 대한 여성화가들 스스로의 의식^(혹은 저항이나 선언적 의미)과 ^(사회문화적 환경의 지배에 의한) 무의식으로 빚어내는 다양한 스펙트럼의 사례 분석을 실증적으로 구현하였다.

 미학, 인류학, 여성학, 문화예술 담론, 사회학, 문화사 등 인문학과 예술의 다양한 분야 등을 아울러 통합적 시각에서의 현대 미학적 관점에서, 특히 여성화가가 스스로 인식하고 표현하는 여성미에 대한 분석을 통한 여성 이미지의 사회문화적 연구라 할 수 있다. 오리엔탈이즘과 포스트 콜로니얼리즘에서 비롯된 '타자의식'에서부터 라깡의 '타자의식'에 이르기까지, '이중적 타자'로서의 여성화가들이 표현한 여성의 미의식에 내재된 미학적 관점을 문화사적 시각에서 읽어낼 수 있기를 희망하였다. 여성

또한 사회를 구성하는 가치관에 따라 가변적 속성의 이미지를 반영하기 때문이다.

21세기 포스트모더니즘 윤리는 '존재론과 인식론'에 대한 기본 전제를 받아들이는 지점에서 출발하여, 부동의 토대 위에 서 있는 법칙과 윤리, 기준의 정당화에 급급한 목적 윤리를 거부한다. 포스트모더니즘 시대의 가장 중요한 변화는 실재성에 대한 개념변화이다. 결국 우리의 살과 뼈로 경험하는 현실 세계의 존재와 가상현실에서의 허구 사이에 존재하는 경계선이 붕괴해나가는 지금, 우리가 신뢰할 수 있는 최후의 지점은 '만남'이다. 우리는 차이에 대한 세련된 감각, 불일치에 대한 관용, 불투명성을 견뎌내는 성숙한 태도, 모호성을 참아내며 온갖 종류의 혼돈과 가변성을 버티어 내는 인내의 삶이 요구된다. 또한 여백, 행간, 틈새, 뒷장으로 밀려나간 "주변부들"에 대한 각별한 애정도 요청된다.

우린 열두 명 여성화가들의 자아인식 표현 방식에 주목하여 사회문화적 조건과 환경에 스스로를 어떻게 인식하고, 자신을 드러내어 표현하려 했는지를 통해 21세기 여성성에 대한 고찰과 반성의 시간 여행이 되고자 한다.

1.
대상으로서의 여성, 그 '아름다움'에 대한
다름과 차별의 시선

　글로벌 환경의 여성 이미지는 인류가 가진 '아름다움'의 기준에 의해 문화마다 다른 인식의 변화를 생성하였다. 이미지는 시대별 사회·문화의 코드이자, 사회·문화의 협의적 상징이기에, 그 '아름다움'의 기준의 기본 가치는 인간존재에 대한 인식의 변화가 가장 먼저 깔려있다. 오랜 예술의 역사를 통해 여성은 미의 대상물로서 상징되어왔으며, 여성의 아름다움을 묘사한다는 것은 시대적 사회문화의 가치를 반영하는 미적 표현의 정수로 인식되어왔다. 하지만, 예술 표현의 미적 대상으로서 여성이 실존적 삶의 주체로서 표현되어 온 경험은 역사적으로 찾아보기 어렵다. 르네상스 시대와 17, 18세기 계몽주의 시대를 거쳐 20세기 모더니즘 시대에 이르기까지도 여성의 미는 대부분 남성에 의해 표현된 여성의 외형적 표상에 불과했다. 다시 말해, 여성 스스로가 표현한 여성의 '아름다움'과는 많은 차별화를 보였다. 그러나 근대에 이르러, 개인이 삶의 주체로 받아들여지면서, 여성의 실존적 삶의 의미가 사회문화적 가치에 반영되었다. 여성을 단순한 미적 상징의 대상이 아닌, 실존적 삶의 주체로서 인식하면서 여성의 이미지는 다양하게 해석되기 시작한다.

　여성이 여성을 미적 대상으로 삼아 주체적으로 표현한다는 인식과 실체는 지극히 현대적 산물일 수밖에 없다. 여성이 대상이 아닌 주체로서

참여하여 여성의 이미지를 그려낸다는 것은 여성 이미지에 대한 미학적 탐색의 역사에서 매우 커다란 변화를 의미한다. 근대 이후 '여성'이라는 존재는 사회의 주체적 입장이 아닌, 하위주체 혹은 실증적 '타자'라는 점에서 우리에게는 여전히 탈식민주의적 관점에서 파악되기 때문이다. 따라서 여성화가에 의해 표현된 여성 이미지는 사회적 약자 혹은 소외된 계층의 존재로서의 아픔과 고통까지도 여성의 신체와 의상 등을 통해 의인화되기도 하였다.

모더니즘 시대를 거쳐 포스터모더니즘에 활동하였던 여성화가들이 스스로를 인식하고, 그려낸 여성 이미지에는 화가 개인으로서의 상징과 기호가 드러난다. 그리고 화가 자신이 속한 사회문화의 가치와 시대적 배경들을 수용하거나 거부하는 의도와 표현들이 포함됨으로써, 여성 스스로가 인식하는 동시대 여성의 이미지들은 몇몇 특성으로 유형화되거나 특징 지워질 수 있다. 즉 여성화가들이 그려낸 '여성 이미지'에 투영된 자기 정체성의 주체의식이 얼마나 다양하게 전개되는지를, 남성의 시선으로 본 아름다움의 대상이 아닌, '주체-대상'의 상관관계인 종합적 의미로 관철^{觀徹}될 수 있다.

신화시대의 미^美의 여신, 아프로디테^{Aphrodite}를 상징하는 의미에도 외형적 규칙^{canon}에 의한 아름다움, 미의 모델에만 국한하지 않는다. 아프로디테 여신은 미의 여신인 동시에 정화와 자유의 여신이기 때문이다. 그러나 만약 여성의 관점에서 미의 여신을 표현하였다면, 지금의 우리에게 익숙한 8등신 신체의 비율에 아프로디테가 탄생할 수 있었을까는 의문이다. 다시 말해, 긴 세월 동안 남성들에 의해 미의 기준과

가치 및 규범이 정해졌고, 여성들은 그 미의 역사 속에 갇힌 그림 속 여성들의 이미지였다. 굳이 관음적 시선으로 본 여성의 신체적 미가 아니더라도 선善과 덕목德目을 겸비한 여성 또한 미의 기준에 포함되었다. 따라서 인류사에 남겨진 여성 이미지엔 남성에 의해 구분된 미의 인식이 지배적이고, 여성의 시선으로 관철된 여성 이미지에 대한 사회적 관심은 20세기에 들면서 비로소 문이 열리기 시작한다.

가. 남성의 시선으로 본 여성 이미지

: 관능의 미, 현상의 미, 이상적 관념의 미

19세기까지 남성의 시선으로 본 대표적 여성 이미지들을 살펴보면, 그 어느 시대를 막론하고 남성의 관음적 시선에서 자유롭지 못했던 여성의 미를 확인할 수 있다. 첫 번째 대표적 여성 이미지는 정 레온 제롬Jean Léon Gerôme(French, 1824-1904)의 <아레오파고스 법정 앞에 선 프리네Phryne before the Areopagus>이다. 프리네Phryne라는 여성이 신성모독[1]으로 몰려 그리스 최고법정인 아레오파고스에서 죽을 위기에 극적으로 모면하는 순간을 포착한다. 프리네의 본명은 메사레테(Muesarete)로, 기원전 4세기경 그리스의 실존한 여성으로, 유명한 고급 매춘부인 '헤타이라Hetaira'로 알려진 인물이다. '프리네'란 그리스어로 '두꺼비'를 의미하고, 그녀의 누르스름한 피부색과 우아하고 정숙한 모습의 헤타이라이기에 붙여진 이름이다.

프리네가 사형의 위기에 놓이게 되는 찰라, 히페리데스Hyperides는 배심원들 앞에서 프리네의 옷을 찢어 그녀의 몸을 노출시키자, 배심원들의 표정이 다양하게 드러난다. 누군가는 놀라고 또 다른 누군가는 깊은

1) 두 가지 설이 있는데 첫 번째는 당시 솔론에 의해, 매춘부 등록법을 실시하였지만, 헤타이라들이 회피하자 그중에 가장 유명한 프리네를 본보기로 삼았다는 것과 두 번째는 그녀에게 사랑을 고백하였지만 거절당해 앙심을 품은 에우티아스가 신성모독이라는 죄명으로 그녀를 고소해 법정에 세웠다는 설도 있다.

생각에 잠기거나 고민하고 혹은 침착하게 반응한다. 기원전 4세기경에는 남성의 누드 조각만큼 여성의 누드 작품이 공공연하게 존재하지 않았던 시대이기에, 피리네의 옷을 입지 않은 모습은 충격적인 것이었다.

'보라, 그녀의 절대적 아름다움은 인간의 의지가 아닌 신의 의지의 산물이다. 신의 의지를 인간의 논리로 심판할 수 있겠는가? 신의 의지로 만든 절대적 아름다움 앞에 인간이 만든 법은 무효다. 따라서 우리는 그녀를 심판할 수 없다.'라는 히페리데스의 호소에 배심원들 역시 '아름다운 것은 모두 신성하며 선하다'며 프리네를 석방시킨다.

결국 아름다움 앞에선 어떠한 논리나 법도 용서된다는 극단적 탐미주의를, 즉 미학적 논증을 보여주는 것으로, '아름다움은 선한 것이고 선한 것은 아름다움'이라는 당대의 시대상을 잘 보여준다. 프리네 판결 이후 그리스에서는, 그 후유증으로, 누구도 법정에서 울부짖으며 탄원해서는 안 되고 어떤 피고도 옷을 벗으면 안 된다는 법령을 제정했다.

제롬은 아름다운 프리네를 남성들로 가득 메운 재판장에 세워 놓고 남성들의 관음증을 자극하는 욕망의 화신으로, 또한 수치심에 팔로 얼굴을 가린 인간적인 모습으로, 남에게 은근히 보이고 싶어 하는 은밀한 노출증의 결합으로 표현하였던 것이다.

두 번째 작품으론 제롬의 작품과 동시대인, 1889년 겐리흐 세미라드스키^{Henryk Siemiradzki(1843년~1902년)}의 〈엘레우시스의 프리네〉가 있다. 프리네에 대한 또 다른 작품으로 그녀가 신성모독죄가 된 배경을 섬세하게 표현하였다. 당시 그리스 사회에는 학식과 재능을 갖추고 당대의 저명한 남성들과 정치나 예술 등에 대한 토론 등을 상대하는 여성들이 존재했는데,

조선시대의 기생과 비슷한 사회적 계층이었다고 볼 수 있다. 프리네가 활동하던 아테네에서 테베의 성벽을 재건할 때 "알렉산드로스 대왕에 의해 파괴되고, 매춘부 프리네에 의해 복원되다"라는 글귀를 성벽 위에 새기는 조건으로 공사비를 부담했다는 기록이 있을 정도로, 이러한 여성들이 신분상 낮은 대우를 받은 것은 아니었다. 헤타이라의 미모는 유명했으며, '엘레우시스 축제'에서 신비극을 상연할 때, 푸른 하늘과 광활한 바다를 등지고 많은 사람들이 모여 있는 한 가운데 전라의 여성으로 출연하곤 하였다. 엘레우시스 축제는 고대 그리스의 마을인 엘레우시스를 기반으로 하는 그리스 신화의 두 여신 데메테르와 페르세포네의 컬트 종교이자, 이 컬트 종교로, 엘레우시스에서 매년 또는 5년마다 개최한 신비 제전이자 비전 전수 의식을 가리키는데, 그림에서는 그녀를 중심으로 오른편엔 옷과 치장을, 그리고 양산으로 햇빛을 차단하는 등 시중드는 여성들이 프리네 주변을 둘러싸고 있다. 반면 화면 왼편으론 월계관을 쓴 바다의 신 포세이돈마저 황홀한 눈으로 바라보고 그 주변으로 한 무리의 남성들도 넋을 잃은 채 그녀를 바라본다. 그녀는 음부만을 살짝 가린 채 포세이돈을 향해 뇌쇄적인 포즈로 자신의 아름다움을 한껏 뽐낸다. 또한 화면의 음영 안으론 그녀를 보기 위해 사람들이 구름처럼 몰려들었고 프리네는 사람들 앞에서 바다 한가운데로 걸어 들어가 수영을 했다. 이윽고 바다에서 그녀가 걸어 나오는 순간, 이는 마치 바다에서 태어난 미의 여신 아프로디테를 보는 듯하여, 아펠레스가 <아프로디테 아나디오메네>[2)]를 제작했고, 프락시틸레스^{Praxitilles}의 작품인 <크니디아의 아프로디테>를 조각하였다. 즉 바다의 거품으로 탄생된 아프로디

테 여신의 모습을 재현함으로써, 인간이 감히 신의 아름다움에 대적하였던 것이다. 그러나 이 역시 전통적 미학의 미 기준에 착실하게 근거한 작품으로, 여전히 남성의 관음증과 여성의 노출증이 남성적 시각으로 결합된 작품이다.

여성 이미지의 세 번째 대표작품은 시대별 미의 상징인 아프로디테 여신상들이다. 완벽한 8등신의 육체에 아름다운 금빛 긴 머리카락과 한쪽 다리로 살짝 무게를 치중시켜 얼굴과 어깨선의 자연스러운 기울기로 균형 잡힌 포즈를 잡고 있다. 이러한 포즈는 대상으로서의 인물이 무게중심에 맞추어 비대칭의 균형을 미적 표현으로 정립시키는 콘트라포스토contrapposto 기법인데, 그리스 클래식 시기에서부터 르네상스 시대까지의 오랜 세월 동안 기준으로 작동해왔던 포즈이다. 미의 여신을 조각하기 시작한 기원전 4세기부터 기원후 15세기 르네상스 시대까지 확고부동한 미의 상징성이 결코 변화하지 않았음을 확인한다. 일찍이 플라톤이 『향연』(symposium)과 『파이드로스』에서 말한 미의 이데아는 "현상적 세계에 현현할 땐 구체적인 미는 척도measure와 비례proportion 하모니아harmonia를 유지하는 대상은 항상 아름답다"는 논의를 그대로 착용하고 있는 것이다.

네 번째 여성 이미지의 작품은 피그말리온 신화로, 남성의 욕망에 의해 탄생된 이미지이다. 에드워드 번존스 경Burne-Jones, Sir Edward Coley(1833~1898)의 <피그말리온과 조각상Pygmalion and the Image> 4부작은

2) 아나디오메네는 아프로디테의 별명으로 '바다에서 올라온', 키프리스는 '키프로스 섬사람', 로마의 비너스는 '매력'이란 의미이다.

피그말리온 신화를 재현한 작품인데, 주제는 피그말리온 신화 이야기를 재현한 것으로, I부 "마음이 원하다 The Heart Desires"에선 피그말리온이 아무리 아름다운 여성들이라도 무관심하고 고민에 빠져 있는 모습이고, II부 "손을 거두다 The Hand Refrains"는 피그말리온이 조각상을 완성한 후 그 아름다움에 깊이 빠져 넋을 잃고 바라보고 있는 모습이다. III부 "신이 빛을 비추다 The Godhead Fires"에서는 피그말리온의 기도에 응답한 아프로디테가 갈라테이아 조각상에 생명을 불어넣는 순간이고, IV부 "영혼을 얻다 The Soul Attains"는 피그말리온이 자신의 작품인 조각상이 인간 갈라테이아가 생명을 얻게 되자 감격하여 그 아름다움에 경이를 표하고 있다.

여기서 미는 이상적 관념의 그림자로 보는 플라톤적 미학의 관점을 벗어나 오히려 미를 관념과 현실의 합合의 기제로 보고 있다. 그러므로 피그말리온의 지극한 헌신과 사랑을 통해 조각상에서 살아있는 여성으로 변신한 갈라테이아의 존재는 환상과 현실의 경계를 넘어 에로티시즘을 통해 "영원히 여성적인 것"을 체현하기에 이른다. 르네상스 이후의 예술에서 에로티시즘의 상징은 큐피드이지만, 그 외에도 보편성을 비유하는 상징이기도 했다. 그러나 당시 원근법과 재현된 리얼리즘으로의 대상 등도 넓은 의미의 에로티시즘이라 불린다. 외적인 대상을 내면을 통해 투영하는 일, 혹은 내적인 대상을 이차원으로 옮기거나 삼차원에 떠오르게 하는 행위, 그 능력과 가능성이야말로 현대 미술에 있어서 새로운 에로티시즘이라 말할 수 있다. 전통적 서양미술에 나타난 에로티시즘은 비너스를 대표하는 다양한 여신들의 신화 이야기나 성경 속 인물의 이야기를 은유와 암시로 차용했다. 그러나 여성의 관능미를 상징하는

에로티시즘은 남성 작가의 시각에 의해 구축되어온 남성만의 환상일 뿐이며, 여성의 시각은 그 안에서 완전히 배제되었다는 걸 뜻한다.

왜 남성은 바깥에서 관찰하는 대상이고, 여성은 안에서 관찰당해야만 하는 수동적 피사체인가? 피그말리온과 그의 조각상인 갈라테아의 관계 역시 남성적 에로티시즘 시각을 보여주는 것으로, 현실적 여성을 부정하고 이상적 아름다움에 대한 동경과 사랑의 피사체로 선택하였다. 즉 남성의 미 인식 기준은 현실을 넘어 가상의 피사체로만 여성의 미를 인정한 것이라 볼 수 있다.

나. 여성의 시선으로 본 여성 이미지

19세기까지 남성 화가들에 의해 표현된 여성의 미는 한결같이 관념적이고 비현실적인 미적 가치를 추구하였다. 그러나 이러한 풍조에도 불구하고, 예외적인 작품도 존재하였다. 17세기 아르테미시아 젠틸레스키 Artemisia Gentileschi(1593년~1651년/1653년)의 작품 <홀로페르네스의 목을 베는 유디트>가 그 예이다. 그녀는 17세기 이탈리아 바로크 시대의 가장 위대한 여성 작가였다. 당시 여성 직업작가로서 생활을 보장받는다는 것은 생각하기도 어려운 상황이었지만, 젠틸레스키는 메세나 가문의 전속 작가로 활동하였다. 또한 여성 작가에게는 역사화와 종교화 주제보다 초상화와 정물화가 적합한 주제라는 인식이 팽배했지만, 그녀는 역사화와 종교화를 주제로 작품을 남겼다. 이 작품에 등장하는 여성은, 남성이 여성의 모습을 관조하는 대상이 아닌, 여성이 행동하는 주체로서 강렬한 메시지를 담고 있다. 그러므로 관람자의 성별 차이에 따라 젠틸레스키의 작품을 불편하게 감상할 수도 있고, 더욱이 남성화가가 아닌 여성화가의 작품임을 알고 관람할 경우엔 심리적 불편감을 감추기 어려웠을 것이다. 우리가 젠틸레스키의 작품을 주목할 이유가 여기에 있다. 1618년 <홀로페르네스Holofernes의 목을 자르는 유디트Judith>는 그녀를 페미니스트적 관점으로 혹은 강렬한 표현법으로 자신의 독보적인 화풍을

굳건한 자리매김해준 대표작품이다. 유디트의 주제는 구약성경 외전 유딧서에 등장하는 이야기로, 아시리아 네부카드네자르 대왕의 장군 홀로페르네스가 유대인 도시 베툴리아를 함락하기 직전 물 공급이 막혀 항복할 수밖에 없는 절박한 상황에서, 신앙심 깊고 부유한 과부 유디트가 도시를 구하기 위해 나선 영웅담에서 구성되었다. 아름답게 치장한 후 거짓 투항하여 적장 홀로페르네스의 환심을 산 뒤 만취한 홀로페르네스의 목을 베어 돌아온다는 대범한 계획을 하녀 아브라와 단둘이서 성공시킨 이야기이다. 서양예술에서 반복적으로 등장하며, 보티첼리, 미켈란젤로, 카라바지오, 렘브란트, 고야, 클림트 등 많은 화가들이 이 주제를 콘텐츠로 활용하곤 하였다. 젠틸레스키의 그림에서는 죽임을 당하는 남성의 팔과 죽이려는 두 여성의 팔들이 대각선으로 교차하며, 홀로페르데스의 머리로 집중시키고 있다. 즉, 누워있는 남성의 시선이 중심이 아니라, 정면을 향하고 있는 여성들의 시선이 화면을 압도한다. 여기에선 여성의 수줍은 시선이나 옆으로 돌린 시선을 찾아볼 수 없다. 오히려 '능동적인' 남성 관람자와 '수동적인' 여성 수용자 사이의 전통적인 관계를 파기시켜 정면 대결을 보여준다. 젠틸레스키는 그동안 작품을 통해 사회적 약자의 입장에서 자신만의 언어로 소리를 낼 수 없었던 여성화가들의 외침과 절규를 여성의 입장에서 표현할 수 있는 용기의 도화선이 된 사건이 있었다. 물론 사건 전부터 그녀가 가진 날카로운 관점과 재능은 익히 있었지만, 그녀 내면에 웅크리고 있던 자신만의 언어가 충격적인 사건을 겪으면서 오히려 더 강건해졌다고도 볼 수 있다.

당시 시대적 배경에선 여성이 정규 미술교육기관에 입학이 불가했었고,

그녀의 재능을 먼저 알아본 아버지 오라치오는 자신과 함께 로마의 대저택을 꾸미는 공동 작업을 하고 있는 토스카나의 화가였던 아고스티노 타시에게 아르테미시아를 개인적으로 가르치게 했다. 그러나 타시는 그 과정에서 그녀를 강간한다. 그 후 타시는 그녀의 명예를 위하여 그녀와 결혼하기로 약속했지만, 약속을 불이행함으로써 오라치오는 타시를 고발하게 된다. 재판의 액면적 내용은 강간에 대한 것이었지만, 그 내면의 이야기엔 오라치오의 재산을 되찾기 위한 것이었다.[3]

<홀로페르네스의 목을 자르는 유디트>는 나폴리에서 전시되었는데, 생생하게 표현된 잔인성이 주는 인상은 아르테미시아 젠틸레스키가 겪어야 했던 고통에 대한 정신적 복수심을 나타낸다고 해석되었다. 17세기 말 동일한 주제로 제작된 지오반니 조세포 달 솔레^{Giovani Gioseffo dal Sole}(1654년~1719년)의 <홀로페르네스의 머리를 든 유디트^{Judith with the Head of Holofernes}>를 비교해보면, 젠틸레스키의 분노를 더욱 생생하게 전달받을 수 있을 것이다. 솔로의 유디트는 관능적 옷차림의 자태에 집중되어 있는 남성의 관음적 시각이 두드러져 있지만, 젠틸레스키가 표현한 홀로페르네스의 머리를 자르는 과정에 집중된 긴박성과 잔혹한 장면은 찾아볼 수 없다.

따라서 젠틸레스키의 표현법은 비단 여성이기에 가능한 것은 아니다. 또 다른 예로 16세기 말 트렌토^{Trento} 세밀화가의 딸, 페데 갈라치아^{Fede}

3) 재판은 7개월간 지속되는 동안, 타시가 그의 아내를 살해할 계획과, 그의 처제와 간통을 하고 오라치오의 작품을 훔쳐내려 한 사실이 밝혀졌다. 재판 과정에서 아르테미시아는 부인과 진찰대에서 검사를 받아야 했던 모욕감과 모진 고문을 이겨냈다. 타시는 재판 결과 1년 형을 선고받게 된다.

^{Galizia}가 그린 동일 주제에 대한 표현을 보면, 우아한 복장에 움직임이 없는 유디트의 정면 포즈와 제스처 뒤로 그녀의 하녀인 아브라가 들고 있는 쟁반 위로 유디트가 홀로페르세스의 자른 머리를 한 손으로 얹히고 있는 모습이다. 여기에선 젠틸레스키가 보여준 머리를 자르는 순간의 포착도, 자르는 머리로 터져 나오듯 용솟음치는 핏줄기도 찾아볼 수 없고, 다만 이미 마무리된 거사의 마지막 장면을 조용하게 표현하였을 뿐이다. 그리고 카라바지오^(1598~1599년)가 표현한 동일 주제는 홀로페르세스의 머리를 자르는 순간의 장면에 집중된 구성인 동시에 젠틸레스키가 영향을 받았음이 짐작 가능하다. 동시대의 동일한 주제를 다룬 네 사람의 작가들을 통해, 남성이기에 혹은 여성이기에 작품의 표현법이 다르다는 결론은 무색함을 알 수 있다. 당연히 젠틸레스키의 개별적 재능과 표현법으로 여성 영웅의 이미지를 창출하였다. 물론 여성이기에 여성의 입장에서 느끼고 본 남성의 시선을 예민한 반응의 표현이 가능한 부분도 있지만, 홀로페르세스의 머리를 자르는 순간에 집중된 구성과 그 안에 포착된 여성의 파워풀한 에너지는 여러 세기를 거쳐 찾아볼 수 없었던 기법이었다. 또한 이 표현기법에 힘을 실어 준 것은 머리를 자르는 유디트와 하녀의 시선과 죽어가는 남성의 시선 결합이다. 이렇듯 남성에 의해 억압된 행동이 아닌, 여성의 에너지를 직접적으로 드러낸다는 것은 그 당시 예술적 분위기론 상당히 다른 것이다.

다. 여성이 그린 '여성 이미지'에 대한 인식의 변화

　　20세기로 접어들며 대두된 구조주의에서 후기 구조주의로 들어가며 더욱 적극적으로 여성화가가 그린 객관적인 미의 관점이 사회적으로 존재하게 된다. 구조주의도 주체중심주의 사고는 여전히 백인, 유럽인, 남성, 문명인, 어른이 더 뛰어난 존재였지만, 후기 구조주의는 '다원화', '언어 지시성에 대한 불신', '역사주의 비판', '주체성 비판'이라는 큰 특징으로 학생운동과 여성운동, 흑인 인권운동, 제 3세계운동의 사회운동 등이 도화선이 되었기 때문이다. 특히 클로드 레비스트로스^{Claude Lévi-Strauss (1908년~2009년)}와 미셸 푸코^{Michel Foucault(1926년~1984년)}를 중심으로, 역사의 발전과 진보개념을 해체하였다. 프리드리히 빌헬름 니체^{Friedrich Wilhelm Nietzsche(1844년~ 1900년)}와 지그문트 프로이트 ^{Sigmund Freud (1856년~1939년)}의 영향으로 계몽주의 이후, 서구의 합리주의를 되돌아보며 하나의 논리를 세우기 위해 어떻게 반대 논리를 억압해 왔는지를 드러냈다. 또한 자크 마리 에밀 라캉^{Jacques-Marie-Émile Lacan(1901년~1981년)}은 르네 데카르트^{René Descartes (1596년~1650년)}의 합리적 절대 자아에 반기를 들고 프로이트를 귀환시켜 주체를 해체한다. 즉 플라톤^{Platon} 이래 서구철학의 기본적인 전제인 존재, 본질, 진리, 실체, 형식, 의식, 목적, 인간, 신의 개념에서, '주체의 해체', '저자의 죽음', '반 해석', '상호텍스트' 등을 제기한다.

푸코가 주장한 '권력의 구조'는 타자를 지배하는 힘이며 해방을 가져오는 수단이 아니라 감시, 제재, 구속의 양식이 되었다고 역설한다. 역사를 통해 부정되어왔던 현상에 주목한 그는 결국 주체가 권력의 결과로서 구성되는 과정에 초점을 둔다. 다시 말해, '여성'이라는 사회적 타자가 그린 '여성 이미지'는 사회 계층 간 보이지 않는 권력의 힘에 구속된 존재로, 주체적 인식으로 이끌어나가기엔 수많은 장애물들이 산재하고 있다. 따라서 여성을 주제로 하거나 여성화가에 의해 표현된 여성 이미지는 해부학적 기준에 의해 환원주의적으로 '여성' 개념을 이해하게 된다. 또한 '여성적 특질feminine qualities'을 가진 작품들을 구분하려 할 경우, 그 특질들은 이미 고정된 여성성의 개념을 전제로 하여 구별되었다. '파스텔 색깔', '부드러움', '곡선' 등의 성질들을 여성적이고, '강함', '두꺼움', '각진 형태' 등을 남성적이라고 하였다. 그러나 또 다른 방식에 의해 여성 이미지를 비평하는 기준은 작품의 주제나 시각에서 특별히 여성적인 특질들을 구별하는 경우를 생각해 볼 수 있다.

1970년대 들면서는 또한 공통된 주제와 스타일이 존재한다고 주장하였다. 예를 들면, 여성들은 남성들과 다른 삶의 경험들을 가지기 때문에, 남성들의 역사화나 종교화에 대한 관심보단 출산과 가사 일이 예술적 주제들로 초점을 두기 쉽다. 때론 여성적 스타일은 유동성과 부드러움이 특징이라고 선언하기도 하였다. 그러나 이 이론들은 성별 정체성과 유동적인 사회적 역할들의 다양성을 강조함으로써 고유한 여성적 목소리와 스타일을 추구하는 것을 일축하는 것이다. 그러나 공통된 여성적 관점에서의 미적 성질들을 찾는 것은 여성들이 전통적으로 용인된 예술

형식 밖의 장^場에서 만들어 낸 작품을 경험적으로 찾아내는 일과는 구별되어야 한다. 이러한 탐색은 여성적 본질을 가정하는 것이 아니라, 만일 여성들의 작품을 연구하고자 한다면 올바른 지점을 찾아내야 한다는 것이다. 이처럼 여성의 관점으로 본 여성 이미지는 원칙적으로 비남성주의적 관점이라는 열린 개념이라 볼 수 있다.

확실한 근거에 의한 예술 장르의 구별이 이론적으로 발견하기 어려운 것과 같이, 여성이 그린 여성 이미지의 특징이 무엇인가 하는 물음은 어쩌면 화가나 관람자, 그리고 전시기획자의 다양한 관심사와 목적에 따라 수시로 변화될 수 있는 것처럼 보인다. 따라서 이러한 모호한 여성 이미지의 영역은 어느 시대보다 열려 있고 가변적이고 개방된 영역이다.

2.

여성의 아름다움에 대한
근대성과 여성성

　18세기로 접어들면서 미학은 이성에 기초한 철학적 사고에서 탈피하여 새롭게 감성과 감각을 중심으로 이미지를 분석하는 의미로부터 비롯된다. 독일과 영국을 중심으로 근대미학의 가설과 기본 개념들을 특수한 인성론^{human nature}에 기초한 인식론적 구조에서, 인간 존재^{being human}에 대한 본질적 속성을 이성으로, 자연과 신체보다 우월한 위치에서 출발하였다. 이성은 예술적 창조나 미적 경험을 주관하는 능력이 아닌, 어떠한 경우이든 우연성의 차원으로 전락하지 않는다. 그러나 근대 미학의 시작은 바움가르텐 등에 의해 계몽주의와 합리주의에 반항하는 새로운 예술관이 일련의 비평가들에 의해 전개되었다. 이 예술관은 빙켈만^{Johann Joachim Winckelmann(1717년~1768년)}과 레싱^{Gotthold Ephraim Lessing(1729년~1781년)}을 시작으로 질풍노도 시대의 막을 올렸다.

　헬레니즘 시대의 걸작으로 알려진 <라오콘의 군상>에 대한 빙켈만과 레싱의 견해는 미의 새로운 관점과 해석을 엿볼 수 있다. 먼저 빙켈만은 『고대 미술사』에서 그리스 미술의 위대함을 강조하며, 모방론을 주장하였고, <라오콘의 군상>을 '고귀한 단순함과 고요한 위대함^{edle Einfalt und stille Größe},'이라는 표현을 통해, 육체의 고통과 정신의 위대함의 극치라고 강조하였다.

"라오콘은 고통에 시달린다. 그는 소포클레스의 필록테테스
만큼 고통에 시달린다. 그의 고통은 우리의 영혼에 와 닿는
다. 그러나 우리는 이 위대한 사람처럼 고통을 견뎌낼 수 있
기를 바란다."[4]

이렇듯, 근대미학은 예술작품의 경험에 있어 미적 경험이 아닌 인식
적 활동을 주된 활동으로 생각하고 예술작품의 인식적 지위를 강조했던
전통미학으로부터 탈피하게 된다. 더불어 이성이 자연이나 신체보다 우
월한 위치에서 출발이 아닌, 감성과 감각에 의한 감수성이나 직관, 또는
광기 같은 요소가 근본적인 미학의 중요한 범주로 자리 잡게 된다.

미적 경험이란 우리가 감각을 통해 자유로운 상상력의 전개에 의해 쾌
적함을 경험하는 것을 말한다. 그러나 18세기 근대미학의 인식론적 구
조 역시 남성주의적 관점으로 구성되었다. 무제한성, 개념성, 비형식성 등
을 파악할 수 있는 것은 오직 이성이며, 정신적 고통에 의해 미적 성격
을 갖추게 될 때 우리가 겪는 감동적인 경험은 숭고한 동시에 남성적이
라고 불렸던 것이다. 전통적 미학에서 말한 이성과 신체, 자연 사이에
설정된 존재론적 거리에, 여성을 신체와 자연으로 동일시하는 경향과

4) <고대 미술사> 1장 : 그리스 미술을 소재로 신플라톤주의적인 미론(미의 해석)을 서술하고 있다. 그는 다음과 같이 말한다. "최고
의 미는 신神 속에 존재한다. 그래서 인간적인 미의 개념은 통일성과 비분할성의 개념에 의해 물질로부터 구별되는 최고 존재자에 일
치·적합한 정도가 클수록 보다 완전하게 된다." 최고의 미는 점과 선으로 이루어지는 모든 묘사를 넘어서고, 일체의 인간적 감정은 전
혀 표출되지 않는다. 그러나 인간적 미에는 그 본질적 요소로서 형태가 나타나고, 또한 어떤 방식으로든지 표출되지 않을 수 없다. 그러
한 이상적 형태는 신의 속성을 반영한 단순하고 통일적인 것이며, 구체적으로는 '타원형'으로 나타난다. 이상미理想美의 형태는 도
덕성의 현현으로서 '고요함'으로만 표출되며, 이때 비로소 감동적인 미가 생겨난다. 그러나 후대에 와서 이러한 최고의 미, 이상미, 감
동미 등의 개념들 간에는 모순이 존재한다고 지적되기는 했지만, 빙켈만은 예술을 비속한 목적과 단순한 자연모방으로부터 구별해
내고, 작품과 그 역사 속에서 정신의 현현을 찾으려고 했던 점에서 공적을 남겼다.

연결되었기 때문이다. 또한 낭만주의 시대의 미학 이론에서 중요한 역할을 맡았던 천재의 개념은 예술 개념 자체가 남성 천재의 특징들에 의해 규정되었다. 천재^{genius}란 뛰어난 독창성으로 기존의 예술 기준들을 넘어서 새로운 양식을 만들어내는 천부적 능력을 가리키는 것으로서, 흔히 천재들이 보여주는 감수성이나 직관, 또는 광기 같은 것은 근본적으로 이성의 원칙에 어긋나는 것이지만, 그럼에도 불구하고 천재가 만들어내는 작품들은 자연이나 문화가 제공하는 것을 초월하기 때문에 남성의 영역으로 간주되었다. 이마누엘 칸트^{Immanuel Kant(1724년~1804년)}, 프리드리히 빌헬름 니체^{Friedrich Wilhelm Nietzsche(1844년~1900년)}, 아르투어 쇼펜하우어^{Arthur Schopenhauer(1788년~1860년)} 등은 남성주의적 천재를 논의하고, 예술 역시 남성주의적으로 이해했던 대표적인 인물들이다. 따라서 예술사에서 다루는 중요한 작가 대열에서 여성은 자연스럽게 제외될 수밖에 없었던 이유이기도 하다. 여성들의 작품은 천재성의 산물이라기보다는 개별적 노력에 의한 테크닉의 산물이며, 문화를 형성하고 전수하는 파생적인 가치를 갖는 것으로 간주되었기 때문이다.

18세기 유럽은 학문으로서 미학의 형성기였고, 자연이나 예술을 음미하는 미적 지각 방식으로 제시되었던 무관심적 주목^{disinterested attention} 또는 미적 관조^{aesthetic contemplation}는 예술가나 관람자의 일반적인 심적 상태로 간주하였다. 즉 보는 자의 심적 상태가 동일하다는 전제에서 비롯되어, 미적 개념에도 성별 차이는 존재하지 않는 것처럼 보인다. 이 말은 언뜻 예술은 여성과 남성의 감성 및 감각의 차별 없이 반영된 예술적 기준에서 비롯된다는 것처럼 이해된다. 하지만, 현실적으론

여성화가들이 여성 이미지를 자유롭게 표현할 수 있는 인체 해부학과 크로키 및 사회 인식이 여전히 불모지였던 시대였다.

미학의 중요한 범주는 숭고의 경험으로 미적 경험과 대조되는 개념이다. 이마누엘 칸트는 여성과 남성이 가진 '아름다움'의 정도와 유형은 차별화됨을 강조하였다. 칸트 또한 남성주의 중심의 시각으로 미학의 기준을 논하였던 것이다. 이렇듯 천재와 숭고는 각각 예술과 미적 경험을 근본적인 성별 차이로 설명하는데 사용되는 기반이 되었고, 나아가 예술적 기준으로 제도화되었다. 그러므로 여성주의 관점의 미는 특정 시대와 사회의 정치적 구조를 근간으로 구성된 역사적 우연에 의한 것이다. 그동안 예술사 전반을 통해 위대한 여성화가들은 존재했고 오늘날 그들의 활동은 훨씬 더 왕성해지고 있다. 그럼에도 불구하고 원칙적으로 여성주의적 관점이란 비남성주의적 관점이라는 열린 개념에서 기인한 점은 부정할 수 없는 실정이다.

고유한 여성성이라는 개념은 여성의 해부학적 측면에 기원을 두고 있지만, 때론 여성성을 과장하거나 풍자되고 때로는 미의 원천으로 숭배하기도 했다. 우리는 특정한 전통과 역사 속에 존재하는 개별적인 존재들이며 그에 따라 관심과 가치관도 다양할 수밖에 없듯, 여성성을 인식의 존재론적 개념으로 규정지을 수 없다. 그러므로 여성 주체의 리얼리티를 가정할 때, 남성과의 차이 및 여성들 간의 차이에 대해 공정한 이해가 어려울 수 있다. 더욱이 인류 역사상 오랜 시간 동안 강력한 영향력을 행사해온 예술 모방론에서의 리얼리티 개념에 의한 이론적 해석이 불가능하며, 더불어 화가들과 여성 이미지, 그리고 여성 관람자들에게

유해한 영향을 미치는 것으로 분석되는 미학과 비평의 문제, 더 나아가 정치적인 문제가 된다. 그것은 여성화가와 여성 관람자들이 단지 인식의 주체로 그치는 것이 아니라 현실에서 욕구하고 행동하는 주체이기도 하기 때문이다.

가. 근대 사회와 여성

21세기 여성 및 여성화가들에 대한 사회적 시선은 '국가', '민족', '남성' 등의 사회적 인식의 개념과 확연히 차별된 반대 의미로 상징화되진 않는다. 그러나 불과 2세기 전, 근대 사회에서 '여성' 및 '여성화가'는 '모더니즘' 현상에서도 열외列外적 존재들이었다.

모더니즘Modernism, 즉 서구 중심의 근대화는 18세기 프랑스 대혁명 (1789년 7월 14일~1794년 7월 27일)과 19세기 산업혁명을 겪으며 변화된 시민의식에 의해 시작되었다. 또한 과학의 발전으로 새롭게 개발된 기계와 산업 구조로 인해 사회 현상 역시 그 전 시대와 다른 변화들이 일어났다. 근대성의 성격은 서구 사회사상의 속성을 규정하는 가장 중요한 요소로 논의된다. 서구는 인간의 이성理性도 과거의 종교적 진리를 넘어선 과학적 진리의 근거로 제시하기 때문이다. 이러한 이성적 인간 개인의 가치를 정립하기 위해서 개별 인간의 존엄성과 자유가 존중받아야 한다는 의식은 서구 시민사회를 구성하였고, 1789년 프랑스 혁명의 기초이며, 인권선언$^{Droit\ de\ l'homme\ et\ des\ citoyens}$의 본질이다. 개인으로서 '인간'이 중심 가치이며, 인간의 이성이 진리를 꿰뚫어 볼 수 있는 주체적 존재가 된 것이다. 근대 휴머니즘의 기반은 바로 이러한 인간의 이성에 대한 믿음으로부터 출발했으며, 오늘날 민주주의적 가치관의 근간을 구성한다.

따라서 모더니즘은 전통적인 종래의 전통이나 권위 등, 19세기 예술에 구애받지 않은 표현을 추구한다. 그리고 20세기 이후에 일어난 과학이나 문화·예술에 의해 자유·평등한 근대인으로 살아가려는 개인주의적 입장을 표명한 예술 운동을 일컬으며, 나아가 기계 문명이나 도시 생활의 근대성 또는 미학적 근대주의近代主義와 서양 예술 전반의 보편적인 감각을 중시하는 경향도 지칭하는 근대주의를 의미한다. 이러한 모더니즘 현상은 20세기 초 문화·예술 등 다양한 분야에서 실험적 운동을 시작으로 새로운 문화와 정신을 창조하는 중심 사상이 되었다.

그러나 모더니즘이 내세운 자유와 평등에 근간한 근대인의 의미에는 다양한 해석이 존재한다. 근대 사회의 여성은 지적능력을 비롯하여 많은 분야에서 열등한 존재로 인식되어 왔으며, 교육의 기회나 사회활동의 기회에 차별을 받았다. 결국, 여성 및 여성화가들 역시 이중적 타자로서 '모든 인간은 평등하다'는 인류선의 보편성으로부터 제외되어 왔다. 비서구와 서구의 이항 대립적 구도의 부당한 관계를 성찰적 시각으로 해석하듯, 여성의 사회문화적 이미지를 재현할 때, 그 한계와 문제점을 제시하는 적극적 태도를 견지하였다. 따라서 여성화가들에 의해 표현된 여성 이미지에는 인간을 피부색으로 나누는 편견으로부터 벗어나는 것뿐만이 아니라, 눈에 보이지 않는 사회문화적 인습과 편견에 대항하여 '존재의 탈식민화'를 제안하고, 대안적 삶의 태도가 담겨있다.

근대적 인간상은 지구촌의 대부분 지역에서 민주정체를 위한 개념으로 자리하고 있다. 하지만, 이면을 들여다보면 이성적 주체로서의 '인간'에 대한 개념을 적용하는 과정에서 무리한 측면이 발견된다. 역사적

의미에서 근대 '인간'의 발견은 시민권의 개념으로 연결되지만, 과연 시민으로서 인간의 적용이 동등한 권리의 주체로서 만인을 대상으로 한 것인지 의문을 제기하지 않을 수 없다. 근대 사회의 주류를 이루는 계층에 의해 '이성적 인간'으로 판단되어야 하는 단서 조건이 있었기 때문이다. 이성적 능력이 부족하다고 판단되는 대상들, 즉 여성과 어린이들은 일단 서구사회에 속하는 일원일지라도 제외될 수밖에 없었다. 또한 사회문화적 가치 개념을 달리하는 사회에 속하는 일원들에 대한 평가는 더욱 폐쇄적이었다. 인종을 달리하거나, 민족과 국가 단위를 달리하는 지역의 인간들은 서구 사회의 여성과 어린이처럼 완전한 이성적 인간으로 인정받을 수 없었기 때문이다. 그렇다면, 서구가 주장하는 근대성의 근간으로서 인간의 이성에 대한 믿음은 실체의 규정부터가 다분히 배타적인 개념일 수밖에 없는 것이다. 근대성과 근대사회에 대한 논리는 인종과 문화 통합적 차원에서 자기모순의 논리로 연결된다.

근대사회에서 여성에 대한 일반적인 생각은 신체 및 지능적으로 남성보다 열등한 존재로 간주되었다. 아담과 이브의 창조 신화부터 여성의 모습은 남성에 의해 만들어지고 남성 다음으로 창조된 열등하고 불완전한 존재로 그려졌다. 중세의 여성은 유혹적이고 죄를 범하기 쉬운 부정한 이미지로 널리 퍼져 있었으며 비록 순결함과 어머니의 상징인 성모 마리아의 모습에 의해 완화되기는 했지만 여성은 천사의 모습과 악마의 모습을 양면적으로 함께 지니고 있었다.

18세기의 계몽사상가와 과학자들은 인간성의 동질성을 내세웠다. 그러나 종교적 형이상학적 토대에 근거한 새로운 사회적 규범을 창출함으로써

그들 나름의 방식과 용어를 통해 여성의 열등함을 공고히 하였다. '여성은 남성의 계집'이며 '남성은 여성의 사내'라는 백과전서 작성자들의 표현처럼, 육체와 이성을 지닌 존재인 남성은 '인간'을 대표하며 선과 악을 구별하는 능력을 지닌 도덕적, 정치적 존재로서 교육을 통해 도야되며 법률에 의해 지배를 받는 존재였다. 남성의 사회적 우월성에 기반한『백과전서』는 프랑스혁명 발발 전인 앙시앵레짐^(구제도)하에서 이루어진 과학과 기술, 학술 등 당시의 학문과 기술을 집대성한 대규모 출판사업으로, 이성^{理性}을 주장하고 신학^{神學}과 교회에 대한 강한 비판을 보였기에 발행금지 등 당국의 탄압을 받기도 하였지만, 프랑스 계몽 사상가들의 집필로 1751년 제1권이 출판되고, 이어 1772년까지 본문 19권, 도판^(圖版) 11권의 대사전 집필이 완성되었으며, 근대적인 지식과 사고 방법, 계몽과 권위에 대한 비판적인 태도를 강조하고, 프랑스 대혁명^(大革命)의 사상적 배경이 되었다. 백과전서파에는 A.투르고, 볼테르, 장 자크 루소, 샤를 몽테스키외, 케네 등 당시 프랑스의 대표적 계몽 사상가들이 핵심을 이루었다. 인류 문명의 발전 과정에서 긍정적 역할을 상징하는 계몽사상의 여파는 남성과 여성을 구분하여 평가하는 근거로 활용되기도 하였다는 점에서 차별적 폐해의 학문적 기준이 되기도 하였다. 계몽사상은 근대 사회에 접어들면서 합리적 이성과 문화의 우월성을 갖춘 서구인과 그렇지 못한 비서구인을 구별하도록 만드는 데에도 결정적인 기여를 하였다. 서구 안에서 폴란드, 러시아 등 동유럽인들도 상대적으로 이성과 합리성이 야만적이라며 멸시하고 차별화했을 뿐 아니라, 이 시기의 동양인을 비롯한 아프리카인이 서구인과 동등한 인간적 권리를 갖고 있다고

믿는 경향은 찾아보기 어려웠을 정도였다. 서구인들의 우월성에 대한 합리화를 가져다준 계몽사상의 기본적인 취지에 힘입어 18세기부터 유럽 국가들은 앞 다투어 식민지 확보를 위한 치열한 경쟁이 시작되었다. 그리고 식민지 무역에서 노예무역이 가장 중요한 부분을 차지했고, 18세기 후반에는 노예무역이 절정에 이르기도 하였으니, 계몽사상이 서양의 근대성에 중요한 역할을 한 것은 사실이지만, 비서구 세계 및 여성 등 사회적 약자에 대한 차별과 억압에 대한 논리의 한계도 분명 크게 자리하고 있었음을 간과해서는 곤란한 일이다. 특히 유럽과 비유럽 세계에서 모두 여성에 대한 편견은 사회적 '주체자'가 아닌 '타자'의 시선으로 머물렀고, 이러한 현상은 탈서구중심주의의 포스트 콜로니얼과 동일한 현상이라 볼 수 있다.

나. 오리엔탈리즘과 여성

에드워드 사이드의『오리엔탈리즘』을 통해 서구와 비서구에 대한 새로운 인식의 장을 열었지만, 오리엔탈리즘 분석에서 젠더의 이슈는 다루어지지 않았다. 오리엔탈리즘은 비유럽 혹은 비서구를 타자화하는 유럽중심적 시선으로서 주변을 설정하고 자신들과 주변을 '문명/자연'의 구도나 '진보/퇴보' 혹은 '문명/야만' 등의 대립적 이항구도二項構圖로 이해하려는 서구의 의식적 태도이며 행동 유형이다. 오리엔탈리즘의 시각이 언제나 서구 주체적인 것은 아니다. 비-서구권에서도 사회문화 현상에 대한 해석의 시각이 한번 오리엔탈리즘의 시각에 의해 유형으로 고착되면, 주체적 시각에서 비-서구권 주도의 재해석의 성찰적 시각을 지니지 못하는 경우가 많기 때문이다. 이는 막연한 '사대주의'와는 구분되는 것으로서 때론 '자조론'으로 때론 '자성론'으로 오리엔탈리즘 시각에 대한 포괄적 담론으로 활용되거나 반복 재생되기도 한다. 박노자(『하얀 가면의 제국: 오리엔탈리즘 서구 중심의 역사를 넘어』^(서울: 한겨레신문사, 2003))와 이옥순(『우리 안의 오리엔탈리즘』^(서울: 산해, 2003)), 우실하(『오리엔탈리즘 해체와 우리 문화 읽기』^(서울: 소나무, 1997)) 등의 저술 시각이다.

따라서 서구와 비서구의 관계를 주종 관계로 인식하려는 태도가 오리엔탈리즘의 본질이며, 그러한 시선이 서구가 팽창주의를 지향하는

동안 합리화의 과정을 통해 이론과 담론으로 확정되기에 이르렀고, "동양 남성은 거친 반면, 서양 남성은 부드럽고 친절하다. [...] 동양 남성이나 여성은 몰상식한 반대로 서양 남성이나 여성은 상식이 풍부하다"라는 나혜석의 견해나 "북아메리카 원주민은 게으른 종족의 타락을 거치며, [...] 야만적인 생활을 함으로써 그 멸종의 원인을 제공하였다"라는 유길준의 지적, 그리고 "백인종은 오늘날 세계 인종 중에서 가장 영민하고 부지런하고 담대한 고로 온 천하 각국에 모두 퍼져 하등 인종들을 이기고 토지와 초목을 차지하는"이라며 백인종의 우월성을 긍정하기 위해 흑인과 유색인종을 폄하하기를 서슴지 않았던 서재필 박사의 기고문 등은 원의^{原義}의 왜곡 정도를 통해 우리의 근대화 과정에까지도 지대한 영향을 주었음을 확인할 수 있다.

오리엔탈리즘의 내면에는 여성의 위치에 관한 문제 및 여성을 단일로 범주화하는 페미니즘 등에 대한 반성이 본질화되지 않았다. 제국주의 시대의 백인 여성들이 피지배국을 여행하며 쓴 여행기에서 피지배국의 여성들을 타자화하는 글쓰기를 배포하였다. 이 시기의 서구 백인 여성 작가들은 주체적 글쓰기로 자기 발화로 주체성이 각성되었던 시기였으며, 비근한 사례가 1938년 『대지』로 노벨 문학상을 수상한 펄 벅을 들 수 있다. 남성과의 관계에서 이분법적인 권력의 위계를 전복하기 위해 여성 작가들은 다른 인종과 사회의 여성들과 또 다른 이분법적 경계를 분명히 하였다. 스피박은 『제인 에어』 텍스트를 분석하면서 "제인 에어가 영국 소설에서 페미니스트이자 개인주의자인 여주인공이 될 수 있었다."라고 지적하고 있다.

삼미신^{三美神, The Three Graces}의 주제는 그리스 시대의 고전 시기에 시작된 유럽의 전형적인 미 인식의 기준이 되는 작품으로, 현대에 이르기까지 지속적으로 회자되고 있는 미의 표현이다. 초기 그리스 시대부터, 로마, 르네상스, 바로크, 큐비즘을 거치며 표현된 '삼미신'은 당연히 유럽의 백인 여성들이 모델이다. 그러나 20세기로 접어들면서, 삼미신의 모티브는 미 인식을 대변하는 상징적 표현에만 머무르지 않고, 인종 및 서구와 비서구의 주체자와 타자와의 관계를 표현하는 수단으로 사용되기도 하였다.

18세기 윌리엄 브레이크^{William Blake}의 <삼미신^(1796년)>은 아프리카, 유럽, 아메리카^{America}의 관계를 보여주고 있다. 중앙의 백인 여성은 유럽을 상징함과 동시에 오른쪽으로 아메리카와 어깨동무를 하고 있고, 왼손은 아프리카와 악수를 하고 있다. 이미지를 얼핏 볼 땐, 세 대륙의 우정을 삼미신을 통해 표현한 것 같지만, 자세히 관찰하면, 아프리카와 아메리카의 여성 팔에는 노예를 상징하는 팔찌가 끼워져 있다. 여기서 아메리카는 현재의 미합중국이 아닌, 아프리카 노예들과 유럽인들에 의해 생성된 초기 다문화를 상징한다. 표면적으론 세 여성이 나란히 일직선상에서 평등하게 서 있는 듯하지만, 실상 유럽을 상징하는 백인 여성이 이 두 여성을 양손으로 관리하고 있고, 하나의 끈으로 이들을 하나로 묶고 있음을 확인할 수 있다.

윌리엄 브레이크의 <삼미신>에서 등장하는 아메리카는 오리엔트로 치환된 모습을 볼 수 있으며, 오리엔트가 근동이라는 단일체로 구성될 수 없음에 이론적인 토대를 구축함으로써 근본적 오류가 발생하

는 것처럼, 단일한 체계의 단위로 규정될 수 없는 대상이다. 아메리카는 다양한 문화와 문명, 그리고 인종적인 배경을 지닌 주체적 역사의 구성체이기 때문이다. 수많은 문화와 인종들이 있는 지역을 '아메리카'라는 하나의 집단 단위로 규정하려는 서구의 시각은 식민시대의 전형적인 오리엔탈리즘이었으며, 오늘날 '라틴 아메리카$^{Latin America}$'로 명명하는 시각 또한 오리엔탈리즘에 의해 유형화된 집단 구성체로서 대상 지역을 자신들이 설정한 중심으로서 서구에 비하여 상대적인 하위 단위로 이해하려는 의도에 의한 것은 아닌가, 하는 성찰적 시각에서 고찰해야 할 것이다. 이때의 하위 단위란 상대적으로 우월한 단위에 종속되는 개념으로 이해될 수 있으며, 결국 서구-비서구의 관계를 주·종의 관계로 파악하려는 인식론적 구도에 의한 개념이 될 수 있기 때문이다.

제국주의를 토대로 형성된 근대를 경험하면서 유럽은 이성과 역사적 진보개념을 자아정체성 확립의 기본 핵심으로 설정하며, 주변부를 '타자'로 규정함으로써 오리엔탈리즘의 구조를 구축한 것이다. 즉, 세계를 둘로 상정하여 구분하고, 자신들의 세계를 인류 문명의 정전적政戰的 규범의 실증적 주체로 얘기함으로써 '타자의 담론'으로서 포괄적 의미에서의 오리엔탈리즘을 실행하게 된 것이다. 근대의 범주로서 유럽의 '본질本質'을 '운동성運動性'에서 찾는 것이다. 이는 다른 지역은 비운동성으로 대표되는 속성으로서 '정지'의 상태이며, '문명'과 대비되는 '미개' 혹은 '원시'를 반영하고 있음을 얘기하기 위함이다. 나아가 유럽은 '이성'과 '개화'의 개념으로 비유럽은 상반되는 '어둠' 혹은 '미몽'으로 대립적 구도에 의해 평가할 수 있는 인식론적 근거를 형성하였음을 의미한다.

근대 이후 서구 중심으로 구성되어 온 세계 권력의 편제 속에서 비서구권이 오랫동안의 식민 경험을 통해 오리엔탈리즘의 실증적 적용 대상이 된 것처럼, 여성 작가들 역시 동일한 입장이다. 자신들을 세계의 중심으로 설정한 서구에 있어서 여성과 여성 작가는 역사와 문화의 다양성과 깊이에 대한 인식이 결여된 채, 오리엔탈리즘 시각에서 하나의 단일체로서 '절대적 타자'가 될 뿐이다.

다. 포스트 콜로니얼리즘과 여성

　　포스트 콜로니얼리즘은 식민 경험과 더불어 극복과정에서 발생하는
시공간과 주체적 입장과 인종차별과 유색 인종들의 정체성 형성이 식민
화와 제국주의에 필연적으로 관계하고 있음을 부인할 순 없다. 탈식민적
담론은 인종, 계급, 성차, 종교, 민족, 성의 문제가 교차하는 담론으로서
고정된 제3세계의 여성상을 해체하고 문화적, 역사적 특수성을 동반하
게 된다.

　　21세기 문화는 세계화, 초민족주의, 다문화주의 등의 의미를 재구성
하고, 서구 근대성에 대한 해체론적 입장에서 보다 중요한 코드로서 다
문화 시대를 소수/유색인종 등 '타자'의 입장에서 재해석하고 있다. 민족
의 개념과 민족주의 담론은 콜로니얼리즘과 포스트 시대에 중요한 의미
를 지닌 것으로 보였으나, 이제 초민족주의^{Supernationalism}의 도래로 그 의
미가 희석되고 있는 현실이다. 그럼에도 불구하고, 민족은 인종의 개념과
더불어 제국과 식민지 사이의 권력관계를 조망하며, 식민성의 문제를 살
펴볼 수 있는 유효한 도구임에는 틀림없다. 문제는 민족이나 인종이라는
범위적 접근이 이른바 여성과 같은 의제를 희생하는 측면이 존재한다는
사실이다. 대다수 페미니즘 연구자들은 민족이나 인종의 개념이 여성의
문제를 도외시한 주범으로 꼽는다. 성 범주를 도외시한 이론들이 남성

중심성을 문제로 내세우는 백인 중심의 페미니즘 때문이었거나, 민족주의나 인종주의를 앞세우는 차별적 시각 때문이었다는 것이다.

전 지구적 차원에서 오랫동안 절대적 경계의 의미를 지녀왔던 단일 국가라는 개념이 흐려지고, 다국적 후기 자본주의의 문화적 침투와 간섭이 증대하는 20세기 후반 이후에 적합한 탈식민화의 실증적이고 구체적인 영역으로서 '여성'은 보다 구체적인 의미를 지닌다. 호미 바바의 경우에도 주체구성의 개념을 수립하면서 '잡종성'을 중시하지만, 정작 여성의 사회 문화적 기능과 역할이라는 측면에서 젠더의 문제를 이슈화하지 않는다. 사실, 포스트 콜로니얼리즘을 논의하면서 여성을 덧붙여 논의하는 것이 그리 간단한 것은 아니다. 식민주체/피식민주체 개념에서 여성을 간과하지 않는 시각을 견지하면서, 이론적 틀을 구성할 수 있는 포스트 콜로니얼 페미니즘의 구축은 인종의 문제에 젠더의 개념을 일관되게 연결하는 것으로서 '다중적 주체'의 개념을 구체화하는 일련의 작업의 실증적 영역이 될 수 있다. 이러한 시각에서 여성의 문제는 서구 여성의 문제와 제3세계 여성의 문제로 구분되는 경향을 보이게 되며, 이 과정에서 흑인 페미니즘, 카리브해 페미니즘, 제3세계 페미니즘 등의 학문적 영역의 공동 관심사로의 이행을 통해 서구 백인 여성 중심의 페미니즘이 포스트 콜로니얼의 과정으로 전환될 수 있는 구도적 틀을 제공하게 된다.

이때 여성의 주제는 젠더, 인종, 계급, 세대 등과 같은 다중적 코드들과 더불어 콜로니얼리즘을 극복하고, '이후'를 준비하는 적극적 의미에서의 시점을 구체화할 수 있도록 기능한다. 과연, 탈식민화의 방향과 전략의 다기적多技的 모색의 방안으로서 여성은 중요한 화두 가운데 하나이다. 다만,

페미니즘과 여성의 문제는 탈식민화의 차원에서 명확한 경계와 구분을 확정하지 못한 채 진화하고 있는 문제의식이다.

예술영역에서 여성을 중심으로 접근이 시작된 것은 미국의 아티스트들에 의해 WAR^(Woman Art in Revolution)가 뉴욕에서 1969년 A.W.C^(Art Worker's Coalition)의 한 분파로 출발과 1971년 린다 노클린이 아트뉴스^{Art News}지에 기고한 "위대한 여성 작가가 존재하지 않았는가^{Why Have There Been No Great Women Artist?}로 볼 수 있다. 노클린은 예술에 있어서 성취나 불성취의 전제조건이 개인적이거나 사적이라기보다는 제도적인 것, -교육이나 후원체계 등-이었음을 밝혀낸 것이다.

> "우리들의 그림은, 우연적 계기에 의해서보다도 오히려 의식적이건 무의식적이건 어떤 특정한 견해와 그 견해를 뒷받침하는 사실만이 보존할 가치가 있다고 생각하는 사람들에 의해 미리 선택되고 결정된 것이다.
>
> Our picture has been pre-selected and predetermined for us, not so much by accident as by people who were consciously or unconsciously imbued with a particular view and thought the facts which supported that view worth preserving."
>
> (길현모 역(E. H. 카아), 『역사란 무엇인가』(서울: 탐구당, 1985), 16쪽 및 시사영어사 편집국 역(E. H. 카아), 『역사란 무엇인가』(서울: YBM시사출판사, 2001), p. 21.)

이들의 성과는 역사가 E. H. 카아의 위 주장과 마찬가지로 예술사에도 동일한 파편적 선택법이 선택되었으며 이는 1967년 7월 24일에서 28일까지 있었던 디트로이트에서의 미국 역사상 최악의 흑인 폭동, 1968년 베트남전이 우울한 절정에 달하면서 1968년 4월 23일 콜롬비아 대학에서의 파괴적인 충돌을 비롯하여 200여 개가 넘는 대학에서 일어난 학생 폭동, 파리에서 대학의 개혁을 교구하던 젊은 지식인들과 대학생들이 벌인 대규모의 1968년 5월 시위, 그리고 여권운동과 정치적 페미니즘이 활성화되었던 상황 등 당시의 전반적인 사회적 분위기 속에서 형성된 것으로 이해할 수 있다. 특히 1960년대 후반은 사회적 관심이 민권 운동에서 빈민가의 폭동으로 옮겨지고 학생 운동과 신좌익 운동이 와해됨에 따라, 매체가 여성운동에 주목하기 시작한 때이다. 뉴욕 타임즈NewYork Times지의 여성 보도는 1966년 18개 기사에서 1970년 603개, 1974년 1,814개로 증가했고 초점도 페미니스트의 관심사로 이동하였다.

1세대 여성 중심 예술이 실천에 있어서는 행동주의로, 예술사에 있어서는 수정주의로 나타났다면 비평에 있어서는 분리주의로 나타났다. 이들 모두는 여성성을 강조하는 본질주의 미학에 의거한 것으로서, 본질주의는 이후 여성적 감수성의 근원 및 본질이 형성되는 방식이 생물학적인 것인가 아니면 사회적인 것인가에 관한 논의로 확대된다. 많은 본질주의 여성운동주의들의 본질 형성에 대한 입장은 점차 생물학적인 것에서 사회적인 것으로 이동하여 이후 여성 중심 예술 전반의 젠더에 대한 관심으로 나타나게 된다. 따라서 본질주의라는 용어는 문화적이라는 용어로 대체되기도 하는데, 어떠한 용어가 사용되든 간에 이 입장은

여성성 혹은 여성적인 것의 존재를 인정하며, 이를 고정된 카테고리로서 파악한다는 것이다. 이러한 여성운동을 지지하는 입장은 분리주의적 태도를 가지고 특이한 여성적 속성들의 특징을 표현하거나 예찬하려고 시도한다.

서구 중심의 여성 연구의 분석 범주로서 '여성'의 아젠다는 '여성'이라는 생물학적 동질성을 대상으로 하는 것이 아니라, 역사를 배경으로 구성되는 사회문화적 동질성을 공유하는 집단으로서의 의미로 구체화되는 과정에서 '힘없고', '착취당하고', '성적으로 시달린' 등의 꼬리표가 붙여진, 그래서 언제나 이미 구성된 집단으로서 여성을 가정하는 결과를 낳을 수 있다는 점에서 자칫 엉뚱한 논리로 전개될 수 있기 때문이다.

포스트모더니즘, 특히 후기구조주의의 젠더는 문화적으로 결정되기 때문에 어떤 고정된 속성을 찾아내는 것이 아니라, 해체주의 방법론 및 정신분석학적 방법론을 강조한다. 젠더의 여성성을 해체주의적 시각의 여성운동주의들은 성별화된 수체들의 관계 속으로 개입하어 권위직인 주체의 위치 설정을 비판하고 의미 생산의 문화적 헤게모니를 해체하기 위해서 유동적이고 비정형적인 것으로 파악한다. 따라서 젠더와 섹슈얼리티는 푸코의 젠더 연구와 정신분석학의 관점에 의해 여성이나 여성성이 재현되는 방식, 재현이 문화의 지배 이데올로기를 정당화하는 수단으로 작용되는 방식, 재현을 통해 이미지가 생산, 재생산, 유포, 소비되는 과정 및 구조가 구분되었다.

찬드라 모핸티^{Chandra Mohanty}는 여성이 물질적이고 이념적으로 무력한 것을 밝히려는 것이 아니라, 집단으로서 여성이 무력하다는 일반적인

대목을 입증하기 위해 '힘없는' 여성 집단의 다양한 사례를 다섯 가지 세부적 방식에 초점을 두기를 제안한다.

가야트리 스피박^{Gayatri Spivak}과 트린 티 민하^{Trin T Minh-ha} 그리고 찬드라 모핸티^{Chandra Mohanty} 등은 미국을 대표하는 탈식민주의 페미니스트들이다. 기존의 탈식민주의 논의에서 제외된 젠더를 논의를 통해, 제3세계 여성이 겪는 이중 식민화를 설명할 수 없다고 주장한다. 즉, 제3세계 토착 여성은 제국주의 이데올로기와 토착 및 외래의 가부장제 양자 모두에게 '이중 타자'가 된다는 것이다. 탈식민주의는 인종과 민족의 차이뿐만 아니라 성별 차이로 인해 이중적으로 제외되는 타자들의 복원을 시도할 때, 다층적 주체와 대항적 실천 사유체도 기능할 것이라 주장하였다.

'남성 폭력의 희생물로서의 여성', '보편적 의존자로서의 여성', '식민 과정의 희생자로서 결혼한 여성', '여성과 가족 체계', '여성과 종교 이데올로기' 등은 서구 여성운동주의들의, 자기 재현과 제3세계 여성의 재현 비교라는 중요한 결과를 낳는다. '제3세계 여성'의 보편적 이미지^(베일 쓴 여인, 순결한 처녀 등)는 서구 여성이 세속적이고 자유롭고 자신의 인생을 관리한다고 가정한다면, '제3세계 여성'을 단일체^{單一體}로 정의하는 것은 '비서구적' 세계의 잠재적인 경제적, 문화적 식민화의 표면적 언명^{言明}인 '사심 없는' 과학적 탐구와 다원주의^{多元主義}라는 더 큰 규모의 경제적, 이데올로기적 실천과 연결되는 것이 당연하다고 피력한다.^{(Chandra Talpade Mohanty, 1988: 65-88; 유제분(엮음), 2001: 75-114)}

포스트 콜로니얼리즘적 시각에서 여성의 존재적 의미에 대한 접근은 서구 중심의 여성 시각과 제3세계 여성에 대한 시각에서 상호 충돌되고

모순되는 논점의 영역을 만들어 내기도 하지만, 탈식민 여성에 대한 텍스트의 이론화 과정에서 흑인 여성과 제3세계 여성을 대상 집단으로 구성하는 시점의 형성과 확장을 통해 구체적이고 실증적인 여성의 사회문화적 이미지에 대한 연구가 조밀하게 수행되는 경향으로 이어진다. 사회의 변방에 머물러온 서발턴 혹은 하위주체로서의 여성이 이중적 타자로서 자신들의 정체성을 극복하기 위해서는 그들 스스로의 자각이 가장 본질적일 것이다. 서발턴의 용어는 스피박이 탈식민주의 비평을 논의하는 과정에서 제기한 용어로서 기존의 지배 담론들이 배제하고 있는 '피식민지인', '여성', '이민자', '노동자', '소수자' 등의 종속적 위치에 있는 주변부의 사람들을 총괄하는 용어이며, 서발턴의 번역어로서 하위주체는 하위계급, 하층민 등으로 번역되기도 한다.

주체적 자아로서 여성 집단이 문화저항의 도구로서 '적절한 언어'를 사용하며, 경멸적으로 사용되는 '방언'과 구별하여 '민족 언어'를 사용한 글쓰기적 접근과 같은 사례는 '식민주의자를 모방하는 것에 대한 민족적 거부와 창조를 주장하고, 복종을 벗어나 혁명을 향하는 움직임을 표방한다'는 포드-스미스의 연구 시점[Ketu H. Katrak, 1989 in 유제분(엮음), 2001: 142-143] 등에 의해 특성화된다. 스피박이 지적하는 "하위주체는 말할 수 있는가"라는 아젠다는 지구적 틀을 견지하면서도 여성의 입장에서 역사와 현실을 새롭게 조망하려는 시각의 필요성과 중요성에 대한 일갈[喝]이다. 비서구의 여성을 "생식기주의적[genitalist] 범주"로 보아온 서구적 시선에 대한 경고이기도 하다.[가야트리바 스피박, 2005: 330]

일찍이 파농[Frantz Fanon(1925년 ~ 1961년)]이 『검은 피부, 하얀 가면』에서

지적했던 것처럼 피식민지인이 스스로를 식민주의자의 시각에서 검열하고, 비판하여, 서구화 과정에 편입하려는 왜곡을 극복하기 위해서는 서구의 언어와 문화가 아니라, 자신들의 언어로 말을 하고, 그 말의 의미에 대한 성찰과 자각을 인지해야 한다는 점이다. 따라서 콜로니얼리즘에 대한 극복의 올바른 방향성은 하위주체가 자신의 문화가 담긴 언어로 자신에 대해 말할 수 있어야 한다.

잉카 쇼니바레^{Yinka shonibare}의 2001년 <삼미신^{The three-graces}>은 이러한 포스트 콜로니얼니즘의 피식민지인들 스스로 서구문화에 편입하려는 의식에 대한 성찰과 반성을 잘 표현해주고 있다. 그는 1962년 런던 출생이지만, 나이지리아 출신인 부모님을 따라 유년 시절을 나이지리아에서 보냈으며, 17세에 런던으로 돌아와 비암 쇼^{Byam Shaw} 미대와 골드스미스^{Goldsmith} 대학에서 석사를 마쳤다. 그는 현대 영국 미술을 대표하는 거장 데미안 허스트^{Demian Hirst}와 함께 'Young British Artists' 세대에 속하지만, 18세 때, 급성 횡단성 척수염으로 장애를 얻게 되면서 중심과 주변의 이항대립적 사회인식에 주목하였다. 장애를 지닌 아프리카인이 겪는 이중적 타자의 입장에서 '오리엔탈리즘'과 '포스트 콜로니얼니즘' 주제의 작품들을 발표하였다.

전통적인 <삼미신>의 모델을 백인 여성이 아닌 머리가 없는 유럽 전통의상을 입은 흑인 여성으로 탄생시켰다. 여성 이미지를 인종, 계급, 식민지배자와 피지배자로 배치하여, 백인 문화에 종속된 비서구권의 타자의식이 전면적으로 드러나 있다.

또한 3명의 아프리카 여성들은 아프리카 전통의상의 천으로 유럽 전통

의상을 입고 있다. 그러나 여기서 또 하나 우리가 쇼니바레 작품에서 주목해야 할 것이 있다. 아프리카 전통 천이라고 여긴 옷감이 사실은 인도네시아 전통 면직물인 바틱^{Batik}에서 유래한 것임을 강조한다. 가장 아프리카스러운 원단조차 제국주의와 식민주의의 산물로, 19세기 네덜란드 등 서구 열강에 의해 중서부 아프리카로 유입되었다는 점이다. 따라서 아프리카 전통의상인 '더치 왁스'를 입고 있는 삼미신은 아프리카의 상징성을 보여줌과 동시에 제국주의에 대한 비판을 함께 보여준다.

　포스트 콜로니얼리즘에서 현재까지 논의되는 여성의 문제는 주로 식민시대 여성의 삶의 굴곡과 왜곡의 에피소드를 발굴하고 재해석하는 정도에 머물고 있지만, 신식민주의 혹은 네오콜로니얼리즘^{Neocolonialism}이 내재적으로 무장하고 있는 가부장제적 자본주의 사회의 속성을 비판하고 대안적 모색을 제안한다는 의미에서 여성의 문제는 지속적으로 발굴되어야 할 의제이다.

　이런 시각에서 여성화가들에 의해 표현된 여성 이미지는 서구 여성의 우월적 재현 체제에 의해 타자로 구성되는 자신을 스스로 타자화하는 자기분열의 조짐에 대한 여성의 자각과 더불어 '스스로에 대해', '자신의 시점'에서, '말하는' 여성의 주체적 의미를 체계적으로 다루게 되는 다양한 스펙트럼의 층위를 제공하고 있다고 할 수 있다. 또한 '여성'이 '말하기 시작'^(표현하기 시작)하는 과정과 사회의 발전을 위해 여성이 '왜 말을 해야 하는가', 하는 문제의식을 담고 있는 작품들은 제한적 용어로서의 의미가 아닌 포괄적 의미에서 포스트 콜로니얼리즘적 시각에서 살펴볼 수 있는 대상으로서의 긍정적 의미를 지닌다. 과연 여성 이미지가 포스트 콜로

니얼리즘의 시각에서 '여성'을 얘기하고 있는 것이라는 가설적 전개가 옳은 것이라면, 이때의 '여성'은 인종, 계급, 제국 등의 중요성을 넘어서는 주제가 되는 것일까. 스피박이 지적하듯, 전 지구적 하이퍼리얼계를 지배하는 경향이 "발전 속의 여성들"이 아니라 "젠더와 발전"이 새로운 구호가 되는 식이라면, 우리는 무엇을 보아야 하는 것일까. 산을 보는 것일까, 아니면 지도에 표기된 산을 보는 것일까, 스스로 반문하며 성찰할 일이다.

식민지배의 피식민지인들에게 남긴 유산은 근대화를 위한 '발전'인지 혹은 민족의 전통적 문화를 '소멸'시킨 것인지에 대한 이항대립적 구도의 논의는 인식론적 태도의 성찰의 이해로 논거를 마련할 수 있다. 오리엔탈리즘은 시대적 산물이 아니라, 서구가 우월적 자아정체성 확립을 위해 필연적으로 생산할 수밖에 없었던 인식론적 태도였으며, 콜로니얼리즘Colonialism의 시대는 물론이고, 포스트 콜로니얼리즘$^{Post-colonialism}$을 얘기하는 현대에도 여전히 유효하기 때문이다.

3.

여성과 **미의식**

미의식은 인간존재에 대한 인식의 변화로부터 시작된다. 특히 여성의 미의식 역사는 인류의 역사와 함께 시작되었다 하여도 과언이 아니다. 즉 남성의 시선에 의해 상징과 추상 혹은 사실에 근거한 관음적 시선에 의해, 또는 시간과 공간의 제한 없이 여성의 신체적 미와 생명을 주관하는 모성적 개념의 미와 로망 및 조형적 개념의 미를 통해 여성의 미의식은 변화하여 왔다. 그러나 실질적으로 남성의 시선이 아닌 여성의 시선에 의한 여성의 미의식은 20세기 포스트모더니즘이 열리면서 비롯된다.

오랜 시간 동안 여성에 대한 남성의 존경은 극단적으로 드물었다. 그리고 추상적 개념의 여성성과 모성성에 대한 존경과 공경이나, 낭만적인 개념으로 여성과의 사랑을 향한 순수한 감성의 지향, 또한 모두 현실성이 결여되었다. 남성과 여성이 동등한 사회적 기능을 수행한다는 측면에서, 여성의 정체성에 대한 존중 등은 일상에서 긍정적 의미를 지니기에는 절대적 한계를 드러냈다. 일상적이고 전통적 여성은 '사랑스럽고, 온유하며, 부드럽고, 순수한' 이미지로 대표되곤 하였다. 여기에는 두 가지 측면이 존재하는데, 하나는 여성을 '다루기 쉽고, 수동적이며, 사랑의 혜택을 수혜할 수 있는' 존재로서 '남성 중심 사회에서 보완적 성性으로서 여성'으로 묘사되는 것이며, 다른 하나는 남성의 성적 기호를 반영

하며 _(남성의 개인적이고 사회적인) 욕망의 대상으로서 여성'으로 묘사된다. 많은 경우 여성들은 남성들에 의해 주도되는 사회를 운영하는 과정에서 보완하고 보조하는 장치로서의 기능을 수행하는 것으로 이미지가 형성되고 고착되어왔다. 전통 사회에서 여성의 기능은 사회를 구성하는 가부장제적 지배 이데올로기에 종속되는 하위적 책무를 수행하는 데에 강조점이 주어졌던 것이다.

이마누엘 칸트 역시『아름다움과 숭고함의 감정에 관한 고찰』의 제3장인 <여성과 남성의 상호관계에서의 숭고함과 아름다움의 구별에 관해>에서 "여성이 아름답고, 우아하고, 장식적인 것에 대해서 천부적으로 강한 감정"을 가지고 있으며, 또한 남성만큼의 지성을 갖추고 있지만, 남성과는 다른 종류의 "아름다운 지성"일 뿐이라고 주장했다. 반면 남성은 "심오한 지성"을 가지고 있으며, 이것이 "숭고함과 동일함 의미의 표현"이라고 말했다. 따라서 미와 숭고는 범주별 사용되는 기술에 성별에 대한 편견이 반영되었다. 예를 들면, 숭고는 크고, 강하고, 각진 반면, 미는 섬세하고, 부드럽고, 곡선을 이루는 것으로 대조되었다. 이렇듯, 계몽주의 사유에서도 여성의 역할은 남성의 도덕적인 실현을 위해 감성의 힘으로 남성의 도덕적인 세련미에 자극을 주는 일에 제한된다. 그러나 도덕적인 자기완성을 위한 여성의 의미는 간접적으로 나타나고 축소되는 것이지만, 드러나지 않은 논의 속에서 도덕에서의 감성 역할을 생각해 볼 수 있는 계기를 발견할 수 있다.

칸트의 이해는 여성 주체에 대한 철학자들의 여성성 이해의 한계를 그대로 보여준다. 여성은 남성과 더불어 동일한 인간 주체이지만, 인간성을

규정하는 이성이 결핍된 존재로서의 성격을 가진다고 보았다. 여성의 예민한 감성은 그의 여성에 대한 통찰의 주요 내용을 이룬다. 그러나 감성은 20세기 실질적 가치윤리학을 통해 윤리 행위의 원동력으로 이해되고 있으며, 포스트 모던사상의 주제이기도 하다. 즉, 감성은 오늘날 새롭게 인식되는 철학적 개념임에도, 전통적인 사유를 대표하고 있는 칸트 철학 속에 감성의 담당자로서 그려지는 여성에 대한 고찰은 철학사에 대한 비판적 성찰과 다르지 않다. 포스트모더니즘 철학에서는 계몽주의가 이성, 지식, 혹은 자아에게 부여했던 고정관념이 해체되어야 한다고 주장한다. 계몽주의적 개념이 지닌 외관상의 중립성과 보편타당성은 그 이면에 성별에 따른 편견을 가지고 있기 때문이다.

1970년대부터 미국과 프랑스를 중심으로 여성운동과 학생운동, 흑인 인권운동 등 제3세계 운동 등의 사회운동과 전위예술 해체 혹은 후기구조주의 사상으로 시작된 포스터모더니즘은 개인의 자율성과 다양성의 인정으로부터 출발했다. 다시 말해, 프리드리히 니체와 프로이트의 영향을 받은 계몽주의 이후, 서구의 합리주의를 되돌아보며 하나의 논리가 정리되기 위해 어떻게 반대 논의를 억압해왔는지를 알 수 있는 부분이다. 그러나 역시 포스터모더니즘도 거대 담론을 부정하며 비판을 받게 된다. 그것은 고전적 마르크스주의에 기반을 두고, 서구 노동운동의 지위와 레이건-대처 시대 자본주의의 '과잉 소비주의' 동력이 지배하는 상황에 처한, 사회적으로 유동적인 지식 외의 산물과 떠도는 기포, 특정 세대의 종말감을 의미한다. 일찍이 '파괴와 해체의 메타포'에 대해 니체는 '망치를 들고 철학을 한다'고 표현했다. 즉, 해체의 대상으로부터

해체 행위의 정당성을 끌어내려 하지 않았다. 왜냐하면 그라운드, 토대, 뿌리, 몸통 자체를 폭파시키려는 시도였기 때문이다. 예를 들면, 로고스 중심주의, 형이상학, 주관과 객관의 이분법, 합리성, 체계, 표준화된 일체의 규범, 코드화된 모든 가치에 대한 파괴와 해체를 의미한다. 니체의 이러한 근본적인 '모든 가치 뒤집기'로 인해 포스트모더니즘의 거품이 꺼지고 난 뒤에도 니체가 주장한 우리가 중심을 찾는 한 끊임없이 만들어지는 타자他者에 주목한다. 정신에 대한 몸, 이성에 대한 감성, 남성에 대한 여성, 인간에 대한 자연에 대해서 말이다.

가. 여성의 미의식 변천사

1) 신성성^{Divinity}과 거룩한 몸

초기 인류가 표현한 여성 이미지는 신화와 종교적 상징성에 의한 대지와 달 등 '초자연'의 의미로부터 시작되었다. 이때 여성성은 남성에 대비한 여성이 아닌, 인류의 근원적 생명력과 번식력의 상징성으로 대표된다. 즉, 미학적 대상으로서의 여성이 아닌, 생명의 시작과 죽음을 관장한 이미지이다. 따라서 전통적으로 여성 이미지는 대지모와 관련된 개념으로 표현되곤 하였다. 초기 인류 문명이 발흥^{發興}한 이후 대지모^{大地母}의 개념이나 모성성^{母性性}은 여성의 사회적 역할에 있어서 가장 원초적인 개념이자, 이미지였기 때문이다.

달의 기울기에 따른 여성의 신체적 변형에 의한 새로운 생명의 잉태 이미지는 자연의 변화와 밀접하게 관련지었다. 따라서 여성 이미지는 구석기 시대부터 삶과 죽음을 관장하는 상징적 의미를 지니게 된다. 후기 구석기 수렵시대 동굴벽화의 이미지들은 강렬한 생명의 기운에 차 있는 남성적 이미지인 샤먼과 사냥꾼, 황소와 수사슴 등이 주류를 이루었다. 그러나 새 생명을 잉태하기 위해선 여성 이미지와 연결되어야 하므로, 라스코 동굴벽화에 동굴의 순방향과 역방향의 크로스를 통해 음양의 합일되는 이미지들로 표현하였다. 또한 낮과 밤의 사이클의 반복으로

새롭게 언 땅으로부터 피어나는 생명의 반란을 여성의 생명 잉태와 같은 의미로 기호화된 경우도 있다. 그러므로 초기 인류는 하늘의 기운을 여성성으로, 땅의 기운을 남성성으로 인식하였음을 이러한 이미지를 통해 확인 가능하다.

사냥이 남성에게 국한된 활동이었는지에 대한 명확한 근거는 없지만, 가장 능력 있는 사냥꾼 중 하나는 여성이었음을 증명하는 단서는 존재한다. 기원전 25000~15000년경 피레네에서 바이칼 호에 이르는 광대한 지역에서 돌과 매머드 뼈, 사슴뿔 그리고 석회암 등에 새긴 구석기 시대의 작은 여성상이 발견되었다. 그리고 그리스 신화의 아르테미스 Artemis 여신은 '동물의 수호신'으로 알려져 있으며, 사냥꾼이자 원시 자연의 수호신으로도 해석되고 있다. 아르테미스 역시 아프로디테와 마찬가지로 이 구석기 여성 이미지 중 하나가 구체화된 것이라 여겨진다. 그녀는 동물의 여왕이자 동시에 삶의 원천적 성향인 무자비하고 까다로운 복수심과 무서움을 함께 가진 존재이다. 이 여신의 옆에는 종종 동물의 잔해, 즉 황소의 뿔이나 멧돼지의 두개골이 놓여 있곤 하는데, 이들은 모두 성공적인 사냥의 결과물이자 남성을 상징한다. 사냥 활동을 하는 남성들에 의해 사회가 움직였음에도 불구하고 구석기 시대부터 '위대한 어머니' 상을 여러 대륙에 걸쳐 추대한 모계사회임을 확인할 수 있다.

후기 구석기 시대의 동굴벽화가 응집되어 있는 프랑스 남부지역에서 발견된 샤만의 정체성 등을 놓고 볼 때, 수렵인들에게 가장 중요한 삶의 이정표는 생명의 영원성과 새로운 생명의 탄생과 재생 등 생명에 대한 강한 회귀성을 보이고 있다. 따라서 달의 변화에 따라 새로운 생명을

잉태하는 여성의 신체는 거대한 지모신의 존재로 점차 상징화되었다. 반면 남성들은 목숨을 걸고 사냥감을 잡기 위해 위험한 모험을 매번 떠나야 하였고, 여성들은 생명을 잉태하고 보호하기 위해 안전한 공간에서의 정착이 필요하였기 때문이다.

'신성성'으로 숭배받는 여신상은 전 인류의 시모^{始母}이자 선^善과 악^惡의 개념이 분명치 않은 동물과 자연의 신비로운 힘을 형상화한 존재로 여겨졌다. 이집트의 사랑과 기쁨의 여신인 하토르^{Hathor}는 인간을 멸망시킨 암사자의 얼굴을 한 사크메트^{Sakhmet}의 모습도 함께 가지고 있다. 그리고 그리스의 아르테미스^{Artemis} 여신 또한 달의 여신이자 사냥과 동물, 야수의 수호신이기도 하다. 모든 동물과 야수들의 어머니이기도 한 그녀는 구석기 시대 사냥꾼의 모습을 그대로 반영하기도 한다. 그러므로 아르테미스 여신은 생명의 원천이자 동물의 여왕이기도 하다.

구석기 시대 여성은 새로운 생명을 잉태하여 존속을 보장하는 반면, 남성은 그 생명과 여성을 지키기 위해 끊임없이 강인한 생명력을 길러 새로운 생명을 가지길 원했다. 그러므로 여성은 신비로운 생명 그 자체의 상징으로 하늘의 신이 되었고, 쉼 없는 사냥을 통해 하늘의 신을 모시는 남성은 땅을 수호하였다.

2) 생명의 원천적 상징

구석기 수렵사회 시대의 여성 이미지는 오스트리아 빌렌도르프^{Willendorf}에서 출토된 비너스와 프랑스의 레스퓌그^{Lespugue}와 브라상포니의 비너스^{Venus of Brassmpony} 등 다양한 모습을 볼 수 있다. 여성을 달의 변화와

함께 경이로운 생명을 잉태하는 새로운 생명의 원천적 상징으로 받아들였음을 알 수 있다. 대부분의 여성상들은 강조된 가슴과 둔부 등이 풍요와 다산을 상징하고, 소모되는 성으로서의 남성과 달리 여성은 부족의 존속을 보장했다. 또한 아이러니하게 여성이 생명을 보유하기 위해서는 또 다른 생명 즉 남성과 동물들의 끊임없는 희생이 요구되었다.

인류의 원초적 의미의 여성성은 다산력이 중요한 역할을 담당했다. 남자들이 사냥을 위한 입문식을 거치며 죽음을 각오하는 데 비해, 여성들은 새로운 생명을 탄생시키기 위해 여러 생명들의 희생에 의한 결과물을 흡수하는 광활하고 무시무시한 특징을 지닌 하늘의 신으로 상징화되었다. 인간의 성sexuality은 대지를 비옥하게 만드는 신성한 힘과 본질적으로 같은 것으로 여겨졌다. 또한 그 시대 여성상들은 주로 얼굴이 없거나 머리가 없는 경우가 종종 발견된다. 머리가 있으면 얼굴이 없고, 얼굴이 있으면 눈과 입이 없는 예도 존재한다. 대부분 주거 지역에서 발굴된 여성상들은 일상적인 생활 종교와 관계가 있는 것으로 해석된다. 만약 구석기인들이 여성상을 초자연적인 존재로 간주한 것이라면 이해될 수 있는 대목이 있다.

여러 지역에서 발견할 수 있는 초기 인류의 문화 흔적들 가운데서 눈 즉, 초자연적 시선에 대해 언급한 것이나 그 해석을 찾아볼 수 있기 때문이다. 그리스 신화 속의 여자 괴물 고르곤Gorgon은 시선으로 모든 생명체를 죽였고, 라미아Lamia는 아이들을 잡아먹는 여자 괴물이었지만 눈을 없애면 아무런 해도 끼치지 못하였다. 북아메리카 인디언들의 신화에는 눈에 붕대를 한 괴물이 있었는데 괴물이 붕대를 풀어 사람이

그 눈을 보면 바로 죽었다고 한다. 이처럼 초자연적인 존재의 시선이 사람을 죽일 수 있다는 믿음은 전 세계^{全世界}에 분포되어 있다. 이러한 믿음은 새 신부의 얼굴을 면사포로 가리는 것이나 근동 지역 여성들이 차도르로 얼굴을 가리고 다니는 것 등의 근원적 심성과도 닮아 있다.

생명의 비밀을 간직한 지모신은 자연과 인간의 삶과 죽음을 주관하였고, 선과 악의 개념과는 상관없이 자연 그대로의 섭리를 따르는 것이 여신의 뜻이라 여겼다. 이러한 여성상의 양면적 특징은 최초의 인류가 지구상에 거주하게 되면서 낮과 밤, 계절, 비와 하늘, 천둥과 번개, 태양과 바람, 대지와 바다 등의 일정한 듯 불규칙한 자연 현상의 변화로 인해 겪게 되었던 온갖 고통과 시련, 행복과 불행, 삶과 죽음의 사이클 등 초자연적인 현상이 인간에게 극적인 양면의 개념을 가져다주었기 때문이다. 또한 자연 현상들을 극복하고 살아남기 위해 눈 혹은 시선이 없는 신을 모시고 의례 행위를 한 흔적들이 여신상의 등장에 의해 처음으로 밝혀지기 시작하였다.

구석기 시대 여성상 가운데 대표적인 빌렌도르프^{Willendorf} 비너스의 경우 얼굴은 생략되었지만 머리는 가로 긋기가 된 위에 짧은 세로 긋기가 더해져 칸칸이 채워져 있는 듯한 모습을 보인다. 이것은 마치 머리카락을 도식화하여 표현한 것 같은 모습으로, 비를 나타내는 것으로도 해석이 가능하다. 신석기 시대 토기나 문양에서 자주 등장하는 빗이나 지그재그 모양의 선은 단순한 비의 상징이 아닌 신의 역할을 나타내는 성스러운 상징이다. 신석기 시대 농경인들에게 비는 하늘 여신이 내린 선물이었고, 머리카락은 여신의 특징임과 동시에 물결 모양의 머리카락은

비를 연상시켰기 때문이다. 대체로 머리카락은 하늘의 여신 외에도 대지의 지신^{地神} 즉, 남성 힘의 수호자로도 상징되었다. 그러므로 기원전 25000년경 구석기 마지막 빙하기에 높이 5∼25cm 사이의 크기로 돌에 새긴 빌렌도르프 비너스^{Venus}의 머리에 새겨진 머리카락은 여신의 상징인 비로 간주할 수 있고, 더불어 하늘에 올리는 기우제와 같은 염원을 담은 상징물이라 볼 수 있다.

또한 빌렌도르프의 비너스와 더불어 레스퓌그의 비너스와 로셀의 비너스, 바상푸이의 비너스는 만삭에 가까운 여성의 모습을 보여 주기도 한다. 이 때문에 구석기 시대의 여성상은 다산과 풍요를 상징하는 것으로도 해석이 분분하다.

새로운 생명을 잉태한 여성의 모습은 또 다른 신체로의 변형을 의미하고, 그러한 변형은 초자연적 의미를 부여해 주었으며, 신화의 본질적 요소로도 응용되었다. 식물과 곤충, 동물과 사람 등 자연의 세계는 쉼 없는 형태의 변형을 통해 삶과 죽음을 시사^{示唆}하는 데 반해 한순간의 정지된 모습으로 표현된 생명의 형태는 덧없는 삶의 과정 중 가장 선호하는 시기의 모습을 기리기 위한 것일 가능성이 높다. 그러므로 여신의 이미지는 때론 식물로, 비로, 하늘로 상징화되기도 하였다.

한편 로셀의 비너스는 다른 여성상들과 달리 마치 뿔잔을 들고 있는 듯하다. 뿔은 구석기 시대 사냥꾼들이 고대하였던 수확물과 풍요를 상징하는 것으로 해석되기도 한다. 실제의 모습보다 뿔을 크게 과장하여 표현한 이미지는 강력한 번식력의 생명력을 강조한 상징임을 부정할 수 없다. 그렇다면 구도상 남성의 상징을 손에 든 여신을 표현한 것으로,

수확물과 풍요에 생명의 영속성을 보장하는 여성성을 결합한 관념을 반영한 것이라고 추측할 수도 있다. 또 뿔잔은 고대 그리스나 인도, 발트 연안의 슬라브족들이 종교 의례를 행할 때면 헌주^{獻酒}로 기념하는 풍습이 있듯, 이해할 수 없는 모든 일에 초자연적인 힘이 깃들어 있다고 믿었을 구석기인들에게 술을 마시면 느끼게 되는 특별한 기분은 그 자체로 주술적인 힘이 있다고 인식할 수도 있었을 것이다. 그러나 경우에 따라 뿔잔은 달을 상징하고 불사의 생명력을 가져다주는 신비의 그릇으로 해석되어 다산을 상징하기도 한다.

3) 모성과 축복된 미

인류가 최초로 문화·예술의 흔적을 남긴 때로부터 현재에 이르기까지 끊임없이 재현되고 있는 대표적인 표현들 중 하나는 여성 이미지다. 여성의 신체는 평면적이고 근육질적인 남성의 신체에 비하여 입체적이고 굴곡이 있으며, 무엇보다 새로운 생명체를 잉태하며 변형을 겪는다. 달 기울기의 변화에 따라 여성의 몸은 새롭게 생명을 맞이할 준비를 통해 거듭나게 되고, 이러한 변형에 의한 이미지는 구석기 시대부터 삶과 죽음을 관장하는 상징적 의미를 지니게 된다.

에릭 노이만^{Eric Neumann}은 미를 상징하는 아프로디테의 바다에서의 탄생은 다산력^{多産力}을 상징한다고 하였다. 아프로디테는 생명을 탄생케 하는 사랑의 순수한 육체적 형상의 여신이다. 인간에게 정신적 차원에서의 영적인 결합보다는 수태 행위가 더 본성에 가깝다. 수태 행위는 본성에 의해 그 안에 작용하고 있는 육체적 쾌락만을 위해서도 이루어질 수

있기 때문이다. 아프로디테가 바다에서 탄생되듯, 생명을 품은 최초의 정자와 그 생명의 최초 번식은 바다에서 시작되었다고 그리스 신화는 말하고 있다. 거품에서 생겨난 여신이 바다에서 뚜벅뚜벅 걸어 나오며 새로운 생명의 탄생은 땅 위에 뿌려졌다. 그래서 아프로디테는 종종 자연의 야성적 창조력을 상징하는 산양과 함께 등장한다.

그리스 신화에서 아프로디테의 탄생설은 두 가지가 있다. 첫 번째는 바다의 거품에서 태어났다는 것과 두 번째 탄생설은 호메로스[Homers]의 『일리아스[Ilias]』에 기록된 내용으로, 제우스[Zeus]와 디오네[Dione] 사이에서 태어났다는 것이다. 첫 번째 탄생설은, 크로노스[Cronus(시간을 의미)]가 낫으로 우라노스의 생식기를 잘라 바다로 던져,[5] 오랜 시간 동안 생식기의 살점은 썩지 않은 채 바다를 떠다니다 흰 거품이 나오기 시작하더니, 그 속에서 생명의 창조력을 가진 아프로디테가 탄생한 내용이다. 이때 '낫'은 죽음을 상징하는 동시에 새로운 수확에 대한 희망을 상징하기도 한다. 또한 '생식기'는 감각적 쾌락과 창조력의 기능을 표현한 '남근상[男根像]'의 상징과 유사하다. 즉, 우라노스의 생식기는 생명을 창조하는 힘을 상징한다. 즉, 아프로디테 여신은 태고의 바다 같은 여성성을 암시함과 동시에, 인간의 의식이 발달하기 전, '진화적 시간'의 의미로 볼 때 태초의 시간인 원시성으로의 해석도 가능하다. 또한 바다는 무의식을 상징하고, 따라서 아프로디테는 무의식에 거주하는 신이라고 칼 융[Karl G. Jung]은

5) 하늘의 신 우라노스Ouranos와 땅의 여신 가이아Gaia 사이에서 괴물 키클롭스Cyclopes와 헤카톤케이레스Hecatoncheires가 태어나자, 그들을 우라노스가 땅속 깊이 가두어 버렸다. 이에 앙심을 품은 가이아는 복수를 위해 막내인 크로노스를 통해 복수를 한다.

말한 바 있다. 광활하고 막막하며 변화무쌍한 바다는 상식적이고 의식적인 인간의 관점으로는 도저히 접근이 불가능하다. 바다 앞에 인간은 너무나 나약하고 무기력한 존재이기 때문이다.

여신 아프로디테의 탄생에서 우리는 '태고의 원시성'을 만날 수 있다. 의식으로 제어되고 통제될 수 없는 인간의 내면에는 원시적 혹은 무의식의 세계가 내포되어 있다. 아프로디테적 성향은 인간의 의식이 사회적·문화적 환경에 의해 통제되기 전 상태로, 아무에게도 그 무엇에 의해서도 자신의 욕구를 억제당하지 않고 어떤 것도 배려함 없이 자신의 욕구와 욕망을 그대로 쏟아내는 것을 뜻한다. 모든 여성의 내면에는 아프로디테의 바다와 같이 무한한 원시적 성향이 조금씩 있다. 출산 후 여성들이 겪는 공허함이나, 미의 충족을 위한 화려한 변신의 욕망 그리고 다산 등이 아프로디테적 특성에 해당한다. 사랑과 결혼을 통해 새 생명을 잉태하게 되는 것이 여성미의 기준이 되었다. 이는 아무리 아름다운 여성일지라도 출산을 하지 않은 몸은 여성의 본질적인 미와 거리가 있음을 시사한다. 이러한 사실은 빌렌도르프의 비너스에서도 확인할 수 있다.

이러한 구석기 시대의 비너스는 구석기 시대 말에 사라졌다가 기원전 8000년경의 신석기 시대에 다시 등장한다. 구석기 시대의 여성상은 피레네에서 바이칼, 인도까지 유라시아 대륙에 출현하였지만, 신석기 시대에는 근동과 남유럽에 분포한다. 기원전 2500∼2000년경 키클라데스 Kikladhes 문명 지역에서 출토된 여성상은 앞서 피레네 지역을 중심으로 출토된 여성상들과 달리, 전체적으로 도식화되어 마치 현대 작품을 보는 듯

하며 얼굴은 눈과 입이 생략된 채 코만 간단히 표현되었고, 두 팔은 팔짱을 끼고 있는 모습이다. 마치 꼭 필요한 선들로만 구성된 듯한 실루엣은 차라리 초현실주의 작품에 가까워 보인다.

수렵시대, 한 치 앞을 볼 수 없는 인간의 힘겨운 삶의 고투 속에서 지모신^{地母神}은 초자연적인 생명력을 탄생시키고 자연 전체의 질서를 부여하는 우주의 비밀을 간직한 존재였다. 그러나 수렵사회가 끝나고 농경사회로 접어들면서 인류는 보다 구체적인 형태의 신을 믿게 되고, 그에 따라 여성의 역할과 이미지들도 다양하게 등장한다. 구석기 시대 위험한 사냥의 여정을 통해 사람들에게 먹을거리를 제공해 준 이들이 주로 남성들이었다면, 신석기 농경시대가 도래하면서 무한한 생명과 조화로움을 펼쳐내는 대지가 마치 새로운 생명을 탄생시키는 여성의 자궁처럼 여겨져 여성의 중요성이 더 부각되었던 것일 수도 있겠다. 신석기 혁명은 인류에게 새로운 삶의 방식을 갖게 하였고, 씨앗을 품은 대지는 여자가 아이를 낳은 것처럼 자궁으로부터 만물을 만들어 낸다고 여겨졌다. 그러한 인식은 유럽과 북미의 창조신화를 찾아볼 수도 있다. 구석기 시대 숭배자들이 신성한 동물을 만나러 깊은 지하 동굴을 찾았다면, 이러한 창조신화의 주인공들은 대지 그 자체를 신성시하였고 대지를 여성과 동일시하였다. 그러므로 대지의 풍요는 여성의 다산과 밀접하게 연관되어 있었다.

신석기인들은 인간도 나무도 흙도 모두 대지에 속한다는 것을 알게 되었고, 그러한 인식은 나아가 어떤 특정 장소에 대한 깊은 동질감을 만들어 내었다. 대지를 상징하는 여성은 신성성을 나타내는 동시에 주술과

종교적 힘을 갖는 것으로 여겨졌고, 농경의 발달로 인해 그 힘은 더욱 중요시되었다. 농경의 경험을 통해 씨앗의 주기적인 변화와 동일시되는 탄생과 죽음 그리고 재생의 신비에 의해 놀라운 증식이 수반된다는 것을 알게 되었기 때문이다.

구석기 시대의 비너스가 머리카락만 있을 뿐 얼굴이 없는 모습인 데 반해 신석기 시대를 지나 청동기로 들어선 기원전 2세기 말경에 제작된 밀로^{Milo}의 비너스는 아름다운 얼굴과 완벽한 팔등신의 몸매를 자랑한다. 구석기 시대 여성의 미의식은 여성상은 수렵인이었던 그들의 삶의 패턴에 따른 가치관의 기준을 알려준다. 즉, 그들에게는 현대 미인과 같은 늘씬한 모습보다 삶의 질을 향상시키고 안정시켜 주는 다산^{多産}과 풍요의 상징으로서의 임신한 여성이 사회적으로 더욱 필요했던 것이다. 또한 그것은 이동 가능한 작은 형태로 만들어진 것으로 보아 대모신^{大母神}으로 숭배하며 집집마다 안치하였던 생활 종교의 한 패턴이었음을 짐작게 한다. 주로 바깥에서 사냥을 하는 남성들에 비해 아이의 양육과 비상식량을 책임지는 여성이 사회의 중심이 되는 모계사회에서 냉혹한 기후와 풍토, 맹수들의 공격을 극복하며 살아가는 삶은 한가로이 자신의 미를 가꾸며 살 수 있는 조건을 허락하지 않았다. 동시에 새 생명을 가진 모습은 자연현상의 하나처럼 자연스러움과 함께 경이로움을 유발하였다. 그러나 인류사의 첫 번째 혁명인 '신석기 혁명'은 인류에게 새로운 삶의 패턴을 가져다주었다. 우주의 신비에 대한 인식, 삶과 죽음의 이분법적 논리가 발생되면서 신화와 전설, 종교에 눈뜨기 시작하였으며, 땅을 일구고 한곳에 정착하여 살게 되면서 부계 중심의 사회로 전환되어 갔다.

그리고 여성의 미의식 또한 새로운 패턴으로 변화하였다.

미르체아 엘리아데^{Mircea Eliade}의 말처럼, 우리는 초기 신석기 문화의 종교적 자료들이 보여주는 여성 이미지들을 통해 탄생-재생^(통과의례)의 동일성을 함축하는 여성-흙-식물의 동일시, 사후 영속에 대한 희망, 세계의 중심에 관한 상징을 포함한 우주론, 또는 거주 공간의 세계 형상 등을 알 수 있다. 즉, 여성 이미지는 '어머니이자 동시에 아내'로서 생명과 모성의 이미지로 남성의 이미지와 차별화되는 존재로 인식되었다. 남성에게는 없는 신체의 기능적 정체성은 모성과 여성성이 결합된 특별한 개념화를 만들어냈다.

나. 낭만적 사랑과 여성의 미

낭만적 사랑은 본질적으로 여성화된 사랑이라고 앤서니 기든스는 지적한다. 남성들은 집안의 안락함을 정부^{情婦}나 매춘부의 섹슈얼리티와 분리함으로써 낭만적 사랑과 열정적 사랑^{amour passion}의 긴장에 대처할 수 있었다. 욕정이나 노골적인 섹슈얼리티^{Sexuality}와는 양립^{兩立}이 불가능한 것으로 보이는 낭만적인 사랑은 그 기원과 실체를 본다면, 유희적이고 관념적인 놀음일 뿐 현실을 대변하는 일상적 삶의 패턴은 아니었다는 데에 그 한계가 있다. '여자들은 사랑을 원하고, 남자들은 섹스를 원한다.'는 가설^{假說}이 낭만적 사랑이 지닌 내재적^{內在的} 전복성^{顚覆性}의 특징을 드러내는 표현이라 할 수 있을 것이다. 그러므로 여성은 남성에 의해 선정적으로 욕망 되고 소유되는 존재로서 정체성의 이미지를 내포하고 있고, 역사적으론 여성이 낭만적 사랑의 코드로 서술된 시절에도 그 근거는 비실제적이었다.

로맨스^{romance}라는 단어에는 '이야기를 한다'는 뜻이 함축되어 있어, 흔히 말하는 '낭만'은 역사적으로 '서사'적 요소를 담고 있다. 또한 낭만적 사랑의 애착 속에는 숭고한 사랑의 요소들이 성적인 열정의 요소들을 지배하는 경향이 있다고 볼 수 있다. 낭만적 사랑은 사랑에서 성을 분리하면서 새로운 방식의 의미를 부여했다. '미덕'은 단지 순결만을

뜻하는 것이 아니라 한 사람을 '특별한 사람'으로 가려내는 특징이 된 것이다. 이 특별한 사람과의 사랑이 현실의 모든 어려움을 극복할 수단이 된다는 것은 낭만적 사랑의 대표적인 신화를 만들었다.

　서정적 주된 테마의 이루어질 수 없는 '순수한 사랑'에 휩싸인 사랑이 주는 고통과 질투로부터 해방될 수 없었으며, 도피처가 있다면 오직 예술과 시뿐이었다. 켈트족의 전설을 바탕으로 한 유명한 중세의 사랑 이야기로 우리에게 잘 알려진 『트리스탄과 이졸데^{Tristan and Isolde}』나 『로미오와 줄리엣^{Romeo and Juliet}』등은 낭만적 사랑을 보여주는 전형적인 예라 할 수 있다. 『트리스탄과 이졸데^{Tristan and Isolde}』는 1170년경 노르만 출신의 영국 시인인 토머스가 헨리 2세의 『트리스탄과 이졸데』 원본을 다듬어 개작한 이래, 고트프리트 폰 슈트라스부르크가 독일어로 옮긴 번안 작품은 중세 독일시의 보석으로 여겨지게 되며, 13세기에 아서 왕의 전설에 관한 산문으로 된 책들이 큰 인기를 누림에 따라 트리스탄의 이야기도 방대한 산문 로망스로 재등장한다. 트리스탄은 고상한 품격을 지닌 기사로 묘사되고, 마크 왕은 비열한 불한당으로 등장하며, 전체 내용은 아서 왕의 전설에 접목되어 트리스탄과 아서 왕의 기사인 랑슬로 경이 서로 경쟁 관계에 놓이게 된다. 15세기 말, 전형적인 기사들의 모험담인 개정본, 중세 말기 프랑스어로 쓴 『아서의 죽음^{Le Morte D'Arthur}』은 많은 인기를 얻게 된다. 1300년경으로 추정되는 『트리스트렘 경^{Sir Tristrem}』은 영어본으로 번역된 로맨스로 일상어로 쓴 최초의 시 중 하나이다. 윌리엄 셰익스피어^{William Shakespeare(1564년~1616년)} 초기 비극작품으로, 서로 원수인 가문에서 태어난 로미오와 줄리엣의 사랑으로 비극적인 죽음을

맞이하게 되고, 이어 두 가문이 화해하게 되는 스토리의 『로미오와 줄리엣^{Romeo and Juliet}』 역시, 낭만적 사랑의 다른 주제들처럼 긴 여정을 겪게 된다. 1562년 아서 브룩은 『로미오와 줄리엣의 비극』이란 제목으로 이탈리아 설화를 바탕으로 한 서사시를 발표하였고, 1582년 윌리엄 페인터는 『환희의 궁전』을 출간하면서 그 속에 이 이야기를 재수록 한다. 세익스피어 『로미오와 줄리엣』의 스토리 전개의 큰 줄기는 이 두 이야기에서 형성된 것이다.

'순수한 사랑'에서 시작된 남성의 지적 유희로서의 여성에 대한 가공한 사랑은 수 세기 동안 지속되어 비현실적인 전통의 틀을 이루게 된다. 특히 이러한 현상은 유럽의 중세에 이르러 성행하였던 '기사 문화'에서 절정에 달하게 된다.

12세기 사랑의 주제와 관련된 서정적 어휘는 현실에 있어서의 성과 사랑에 관련된 인식의 반영이라기보다 오히려 점차 세련된 질감으로 더욱 달콤하고 이상화된 표현으로 형성된다. 여성을 단순한 성적 대상으로 보는 남성적 시각의 합리화는 다음 세기에 나타난 '궁정 소설'에서는 고귀하고 이상화된 여성을 흠모하는 넋 나간 기사들의 사랑으로 변모되었다. 남성들의 여성에 대한 찬미와 경배는 현실에서의 여성을 염두에 둔 것이 아니라, 우상화된 여성 이미지를 대상으로 한 것이다. 우상화된 여성 이미지는 단테로부터 시작되었다고 할 수 있을 것이다. 당시의 철학적이고 종교적이며 미학적인 이념들의 총체로서 상징적이고 알레고리적인 의미를 지닌 <신곡>은 이상화된 사랑의 전형으로 베아트리체가 등장하고, 그녀는 이상과 꿈의 여인의 지고한 고양일 뿐 아니라 신학적

이상의 상징이기도 하였기 때문이다. 베아트리체는 이상화된 여성 이미지로 이후 서구 문화에 커다란 영향을 끼친다.

또한 여성 이미지가 우상화된 것은 성모에 대한 공경과 찬미 역시 한몫을 하였다고 볼 수 있다. 성모 공경은 12세기 이후 되살아나 14~15세기 프란치스코 수도회의 영향으로 증폭되었다가 16세기 후반 반종교개혁 운동의 영향으로 더욱 큰 의미를 지니게 된다. 레이 탄나힐의 표현을 빌면 "12세기 초까지 성모 마리아는 서구 기독교의 책력에 나타나는 성자 가운데 한 사람이었을 뿐이다. 그러나 마리아 숭배가 비잔티움에서부터 되살아나자, 마리아는 시토 수도회의 개혁을 성공리에 이끌었던 베르나르 드 클레르보의 열정적인 숭배를 받기에 이르렀다. 13세기경까지도 시인들은 동정녀와 귀부인을, 신성한 사랑과 세속적인 사랑을 혼돈하였다. 심지어 이탈리아의 단테처럼 이 둘을 분리하려고 노력하였던 사람들조차도, 정신적인 의도라기보다는 문학적인 기교 때문에 그렇게 꾸몄다. 그러나 14~15세기에 걸쳐 활동한 프란체스코 수도회의 영향 아래, 마리아는 지구상의 가난하고 저주받은 자들에게 따뜻하고 인정 많은 어머니가 되기 위하여 자유의 망토를 벗어 던졌다. 성모 마리아가 대중 속에 파고들게 된 것은 음유시인, 시토 수도회, 프란체스코 수도회의 덕택이었다."

중세에는 전반적으로 다양한 성적 묘사와 표현이 병렬적으로 존재했다. 여성에 대한 이미지 또한 정조대가 의미하고 있는 것처럼 육체적 소유의 대상 의미로부터 순수한 사랑에서 말하는 지적 유희로서의 경배 대상이며 동시에 범할 수 없는 금단의 유혹 대상이기도 했다. 여성의 성은

사회적으로 남성의 성 부산물에 지나지 않았다. 재크린 살스비에 의하면 "여성들은 남편의 부재중에 그의 영지를 돌볼 수 있었고 자신의 정원에서 벌어지는 연회에 관심의 초점이 될 수도 있었으며 찬탄의 대상이 될 수도 있었다. 그러나 그들은 자유롭지 않았다. 여성은 그녀의 가족에 의해 남편에게 주어지고 남편의 보호하에 있게 된다. 여성은 시집을 갈 때 재산을 가지고 갈 뿐만 아니라 자기 자신이 바로 재산이었다. 귀족사회에서의 결혼은 매우 공리적인 것으로서 남자들의 정치적 동맹 관계를 위해 맺어지기도 하고 헤어지기도 했던 것이다." 부르주아 핵가족은 가정에서 여성을 가사노동의 담당자로 고정시키고 동물적 성욕과 무관한 '고귀하고 정숙한 존재'로 규정하는 성차별 이데올로기로 묶어 두었다.

여성 자신이 주체가 되는 사랑과 성은 현실적으로 불가능한 것이었으며, 여성에게는 오히려 종교적 순결과 도덕성이 강요될 뿐이었다. 남성 중심의 식자 문학에서의 지적 유희로서 여성의 이상화라는 주제는 현실적 성 인식과는 아무런 관계가 없었다. 오히려 르네상스와 바로크는 현실적으로 도덕적 해이가 심했던 시기로, 르네상스의 도덕적 해이는 여성에게 떨어졌는데, 여성은 이 시대의 특징인 넘쳐나는 남성의 선정적 열정의 대상으로 인식되었다. 여성은 순결을 유지함으로써, 남성이 도덕적으로 숭고함을 유지할 수 있다는 성적 편견은 훗날 대규모 유곽 지대의 난립을 도래하게 만드는 왜곡된 사고였다. 형식적으로 혼인은 지켜졌으나, 특권층들 사이의 혼외 관계는 지적 유희가 아닌 현실 세계에서도 종종 감행되곤 했다.

따라서 앤소니 기든스는 "낭만적 사랑이란 여성의 정신을 무가치

하고 불가능한 꿈으로 가득 채우기 위해 남성이 여성에게 가한 음모에 불과하다"고 보는 견해를 피력한다. 또한 그는 "낭만적 사랑이라는 복합체의 발생은 대략 18세기 후반부터 여성들에게 영향을 주어온 몇몇 사실들과의 관계 속에서 이해되어야 한다"고 했다. 첫 번째가 가정의 창조이고, 두 번째는 부모-자식 간의 관계에 일어난 변화이며, 세 번째는 '모성의 발명'이라고 불리는 현상이다. 어머니에 대한 이상화는 모성의 현대적 구성에서 한 축을 형성하였다. 이것은 낭만적 사랑이 전파한 가치들 속에 직접적으로 흘러들어갔다. '아내이자 어머니'라는 이미지는 활동과 감성에서 '두 개의 성' 모델을 강화하였다. 이렇듯 낭만적 사랑 복합체가 가진 내재적인 특징은, 사랑과 결혼과 모성의 결합에 의해, 그리고 진실한 사랑이란 일단 발견되기만 하면 영원하다는 관념으로 인해 오랫동안 억눌러져 있었다.

예를 들면, 문화적 혼종이라는 측면에서 서구와 고대문명이 융합된 라틴 아메리카에서 전통적 이미지로서 여성의 정체성에 대한 평가적 분류는 크게 '마리아María'와 '말린체Malinche'의 이미지와 관련되어 해석될 수 있다는 개연성蓋然性이다. 두 이미지는 각각 이상과 현실, 영성의 세계와 물질의 세계를 대변한다고 할 수 있으나, 이항대립적二項對立的 요소들에 의해 대비되는 개념이라기보다는 상호보완적 측면에서 존재론적 상징의 의미를 지닌다는 표현이 옳을 것이다. 마리아의 이미지는 스페인을 통해 남미대륙에 전파된 가톨릭 문화의 영향이면서, 또한 동시에 서구의 사회·문화·종교적 전통으로서 대지모의 이미지와 모성성의 이미지를 강력하게 반영하고 있다는 측면에서 스페인으로 대표되는 서구의

이미지와 라틴 아메리카 전통 종교의 요소들을 공통적으로 반영하고 있다. 말린체의 이미지는 현재 라틴 아메리카의 문화적, 인종적 정체성을 반영하는 혼혈과 혼종의 시원^{始原}으로서의 이미지를 지니고 있으며, 동시에 현실적으로 생존과 일상을 위한 전략적 삶의 실증적 측면을 적극적으로 담아내고 있다.

낭만적 사랑은 열정적 사랑으로부터 나온 것이고 그 흔적이 남아 있지만, 그것과는 뚜렷이 구분되는 다른 것이다. 낭만적 사랑은 곳에 따라 18세기 후반부터 최근까지 포괄적인 사회적 힘으로 존재해 왔지만, 열정적 사랑은 결코 그런 적이 없었다. 낭만적 사랑이라는 관념의 확산은 결혼뿐 아니라 개인적 삶의 다른 맥락들에도 영향을 준 기념비적 이행들과 깊이 관련되어 있다. 경제활동으로부터의 분리된 가정의 사적인 치밀한 공간인 가정에서 여성의 역할 및 모성을 강조하고, 이는 남성의 이중적 기준에서 여성은 이상적 미와 모성으로 융합된 이미지로 존재했다.

다. 조형적 섹슈얼리티^{plastic sexuality}와 여성의 미

인류사에서 여성 이미지를 크게 나누어 본다면, '모성성^{母性性}'과 '여성성^{女性性}'으로 분리된 이중적인 정체성으로 볼 수 있다. 여성의 성적 정체성은 욕망의 대상으로서 기능을 하면서도 또한 동시에 신성하거나 함부로 더럽혀져서는 곤란한 개념을 내포한다. 오늘날 "여성은 남성의 욕망에 의해 존재적 의미를 갖는다."라고 선언한다면, 지독한 마치스모의 추종자이거나 성적으로 편향된 기호에 노출된 사람으로 평가받을 수 있을 것이다. 하지만, 여성이 오랜 세월 남성에 의해 욕망의 선정적 대상으로서의 의미를 정체성으로 지녀왔던 것은 피할 수 없는 역사적 사실이다. 비단, 남성의 욕망을 대변하는 대상이 아니라, 인간의 물신적 욕망의 대상으로서 여성이 은유적으로 묘사되기도 하였다. 따라서 이는 곧 어머니에 대한 이상화를 여성에게서 분리할 경우, 여성은 성적 대상으로서의 정체성에 의해 개념화되는 경향으로 연결됨을 의미한다. 이러한 시각에서 볼 때, 여성을 욕망의 선정적 대상으로 인식하는 이미지의 총체적 개념은 여성에 대한 소유적 경향으로 기울었으며, 역사적으로 여성의 존재적 경향에 대한 존경을 대표하는 낭만적 사랑을 제외한다면, 여성은 남성에 의해 선정적으로 욕망 되고 소유되는 존재로서 정체성의 이미지를 담는다.

문명화의 시작과 더불어 여성 이미지는 근원적 표현의 상징성과 함께 남성에 종속된 이미지로 변형되고 재현된다. 여성의 상징적 표현으로부터 여성의 신체 및 외형적 이미지의 상징성으로 옮겨왔다. 욕망의 선정적 대상으로서 여성 이미지는 문학작품에서도 잘 드러난다. 한국 근대 문학작품에서도 이광수의 <무정>과 염상섭의 <제야>, 김동인의 <김연실전>, 전영택의 <김탄실과 그의 아들> 등의 작품에서도 사람들의 무의식과 고정관념, 이데올로기와 결합하여 '신여성'에 대한 부정적인 이미지를 형상화시켰다. 한국 근대사회의 제1기 여성 작가로 분류된 나혜석, 김일엽, 김명순은 창작의 주체이면서 동시에 스캔들의 대상으로 회자되었다. 따라서 남성은 사회의 표준이기에 논란의 회자에서 제외된 반면, 여성 이미지는 문학작품에서 타자의 욕망을 반영하는 인물에 투사된 독자의 욕망을 반복적으로 재현되어, 여성의 성적 대상으로서 주목하여 '신여성'은 성에 타락한 위협적인 부정적 존재로 부상시켰다. 독자가 문학작품을 읽는 과정에서 자신의 욕망을 타자화된 인물인 주인공에게 투사하며, 주인공이 수행하고 체험하는 욕망의 재현을 체험한 까닭이다.

20세기로 접어들며 조형적 섹슈얼리티가 등장한다. 성이 더 이상 자연으로부터 주어진 게 아니라 인간이 선택하고 결정하는 문제로 변해가고 있다는 뜻이다. 섹슈얼리티^(성적인 혹은 성을 갖는 것의 성질)에 대한 사람들의 인식은 비교적 짧은 기간에도 큰 변화를 겪었다. 사람들은 이제 동성애와 이성애, 양성애 중 하나를 선택할 수 있다. 결혼을 하느냐 마느냐, 첫 경험을 언제 하느냐 등의 문제는 사회적 규범을 벗어난 개인적 선택의

문제가 되기 시작했다. 이러한 변화는 근대과학의 발전으로 출산과 사랑 사이의 연결고리가 끊어지면서 본격화했다. 피임법의 발달과 자녀 수의 제한 경향이 확산되면서 섹슈얼리티는 점차 재생산, 즉 출산으로부터 해방되었고, 개인 상호 간의 교섭의 특징이 되었다. 또한 피임 방법이나 시험관 아기의 성공 등은 '남녀의 사랑=출산'이라는 등식을 부정했다. 과거 결혼은 자녀를 낳아 가족의 경제적 생산을 증진하기 위해 이뤄졌지만 19세기 이후에는 남녀 간의 진정한 사랑이 더 중요한 조건이 됐다. 이제 결혼은 친족 관계의 확장이나 자식을 낳기 위한 관계가 아니라 부부 둘 사이의 관계로 치환된다. 인간관계 역시 더 이상 관습이나 전통에 따라 유지되는 것이 아니라 각각의 개인이 그 관계에 부여하는 의미와 관계의 내재적 속성에 따라 그 형태와 존속 여부가 결정된다. 관계 '외적'인 관습과 전통에 의존하는, 즉 한번 결혼했으면 "검은 머리 파뿌리 되도록" 평생 함께 살아야 한다는 식의 전통적 결혼 관계는 이제 찾아볼 수 없다. 대신 결혼생활을 통해 줄기차게 배우자의 사랑을 확인하려 하고 사랑이 없다면 결혼 관계를 미련 없이 깨어버린다거나 또는 사랑하면 되지 결혼이라는 형식이 왜 필요하냐는 식으로, 관계 '내적인' 속성에 대한 당사자들의 판단에 따라 관계 자체의 지속 여부가 좌우되는 것이다. 이처럼 사회적 관계가 그 자체를 목적으로, 다른 외부적 요소의 영향 없이 이뤄질 때 기든스는 이를 '순수한 관계'라고 부른다. 순수한 관계는 개인 간의 친밀성이 존재할 때만 유지된다. 만약 어느 한쪽이라도 관계에 만족하지 못한다면 이 관계는 언제든 깨질 수 있다. 이로 인해 현대적 가정의 창조가 이루어져, 부모와 자녀와의 관계 및 아내이자

어머니로서의 여성 이미지가 변화한다.

　오랜 세월 동안 여성에 대한 이미지는 남성에 의해 만들어진 사회적 이미지로, 20세기에 들면서부터는 여기에 '대중적 관심의 대상'으로서의 이미지가 덧붙여지게 된다. 많은 경우, 남성은 자신의 욕망을 예술과 문학 작품, 영화 등 대중적 미디어 콘텐츠의 주인공에게 투사하여, 그가 표상하는 욕망의 노출을 통해 안전한 관음적 시각에서 미디어에 참여한다. 남성들이 대중적 미디어를 통해 여성 이미지를 접한다는 것은 미디어 속 인물이 접근하는 욕망의 대상을 소유하는 것이며, 많은 경우 대중적 미디어들에서 드러나는 욕망의 대상은 여성으로 귀결된다. 특히 그 가운데서도 '영화를 본다는 것=여성을 소유하는 것'의 등식이 성립하며, 억제된 욕망을 자연스럽게 드러낼 수 있는 적절한 환경에 자리 잡은 관객은 자신의 은밀한 욕망을 들키는 위험에 노출되지 않은 채 안전하게 욕망의 분출을 체험할 수 있다. 대부분의 사회, 특히 가부장제적 가치관이 일반화된 사회에서 관객은 자신의 욕망이 투사된 남성 인물이 서사를 주도하는 과정에 몰입하며, 남성 인물의 성적 욕망의 대상인 여성 인물이 남성 인물에 의해 소유당하는 구성에서 대리 만족감을 얻는다. 결국, 영화의 카메라 앵글은 남성적 시각을 대변하며, 영화의 시선은 대상으로서의 여성이 욕망의 대상으로 물화^{物化}하는 메카니즘^{Mecanism}인 것이다. 그러나 이러한 시선은 비단 남성들에게만 국한된 것은 아니었다.

　20세기에 접어들면서도 여전히 여성은 성적 유희의 대상이며, 남성들의 은유적 전리품인 경우가 많았다. 여성을 선정적 대상으로 욕망하고

인식하는 편견과 억압은 여전하기 때문이다. 대중적 미디어의 시선이 여성을 관음적으로 들여다보고, 남성 중심의 시각에서 여성의 행위를 추적하는 방식이다. 관객이 남성 인물의 서사 행위에 몰입되는 과정에서 둘 사이에 타자화된 욕망의 투사投射와 동일시同一視가 생성되는 것을 의도적으로 방해한다. 개인이 자신의 성적 정체성을 만들어가는 조형적 섹슈얼리티의 창조, 곧 재생산, 친족 관계, 전통적 관계로부터 해방된 섹슈얼리티의 탄생은 지난 수십 년간의 성 해방을 가능하게 했던 전제조건이지만, 여성 이미지를 낭만적인 사랑의 이미지에서 완벽하게 벗어났다고는 할 수 없을 것이다. 섹슈얼리티가 정치적 개념의 민주주의와 결합하여 성의 불평등으로부터 자유로워지고 남녀관계의 수평적 관계가 회복될 때, '대중의 욕구'로부터 얼마만큼 멀어질 수 있는지는 개별적 선택 및 사회적 제도에 의해 그 결과는 달라질 수 있을 것이다.

라. 여성의 미에 대한 '시선'과 '응시'

미학적 '시선'과 '응시'에 의한 여성의 미는, 제작자와 감상자의 욕망에 의해 '보는 것'과 '보이는 것'의 차이라 할 수 있다. '보는 자'는 개인의 시선을 통해 사물을 보는 것임에도 불구하고, 이미 사회 문화의 배경에 의해 개인적 사고가 수탈된 상태에서 시대별 개인적 시선의 차이는 많은 변화를 거쳐 왔다. 달리 표현하면, 만든 제작자의 의도와 관계없이 '보는 자'의 욕망에 의해 시선은 다를 수 있고 더불어 '응시'도 달라질 수 있다는 것이다.

인간은 근원적 욕망의 추구로부터 생존은 시작되고, 더불어 삶의 보편적 인식과 독창적 인식 사이에서 끊임없는 줄 달리기를 하며 산다. 내가 추구하는 욕망은 이미 정형화된 모델이 설정되고, 자신의 욕구를 충족시켜 줄 대상을 향해 달려가지만, 우린 다음 순간 또 다른 욕망의 결핍과 마주하게 된다. 결핍과 욕망은 인간의 보편적 원칙이다. 따라서 욕망의 목소리는 존재의 증거이며, 삶의 역동적 에너지원이다. 그러므로 화가들의 개인적 삶의 결핍은 우리 자신들이 가진 욕망의 결핍 상태를 간접적으로 보여주고, 또한 그 욕망으로 인해 다양한 시선과 응시가 존재한다.

라깡의 시선처럼 우리는 세계 속에서 보이는 존재들이다. 세계는 모든

것을 바라보지만 그것을 드러내지는 않는다. 이 역설의 지점을 우리를 관찰된 대상 자체에 고정시키는 '중립'적이고 '객관'적인 관찰자로서의 우리 위치를 근저에서부터 침식시킨다. 이것은 관찰된 장면 속에 관찰자가 이미 포함되고 각인되는 지점이다. 어떤 의미에서 그것은 그림 자체가 우리를 마주 바라보는 그 지점인 것이다.

인간은 자신이 숙지한 것들만 표현하고 생각하고 행동하는 것만은 아니란 사실을 프로이트^{Freud}는 '무의식'이란 영역으로 표현하였다. 인간의 의식은 자신이 스스로 조절과 통제가 가능한 의식과 전혀 의식적으로는 알 수 없는 영역이 때론 자신의 생각을 더 깊게 관여할 수 있다는 의미이다. 인간의 행동을 명령하고 있는 가장 원초적인 본능의 '욕망'이 여성 작가들이 그린 여성 이미지에 어떤 모습으로 변화하며 진행되었을까.

인간에게 '욕망'이 존재하지 않는다면, 사회 가치 기준은 무엇에 의해 움직일까? 즉, 모든 생각의 근원에는 욕망이라는 커다란 용광로가 존재하기에, 우리가 추구하는 그 무엇의 실현을 가능케 하는 에너지원이 된다. 무의식에 내재된 욕망이든, 의식 속에 온통 차 있는 존재의 욕망이든, 그 욕망의 존재는 20세기 이래 부정적인 요소에서 긍정적인 요소로 재평가됐다. 인간은 죽는 그 순간에서야 비로소 욕망으로부터 자유롭다고 한 라깡의 견해처럼, 쉼 없이 솟아나는 여성 작가들의 욕망은 그녀들 삶의 어두운 늪 속에서 일어나 햇빛 속으로 나오게 한 원동력이 되었다.

고통과 욕망은 삶의 존재에 대한 증명이자, 욕망은 살아있는 동안

우리를 끊임없이 따라다니기 때문이다. 르네 지라르^{René Girard(1923년~2016년)}는 끊임없는 욕망이야말로 인간이 삶을 살아가는 강한 에너지원이 된다고 역설하였다. 일찍이 데카르트와 프로이트, 라깡은 욕망의 결핍으로 '나'와 '타자' 사이의 간격을 좁힐 수 없는 것이라 하였지만, 지라르는 욕망을 따라잡을 수 없는 간격이야말로 삶의 원동력이 된다는 것이다. 인간은 죽음을 맞이하는 그 순간까지 욕망은 멈추지 않는다. 따라서 산 자만이 욕망할 수 있다는 것이고, 욕망한다는 것은 살아있다는 강한 증거인 셈이다.

그림에는 또한 '응시'도 있다. 단순한 '시선'에 의해서만 그려진 그림이나 풍경화에서조차 작가의 '욕망'이 보이기 때문이다. 화가는 대상을 보는 자이며 동시에 그린 대상을 보여주는 자이다. 인간은 자신이 세상에 의해 보임을 의식할 때 주체는 분리되고, 고립과 소외에서 벗어나 세상이라는 무대 위에 서게 된다. 이것이 라깡^{Lacan}의 '타자의식'이다. 즉, 그의 타자의식은 사회의식이다. 근대에 이르기까지 여성은 지적능력을 비롯하여 많은 분야에서 열등한 존재로 인식되어 왔으며, 교육의 기회나 사회활동의 기회에 차별을 받아왔다. 결국, 여성은 이중적 타자로서 '모든 인간은 평등하다'는 인류의 보편성으로부터 제외되어 왔다.

4.

여성화가들이 그려낸 '다양성'의 모자이크

모더니즘과 포스트모더니즘 시기를 시작으로 현대까지 여성화가들이 표현한 여성 이미지를 화가 스스로를 보는 '시선'과 '보이는' 시선을 통한 타자의 시선에 의해 표현된 여성 이미지는 결코 아름답지만은 않다. 오히려 신체를 표현의 도구로 활용하는 경우가 더 두드러지며, 남성 화가에 의해 그려진 여성의 '미'와 '아름다움'의 표현보다 폭넓은 다양성을 요구한다.

근대로 접어들며, 예술 분야에서는 프로이트^{Sigmund Freud(1856년~1939년)}의 정신분석학에 영향을 받아 표현주의, 미래주의, 다다이즘, 형식주의 등의 감각적, 추상적, 초현실적 경향을 띤 무의식의 세계를 추구하는 성향이 강해진다. 살바도르 달리^{Salvador Dali(1904년~1989년)}처럼 무의식의 세계를 그리거나 파블로 피카소^{Pablo Picasso(1881년~1973년)}처럼 평면에 입체를 재현하는 큐비즘 등과 같이 서로 다른 방법론이 쏟아졌다. 이러한 현상은 르네상스 이후 19세기까지 황금비율과 원근법에 근간한 유럽 예술의 '보이는 대로 그리는 것'에 대한 반항이라고도 볼 수 있다.

여성화가들 역시 오랜 시간 동안 남성 화가의 지배적 시선에서 벗어나, 성, 계급, 인종과 같은 다원주의 사회에서 차이를 사유하는 다양한 입장을 대표할 수 있다면 이는 여성운동이 단순히 남성 중심 사회에

비판적인 여성 해방적 담론이 아니라, 모든 중심의 가치에 들어 있는 폭력과 지배욕을 비판하는 소수자 담론의 전형을 예시하고 있다. 로지카 파커와 그리셀다 폴록의 1981년도 연구서『여류 거장들: 여성, 미술, 이데올로기 Old Mistresses: Women, Art and Ideology』)는 80년대 여성 중심의 미술사에서 가장 중요한 저서로, 미술사를 이데올로기적 실천으로 간주하여 미술학계의 고정관념이나 제도에 대한 비판적인 분석 및 형성과정을 파악하여, 여성의 위치를 이데올로기 및 문화생산 개념과 관련시키고 있다. 특히 영미 여성운동은 '주체의 경험과 재현'이라는 경험주의적 휴머니즘의 전제에 입각하여, 여성 억압의 원인을 사회 경제적 토대에서 찾는 사회역사적 여권론에서 보았다. 즉, 여성이 억압받는 것은 사회 경제적 수단을 소유하지 못하거나 경제적으로 남성에게 종속되어 있기 때문에 비롯되며, 사회 제도가 남성 중심적이기에 여성들은 소외되거나 불리한 입장에 놓일 수밖에 없다는 것이다. 그러므로 사회제도를 바꾸는 것이 여성 억압을 해결할 수 있는 근본 방법이 된다. 다시 말해 영미 여성운동은 19세기 여권운동의 전통을 바탕으로 남성 중심 사회에서 비롯되는 갖가지 성차별을 비판하고, 남녀의 동등함을 주장하는 동등주의 흐름이 주류를 이루었다.

그러나 여성이 중심이 되는 예술사는 마치 백인 여성화가들만이 고유한 기준을 생산해내는 것 같은 위험스러움을 지녀왔다는 것이 인식되었다. 여전히 소수의 흑인 화가들만을 자신들 여성운동의 영역에서 언급했을 뿐, 비백인 여성화가들에 대한 논의를 적극적으로 진척시키지는 않았으며, 더욱이 일부 백인 여성운동가들은 인종과 계급의 문제가

여성운동의 주요 안건으로 도입될 경우, 자칫 성차별의 쟁점을 약화시킬 수 있다고 우려했다. 결국 2세대까지의 여성운동은 특정한 집단만을 인정하고 다른 집단을 배제시키는, 여성운동이 배척해야 할 것으로 표방한 전통적이고 남성 중심적이며 부계적인 질서의 구조를 여성운동 내부에 형성하는 자기모순에 빠지게 되었다.

　루브르 박물관이 소장하고 있는 초상화 중, 가장 아름다운 작품이라 칭송받고 있는 레오나르도 다빈치의 <모나리자>만큼 여성의 초상화로 많은 관심과 사랑을 받는 작품이 있다. 그 여성 초상화는 <모나리자>처럼 백인도 아닐 뿐만 아니라, 이름을 유추할 수 있는 사회적 신분도 갖지 못한 흑인 여성의 초상화다. 더욱이 18, 19세기 유럽의 미술작품들에서 흑인 여성을 모델로 한 경우는 극히 드문 일이었다. 또한 이 시기는 노예제도에 의해 백인들이 가진 흑인에 대한 편협한 인식이 극대화되었던 시기이기도 하다. 이러한 시대적 상황에서 남성화가도 아닌, 자크 루이 다비드의 제자이자 여성화가인 마리 기요민 브누아^Marie Guillum Bunoir(1768~1826)에 의해 그려진 <흑인 여성의 초상화^(1800년)>는 우리가 집중해야 할 분명한 이유가 있다. 한 곳을 향해 고정된 시선과 루브르 박물관의 설명처럼, 마치 모나리자와 같은 느낌의 카리브의 흑인 노예 여성이 가진 슬픔은 자신이 가진 신분과 배경의 모순적 묘사로부터 시작된다. 그렇다면, 브누아는 진정으로 흑인 여성 노예의 현실적 상황에 대한 공감으로부터 작품을 제작하였을까. 그러나 그 의문은 그녀의 또 다른 초상화인 <엘리자 보나파르트 나폴레옹^(1805년)> 등의 당시 권력자들의 초상화를 주로 그렸던 작품들을 통해 사회적 메시지완 거리가

먼 것으로 짐작된다. 어느 날 시누이가 데리고 온 흑인 여성에게 황갈색의 피부와 대조적으로 머리의 터번과 의상을 하얗게 입혀 제작된 초상화엔 자신에게 갑자기 주어진 낯선 환경에 고립된 외로움이 절제되어 있다. 그리고 드러난 한쪽 가슴은 오리엔탈리즘적 여성폄하가 짙게 깔려 있음을 부정할 순 없다. 브누아의 <흑인 여성의 초상화>처럼, 비현실적인 상황에 대한 상상과 바람이 만들어낸 대상이기도 하다. 그 시기에 초상화의 흑인 여성이 작품이 아닌, 현실에서도 많은 남성 혹은 사람들로부터 사랑과 관심을 받는 대상이 될 수 있었을까? 그렇다. 여성 이미지에서도 백인 여성과 흑인 여성은 사회적 편견과 역사적 관념으로부터 엄청난 차별을 불러왔고, 그것은 동양 여성에 대한 이미지 역시 마찬가지 현상이라 볼 수 있다. 여기서 우리가 주목할 것은 수탈의 주체로서 남성의 태도에 대한 지적이 아니라, 오히려 같은 여성들이 백인과 흑인 여성이라는 차별에 의해 여성들 자신이 여성에게 가하는 성적 폭력성이다.

1980년대 후반부터 1990년대의 여성운동은 포스트페미니즘이라고 명명되는 여성운동의 제2단계에 대한 비판적 반성을 촉구하게 되는데, 이는 포스트모더니즘, 포스트구조주의, 그리고 포스트식민주의를 포함하는 반원리주의 운동과 여성운동이 만나는 접점으로 이해되는 여성운동의 새로운 경향이다. 포스트페미니즘은 백인 중산층에 한정된 패권주의적인 앵글로-아메리칸 페미니즘으로 정의하고, 그들의 억압과 가부장제, 섹슈얼리티, 정체성 등의 개념들에 도전하고, 평등보다는 차이에 관심을 가졌다. 특히 유색 인종 여성이 갖는 정치적 영향 즉 유색 인종 여성과 제3세계 페미니즘과 성적 차이에 의한 레즈비언 문제, 포스트모더니즘과

포스트구조주의의 영향을 다루었다.

　여성화가가 그린 여성 이미지에는 그녀가 자신을 바라다본 시선이 함께 농축되어 내면에 차 있는 울분과 고통을 드러냄으로 침잠시키는 테라피의 역할을 동시에 행하였음을 볼 수 있다. 우리는 자신이 전적인 모호성의 영역에 있음을 깨닫는다. 그러나 바로 이와 같은 결핍이 우리로 하여금 끊임없이 새로운 '감추어진 의미들'을 산출하도록 몰아낸다. 그림이란 대상을 통해 표현되고, 대상은 화가의 선택으로 채택되므로, 화가가 주로 다룬 소재에 의해 작품의 성향을 구분하기도 한다.

　'Cogito ego sum', 'je pens, donc je suis', '나는 생각한다 고로 존재한다.' 일찍이 데카르트Descartes는 존재의 사유를 타자의식을 통해 이야기했다. '생각한다는 것'을 우린 어떻게 알 수 있을까? 더욱이 작품을 통해 화가의 생각을 어떻게 읽을 수 있을까? 자신이 생각한 것을 표현함으로써, 타자 역시 그 생각에 공감할 수 있는 것이다.

　인간은 자신이 숙지한 것들만 표현하고 생각하고 행동하는 것만은 아니란 사실을 프로이트Freud는 '무의식'이란 영역으로 표현하였다. 인간의 의식은 자신이 스스로 조절과 통제가 가능한 의식과 전혀 의식적으로는 알 수 없는 영역이 때론 자신의 생각을 더 깊게 관여할 수 있다는 의미이다. 인간의 행동을 명령하고 있는 가장 원초적인 본능의 '욕망'이 여성화가들의 여성 이미지에 과연 어떤 모습으로 변화하며 진행되었는지 궁금하다. 네모난 틀 속에 갇힌 작품 속 그녀들의 시선은 무엇을 '응시'하는지를 통해 여성들의 의식과 무의식에 깔려 있는 '욕망'의 원형을 들여다보기를 원한다.

서양과 동양의 화가들에서 한 시대를 대표하였던 여성화가들을 중심으로 그들이 표현한 여성 이미지에 담긴 이중적 타자의 시선, 즉 이중적 오리엔탈리즘과 포스터 콜로리얼리즘이 존재한다. 물론 시대적 변화에 의해 여성화가들의 작품에 대한 해석과 비평이 달라질 순 있지만, 그동안 사회적 제약으로 미처 조명되지 못했던 그들의 작품에 대해, 화가 본연의 재능과 여성 특유의 독특한 시선이 존재함도 결코 간과되어선 안 될 것이다. 따라서 19세기의 여성화가들을 선두로 20세기까지 대륙별 대표적인 여성화가들의 여성 이미지를 통해, 그동안 우리들에게 널리 알려진 작품조차도 이중적 타자의 시선으로 다시금 작품 해석을 시도하고,[6] 나아가 '여성'이기에 가능한 표현과 더불어 '여성'이기를 거부한 표현들의 사이에서 어떤 사회적 부조리들을 읽어낼 수 있는가의 여정을 시작하고자 한다.

6) 1985년에도 역시 뉴욕 현대미술관에서 가장 영향력 있다는 예술가를 초청해 진행한 전시회에 초대 작가 169명 중 여성 미술가는 유럽 출신 백인 13명뿐이었다.

가. 역사성과 개별성

요한 조퍼니^{Jahann Zoffany}는 1771년~1772년에 걸쳐서 새로 설립된 왕립 아카데미를 축하하는 미술가들이 남성 모델들을 중심으로 자연스럽게 모여 있는 그룹 초상화 <왕립 아카데미 회원들>을 그렸다. 그러나 1768년 영국 왕립 아카데미 설립 단원 중에는 앙겔리카 카우프만^{Angelika Kaufmann(1741년~ 1807년)}과 메리 모저^{Mary Mose}라는 두 명의 여성화가가 있었지만, 그림 속 회원들 중에 여성들을 찾아볼 수 없다.^(휘트니 채드릭, <여성, 미술, 사회>, pp. 9~10.)

그렇다면, 요한 조퍼니는 <왕립 아카데미 회원들>을 모두 그려 넣지 않았다는 것일까? 두 눈을 크게 뜨고, 숨은그림찾기처럼 한 사람씩 찾아보면, 조퍼니는 모델들이 서 있는 무대 뒤 벽면에 이 두 여성 회원의 상반신 초상화를 그려 넣어 왕립 아카데미 회원들을 '모두' 그려 완성시켰다.

이 작품에서의 배경 속에 감추어진 여성 회원의 모습은 당시 여성화가들이 사회적으로 처해있던 어려움들을 간접적으로 알려준다. 왕립아카데미회원들이 진행하고 있는 미술에 대한 논의 속에 두 여성 회원이 끼어들 여지가 전혀 없었던 것이다. 다만 카우프만과 모저는 작품의 생산자가 아닌 대상물로 표현되었다. 즉, 두 여성 회원들의 초상화는 남성 미술가들이 사색하고 영감을 얻는 대상인 부조 혹은 석고상들과 같은

위치에 나란히 놓여있다. 그들은 '재현물representations'이 된 것이다. 다시 말해 미술사의 흐름에서 여성은 생산자가 아닌 재현의 대상에 지나지 않는다는 것이다.

또한 여성은 16세기부터 19세기에 이르기까지 아카데믹한 훈련과 표현의 기초가 되었던 누드모델 연구와 더불어 당대 최고의 장르로 쳤던 역사화를 그릴 기회도 배제되었다. 따라서 과거 여성화가들은 제대로 된 미술교육을 받을 수가 없었기에 특히 인체 드로잉이 미숙했다. 르네상스 시대에도 완성도 있는 작품을 그리기 위해서는 재능뿐 아니라 고대 미술에 대한 지식과 원근법, 해부학 등 여러 학문에 정통해야 했다. 또한 대가들의 미술 기법도 익히기 위해 여러 도시를 찾아다녀야만 했다. 하지만 당시 여성은 그런 교육의 혜택이나 여행의 자유를 누릴 수가 없었다.

더욱 치명적인 것은 19세기 말까지 여성은 나체를 모델로 하는 누드 수업에 참여할 수가 없었다는 사실이다. 화가가 되기 위한 수련의 가상 궁극적 단계인 이 과정을 박탈한다는 것은 실제로 중요한 예술작품 창조의 가능성을 박탈한다는 의미가 된다. 그것은 마치 의과 대학생들에게 인간의 몸을 해부할 기회를 주지 않거나 혹은 아예 그것을 살펴볼 기회조차 주지 않는 것과 같다.

남성 화가들에 비해 상대적으로 해부학적 지식이 빈곤한 여성화가들은 인물이 많이 등장하는 서사적 주제를 다루지 못했다. 19세기 중엽까지 여성화가의 주제는 초상·정물·풍속에 한정되었고, 인물화가 주류를 이루던 서양미술사의 중심에서 밀려날 수밖에 없었던 것은 오히려 당연

했다.

이와 같은 현상은 여성 참정권 역사와도 맞물려 있다. 여성 참정권 역사는 그리 길지 않다. 1893년 뉴질랜드가 처음으로 여성의 투표권을 보장한 나라다. 다음은 1902년에 호주로 참정권을 도입했다. 유럽에서는 북유럽 국가들이 앞장섰는데, 1906년 핀란드가 유럽 최초로 보통선거를 실시하며 여성에게 투표권을 부여했다. 뒤이어 인접 1913년 노르웨이, 1915년엔 덴마크가 여성 참정권을 보장했다.

그러나 영국과 미국, 프랑스 등 민주주의 전통이 일찍 확립된 국가에서 여성 참정권이 더 늦게 시작된 것은 아이러니가 아닐 수 없다. 영국은 1918년 30세 이상의 여성에게 제한적으로 참정권을 부여했다가 10년 뒤 21세 여성까지 확대했다. 미국은 1870년 흑인 노예에게 참정권을 주었지만, 여성의 참정권을 인정한 것은 1920년이었다. 여성이 노예보다 사회적으로 더 낮은 신분임을 암시하는 부분이기도 하다.

프랑스는 1789년 8월 프랑스혁명을 이끈 계몽주의 학자들조차도 여성을 '인간'에서 제외하였음을, 라파이예트[7] M. Lafayette(1757년~1834년) 에 의해 발표된 '인간과 시민의 권리선언'에서도 확인된다. 또한 그 당시 여성 혁명가 올랭프 드 구즈 Olympe de Gouges(1748년~1793년) 는 '여성과 여성 시민의 권리 선언'을 통해 "여성은 태어날 때부터 모든 분야에 있어 남성과 동등한 권리를 갖는다"고 주장했다. 그녀는 프랑스 혁명 시기에

7) 프랑스의 군인, 정치가. 미국 독립전쟁에 종군하여 승리에 공헌했다. 귀국 후 프랑스혁명에 참가 하여 인권선언을 기초하였지만, 후에 공화파와 대립하여 망명하게 된다.

마리 앙투아네트와 함께 단두대에 오른 여성으로서, 프랑스 혁명을 기뻐하며 옹호했으나 혁명이 내건 자유와 평등이 남성에게만 해당되자 <인간과 시민의 권리 선언>을 보충하여 <여성권선언문>을 발표했다. 그로 인해 그녀는 '자신의 성별에 적합한 덕성을 잃어버린 사람'으로 단죄를 받았는데, 로베스피에르의 공포정치를 공격했다는 이유로 1793년 급진 공화파에 의해 처형당하게 된다. 단두대에 올라 처형된 올랭프 드 구즈는 "여성이 사형대에 오를 권리가 있다면 의정 연설 연단 위에 오를 권리도 당연히 있다"라는 유명한 말을 남겼다. 이후 프랑스에서는 기나긴 암흑기를 거쳐 1944년에 이르러 여성에게 참정권이 허용됐다. 여성 참정권 행사 역시 이렇듯 기나긴 투쟁의 결과였다.

19세기까지 여성화가들은 누드 연구 기회 배제와 낮은 계급, 사회적 열악한 대우, 여성 언어의 부재 등으로 우리에게 알려진 이름들이 남성화가들에 비해 많이 존재하지 않는다. 그러나 이러한 악조건에서도 자신만의 언어로 작품을 남긴 여성화가들도 존재한다.

아르테미시아 젠틸레스키와 유디트 레이스테르

앞서 언급한 17세기 이탈리아 볼로냐의 초기 바로크 시기의 여성 작가 아르테미시아 젠틸레스키^{Artemisia Gentileschi(1593년 07월 08일~1651년/1653년)}이다. 다시금 그녀의 작품을 재분석하는 이유는, 사회적으로 남성이 지배적이었던 시대임에도 불구하고, 자신의 입장 즉 여성의 시선으로 주체적 작품을 남겼기 때문이다. 그녀는 화가인 오라치오 젠틸레스키의 장녀로 '카라바조^{Caravaggisti,} 화풍의 강렬한 명암법과 색감 스타일, 주제

등을 이어받았다. 그녀는 드로잉과 유화, 색을 섞는 법을 아버지에게 배웠고, 남동생들보다 훨씬 뛰어난 재능을 보이기 시작했다. 젠틸레스키의 재능은 17세에 그린 초기 작품 중에서 <수산나와 노인들^(1610년)>을 통해서도 확인된다. 두 노인이 요하임^{Joachim}의 부인 수산나를 농락하려 했다는 구약성서의 이야기는 16세기 후반 이탈리아에서 매우 유행한 주제였다. 여기서 노인들은 이교도와 반대자들을, 교회를 상징하는 수산나를 타도하려는 음모를 상징하고 있다. 르네상스 시기의 이 주제는 광범위한 서사적 관점의 표현 대신, 폭력적이고 관음적인 성향을 강조하여 하나의 극적인 순간에 초점을 맞추었다. 특히 젠틸레스키의 작품은 남성의 공격성과 여성의 저항 상호작용 관점에서 펼쳐지는 '관음'적 시각에서 표현되었다. 경계심 없이 무방비 상태에서 목욕 중인 여성을, 남성이 여성의 육체를 소유하듯 귓속말로 입김을 불어 넣어 놀라게 하는 장면은 아마도 여성의 입장에서 표현한 최초의 페미니스트 작품이라 해도 과언이 아니다. 이처럼, 수산나의 주제는 사회적으로 남성의 지배와 여성의 종속이라는 계층적 구조를 보여주는 작품이라 할 수 있다.

휘트니 채드윅^{Whitney Chadwick}의 분석에 따르면:

"… 젠틸레스키의 그림에서 관람자를 향하고 있는 한 노인의 음모에 찬 시선은 독특하다. 그것은 또한 한층 복잡한 심리적 내용을 생산해 내는데, 예를 들면 세 사람의 머리가 만들어 내는 삼각형 구도와 팔의 자세는 수산나를 음모의 대상으로

강조할 뿐만 아니라 제3의 목격자, 즉 '자신^(관람자를 말함)'을 회화 공간의 일부처럼 생각하고 침묵을 요구하는 나이 든 남자의 제스처에 응하는 관람자를 함축하고 있다. …."

1609년 동시대의 시스토 바달로키오^{Sisto Badalocchio}의 <수산나와 노인들> 작품을 비교해 보면, 남성의 응시^{gaze}와 관람자의 시선에 대한 젠틸레스키의 표현이 어떻게 다른 것인가를 금방 알게 된다. 첫 번째 표현의 차별성은 '화면 공간'이다. 시스토 바달로키오의 화면구성 배경은 전통적인 은유인 자연의 풍요로운 정원에 수산나가 그려진 반면, 젠틸레스키는 제한되고 한정된 공간 안에 수산나를 고립시켰다. 온전히 공간의 분리만으로 여성과 남성으로 공간이 단절된 듯한 표현의 극대화를 가져왔다. 그리고 두 번째로 조명해야 할 부분은 인물의 방향성, 특히 수산나의 육체의 움직임과 얼굴의 표정이다. 바달로키오의 수산나는 화면을 향한 자연스러운 육체의 움직임과 감정을 알 수 없는 얼굴 표정이지만, 젠틸레스키는 수산나의 육체의 움직임을 부자연스럽게 틀고, 두 노인들로부터 외면한 얼굴 방향과 동시에 표정은 적대적 감정을 극적으로 대비시키고 있다. 세 번째 차별성은 화면 구도의 중심점이 어디에 있느냐 하는 관점이다. 바달로키오의 인물의 구도는 전통적인 바로크 양식을 잘 따르고 있는 반면, 젠틸레스키의 인물은 대각선이나 중심에서 약간 벗어나 관람자의 시선을 자유롭게 놓아줌으로써 수산나를 구도의 중심으로 끌어들이는 데 성공하였다고 볼 수 있다.

결론적으로 남성의 '관음'적 응시가 용납되었던 시대에 젠틸레스키는

그러한 사회적 관습에 반기를 든 여성적 견해를 이미지를 통해 관람자에게 호소하고 있다. 남성이 여성의 신체를 향한 관능적 시선의 정당화에 대해, 여성들이 갖게 되는 '피해적 시선'의 표현으로 남성들이 생각할 수 없는 왜곡과 저항을 전하고 있다. 이처럼 동일한 주제의 표현에서조차도 사회적 관습 및 문화적 배경 그리고 남성과 여성의 사회적 관점의 차이에 의해 얼마나 다른 표현이 가능한지를 그녀는 우리를 향해 이야기한다.

1630년 <회화의 알레고리로서 자화상>을 통해 젠틸레스키는 좀 더 세련된 후기 양식으로 표현기법이 발전되었음을 알 수 있다. 이 작품에서 여성인 자신을 스스로 여성임과 동시에 화가로서의 모습을 은유적 표현으로 새롭게 인물의 이미지를 만들어 냈다. 즉, 가면 모양의 펜던트와 헝클어진 머리카락, 그리고 화가의 제스처를 잘 살려 내어 자신을 '창조하는 사람'으로서의 특징을 살려 묘사하고 있다. 그녀의 자화상은 귀부인의 자화상이 아닌, 그림 그리는 행위 자체를 그려내고 있다.

젠틸레스키 외에도 17세기 네덜란드 여성화가로 전형적인 정물화가 아닌, 식탁과 부엌 등에서 여성들이 접하게 되는 실질적 정물화를 그린 클라라 피터스^{Clara Peeters}가 있다. 그리고 조안나 코튼^{Joanna Koerten}은 페이퍼 커튼으로 작업을 마치 판화 작품처럼 제작하여 렘브란트의 <야경>보다 비싼 가격으로 팔릴 정도로 작품이 유명하였고, 주로 초상화 제작을 많이 남겼다. 그러나 젠틸레스키의 작품처럼 새로운 여성화가의 언어로 작품을 표현하진 않았다.

17세기 네덜란드의 화풍은 르네상스의 완벽한 수학적 접근과 원근법에 근간한 작품에 비해 다소 떨어진다는 평을 받았지만, '일상생활'에

대한 예찬과 풍경화 등을 주로 소재로 다루었다. 더불어 남성과 여성의 사회적 역할이 분명히 분할되었고, 오히려 다른 유럽지역과는 상관되게 남성과 여성에 대한 사회적 편견이 상대적으로 적어, 여성들이 주된 등장인물로 나오고, 그들의 일상 특히 가정 내에서의 노동을 그린 그림들이 많고, 특별하지 않은 아이들의 모습들이 화폭에 대거 등장한다.

다른 유럽지역과 달리 일상의 테마가 환영받게 된 이유는 이러하다. 첫째, 17세기 네덜란드는 스페인으로부터 종교적으로 독립하면서, 종교의 자유가 생겼음에도 불구하고 주된 세력은 칼뱅주의였고, 칼뱅주의에 의해 그림은 종교의 세상을 그리지 못하였다. 두 번째로는, 상업의 발달로 네덜란드 사회는 중산계층이 발달하고, 많은 사람들이 물질적 풍요와 자유를 누리고, 과학이 진보와 무역을 통해 넓은 세상을 볼 수 있게 되었기 때문이다. 즉, 사람들은 교회를 꾸미는 일 대신 가정을 꾸미고, 중산층이나 평민들도 그림을 구매할 수 있게 되었다는 말이다. 그림의 가치가 다른 유럽지역에 비해 위축된 것은 사실이지만, 대단한 소재가 아니어도 그림의 소재가 될 수 있음을 알게 되는 계기가 된다. 그렇게 17세기 네덜란드 화가들은 '일상'을 발견하였다. 일상이 중요해진 사회에서 여성이 차지하는 몫이 더욱 커진 것이다.

> "네덜란드 화가들은 어떤 것에도 동요되지 않는 사물의 고른 흐름과 고갈되지 않는 일상적인 사소한 행위들을 소재로 삼아 기쁜 마음으로 좋은 그림을 그렸다." (<일상 예찬> 중에서)

이 시기에 네덜란드가 상업적으로 점차 번영하면서 돈과 여성을 섹슈얼리티의 대상으로 교환할 수 있다는 결과를 초래하였다. 1631년 유디트 레이스테르Judith Leyster의 <제안Man offering money to a young woman>을 통해 우린 그 상황을 분명 전달받을 수 있다.

서양의 전설과 동화에서 여성과 물레질은 종종 성적 의미와 직결될 경우가 많다. 일찍이 그리스에서도 여성의 덕목 중에 베틀 짜기를 최고로 손꼽은 것처럼, 16, 17세기 네덜란드에서 여성의 활동은 가정생활을 중심으로 바느질을 여성의 덕목과 연결시켰다. 레이스테르의 작품에는 여성의 덕목인 바느질 모습과 섹슈얼리티의 담론을 이중적으로 표현하였다. 바느질에 여념이 없는 여인을 향해 동전을 가득 든 손바닥을 내밀며 한 손이 여성의 어깨 위에 얹어져 있다. 그러나 여성은 유혹당하기보다는 당황한 희생자로 표현된 모습으로, 칼뱅주의와 홍등가가 부활했던 당시의 사회를 반영하고 있다. 일상생활의 여성을 부정하고 남성을 유혹한다고 생각했던 당시 사회에 일침을 준 작품으로 네덜란드 작품에서 전례 없는 내면적이고 절제된 분위기의 작품으로 평가되고 있다.

레이스테르의 <제안>은 흡사 젠틸레스키의 <수산나와 노인들>에서 보여준 남성의 시선 아래 신음하는 여성의 내면적 심리 묘사를 잘 반영하였다. 화면의 구성 역시 중심으로부터 한 방향으로 살짝 치우쳐 오히려 반대편으로 그만큼 비어있는 곳으로 관객의 입장이 대변되고 있다. 그리고 <수산나와 노인들>에서보다 더 은밀한 거래를 강조하기 위해, 낮의 풍경이 아닌, 여성의 방 내부에 짙게 깔린 어둠이 촛불에 의해 두 사람의 표정과 행동이 더욱 강조하여 드러난다. 젠틸레스키가 묘사한

여성의 얼굴 표정은 두 남성의 반대쪽으로 향한 채 거부의 표정을 넘어질린 모습이지만, 레이스테르가 묘사한 여성은 아무런 감정이 없는 듯 무표정으로 고개를 숙이고 자신의 바느질에 계속 열중하고 있다.

젠틸레스키와 레이스테르가 남긴 두 작품은 여성의 입장에서 사회적 타자로서의 여성 이미지를 그 누구도 감히 표현하지 못한 '이중적 타자'의 시선을 유감없이 발휘한 작품이다. 즉, 자신들만의 언어로 사회를 향해, 세상을 향해 말하는 여성화가의 표본이 되었다.

마리 앙투아네트와 앙뜨레 로스 베르탱, 엘리자베스-루이즈 비제-르브룅

인류의 예술사에서 이름을 남긴 여성화가들 모두가 젠탈리스키와 레이스테르처럼 자신들만의 시선과 언어로 작품을 남기진 않았다. 18세기 우리들에게 잘 알려진 앙뜨레 로스 베르탱Enter Rose Bertin(1747년~1813년)과 엘리자베스-루이즈 비제-르브룅Elisabeth-Louise Vigée-Lebrun(1755년~1842년)은 다른 경우를 보여준다. 두 사람은 마리 앙투아네트 조제프 잔 도트리슈-로렌 Marie Antoinette Josephe Jeanne D'Autriche-Lorraine(1755년~1793년)과 연관이 있는 동시에, 프랑스 대혁명의 시기를 같이 보낸 인물들이기도 하다.

18세기로 접어들면서, 서유럽의 많은 여성화가들의 활동은 전례 없이 호황을 이루었다. 그들은 부유한 중상층의 자본주의 문화 확대로 인해 고상한 귀족 문화에 대한 고객의 취향 안에서 여성의 자연스러운 지위를 정립하고자 했던 계몽주의 사상의 영향 사이에서 타협할 수 있었다. 특히 엘리자베스-루이즈 비제-르브룅는 1778년 이래 마리 앙투아네트의 초상화가로 그녀의 초상화를 30점 남겼다. 또한 자신의 아름다움과

우아함, 정숙함을 자화상 37점을 통해 강조함으로써 자신의 이미지를 공고히 하였고, 여성화가로서 공적인 미술계의 입장에서 자신의 역할을 결정할 수 있었다.

18세기 당시엔 피임기구가 널리 보급됨으로써 17세기에 한 가구당 6.5명의 출산율이 2명으로 저하되면서 자녀들이 귀해지고 또한 양육법에 대한 관심이 사회적으로 지대해졌다. 또한 장 자크 루소^{Jean Jacques Rousseau(1712년~1778년)}의 『에밀』에서 인간성장의 자연적 단계에 따른 교육 이론을 제시하여 자연주의 교육이 널리 성행한 점도 역시 여성들이 자녀교육에 더욱 집중하게 된 계기가 된다. 그러므로 호화로운 사치 생활을 일삼고 있다고 여긴 마리 앙투아네트 대신, 보석함을 멀리하고 자녀들의 양육에 힘쓰고 있는 이미지를 위해, 비제 르브룅에게 <자녀와 함께 있는 마리 앙투아네트^(1787년)>를 그리도록 위촉받는다. 프랑스 대혁명의 도화선이 된·베르사유 궁전 주인들의 낭비벽은 시민들로 하여금 노여움과 분노를 불러왔고, 이러한 상황을 대변할 이미지가 필요했던 것이다. 18세기 최고의 정치적 그림으로도 가장 유명한 이 작품은, 이미 엎질러진 물처럼 시민들로부터 외면당한 왕비의 명성을 부활시키기 위해 탄생되었다.

그러나 비제 르브룅이 표현한 마리 앙투아네트와 자신의 초상화인 <화가와 그의 딸의 초상^(1789년)>을 비교해보라. 누가 보아도 품 안에 아이를 꼭 안고 있는 비제 르브룅이야말로 18세기 대중들이 원하는 진정한 어머니의 모습으로 보이지 않았겠는가. 비록 보석함은 화면의 저 뒤 구석진 곳으로 닫혀 있지만, 반대로 말하면, 그 보석함 앞에 여전히 마리

앙투아네트가 자녀들과 표정 없는 얼굴로 정면을 응시하고 있다. 화면의 구성 역시 전통적으로 위압적인 피라미드 구조를 취했다. 그리고 왕비의 의상이 붉은색 계통으로 따뜻한 분위기를 추구하고 예전에 비해 소박해졌음에도 불구하고, 자녀를 품에 꼭 안아주는 것이 아닌 무릎 위에 간단히 앉혀 놓고 있음에 사람들은 주목하였을 것이다. 비제 르브룅은 과연 무엇을 말하고 싶었을까? 이미 대세가 기울기 시작한 비운의 왕비를 자신도 모르게 시민들의 입장에서 작품에 대한 호응도를 염려하며 그리진 않았을까?

그리고 동시대에 비제 르브룅과 같이 마리 앙투아네트의 의상 디자이너이자, 오늘날 스타일리스트와 같은 역할을 한 로즈 베르탱^{Rose Bertin}(1747년~1813년)이 있다. 그녀는 당시 파리에서 가장 유명한 의상 디자이너로, 초기 왕비의 특징 없는 모습을 높이 솟은 머리 스타일에서부터 화려하고 고상한 드레스를 착용하게 함으로써, 오늘날 파리의 '오트쿠튀르^{Haute Couture(고급 맞춤복)}'을 탄생시켰고, 서양 패션 부흥의 출발점이 되었다. 더불어 루이 14세 역시 의상을 담당하는 사람들의 직책이 높았고, 봄·여름 시즌과 가을·겨울 시즌이 생겨난 계기가 된다. 즉, 프랑스를 패션의 중심지로 급부상시킨다.

이렇듯 마리 앙투아네트는 여성 예술가들의 제정을 밀어줘 창작 작업을 할 수 있는 토대와 오늘날 파리를 패션의 중심지로 만든 원동력이 되었지만, 아이러니하게 프랑스 대혁명 이후, 여성화가들에겐 남성 화가들과 평등하게 활동할 수 있는 기회가 오히려 박탈당하고 제정시대 여성화가들의 사회적 평판을 따라가진 못했다. 왜? 그 질문에 대한 답변은 이러

하다. 1789년 프랑스는 급진적 공화주의와 사회적 보수주의 사이의 갈등은 극명해졌고, 그에 대한 왕궁의 대안은 대중적인 모성애를 <자녀와 함께 있는 마리 앙투아네트>의 이미지로 완화시키고자 노력하였다. 그러나 그 작품을 의뢰받은 비제 르브룅이 받은 거금은 18,000리브르^{livers}로 당시 가장 중요한 역사화에 지불한 금액보다 많았다. 왕비에 대한 비방이 깊어질수록 왕비의 초상화가인 비제 브르룅에 대한 비난도 여성이 마땅히 갖추어야 할 모든 미덕의 정반대 인물로 비난받았다. 식량 부족으로 항의하던 시장 여성들이 베르사유 궁전으로 시위를 벌린 그다음 날인 10월 6일에 비제 브르룅은 딸을 데리고 프랑스를 떠났다.

이러한 현상에는 유명한 공적 활동을 하던 여성들은 더 이상 여성스럽지도 않게 되고, 오히려 여성의 섹슈얼리티를 악용하여 정치에 참여하였고 여성의 미덕을 상실했다는 의미가 내포되었다. 따라서 이 사회적 격동기 초반 몇 년 동안은 여성의 정치적 권리에 대한 논쟁이 격렬하게 계속되었다. 그런 다음 2년 동안 여성화가들의 사회적 지위는 왕정시대와 극적으로 변화하게 된다. 18세기 프랑스 대혁명을 넘어 새롭게 인식의 문턱에 오른 여성화가들에 대한 사회적 입장으로부터 여성화가들이 인체 수업을 받을 수 있게 된 19세기, 엘리스 바버 스티븐스 ^{Alice Barber Stephens(1858년~1932년)}의 1879년 <여성 인체 수업^{The he Women's Life class}>을 확인하기까지 긴 여정이 기다리고 있다.

1) 말하지 못하는 여성과 말하려는 여성

오랜 가부장제 사회 중심에서 가야트리 스피박의 이론처럼, 여성화가 스스로 목소리를 내어 여성의 정체성을 '말하려는' 혹은 '말하지 못하는' 작품이 존재한다. 젠탈리스키처럼 사회적 제한에도 불구하고, 주체적 인식과 행동으로 자신만의 독특한 시선으로 작품세계를 추구한 경우도 있지만, 마리 기요민 브누아와 같이, 같은 여성임에도 불구하고 사회적 인식이 우선되어, 오리엔탈리즘에 앞장선 경우도 있기 때문이다.

사회의 권력구조가 단순한 수직적 관계에서 푸코의 '파놉티콘 Panopticon'[8]의 권력구조에 대한 이론은, 개개인의 행위까지 지배하고 종속시키는 중심이 없는 밑으로부터의 다양한 지점에서 생긴다고 보았다. 그러므로 그는 주체의 역동성과 저항성의 부재를 강조하였다. "파놉티콘은 감시자가 언제 수형자를 감시하는지 알 수 없는 구조로 인해 수형자가 감시자의 존재와 상관없이 스스로의 행동을 일정하게 통제하도록 강제하는 공간이며, 이와 같이 사람들이 스스로 자신의 행동을 통제하도록 만드는 것을 근대화의 예"라고 말한다. 즉 감시의 시선은 확인되지 않은 채 공포를 자아내는 단순히 시선 하나로 가동되는 이상적인 권력 장치이다. 이때 시선은 앎과 직결된다. 죄수를 바라보는 감시인은

8) 푸코의 근대적 '감시' 또는 '규율'의 기원은 '판옵티콘'에서부터 찾는다. 판옵티콘은 '모두 본다'는 뜻으로, 영국 철학자 제레미 벤담이 설계한 원형 감옥을 가리킨다. 이 원형 감옥의 간수는 중앙에 설치된 탑에서 모습을 드러내지 않은 채 죄수의 일거수일투족을 감시할 수 있다. 이러한 판옵티콘의 기본 개념은 감옥뿐만 아니라 공장, 학교, 군막사, 병원, 정신병 요양소 등에도 적용되고 더 나아가 모든 사회 영역에서 작동하고 있는 기본적인 사회적 디자인이 되었다. 따라서 푸코는 판옵티콘에서 '근대 권력의 전형'을 논하였다.

죄수에 대해서 모든 것을 알게 되지만 감시인을 바라보지 못하는 죄수는 감시인에 대해 아무것도 알 수가 없다.

푸코는 "지식과 말은 밀접한 관계로, 철저하게 힘의 관계에 의해 지배된다. 지배계층이 피지배계층에 특정한 지식과 규율을 강요함으로써 말에도 무게가 있다."는 '담론(談論)', '디스코스(discourse)'를 주장했다. 예를 들어, 여성은 가정에서 아이의 양육과 교육을 잘하는 것이 최고의 미덕이라는 말은 남성 중심 사회가 만들어낸 지배 이데올로기가 일방적으로 만들어 낸 하나의 담론이다. 이처럼 담론은 세상의 힘의 권력을 그대로 보여주는 하나의 방식이다. 권력은 힘의 불균형과 앎의 불균형을 낳고, 힘과 앎의 불균형은 권력의 불균형으로 이어진다. 그리고 앎은 담론이 되어 사람들을 억압하는 교묘한 수단이 된다. 이러한 푸코의 권력담론은 사이드의 오리엔탈리즘을 필두로, 탈식민지이론 및 가야트리 스피박의 <서발턴은 말할 수 있는가Can the subaltern Speak?>의 이론적 토대가 된다. 여성과 노동자, 농민, 피식민지인 등 주변부적인 부류가 하위주체인 서발턴으로, 인종, 계층, 젠더를 포함할 수 있는 포괄적 용어이다.

스피박의 하위주체로서 '여성'의 타자성에 주목하여, 특히 '여성화가'로서 보고 듣고 느낀 감성적 표현의 작품세계에 나타나 있는 시대적 공간적 주제의 대상과 시선이 스스로의 목소리를 통해 실재 여성들의 삶에 주목하고 있는지 혹은 목소리를 내지 못한 채 주어진 삶을 표현하였는지 등 다양한 관점이 존재할 것이다. 프랑스 대혁명 직후 프랑스를 중심으로 급변하는 사회 분위기에서조차도 여성에겐 참정권이 허락되지 않았던 시대의 여성 인상파 화가로서 활동했던 베르트 모리조는 남성의

시선으로 정원에 핀 꽃과 같은 작품 소재로 여성의 가사 활동과 육아 양육 등에 초점을 맞추었다. 따라서 동일한 사회적 배경 아래서 동일한 주제의 작품을 그린 여성화가들이라도 개별적 성향에 의해 자신만의 소리로 작품을 표현한 화가도 있지만, 시대적 배경에 의해 유명세를 달리한 여성화가들도 존재한다. 또한 20세기 '아름다운 시대^{Bell époque,} 큐비즘의 산실에서 활동을 시작한 유일한 여성화가였던 마리 로랑생^{Marie Laurencin}은 입체파의 새로운 화풍을 거부한 채, 여성 이미지에 특화된 몽환적 분위기의 색채를 탄생시켰다. 이는 '여성'이기 때문이라기보다, 자신의 성향과 능력에 의해 '자신만의 언어'를 가지게 되는 경우이지만, 지배계층을 향한 목소리를 낸 경우는 아니라 구분 지었다. 물론 베르트 모리조와 마리 로랑생은 서구사회의 백인 여성화가이지만, 그들이 살았던 시대적 배경은 스피박의 말처럼, 스스로 소리를 낼 수 있는 사회적 환경은 아니었음에도 불구하고 자신의 주제를 통해 표현한 점은 스스로 말하려는 여성화가로 규정지을 수도 있을 것이다. 하지만 여성을 주체적 존재로서 인식의 틀을 깨기 위한 역할은 엄밀히 말해 아니라 볼 수 있다. 베르트 모리조는 여성임과 동시에 어머니였고, 자신이 처한 사회적 환경에 안주하여 스스로 보고 느낀 모성과 가정사를 주 소재로 작품을 남겼다. 반면, 마리 로랑생은 모리조처럼 결혼한 여성화가임에도 불구하고, 당대 큐비즘의 뮤즈로, 아폴리네르의 연인으로, 적국인 독일인과의 결혼과 파경으로 모리조에 비해 가정 밖 파란만장한 삶을 살았다. 따라서 모리조의 작품에서 주 소재로 등장하는 아이와 어머니의 사실적 모습보다 로랑생의 작품 속 여성들은 몽환적 색채의 배합으로 재탄생된 여성성을

보여준다. 역사적 배경과 사회적 환경을 향해 소리 지르는 것이 아닌, 자신의 안에 담긴 자신만의 언어 색채로 삶을 노래하기 때문이다.

따라서 당대 사회가 가진 여성에 대한 인식을 전통문화와 민족의 상징으로 스스로를 체화시킨 프리다 칼로와 한국 근대사회에서 새로운 여성상을 스스로 실천한 나혜석과는 차별화된다. 나혜석과 프리다 칼로 역시 결혼을 한 여성 작가들이지만, 그들의 인식은 가정사에만 머무르지 않고, 민족의 전통과 혁명을 위해 역사의 현장으로 뛰어들었다. 프리다는 남편인 디에고 리베라의 그늘에 가려 죽음 이후에야 작품에 대한 재평가가 이루어졌고, 나혜석 역시 이혼이라는 사회적 계약위반이라는 타이틀^{title}로 인해 작품에 대한 평가가 절하되어 사회에서 제외된 자로 삶을 마무리하였다. 스스로 가진 자유의지에 의해 여성의 이미지를 새롭게 탄생시킨 나혜석과 프리다 칼로의 삶은 결코 아름답지만은 않았다.

20세기 인간의 무의식에 내재된 생리적 욕구에서부터 소쉬르의 언어구조를 통해 인간의 욕망에 대한 담론을 편 자크 라깡이 여성에게 부여한 위치는 부재^{不在}하는 위치, 즉, '타자'의 위치이다. 거울에 비친 자신의 모습을 닮고 또 다른 타인으로 주체가 상실된 상상계를 지나 상징계로 접어들면, 여성은 '말하지 못하는 여성'으로 타자화된다. 더욱이 20세기 인상파 등 새로운 화풍의 중심에 있었던 유럽인이 아닌, 아시아의 한국에서 활동한 나혜석의 경우는 오리엔탈리즘과 탈식민주의의 입장이 더해진 상황이다. 이와 같이 멕시코의 프리다 칼로^{Frida Kahlo}도 역시 절대적인 사회적 '타자'의 입장에서 자신만의 언어로 '여성 이미지'를 표현한

'이중적 타자'의 시선이 작품에 드러난다. 스피박의 말처럼, 하위주체인 여성이 스스로의 몸과 이야기를 통해 자신이 처한 상황을 말하려는 여성화가인 나혜석과 프리다 칼로, 말하지 못하는 베르트 모리조와 마리 로랑생을 통해 그들이 진정 표현하고자 한 '여성 이미지'는 무엇을 말하고 있는지 또한 두 그룹의 여성화가들은 당대의 사회적 변화를 작품으로 어떻게 대응하였는지의 '다름과 차별'을 만나보기로 하자.

가) 말하지 못하는 여성

(1) 베르트 모리조^(Berthe Morisot, 1841년~1895년)

프랑스 대혁명 이후 신분 질서가 무너지고 새로운 시민사회가 부르주아를 중심으로 일어나고, 영국에서 시작된 산업혁명은 유럽의 생산구조를 변형시켰다. 1870년에 제2제정이 붕괴되고, 1875년에 제3공화정이 세워지면서 점차 민주적인 중산층 문화가 생성되었다. 파리는 이러한 변화 속에서 19세기 말에서 20세기 초까지 산업 생산량의 증가로 물질적으로 부유하고 문화적으로 풍부했다. 이 시기의 유럽문화를 '아름다운 시대^{La Belle époque, 9)}라고 부른다. 전통적인 아카데미즘과 결별하고 인상주의 화풍을 시작으로 근대 미술의 기점을 이룬다. 또한 18세기까지 여성화가들에 대한 냉담함으로 인해, 여성화가들의 작품들이 미술사에서 배제된 것과는 달리, 베르트 모리조^{Berthe Morisot(1841년~1895년)}, 메리 캐사트^{Mary Cassatt(1845년~1926년) 10)}, 마리 브라크몽^{Marie Bracquemond(1841년~1916년) 11)} 등 여성 인상파 화가들이 배출된 시기이다.[12] 그러나 여전히 부르주아 시대의 중심엔 남성들이 활약하고 있었고, 여성들의 참정권도 아직 허락되지

않았던 시대라, 여성화가들은 공적인 공간과 사적인 공간의 분리 속에 갇혀 있는 정원에 핀 아름다운 꽃이었다.[13]

(가) 여성의 감성

베르트 모리조의 대표적 여성의 이미지를 가장 잘 보여주는 작품은 <요람The Cradle(1872년)>을 들 수 있다. 이미 그녀는 1864년에 파리 살롱전에 풍경화 두 점을 출품하여 좋은 평가를 받았고, 1868년에는 에두아르 마네Edouard Manet를 만나 그의 작품에서 많은 영감을 받았다. 이후 모리조의 작품은 관습에 얽매이지 않고 보다 자유로운 양식으로 변모했으며, 인상파 화가들과 폭넓은 교류를 했다. 그 후, 1874년 마네의 막냇동생인 외젠 마네Eugene Manet와 결혼하고, 그해 4월에 열린 제1회 인상주의 전시회에 유일한 여성화가로 참여했다. 이 전시회에 출품한

9) Belle Époque 혹은 La Belle Époque라고도 말한다. 즉, '아름다운 시절'이란 뜻이지만, 벨 에포크는 제국주의 전성기의 평화와 번영을 회상하는 말이다. 제국주의 시기는 유럽의 최전성기로 유럽인들이 세계 전체에 영향력을 떨친 시기이기도 하고, 일본이 근대화를 시작한 시기이기도 하며, 미국이 조용히 힘을 키워나간 시기이기도 하다. 이 시기는 일반적으로 1870년대에서 1910년대 초까지의 약 50년간에 해당하지만, 상대적으로 근대화가 빨랐던 영국은 1850~1860년대를 포함하기도 한다.

10) 미국의 여류 화가이자 판화 제작자이지만, 인생의 대부분을 프랑스에서 보냈으며, 미국에 인상주의를 소개한 작가다. 1866년 파리로 간 그녀는 1872년 살롱에 출품한 작품이 드가의 관심을 끌면서 프랑스 인상파들과 교류하게 되고 전시회를 함께 갖게 된다. 프랑스에서 열린 최초 인상파 전시회 '앙데팡당'에 출품한 유일한 미국 화가이기도 했던 캐사트는 주로 중상류층의 침실과 거실을 배경으로 아이와 함께 있는 어머니의 모습 등 모녀를 주제로 한 작품들을 즐겨 그렸다.

11) 동판 화가이자 도자기 화가인 오귀스트 조제프 브라크몽의 아내였고 살아생전 인상파 화가로서의 입지는 다지지 못했다. 브라크몽은 1857년 파리에서의 살롱전을 통하여 고갱과 시즐리 등의 주목을 받았으나 1869년 결혼하면서 작품의 진전을 보지 못했다. 그리고 남편의 비협조로 인해 1890년 이후 예술가로서의 모든 활동을 포기하였다. 사후에 재평가된 브라크몽은 비평가 귀스타브 제프루아가 모리조, 캐사트와 함께 여류 인상파를 대표할 만한 인물이라고 평했으며 1919년 아들 피에르에 의해 유작품 90여 점이 파리에서 전시되며 재조명받게 됐다.

12) 1894년 귀스타브 제프루아Gustave Geffroy(1855~1926)는 베르트 모리조와 함께 마리 브라크몽, 메리 카사트를 인상파의 위대한 세 여성이라 칭하였다.

13) 그리젤다 폴록은 <모더니티와 여성성의 공간Modernity and the Spaces of Femininity>에서 19세기 말에 파리에서 남성성과 여성성의 새로운 공간은 사회적·경제적·개인적으로 차이가 있다고 설명하고 있다.

작품이 <요람^{The Cradle}>을 비롯해 모두 아홉 점을 선보였으며, 여기에는 유화뿐만 아니라 파스텔화와 수채화도 포함되었다. 인상주의 전시는 1886년까지 모두 8회에 걸쳐 개최되었는데, 모리조는 딸 줄리^{Julie Manet}가 태어난 1879년을 제외하고는 매회 작품을 내놓았다. 그리고 런던의 신영국미술클럽이나 벨기에의 20인회와 벨기에 미술협회 등 다른 미술단체들의 전시회에도 참여했다. 1892년 파리에서 개최한 개인전은 그의 명성을 확인시켜 주었다. <요람>을 비롯한 모리조의 여러 작품들은 현재 오르세 미술관에 소장돼 있는 것만으로도 그녀가 이룬 성과가 결코 작지 않음을 알 수 있다.

동시대 인상파의 남성 작가들이 작업실을 박차고 나가 햇살에 변화하는 풍경과 인물 등에 집중하였고, 여성화가들 역시 야외로 나가 작업을 하는 경우도 종종 있었지만, 대부분 그녀들의 작업 대상은 집 안에 기거하는 여성들이 주인공들이었다. 따라서 어머니와 자녀들이 함께 하는 모습이 자주 등장하는데, 이러한 주제는 오히려 남성 작가들이 놓칠 수 있는 여성들만의 감성의 시선으로 섬세하게 표현하였다. 모리조의 <요람>은 모성의 마음으로 요람 속에 누워있는 어린아이를 잠재우는 여성의 모습이 잘 드러나 있다. 따라서 역사의 뒤편으로 물러나 있던, 일반인들의 삶의 공간과 의상 및 헤어스타일 등 미시사적인 정보를 가져다주는 데 공헌하기도 하였다.

(나) 모성과 가사家事

인상파 대표적인 3명 여성화가들의 주제 역시 한정되어 있음을 주시해야 할 것이다. 전통적인 작품의 사실주의에서 벗어나 새로운 화풍을 받아들여 급진적인 작품의 기류에 합류했음에도 불구하고, 그녀들의 작품 주제는 부르주아 계층 집안 여성들의 일상생활을 주로 다루었다. 이 부분에 대한 이유는 변명의 여지가 남아있는데, 당시 남성과 여성의 공적 사적 공간이 엄연히 분리되어 있었던 시대라, 아무리 개혁적인 기법의 인상파의 주류에 속해져 있었던 여성화가일지언정, 인상파 화가들의 모임인 카페에도 참석이 불가능했다. 다만, 개별적인 만남을 통해 인상파 화가들과 교류를 지속해나가야만 했다. 따라서 인상파 여성화가들의 작품 대상은 어린 소녀와 어머니, 아이들과 어머니의 집안 소일거리, 책 읽고 있는 모습과 차 마시는 모습 등 일상적 담소하는 모습 등을 주로 다루었다.

마리 브라크몽의 <양산을 든 세 여인(1880년)>과 메리 카사트의 <아이의 목욕(1893년)>에서도 그러한 경향은 잘 드러난다. 피츠버그 출신의 메리 카사트는 1900년 이후, 감성적이며 예민한 관찰과 극도로 사실적인 묘사를 이용해 모녀 관계에 대한 주제에 가장 힘썼으며 많은 작품을 남겼다. 그리고 마리 브라크몽의 <양산을 쓴 세 여인>은 마치 <삼미신>의 테마를 연상케 한다. 그녀는 생전에 단 한 번도 개인전을 개최한 적이 없었지만, 1919년, 그녀가 죽은 지 3년이 지나 '베른하임 죈 갤러리'에서 회고전을 개최했다. 이 회고전 도록 서문은 그녀의 열정적인 옹호자이자, 이 작품을 구매하여 프랑스 정부에 기증한 귀스타브 제프루아가 직접

집필했다. 도록 서문에서 그는 이 작품이 지니고 있는 현대성에 대하여 다음과 같이 언급했다.

"이 그림은 완전히 색다른 작품이다. 정원에 세 명의 여인이 서 있다. 가운데 갈색 머리의 날씬한 여인은 당당한 자태로 꼿꼿이 서 있고, 금발의 여인과 빨강 머리의 여인이 그녀를 사이에 두고 약간 몸을 숙인 자세를 취하고 있다. 이 여인들은 당시의 유행하던 옷을 차려입은 1880년대 식 '삼미신'으로, 이 시대의 모든 젊은 여인들이 맵시를 내기 위하여 즐겨 입었던 목이 올라간 블라우스와 그다지 점잖아 보이지 않는 '푸프' 장식을 허리에 두른 나붓거리는 드레스를 입고 있다. 관람객들은 이 작품을 보고 꿈을 꾸지는 않는다. 다만 무척 부드럽고 정확하게 묘사된 옷 아래 감춰진 여인들의 몸의 형태만을 볼 뿐이다."

그럼에도 불구하고, 자신의 이름을 내건 작품을 할 수 있었던 여성화가들의 경우는 부유한 집안의 딸이었기에 가능하였다. 베르트 모리조는 상트르주 세르현 부르주Bourges 출신으로 어린 시절부터 화가를 꿈꾸었지만, 19세기 후반 파리에는 여학생에게 본격적으로 미술을 가르치는 학교가 없었다. 고위관리의 셋째 딸이었던 모리조는 장 프랑수와 밀레Jean-François Millet(1814년~1875년) [14]의 스승이던 장 바티스트 카미유 코로Jean-Baptiste-Camille Corot(1796년~1875년) [15]에게 개인 레슨을 통해 그림을 배울 정도였다. 그녀의 증조부는 장 오노레 프라고나르Jean-Honoré Fragonard(1732년~ 1806년)[16]였고, 언니 에드마Edma 역시 화가였지만, 결혼과 동시에 작업을 포기하였다.

베르트 모리조는 파리 살롱전에서 6번 연속으로 당선되었고, 1874년

부터는 인상주의 전시에 참여하여 계속 활동하였지만, 그녀를 따라다니는 수식어는 에두아르 마네Édouard Manet(1832년~1883년)17)의 제자이자 동료로, 마네의 동생 우젠Eugene Manet과의 결혼 이야기로 작품에 대한 평가를 그동안 제대로 받지 못했던 것은 사실이다. 실질적으로 에두아르 마네는 모리조의 초상화를 20점 이상 그렸으며, 그가 남긴 1872년, <바이올렛 부케를 든 베르트 모리조>를 통해서도 그녀를 향한 배려와 관심이 잘 드러난다.

칠흑같이 새까만 드레스를 입고 까만색 리본이 달린 모자를 쓰고 있지만 장밋빛 뺨과 생동감 넘치는 눈빛으로 정면을 응시하는 모습은 모리조를 더욱 빛나게 한다. 학교에서 미술교육을 받을 수 없었던 모리조는 루브르 박물관에서 거장들의 그림을 모사하다 우연히 마네를 만났다. 마네는 그녀의 예사롭지 않은 재능을 알고, 자신의 테크닉을 전수해 준다. <바이올렛 부케를 든 베르트 모리조>는 마네가 모리조에게 검은색을 사용하는 법을 가르치려 제작한 일종의 교본 같은 그림이다. 그 후

14) 프랑스의 화가로, 바르비종파Barbizon School의 창립자들 중 한 사람이다. 그는 '이삭줍기', '만종', '씨 뿌리는 사람' 등 농부들의 일상을 그린 작품으로 유명하며, 사실주의Realism 혹은 자연주의Naturalist 화가라 불린다. 그는 데생과 동판화에도 뛰어나 많은 작품을 남겼다.

15) 파리의 유복한 가발 제조업자의 아들로 태어나, 한동안 양복점의 점원으로도 있었다. 그러나 그림에 마음이 끌려 스승을 따라 배우기도 했지만 역시 자연이 그의 가장 좋은 스승이었다. 그는 특히 이탈리아의 자연스러운 풍경에 감동하여 세 번 이탈리아를 찾았다. 1827년부터 살롱에 작품을 출품하고, 그 이후에는 지속적으로 풍경작품을 제작하였다. 작품에 대한 평은 데생에 강한 그는 생활역시 담담하여 여러 화풍의 대립에도 여의치 않고 자신만의 작품 경향을 고수하였다.

16) 장 오노레 프라고나르는 18세기 프랑스 화가이자 판화 제작자이다. 프랑스 남부해안도시 Grasse에서 상인의 아들로 태어나 10살 경 가족들과 파리로 이주하였다. 그는 일찍이 Jean Siméon Chardin의 공방에서 예술가적 재능을 인정받았으며 14살 때 Boucher의 공방에 도재로 들어간다. 1752년 회화공모전에서 대상을 받아 Carle Van Loo에 의해 설립된 왕립학교의 학생이 되고 이후 프랑스 아카데미의 학생이 된다.

17) 프랑스의 인상주의 화가이다. 19세기 삶의 모습에 접근을 시도했던 화가들 중 한 사람으로 시대적 화풍이 사실주의에서 인상파로 전환되는 데 중추적 역할을 하였다. 그의 초기작인 <풀밭 위의 점심 식사>와 <올랭피아>는 엄청난 비난을 불러일으켰으나, 반면 수많은 젊은 화가들을 주변에 불러 모으는 힘이 되어, 이후 인상주의를 창시하게 된다.

13년 뒤, 중년이 된 모리조가 자신의 모습을 그린 <자화상^(1885년)>을 보라. 자신만의 필치와 색감, 붓 터치의 섬세함으로 마네의 영향력을 뛰어넘은 표현을 보여주고 있지 않은가.

(다) 화장하는 여성

모리조는 유쾌하고 활기찬 그림을 그린 일레르 제르맹 에드가르 드가^{Hilaire-Germain-Edgar Degas(1834년~1917년)[18]}나 피에르 오귀스트 르누아르^{Pierre Auguste Renoir(1841년~1919년)[19]}와 달리 침묵과 친밀, 놓칠 수 있는 부드러움의 순간에 주목했다. 그녀 작품의 주된 소재 역시 다른 여성 인상파 작가들처럼, 동시대를 살아가는 여성들과 아이들에게 맞춰져 있다. 그리고 자기 삶의 모습을 기록처럼 옮기며, 섬세하면서도 풍부한 파스텔 톤의 색채와 유려한 선, 즉흥적인 붓놀림과 독특한 구도로 표현했다. 시인 앙브루아즈-폴 투생 쥘 발레리^{Ambroise Paul Toussaint Jules Valéry(1871년~1945년)[20]}의

18) 드가는 파리에서 태어났으며, 주로 발레 무용수와 경주마를 작품 소재로 삼았다. 인상주의로 분류되지만 그의 작품들 중에는 고전주의와 사실주의 색채를 띠고 낭만주의의 영향을 받은 것들도 있다. 초기의 화풍은 고전적인 초상화인 <보나의 초상>, <꽃을 든 여인>, <이오 부인> 등으로 출발했지만, 차츰 무용, 극장 등의 근대적 민중 생활의 묘사를 시작했다. 움직이는 것에 대한 순간적인 아름다움을 포착하여 그리는 독자적인 수법을 썼고, 특히 보는 각도를 바꾸어 가면서 정확한 데생과 풍부한 색감을 표현하였다. 여성 인상주의 작가들과 좋은 교류를 계속 유지하기도 하였다.

19) 프랑스의 대표적인 인상주의 화가로, 그만의 독특한 표현으로 여성의 육체를 풍만하고 부드럽게 묘사하였고, 풍경화에도 뛰어났다. 그는 1881년에 이탈리아 여행에서 라파엘로에 경탄하고, 특히 폼페이의 벽화에 감명을 받아, 그 이후로 데생의 부족을 생각하여 형상을 나타내는 작품으로 제작 경향을 바꾸었다. 그러나 이것 역시 나중에는 이전보다도 한층 빛에 용해되어 리드미컬한 제작으로 변하지만, 후기 작품은 여성의 아름다움에 더욱 열중하여 작품을 남겼다. 빨강, 노랑, 파랑, 초록 등의 선명한 색을 사용하여 색채 화가라 불리기도 하고, 특히 적색의 표현에 뛰어나 근대 최대의 색채 화가로 알려져 있다.

20) 프랑스의 시인·사상가·평론가이다. 남부 프랑스의 세트에서 출생하여 몽펠리에 대학에서 법률을 공부하였으나, 건축·미술·문학에 뜻을 두었다. 그 후 지드와 사귀며, 말라르메 밑에서 상징시를 배웠다. 1917년 <젊은 파르크>를 발표하고, 1922년 그동안의 시를 모은 시집 <매혹>을 발표함으로써 20세기 최대의 시인으로 꼽히게 되었다. 그 후부터는 시는 쓰지 않고 산문과 평론으로 계속 이름을 떨쳐, 마침내는 20세기 전반기의 유럽을 대표하는 최고의 지식인이 되었다. 대표작으로 시집 <젊은 파르크>, 논문 <정신의 위기>, <현대의 고찰>, 평론집 <바리에테> 5권을 비롯하여 시극 <나의 파우스트> 등이 있다.

"그녀는 그림을 위해 살았으며, 그녀의 인생을 그림에 담았다"는 말을 통해서도 모리조만의 독특한 시선이 존재했음을 부인할 순 없을 것이다. 모리조는 풍경화와 더불어 그녀만의 따뜻한 분위기로 소박한 실내의 정경, 그리고 일상 속의 여성과 아이들의 모습을 생기 가득한 색채에 담아냈다.

모리조의 작품은 코로의 감화를 받은 초기의 풍경화로부터 차차 마네의 영향으로 인상파의 밝은 색조로 바뀌어갔으며, '외젠'과 결혼을 한 후에는 '드가'의 지도를 받았다. 그녀는 코로의 영향에서 벗어나 남성적인 대담한 구도와 여성적인 부드러운 색채로 자신만의 그림을 그렸고, 집 안팎의 가정적 정경이나 정물화를 자유롭고 경쾌한 필치로 섬세하고 감미로운 감각을 나타냈다.

(라) 프시케와 '거울'

<요람>이 그녀의 대표작이라 한다면, 1876년 <프시케>와 1877년 <화장하는 여인>은 모리조가 선택한 여성과 거울에 관련된 전통적인 소재에서 여성성을 가장 잘 표현한 작품이라 할 수 있다. 특히 화장을 하는 여성의 일상적인 모습은 1870년대와 1880년대에 인기 있던 소재였다. 여성의 시각에서 바라본 여성의 모습은 남성 화가 보다 여성의 진솔한 사실적 심리와 묘사가 가능하기 때문이다. 프시케에 대한 주제는 대부분 에로스와 함께 동반하는 경우가 일반적인데, 모리조의 프시케는 거울 앞에 혼자 서서 거울 속에 비친 자신의 모습을 엿보고 있다. 에로스는 아프로디테 여신의 아들이 인간의 여성과 사랑에 빠지는 그리스

신화 이야기다. 프시케는 아프로디테의 미를 칭송받은 인간이었고 여러 번의 시련과 통과의례를 이겨내고 에로스의 아내가 된다. 즉, 여성에서 여신이 되는 존재이다. 모리조의 프시케^{psyché}는 'miroir'라는 단어가 가진 의미인 "Grand miroir inclinable à volonté.^(기울일 수 있는 전신 거울)"과 함께 이중적인 의미를 내포하고 있다. 자신의 전신全身을 비추는 거울 앞에 선 여성의 의미는, 마치 프시케가 잠자는 에로스의 모습을 보려 등잔을 밝히는 각성의 의미와도 일치하는 모습이라 볼 수 있다. 즉, '자아에 대한 각성'과 동시에 '여성성'에 대한 인식이 눈 뜨는 순간이다.

<화장을 하는 여인> 역시 그동안 많은 남성 화가들이 '여성을 훔쳐보기'를 위한 하나의 매개로 거울을 선택하였지만, 이 작품 속에 거울은 여성이 가장 자연스러운 모습으로 거울 앞에 마주 앉아 화장하는 모습이다. 따라서 앞서 말한 <프시케>의 여성은 사춘기 소녀가 성에 눈을 뜨는 것을 간접적으로 표현한 경우라면, <화장을 하는 여인>에서 여성은 성숙한 여인으로 자신의 내면적 아름다움과 외면적으로 아름답게 꾸미는 자신을 동시에 거울을 통해 마주 보는 것이라 해석할 수 있다.

거울은 타인의 시선을 비추는 도구로, 오랜 시간 동안 그림 속 신선한 모티브를 제공하였다. 평생 4점의 누드화를 그린 디에고 벨라스케스^{Diego Velazquez}의 <거울을 보는 비너스^{The Toilet of Venus, 1647년~1651년}>에서도 큐피드가 들고 있는 거울을 통해 자신의 모습을 보고 있는, 비너스의 뒷모습이 화면 가득 차도록 구성되어 있다. 화면의 거울로 비너스는 자신의 모습을 보고, 관람자는 그 거울로 비너스의 얼굴을 보고, 비너스는 또 거울 뒤로 자신을 바라다보는 관람자의 얼굴을 본다. 벨라스케스는

<시녀들>처럼 거울이라는 매개를 통해, 다양한 시선과 응시를 제공해 주는 화가로 유명하다. 여기서 큐피드의 등장은 중요하지 않다. 당시 강력한 가톨릭 국가에서 여성의 누드화는 재판을 받을 만큼, 금기된 주제였기에, 비너스라는 제목을 붙이기 위한 수단이라 보는 관점이 지배적이다. 이 작품보다 더 늦게 그려진 고야의 <마야1800년경>는 실제 인물을 그렸다는 이유로 궁중 화가 신분을 박탈당하고, 1815년 종교재판을 받기도 하였기 때문이다.

벨라스케스의 <시녀들>에 등장하는 거울 속 펠리페 4세 부처의 흐릿한 얼굴 윤곽 표현처럼, 역시 여기서도 거울에 비친 얼굴은 윤곽이 불투명하면서도 흐릿한 비너스의 이미지가 투영된다. 그렇지만 화면 전체는 젊고 날씬한 균형 잡힌 여성의 뒷모습이 훨씬 더 분명하게 볼 수 있게 표현되었다. 따라서 그녀가 큐피드의 어머니라는 신화적 개연성은 중요하지 않아 보인다. 이 그림은 오히려 거울 속에 비친 자기 모습을 응시하는 비너스의 매혹적이고 지극히 인간적인 여인의 누드를 냉담하고 동시에 남성의 '여성을 훔쳐보기'의 외설적인 분위기가 함께 절묘하게 묘사되었다. 거울의 매개를 통해 벨라스케스는 당대의 종교적 외설과 금기 상황에서도 피해 갈 수 있었고, 관음적 시선으로 본 여성의 신체적 미를 관조적으로 표현하였다.

1914년 3월 10일 영국 내셔널 갤러리에 전시된 벨라스케스 비너스의 아찔한 뒤태에 남성들이 던지는 관음적 시선을 관망하기를 거부한 메리 리처드슨이란 여성이, 칼로 무려 7군데 난도질하는 사건이 있었다. 일명

반달리즘^(예술작품이나 문화유산을 파괴하는 행동)적 행동으로도 유명한 일화이다. 남성과 여성이 가진 시선의 차이를 극단적으로 보여준 예이긴 하지만, 분명, '거울' 속에 표현된 여성의 이미지 역시 차별화됨을 확인할 수 있다.

남성 화가의 작품 속 '거울'의 역할과 여성화가 작품에서의 역할은 이렇듯 사뭇 다르다. 오랜 문화적 환경에서 여성의 모습은 남성 화가들에 의해 관음적 시선과 더불어 환상적 분위기에 의한 이상적 모습이 자주 등장한다. 하지만 베르티 모리조의 <프시케>와 <화장하는 여인> 등은 실질적인 삶에서 여성들의 모습을 마치 한순간의 스틸 컷처럼 담담하게 그려냈다. 물론 단순히 벨라스케스의 거울과 모리조의 거울을 통해 모든 작품들을 같은 논리로 규정할 순 없지만, 대부분의 경우는 다른 예를 보여주긴 어렵다. 특히 모리조는 남성들이 세세히 알 수 없는 여성의 내실을 몽환적 분위기보다는 사실적 묘사로 있는 모습 그대로를 보여준다. 더불어 그녀는 사회와 완전히 분리된 가정의 공간에서, 여성들이 가진 낭만적 사랑과 여성의 미를 여과 없는 표현으로, 여성의 다양한 삶의 모습을 '거울'을 통해 드러내고 있다. 어쩌면 모리조의 '여성성'은 프시케의 신화 속으로 숨은 공상적 개념과 실질적 리얼리티가 공존하는 모습으로, 자신만의 터치와 빛으로 여성의 이미지를 탄생시켰다. 가장 가까이서 잊혀 버리기 쉬운 여성의 일상적인 모습을 따뜻한 모성애와 더불어 여성만의 공간에서 스스럼없는 여성의 모습을 가식 없이 표현한 대범함이 돋보이는 화가이기도 하다.

(2) 마리 로랑생^(Marie Laurencin, 1883년~1956년)

마리 로랑생은 1차 세계대전 전인 유럽의 벨 에포크^{Bell époque} 시절,[21] 나비파^(派)Les Nabis[22]와 입체파와 함께 적극적인 작품 활동을 한 유일한 여성화가이지만, 당대 큐비즘파로부터도 외면당한 작가이기도 하다. 오히려 그녀를 따라다니는 수식어는 기욤 아폴리네르^{Guillaume Apollinaire[23]}의 여인으로 또는 '큐비즘[24] 파의 뮤즈'로 알려졌다. 마리 로랑생은 1920년대 파리로 예술가들이 모여든 시절 피카소, 마티스, 샤갈 등의 남성 화가들 속에서 홍일점으로 활동을 했기 때문이다. 시몬느 드 보부아르의 말처럼, 여성은 '신비로운 여성'이라는 이미지를 통해 여성을 대상화하고 타자화하기에, 사람들은 여성화가들의 독창적인 예술세계 등 작품

21) 프랑스어로 '아름다운 시절'을 의미하는 말로, 19세기 말부터 제1차 세계 대전 발발(1914년)까지 파리를 중심으로 예술사의 획을 긋는 많은 작가들이 모여들어 번성했던 시대의 문화를 회고하는 단어로 사용된다. 급속도로 변화하는 사회의 소용돌이 속에 적응하지 못한 채, 상실감을 느끼는 시대에 문화예술 등 화려한 의상과 장식들이 탄생한다.

22) 나비파는 브르타뉴Bretagne의 퐁타방Pont-Aven 체제 시대 고갱Paul Gauguin에 영향을 받은 세루지에Paul Sérusier(1863~1927), 베르나르Emile Bernard(1868~1941), 뷔야르Edouard Vuillard(1868~1940), 보나르Pierre Bonnard(1867~1947), 드니Maurice Denis(1870~1943) 등이 19세기 말 파리에서 결성된 젊은 예술가들의 그룹이다. 그들은 1892년경 상징주의 문예 운동의 영향을 받아 신비적, 상징적 경향을 가지게 되었으며, 표현상의 특색으로는 반(反)사실주의적, 장식적 경향이 강하게 나타났다. 또한 일본의 우키요에 판화의 영향을 받아, 평탄한 색면으로 아주 대담한 화면 구성을 즐겼다. 1880년 이후부터 고갱을 중심으로 이른바 종합주의 운동이 전개되었는데, 1888년 고갱의 제자 세루지에는 이 운동의 이론을 줄리앙 아카데미 출신의 젊은 화가들에게 들려주고 이 그룹을 발족시켰다. 매달 모임이 브라디 가(街)의 카페에서 행해졌으며, 시인 카잘리스 Henri Cazalis가 그룹의 명칭을 '예언자'라는 의미를 지닌 헤브라이어 '나비'라고 명명하였다. 그들은 스스로 새로운 예술의 선구자라는 자부심을 갖고 있었다.

나비파의 독특한 경향은 회화뿐만 아니라 판화, 조각, 삽화, 무대장치, 의상 등에 이르기까지 폭넓은 활동은 20세기 미술의 한 출발점으로 중요한 의미를 지니게 된다.

23) 본명은 Wilhelm Apollinaris de Kostrowitzki(1880년 1918년)로 초현실주의 시인이다. 그는 1880년 폴란드 귀족 출신인 어머니 안젤리카 쿠스트로비츠카Angelica Kustrowicka와 이탈리아 장교인 아버지 사이에서, 로마에서 사생아로 태어나 남프랑스로 이주하였고 아버지가 누구인지도 모른 채 살다가 19세 때에 파리로 오게 된다. 로랑생과는 달리 그는 자신의 배경에 대한 콤플렉스로 인해 주변 사람들에게 자신의 출생이 알려질까 두려워하며 살았다. 아폴리네르는 출생의 비밀과 경제적 어려움으로 한곳에 정착하지 못하였지만, 1898년부터 여러 잡지에 시를 발표하며 시인으로 자리를 잡아가게 된다.

24) 큐비즘(Cubism)이란 용어는 1908년 화가 앙리 마티스 Henri Émile-Benoit Matisse(1869년~1954년)가 조르주 브라크가 참가한 전시회에서 그의 풍경화를 보면서 '입방체(Cubes)로 만들어진 그림'이라고 하는 것을 들은 평론가 루이스 보셀이 잡지에 투고하는 과정 중 인용하면서 시작되었다.

그 자체에 대한 평가를 하는 것이 아니라, 여성적인 스타일과 대상화된 여성 뮤즈로서의 삶을 이야기한다. 마치 프리다 칼로^{Frida Kahlro}가 남편 디에고 리베라^{Diego Rivera}의 그늘에 가려, 독창적인 여성 작가로서 보단 리베라의 아내로, 또한 불운의 아이콘으로 알려진 까미유 끌로델^{Camille Claudel 25)} 역시 자신의 재능보다는 로댕^{Rodan}의 연인으로 알려진 것과 같은 맥락이다.

(가) 색채배합의 위대한 발명가

마리 로랑생의 작품은, <Kiss^(1927년)>에서처럼 여성 특유의 섬세한 감각으로 바라보는 대상을 꿈꾸는 듯한 몽환적 색감인 연분홍의 파스텔톤과 담홍, 담청, 회백색의 유려하고 투명한 색채배합을 통해 자신만의 작품을 완성한 화가로 평가한다. 시인 앙드레 살몽의 말처럼 "새로움을 창조한 이 시대의 위대한 발명가"라는 표현이 걸맞은 화가였다. 또한 마리 로랑생의 작품들에서 남성이 등장하는 경우는 단 몇 점에 불과하며, 오직 여성들을 여성의 시선에 의해 표현한 화가로도 유명하다.

그러나 그녀의 시선은 시대적 배경과 자신이 처한 환경을 더욱 극적으로 표현한 아르테미시아 젠틸레스키와 상반되는, 피하고 싶은 현실을 풍부한 상상적 표현과 몽환적 색채 속으로 자신을 숨겼다. 따라서 현실보다

25) 까미유 끌로델(1864년~1943년)은 19살에 43살의 로댕을 스승과 제자로 만나 연인관계로 발전하지만, 끝내 둘의 사랑은 이루어지지 않았고 그 후, 끌로델은 정신적 질환을 30년간 앓으며 병원에서 생을 마감한다. 당시 이미 유명세를 떨치고 있던 로댕은 <지옥의 문>을 기획하고 있었고, 그녀는 바로 지옥의 문에 들어갈 여성 모델에서부터 작품을 도왔고, 그 외에도 로댕의 많은 작품 속에서 그녀의 손길을 느낄 수 있다.

더욱 아름답고 우아하게, 인간인지 혹은 살아있는 인형인지 구분 지을 수 없는 여성들의 모습으로 표현이 일관되었다. 그녀는 자신이 사생아라는 출생 신분과 그로 인한 어머니와의 갈등구조가 평생 따라다녔던 고통의 근원이었다. 그러나 자신의 작품에선 그러한 힘든 관계도 사랑하는 사람과의 원만하지 못한 관계도 모두 안개 속에 엉켜 눈으로도 확인되지 않는 별개의 일들로 무심히 표현되어, 두꺼운 베일로 가려져 있다. 마치 꿈속에선 그녀의 삶을 가장 힘들게 하였던 두 요소가 전혀 없는 세상을 만날 수 있듯, 마리 로랑생의 작품에선 삶의 고통을 찾아볼 수 없다.

20세기 전반기는 여전히 여성이 특히 여성화가로 살아가기엔 쉽지 않았던 시절이었다. 대부분의 나라들에서도 여성의 참정권도 인정되지 않았던 시기로 과거의 전통과 인습으로, 사회적 편견들이 여전히 남아있었기 때문이다. 이러한 시기에 마리 로랑생은 부르주아적 여성 이미지를 거부하고 화가로서, 문학가로서, 그리고 동성애자로서 당당한 삶을 살았던 여성화가이기도 하다. 특히 제1차 세계대전 당시 활동한 화가로, 시대적 아픔과 더불어 독일인 남편을 둔 여성으로서 조국을 등져야 했던 아픔에 대한 표현보단, 현실을 외면한 채, 자신만의 독보적인 표현기법으로 화단에선 외면당했다.

(나) 몽마르트의 아르테미스

몽마르트르를 중심으로 피카소의 입체파와 몽파르나스에서 마티스의 야수파가 각축을 벌이던 그 시절 파리에서 초기 그녀의 작품 역시 입체파에 영향을 받았다. 하지만, 오래되지 않아 흑인 예술과 페르시아의

세밀화에 영향을 받아 1910년경부터 형태와 색채의 단순화에 파스텔 톤으로 꽃, 새, 당나귀, 여성, 그리고 자연 등을 채색하며 독자적인 화풍을 개척했다. 특히 때때로 여성의 무릎에 고개를 얹고 있는 개를 쓰다듬고 있는 여성의 모습들에서, 사냥의 여신인 아르테미스 달의 여신의 이미지를 엿볼 수 있다. 올림포스 신전에서 결코 결혼을 하지 않은 채, 동물들을 거느리며 스스로를 보호하며 홀로 달빛 아래 고고하게 존재한 여신의 이미지를 자신과 일치하고픈 로랑생의 욕구가 잘 드러난다.

당시 마리 로랑생 작품의 사랑스럽고 몽환적인 세계는 20세기 복제 기술의 흐름을 타고, 유럽 부르주아 가정의 거실 벽을 장식하기 좋은 장면들을 제공했다. 또한 루이스 캐롤의 동화인 <이상한 나라의 앨리스[1930년]>는 테니슨의 오리지널 삽화 외엔 존재하지 않았던 이야기에 삽화를 그렸다. 괴이한 동물들과 신기한 세계를 경험하는 앨리스의 환상적이고 신비로운 모험을 마리 로랑생은 그녀만의 특유한 우아함과 우울한 분위기로 묘사하여 몽환적 동화의 분위기를 잘 살리고 있다. 그녀는 책의 삽화뿐만 아니라, 1924년 세르게이 디아길레프[Serge Diaghilev26]가 세운 발레단인 '발레뤼스[Ballet Russe, 27]'의 '암사슴[Les Biches]'의 발레 의상과 무대 세트 제작에도 참여했는데, 자신이 즐겨 사용한 젊은 여성과 동물의 구성배치를 통해 변태적 심리를 주제로 다루었다. 발레 의상으로는 머리 위의 깃털 장식과 우아한 로맨틱 튀튀 드레스 등 아름다운 귀족 스타일을 선보였다.

우리에게 잘 알려진 피카소의 1922년 작품 <해변을 달리는 두 여인>을 보면 파란 하늘을 배경 아래 자유롭게 해변을 달리는 모습으로, 작품의

원래 크기는 34×42.5cm의 불투명 수채화였지만 세르게이 디아길레프의 부탁으로 10×11m 크기로 확대하여 무대 커튼으로 사용하였다.

그러나 다양하고 화려한 그녀의 활동 이면 실제의 삶은 신비롭고 부드러운 색과 형상과는 달리, 시인 아폴리네르와의 사랑과 이별, 적국 독일 귀족과의 결혼과 프랑스 해방, 이혼과 귀국 금지, 그리고 긴 방랑 등 파란 많았던 사랑과 예술의 역사가 물들어 있다.

(다) 미라보 다리 아래로 사랑은 흐르고…

1909년 <아폴리네르와 그의 친구들>은 그녀 작품에서 몇 되지 않는 남성이 등장한다. 로랑생의 첫사랑이자 그녀의 마지막 임종 시에도 아폴리네르의 시를 가슴에 품고 간 것처럼, 어쩌면 유일한 사랑이었던 아폴리네르였기에 가능했던 부분이라 본다. 그녀가 세상에 알려진 것은 여성화가로서보다 아폴리네르가 쓴 <미라보 다리LE PONT MIRABEAU>[28]의 장본인이라는 사실로 더 유명하기도 하다.

26) 세르게이 디아길레프는 공연프로듀서, 무대미술가, 기획가, 발레 흥행사, 예술비평가로 불린다. 그는 천재 기획자로서 세계의 무용계에 큰 영향을 끼쳤고 무용사에서 차지하는 비중은 상당하다. 러시아 노브고르트 귀족 가문의 디아길레프는 상트페테르부르크 대학에서 법학을 공부했으나, 음악으로 전공을 바꾸어 1829년 음악학교를 졸업하였다. 예술에 대한 깊은 조예와 기획력으로 20년 간 <발레뤼스(Ballet Russe)>의 단장으로 유럽 전역에서 공연하였다. 또한 그는 <발레뤼스>에 당시 유명한 예술가들을 발레단에 참여시켰는데, 피카소, 마티스, 곤차로프, 에른스트를 비롯하여 음악가로는 스트라빈스키, 드뷔시, 라벨, 사티, 프랑크, 미요, 오릭, 무용가로는 니진스키, 파블로바, 카르사비나, 마신, 발란신, 포킨 등이다. 이렇듯 당시 무용·음악·시·회화가 서로 어우러지기 힘든 영역을 연결시킨 혁신적인 기획자였다.
27) 19세기 프랑스에서 러시아로 전파된 20세기 초 '모던발레 (Modern Ballet)'는 전통의 틀을 깨면서 러시아에서 다시 세계 예술의 중심인 파리 무대에서 환영받기 시작한다. 프랑스어로 굳혀진 <발레뤼스>는, 1909년 예술 기획자 세르게이 디아길레프가 중심이 되어, 주로 유럽을 중심으로 러시아의 무용가, 예술가 등이 함께 활동했던 현대발레단이다. '새로운 의식에는 새로운 테크닉을 요구하고 신체의 통제나 몸짓 등 그 사상이 구체적인 모습으로 드러난다'는 슬로건처럼, 고전주의 전통을 깨고, 새로운 춤과 예술관으로 전위적이고 실험적인 작품으로 현대발레의 출발의 장을 열었다.
28) 기욤 아폴리네르의 시집 〈알코올 Alcools〉 (1913)에 실렸음.

Sous le pont Mirabeau coule la Seine

Et nos amours

미라보 다리 아래 센 강이 흐르고

우리들의 사랑도 흘러간다.

Faut-il qu'il m'en souvienne

La joie venait toujours après la peine

Vienne la nuit sonne l'heure

Les jours s'en vont je demeure

우리의 사랑을 나는 다시 되새겨야만 하는가

기쁨은 언제나 슬픔 뒤에 왔었지

밤이 와도 종이 울려도

세월은 가고 나는 남는다.

Les mains dans les mains restons face à face

Tandis que sous

Le pont de nos bras passe

Des éternels regards l'onde si lasse

Vienne la nuit sonne l'heure

Les jours s'en vont je demeure

손에 손을 잡고서 얼굴을 마주 보자.

우리들의 팔로 엮은 다리 밑으로

끝없는 시선에 지친 물결이 흐르든 말든

밤이 와도 종이 울려도

세월은 가고 나는 남는다.

L'amour s'en va comme cette eau courante

L'amour s'en va

Comme la vie est lente

Et comme l'Espérance est violente

Vienne la nuit sonne l'heure

Les jours s'en vont je demeure

흐르는 강물처럼 사랑은 흘러간다.

사랑은 흘러간다.

마치 삶이 느리듯

또한 마치 희망이 강렬하듯

밤이 와도 종이 울려도

세월은 가고 나는 남는다.

Passent les jours et passent les semaines

Ni temps passé

Ni les amours reviennent

Sous le pont Mirabeau coule la Seine

Vienne la nuit sonne l'heure

Les jours s'en vont je demeure

여러 날들이 가고 세월이 지나면

가버린 시간도

사랑도 돌아오지 않고

미라보 다리 아래로 센 강만 흐른다.

밤이 와도 종이 울려도

세월은 가고 나는 남는다.

　기욤 아폴리네르와 마리 로랑생의 사랑은 1907년 로랑생의 개인전에서 피카소의 소개로 만나게 되면서 시작되었다. 27살의 젊은 시인과 24살의 재기발랄한 여성화가는 1911년까지 열렬히 사랑하며 서로의 출생과 환경이 비슷한 연고로 깊은 이해로 서로의 작품에 많은 영향을 주었다. 두 사람의 사랑은 초기 큐비즘 작가들의 아지트인 '세탁선 ^{Bateau} Lavoir,29)을 중심으로 화자가 된 유명한 이야기였고, 그러한 흔적은 1909년 앙리 루소의 작품인 <시인에게 영감을 주는 뮤즈>를 통해서도 잘 나타난다. 두 사람에게 작품을 의례 받은 루소는 아폴리네르의 두 손은 종이와 펜대를 잡고 있는 반면, 마리 로랑생은 시인의 눈길을 받으며, 앞을 응시한 채 한 손을 들어 화답하는 그의 뮤즈로만 표현되었다, 그녀 역시 화가임에도 불구하고. 그러나 몇 년 후, 그 둘을 이어주었던 그 특별한 이유가 오히려 그 둘을 쉽게 헤어지게 한 원인이 되었다. 특히 기욤

29) 몽마르트를 중심으로 피카소 등 그 당시 무명의 아방가르드 화가들과 시인들이 서로 교류하며 지냈던 공동체이자 공동 작업실로, 원래 1860년대 피아노 공장으로 1900년경에는 건물이 이미 몰골이 되어 세탁부들이 빨래터로 이용한 강변의 낡은 배와 비슷하다고 세탁선이라고 불렀다. 30여 개의 아틀리에가 있었지만 수도꼭지와 화장실은 2층에 하나뿐이었던 세탁선엔, 20세기 초 가장 유명한 창작 공간으로 반 동겐, 피카소, 후안 그리스, 앙드레 살몽, 막스 자코브, 피에르 르베르디 그리고 모딜리아니를 비롯한 예술가들이 모여 살며 작업한 장소이기도 했다. 또한 피카소의 <아비뇽의 처녀들> 작품이 탄생한 곳으로도 유명하다.

아폴리네르가 이 시기에 남긴 많은 작품들은 마리 로랑생에게 보낸 사랑의 편지였다.

　로랑생에게 지워지지 않았던 사생아라는 출생의 시작은 이러하다. 그녀의 아버지는 파리의 세무감사관으로, 의원을 지낸 알르레드 투레로 유부남이었으나, 그녀의 어머니인 멜라니-폴린[30]과 이중생활에 의해 사생아로 태어났다. 사회적으로 유력한 사람의 '숨겨진 여성'으로 살아가는 로랑생의 어머니는 그 자신의 삶도, 다른 사람과의 관계도 끊어버리고 숨어 살았다. 마리 로랑생은 아버지에게 딸로서 제대로 인정을 받지 못하면서 그런 어머니의 절대적 영향을 받으며 자라야 했다. 그럼에도 불구하고 성인이 된 후, 화가로서 활동하면서 그녀는 자신의 배경에 크게 상관하지 않았고, 오히려 그러한 상황을 애써 숨기려 하지 않았다. 하지만, 유년 시절 세상과 등지고 홀로 마음고생을 하며 딸을 키운 어머니와의 관계는 그다지 편하지만은 않았을 것이다. 마리의 어머니는 부인복을 짓는 양장과 자수를 하면서 투레의 지원을 받아 마리는 여유 있는 생활을 하였지만 딸이 교사가 되어 평범한 삶을 살기를 원했다. 그러나 마리는 어려서부터 화가가 되고 싶어 했고, 당연히 그녀의 어머니와 많이 부딪히며 서로의 마음에 상처를 주기도 하였다. 마리 로랑생은 어머니와의 갈등 속에 유명한 예술계 고등학교인 리세 라마르틴^{Lycee} Lamartine에 들어갔지만 좋은 성적을 받지는 못했다. 그 후 프랑스 국영

30) 멜라니-폴린 로랑생은 노르망디 지방의 작은 어촌 출신으로 20살 무렵 파리로 상경, 가정부와 식당 종업원을 거쳐 수놓는 일을 평생 직업으로 삼았다.

도자기 회사인 세브르^{Sèvres}에서 포슬린 페인팅^{porcelain painting 31)}을 배우며 그곳에서 조르주 브라크^{Georges Braque(1882년~1963년)32)}를 만나, 자신의 가능성을 알게 되었고 움베르트 아카데미^{Académie Humbert}로 옮겨 그림 공부를 하게 된다.

(라) 세탁선의 유일한 여성 작가

'세탁선'을 통해 로랑생은 인생의 사랑인 기욤 아폴리네르와 피카소, 막스 자코브 등 당시 전위적 화가들을 알게 된다. 1907년에 비록 작은 화랑이긴 하지만 첫 개인전도 열었다. 초기 그녀의 작품 경향은 피카소의 영향을 받아 큐비즘의 특징들이 1908년 <자화상>이나 1910년~1911년 <어린 소녀들> 등 인물에 잘 드러나 있다.

그 당시 그녀가 그린 피카소의 모습을 보면, 큐비즘의 영향을 받지만, 시작부터 자신만의 독특한 선과 표현 기법이 돋보이며, 색채가 없는 드로잉에서도 모델이 가진 강렬한 캐릭터가 선의 굵기로 드러난다.[33] 1908년 자신의 <자화상>에서 이미 확인된 간결함과 동시에 선의 강약 조절로, 화가가 무엇을 강조하고 모델의 어떤 특징을 잡아 내려 하는지의 의도가 확실히 나타난다.

31) 도자기에 그림 그리는 공예
32) 1906년 브라크는 야수파적인 풍경화를 시작으로, 1907년부터 6년 동안 파리에서 파블로 피카소와 공동작업을 통해 2차원에서 3차원의 오브제 표현을 위한 전통적인 구도를 파기하는 시도를 감행한다. 그리고 마침내 1912년 브라크는 피카소와 함께 현대 콜라주의 원형인 <파피에 콜레>를 탄생시킨다. 훗날 <파피에 콜레>는 다다이즘과 초현실주의에 의해 현대적 콜라주로 발전되며 20세기 회화에서 비(非)미술 재료에 대한 예술적 가치의 인식 형성에서 중요한 계기가 되고, 두 사람은 큐비즘의 기법을 분석하고 연구하게 된다.
33) 참조: 마리 로랑생의 <피카소>, 1908년, 1909년 작품과 피카소가 그린 1907년 <자화상> 비교

마리 로랑생의 많은 드로잉들을 보고 있자면, 그녀를 색채를 배제한 화가로 인식하기 어렵다는 편견이 한꺼번에 사라지고, 정확하면서도 꼭 필요한 선을 찾아내어 모델의 심리까지도 표현된 절묘함을 볼 수 있다. 초기 큐비즘 화가들로부터 분리되어 자신만의 독자적인 스타일로 걸어갈 수 있었던 이유는 탄탄한 표현기법이 생생히 살아있었기 때문이다. 이러한 선의 특징은 피카소가 그린 <자화상>과 비교해보면 금방 이해된다. 날카로운 사선의 반복적인 선들이 머리카락부터 눈과 코, 얼굴선, 와이셔츠의 칼라 깃과 겹쳐진 양복의 깃까지 사용되었다. 반면, 로랑생의 피카소 초상화는 사선이 아닌 곡선만으로 피카소의 좁은 어깨와 날카로운 눈빛, 고집스러운 성격까지 고스란히 표현되었다. 어쩌면 그녀는 처음부터 큐비즘에 영향을 받지 않았고, 다만 그들의 뮤즈로만 함께 했을지도 모르겠다.

 아폴리네르와 헤어지고 난 후, 로랑생은 자연스레 큐비즘 작가들과도 결별을 하게 되고, 1차 세계대전이 발발하기 직전 독일 귀족과 결혼한다. 그러나 적국의 장교와 맺어진 터라, 고국으로 들어오지 못한 채 국외를 떠돌다 1920년 남편과 이혼하고 프랑스로 돌아올 수 있었다. 이 시기를 전후로 그녀의 작품 역시 입체파의 영향에서 벗어나 자신만의 독창적인 스타일로 변화하게 된다고 말한다. 장 콕토는 그녀를 야수파와 입체파의 불쌍한 사슴이라 비유했고, 로댕은 야수파 소녀라고 놀리기도 했지만, 로랑생은 다른 여성화가들과는 달리 살아생전 유명세를 얻었다.

 로랑생의 유명세에 힘입어, 당시 활동하던 여러 유명 인사들의 초상화 주문도 쇄도했다. 그녀는 남성들을 그리지 않은 것은 아니지만, 자신이

여성이기에 여성 이미지를 자신만의 몽환적이고 쓸쓸하며 때론 우울하기까지 한 당대 여성들의 심리를 대변해 주었다. 특히, 1923년 <마드모아젤^{Mademoiselle} 샤넬의 초상화>는 그녀의 대표 작품으로 손꼽힌다. 남성의 후원 없이 스스로 경제적 성공을 거둔 여성으로, 피카소 등 예술가들을 후원한 코코 샤넬^{Coco Chanel(1883년~1971년)}이지만, 드미-몽드^{Demi-Monde} [34]의 출신 배경으로 결코 상류층이 될 수 없었던 불우한 과거와 위를 향한 끊임없는 야망의 양면적 대립으로 샤넬은 어둡고 우울한 모습으로 앉아있다. 자신의 내면을 들키기라도 한 듯, 샤넬은 로랑생이 그린 자신의 초상화를 거부하였다. 사회적으로 성공한 당당한 모습 뒤에 감추어진 자신의 모습이 들추어질 땐, 그 누구도 쉽게 받아들이진 못 할 것이다. 그렇게 샤넬과 로랑생의 삶은 비슷하면서도 다르다. 로랑생은 불우한 자신의 반쪽 삶을 숨기지 않았지만, 샤넬은 보육원에 버려져 카페 가수와 남성들의 정부로 살아온 슬픈 삶은 드러내기를 꺼려했다. 그러나 두 사람 모두 주변 사람들의 부정적인 인식에도 불구하고, 로랑생은 여성화가로, 샤넬은 오뜨 꾸뛰르^{Haute Couture} [35] 디자이너로 성공하였다.

로랑생의 초상화도 거부한 샤넬은 피카소가 그녀의 초상화를 그리기 위한 초대장에도 응하지 않았지만, 마리온 휴렛 파이크^{Marion Hewlett} ^{Pike(1913년~1998년)}에게는 예외적으로 자신의 작업장에서 7개월을 머물며

34) '드미 몽드'는 상류사회에서 밀려 나온 부인들이 모이는 19세기 중엽 파리의 특수한 사교계를 일컫는다.
35) 오뜨 꾸뛰르는 '고급 봉제high sewing or best swing'라는 의미이며, 19세기에 영국인 찰스 프레드릭 워스Charles Frederick Worth(1825년~1895년)가 창시자이다. 그는 세계 패션에 압도적인 영향력을 갖게 된 파리 오뜨꾸띠르 조합La Chambre Syndicale de Couture Parisienne을 만들었다. 또한 그는 최초로 계절마다 상품 컬렉션을 전시하는 제도와 상품 전시를 위해 살아있는 마네킹의 활용을 생각해냈다. 그러나 그의 최대의 기여는 프랑스 특유의 섬세한 패션 창조의 전통을 근대 산업과 결부시켜 현대적인 패션 산업 메커니즘의 기초를 확립해서 파리를 패션의 세계적 중심도시로 만든 것이었다.

자신의 초상화를 그릴 수 있도록 허락하였다. 로랑생이 그린 초상화의 쓸쓸한 분위기와 슬픈 눈빛은 아랑곳없이 정면을 똑바로 응시하는 당찬 여성의 눈빛이 화면을 압도한다. 성공한 커리어 우먼의 화려한 광채와 독특한 색상의 의상, 그리고 화려한 액세서리 등 모든 것이 샤넬을 상징하고 있다. 그러나 로랑생이 그린 초상화에는 샤넬을 상징하는 그 어떤 것도 등장하지 않는다. 만인들 앞에서 늘 무장한 모습으로 등장하는 자신의 모습을 보고 싶었던 샤넬의 입장에선, 그 누구에게도 들키고 싶지 않은 자신의 이면이 드러난 로랑생의 작품이 반가울 리 없었다. 그녀가 그린 초상화엔 만들어진 인물의 표정이 아닌, 그들 스스로도 잊어버린 혹은 감추고 싶은 본연의 모습을 찾아주었기 때문이다.

로랑생은 초기 입체파의 영향 아래 출발하였지만, 그 속에 안주하지 않고 결국 자신의 독창적이고 감각적인 화풍으로 당대 유명세를 얻었다. 그러나 그 반면에는 기욤 아폴리네르의 여인이자 뮤즈로, 입체파의 뮤즈로 타자화된 존재로 남았다. 마치 그녀의 시, <외로운 여자>[36]에 나오는, "죽음보다도 더 불행한 것은 바로 잊히는 것입니다."라는 구절처럼 말이다. 하지만 여성의 시선으로 여성의 가장 내면적 감성을 표현하고자 열망하였고, 자신만의 독특한 색채와 구성으로 살아생전 유명세를 얻은 여성화가이기도 하다. 자신이 항상 말하던 그림만이 그녀를 행복하게도 불행하게도 할 수 있는 유일한 것이라는 스스로의 독백이 가져다준 선물이 아닐까 싶다.

36) 1942년 저서, 『밤의 수첩Carnet des nuits』(1942)을 출간하여 문학에 대한 열정도 과시한다.

'나를 열광시키는 것은 오직 그림이며 그림만이 영원토록
나를 괴롭히는 진정한 가치이다.'

나) 말하려는 여성

(1) 나혜석^(羅蕙錫, 1896년~1948년)

나혜석은 일제 강점기^{日帝強佔期(1910년 8월 29일~ 1945년 8월 15일)} 때, 일본 도쿄
여자미술학교 서양화를 전공한 뒤 1918년 귀국하여 활동한 한국의 최
초 여성화가이자 작가, 교육자, 시인, 조각가, 여성운동가, 사회운동가,
언론인으로 활동하였다.

나혜석을 따라다니는 수식어는 부유한 집안 태생으로 인해 어린 시
절부터 신교육을 받아, 일본 유학까지 다녀온 한국 근대 여성화가이자
여성해방 실천을 위해 다양한 미디어 매체에 글을 투고한 신^新여성 작가
이다. 특히 1934년 <삼천리> 잡지를 통해 자신의 '이혼 고백서'를 대중들
에게 공개한 실천적 한국 근대 여성해방론자로 알려져 있다. 그러나 진
작 그녀의 그림들은 거의 소멸되거나 잃어버려 남겨진 몇몇 작품들과
기록만으로 볼 수밖에 없음이 안타깝다.

나혜석의 삶은 그녀가 평생 가장 사랑한 1879년에 발표된 헨리크 입
센의 『인형의 집』³⁷⁾의 노라를 참 많이 닮았다. 가부장적인 가족관계에
서 순종하던 노라가 어느 날 새로운 사건의 국면을 맞이하며, 결국 남편
과 집을 뛰쳐나가는 주체적인 삶을 결정한 노라의 모습처럼, 그녀는 시
대에 순종하지 않고 시대를 앞서간 여성이었다. 1921년에 한국어로 번
역·연재까지 한 노르웨이 작가 입센의 『인형의 집』³⁸⁾을 통해, 그녀는

시 '노라를 놓아주게'에서 유교의 삼종지도^{三從之道39)}를 비판한 내용을 보면 잘 알 수 있다.

(가) 인형의 집, 노라

'노라를 놓아주게'에서 아버지의 착한 딸, 남편의 착한 아내, 아들의 좋은 어머니 역할을 인형에 빗대어 표현한다. 『인형의 집』의 노라의 이미지는 그녀의 생각을 송두리째 흔든 계기가 되었고, 예언이라도 한 듯 그녀의 삶은 노라의 삶을 살았다.

나는 인형이었네
아버지 딸인 인형으로
남편의 아내인 인형으로
그네의 노리개였네.
...(이하 중략)...

나는 사람이라네
구속이 이미 끊쳤도다
자유의 길이 열렸도다
천부의 힘은 넘치네

아아 소녀들이여
깨어서 뒤를 따라오라
일어나 힘을 발하여라
새 날의 광명이 비쳤네

　나혜석은 가부장적인 가족제도에서 주종관계의 남편과 아내가 아닌, 인형보다는 인간이기를 원했던 여성이었다. 1914년 학지광^{學之光} 12월호에 기고한 글 중 현모양처와 부덕을 비난한 글인 '이상적 부인'[40]이란 글을 통해 현모양처론이 여자를 노예로 만들려는 주의라고 주장하였다. 즉, 현모양처를 이상적인 여성상으로 보는 한국사회의 여성관을 비판하였다. 현모양처만이 좋은 여성은 아니라는 것이다. 40세 때 쓴 '신생활에 들면서'에서도 여성의 정조는 취미일 뿐 도덕이나 법률이 아니라는 주장을 펼쳤다. 개인의 개성과 자유가 사회적으로 확립되기 전, 근대사회로의

40) 학지광 12월호에 "현모양처는 이상을 정할 것도, 반드시 가져야 할 바도 아니다. 여자를 노예로 만들기 위하여 부덕婦德을 장려한 것이다."라고 주장하였다. 여자도 인간임을 스스로 깨달아야 한다는 계몽적 단편 '이상적 부인'은 이 소설에 매혹된 이광수와의 염문이 동경 유학생들의 뜨거운 화젯거리가 되기도 했다. 1915년 4월 나혜석은 조선인 유학생들과 함께 주도적으로 재동경 여학생의 모임인 '조선여자유학생친목회'를 조직하고, 전영택과 이광수를 고문으로 특별 초빙하였다.

혼란한 시기를 산 나혜석은 여성화가이자 여성 해방론자로, 그리고 여성 작가로 자신이 내딛는 한 걸음마다 한국 여성들의 길잡이가 되었다.

(나) 페미니즘 작가와 신여성

나혜석의 삶은 크게 결혼 전후와 이혼 후의 삶으로 나눠 볼 수 있다. 우선 결혼 전인 어린 시절, 그녀는 수원 삼일여학교를 마치고[41] 서울 진명여자고등보통학교^{進明女子高等普通學校}에 입학한다. 1913년 나혜석은 우수한 성적으로 진명여자고등보통학교를 졸업했으며, 특히 그림에 뛰어난 재능을 보인다. 그 후, 오빠 나경석의 도움으로 18세 나혜석은 1913년 동경여자미술전문학교에 입학, 한국인으로서는 네 번째, 여자로서는 최초로 서양화를 전공하게 된다. 그러나 그녀는 1915년 동경에서 여성 유학생들의 모임인 '조선여자친목회'를 조직 및 주동하고, 평탄치 않은 학창 생활이 시작된다. 그리고 1917년 6월에는 동경여자유학생친목회 기관지 「여자계^(女子界)」를 창간하였다. 이 시기 그녀는 폐쇄적 사회로부터 개방적 세계로 많은 진보적 사상을 갖게 된다.[42] 또한 시, 소설, 칼럼, 강연 등을 통해 '여자도 인간이다'라고 주장하였다. 일제 강점기의 신여성으로, 그림, 글, 시 등 다방면에 재주를 갖춘 근대 여성이었으며, 여성해방과 여성의 사회 참여 등을 주장한 페미니스트였다. 나혜석은 일본

41) 나혜석은 1906년, 수원 삼일여학교에 입학하면서 '명순'이라는 이름을 얻었다. 그리고 진명여학교에 편입한 이후 돌림자를 넣어 '혜석'으로 개명했다. 1913년 진명여고보 제3회 졸업생 7명 중 최우등으로 졸업했는데 그 사실이 신문에 보도되기까지 했다. 중등학교 졸업생이 신문에 소개될 만큼 당시 신교육을 받은 여성이 드물었다.

42) 나혜석은 동경 유학생들 사이에서 선구적 사고와 뚜렷한 개성을 표출하며, 최초의 사회적 발언으로 근대적 여권을 주장하는 「이상적 부인^{理想的 婦人}」을 기고한다. 1917년 이후 『학지광』에도 역시 근대적 여권론인 「잡감^{雜感}」을 정월^{晶月}이라는 아호로 기고하는 등, 여성의 지위 향상을 부르짖는 글을 쓰기도 했다. 이렇듯 문학을 비롯한 글재주에도 비범함을 보여 주목의 대상이 되었다.

유학 당시[43] 성적도 우수해 신문에 보도[44]되기도 했다.

> "동경에 유학하는 조선 여학생 수효는 30명에 이르나 변화한
> 도회 문물에 접촉함과 부모의 감독을 가까이 받지 못하는 까
> 닭으로 모두 성적이 좋다고 이르기 어려우나, 연약한 여성의
> 몸으로 학업을 닦기 위하여 만리 해외에 괴로움을 달게 여김
> 은 청년 남자가 도리어 부끄러이 여길 바이라. 그중에도 제
> 일 학업 성적이 남보다 출중한 여자 유학생은 여자미술학교
> 생도 나혜석, 여의학교^{女醫學校} 생도 허영숙, 일본여자대학교
> 부속 고등여학교 졸업생 김수창 등 세 규수이다."

또한 동경여자미술전문학교 유화과^{油畵科} 재학[45] 당시 그녀는 서양화와
유화뿐 아니라, 그밖에 수채화, 조각, 목판화, 석각 공예, 서예 등 미술 전
반에 대한 것을 익혀 다양한 분야의 작품을 남겼다. 새로운 신교육을 받
으며, 여자도 한 사람의 인간이라는 생각을 스스로 자각, 여자도 남자와
똑같은 인간이며 똑같은 교육을 받고 인간답게 살 권리를 누려야 된다고
주장하였다.[46] 그리고 나혜석과 김일엽은 일본 유학 때 <세이토^{靑踏}>라는

43) 1910년대 일본 유학생은 많이 증가했으나 나혜석은 몇 안 되는 여자 유학생이었기에 그녀의 일본 유학 생활은 화제가 되어 국내
에 보도되었다.
44) 매일신보, 1914.04.09
45) 동경여자미술학교 선과選科에서 1년을 지낸 후, 1914년 여자미술학교 사범부에 입학했다. 선과는 외국인을 대상으로 수학하는
코스였다. 이때 그녀가 속한 동경여자미술학교 사범부 유화과의 지도교수는 고바야시 만고小林万吾였다. 고바야시는 동경미술학
교 출신으로 후에 동경미술학교 교수를 역임하였다.
46) 나혜석은 동료 남녀 유학생들에게도 귀국하면 딸과 자매들에게도 교육의 기회를 줄 것을 호소하였다.

일본 최초의 페미니스트 잡지를 통해 남녀평등론 및 여성 해방에 처음으로 눈뜨게 된다.[47]

1914년 여름, 아버지 나기정으로부터 공부는 그만두고 결혼을 강요받게 된다.[48] 그러나 일본의 문물과 미국, 프랑스, 독일 등 유럽의 문물을 목격하고 근대적 여성의식과 민주주의 개념을 인식하고 자아의식을 가지게 된 그녀는 결혼에 대한 답변을 미루었다. 또한 그 당시 게이오 의대 학생 최승구崔承九와 연애하고 있었으므로 아버지의 요구를 거절했다. 당시 일본에서는 여성문예동인지 <청탑>을 중심으로 여성해방론과 신여성 운동이 매우 활발하게 전개되고 있었고, <청탑>의 문인들과 교류, 신사상을 수용하게 된다. 이 무렵 최승구의 영향을 받은 나혜석은 '무한한 고통과 싸우며 예술에 매진하겠다'는 글을 남겼다. 그러나 그녀의 글이 국내에 알려지며 이상한 사상에 물들었다는 비난을 받게 된다.

1917년 말, 나혜석은 오빠 나경석의 소개로 교토제대생 김우영을 알게 된다. 그러나 그녀의 관심은 결혼이 아닌 '여성'과 '민족'에 있었다. 그녀는 1917년 '학지광'에 게재한 <잡감雜感 - K 언니에게>에서 '내가 여자요, 여자가 무엇인지 알아야겠다. 내가 조선 사람이오, 조선 사람이 어떻게 해야 할 것을 알아야겠다' 라고 썼다. 파란만장한 그녀의 동경 유학은 1918년 3월 사립여자미술학교를 졸업하며 막을 내린다. 이때 제출한

47) 특히 나혜석은 히라쓰카 라이초의 여자 해방론, 남녀 평등론 주장에 적극 공감하였다.
48) 신여성인 나혜석은 일본에서 미술을 공부한 한 사람이고, 봉건주의와 남존여비 사상에 도전하는 글을 발표해 화제를 뿌렸다. 결혼을 강요하던 집안의 권고를 거절하자 아버지 나기정은 학비 송금을 중단한다. 그러자 1915년 1월 여자미술학교 2학년의 3학기가 시작되기 전 1월부터 학교를 휴학하고 1년간 여주공립보통학교에서 미술 교사로 근무하며 학비를 모아 복학한다. 그해 일본에서 발간하는 <여자지계女子之界>의 창립, 발간에 적극 참여하였다. 1915년 12월 다시 일본으로 돌아갔지만 며칠만인 12월 10일 아버지 나기정이 사망하여 일시 귀국할 당시, 또한 최승구도 결핵 병세가 악화되어 전남 고흥 군수로 있던 형 최승칠의 집에서 요양하게 된다.

졸업 작품은 후일 여자미술학교의 화재로 유실되었다. 동경 유학 후 함흥 영생중학교^{永生中學校}에서 교편을 잡았을 때, 국내에서도 많은 여학교가 설립되면서 한국 여성교육이 활기를 띠기 시작하였다.

일본 동경여자미술전문학교 재학시절부터 나혜석은 여성은 스스로 각성하여 사람답게 살아야 한다는 주장과 그러기 위해 여러 논설들을 통해 여성들의 생활패턴 개량과 구체적 방법까지 소개하였다. 또한 여성의 각성을 돕는 길로 교육과 계몽, 사회참여, 남자들로부터의 경제적 자립 등을 들었다. 1918년에 발표한 자전소설 『경희』[49]는 신여성이 주변의 낡은 생각을 가진 사람들을 설득해 가는 과정을 담은 내용으로 이광수[50]의 『무정』보다 사회적 관심과 물의를 가져왔고, 국내 첫 페미니즘 문학으로 손꼽힌다. 또한 1910년대 가장 빼어난 소설로 꼽힌다.

(다) 3.1 운동과 결혼

1918년 4월 귀국 후 모교인 진명여학교에서 교사로 근무하며 작품 활동에 매진하면서, 서울에서 첫 번째 개인전시회도 열어 사람들에게 유화가 무엇인지를 알리고, 민중의 삶을 표현한 '이른 아침^{早朝}'과 같은 목판화를 발표하였다.[51] 1918년 말, '1919년 초에 대규모 시위가 있을 것'이라는

49) 1918년 도쿄 여자친목회 기관지 '여자계'에 발표된 단편 『경희』는 고백체 소설로 1920년~1930년대의 소설의 사조이기도 하다. 염상섭, 김동인, 나혜석, 김일엽, 김명순 등의 작가들이 시도했던 고백체 소설은 전통적인 가부장적 가족제도를 기반으로 한 성적인 금기에 도전한 것이었다. '경희'는 일본 유학생인 신여성이 구여성을 설득하며 자아를 발견해 나가는 과정을 실감 나게 표현한 자전적 소설이다.

50) 이광수와는 친구이자 잠시 연인이었던 사이로, 작품 경향에 대한 비교도 이루어졌다. 후대에 두 사람에 대한 비교를 '이광수의 유학생 주인공들이 거창한 문명개화의 구호를 외치면서도 소설 안에서는 공허한 동어반복만을 되풀이하는 데 비해 나혜석의 글쓰기는 대중을 선도하기보다 대중과 공동의 체험을 목표로 한다는 것이다.'로 평가되기도 하였다.

51) 나혜석은 그 당시 오빠의 집인 익선동益善洞 126번지에서 생활하며 정신여학교에도 미술교사로 출강하였다.

소문이 확산되자 같은 일본유학생 출신자들인 김마리아, 황애시덕, 박인덕 등과 함께 3.1 운동 계획을 수립하는 한편, 그 자금조달을 위해 개성과 평양을 방문하였다. 1919년 초, 그들은 이화학당 지하실에서 비밀리에 모였다. 3.1운동 때, 독립선언서를 사전에 입수, 비밀리에 배포하다 일본 경찰에 체포된다. 그녀는 이화학당 학생들이 만세를 부른 사건의 배후로 지목, 3월 5일의 만세운동 참여, 사주한 혐의로 서대문 형무소에 투옥된다. 그 뒤 3월 25일 다시 이화학당에서 만세 사건이 터지면서 '3.25 이화학당 학생 만세사건'의 핵심 인물로 지목되면서 경성법원에서 징역 6개월 형을 선고받고 그해 9월 풀려났다. 그때 변호사 김우영이 나혜석의 변론을 맡아서 두 사람은 가까워졌다. 그리고 1년 뒤, 1920년 4월 16일 정동교회에서 변호사인 김우영[52]과 서양식 결혼을 하며,[53] 그녀는 삶의 전환기를 맞이한다. 김우영과의 결혼은 1919년 3.1 만세운동한 입장으로는 납득하기 어려운 부분의 여지도 있지만, 대한독립은 멀고도 아득한 일이었던 시대적 상황을 고려할 땐 이해가 되는 부분이기도 하다.[54]

결혼 당시 역시 나혜석의 여성자유론에 의거한 남녀평등의 권리를

52) 나혜석은 일본 유학에서 만난 사랑했던 시인 최승구가 죽은 후 김우영의 열렬한 구애를 받았지만, 10살 연상에다 아내와 사별한 직후이고, 소생도 있어 마음에 내키지는 않았다. 그러나 나혜석이 1919년 3·1운동으로 수개월 투옥되었을 때 변호사 김우영이 법정 변호에 나선 것이 계기가 되어 1920년 4월 16일 정동교회에서 김우영과 결혼을 한다.
53) 결혼식 청첩장을 보내는 대신 신문 광고에 1920년 4월 1일부터 4월 10일까지 결혼 청첩을 실었고, 그로 인해 유명해지기도 했다. 이때 그녀는 4가지 결혼 조건을 제시했고 김우영이 이를 수용하면서 서울 정동 교회 예식장에서 김필수 목사의 주례로 결혼식을 올린다.
54) 동시대의 이광수 역시 신문에 일본전쟁에 조선학생들의 징병을 부추기는 기고를 하였듯, 시대적 배경으로 인해 한국 근대 지식인들이 함께 겪었던 현실임을 부정할 순 없다.

주장하고 김우영으로부터 각서[55]를 받은 후, 전통 결혼식이 아닌, 하얀 드레스에 면사포를 쓴 서양식 결혼을 한 것 역시 그녀의 생각을 읽을 수 있는 부분이다. 그리고 결혼 전, 신혼여행지를 나혜석의 첫사랑이었던 최승구[56]의 무덤을 찾아 비석 세우기를 요청, 약혼자의 승낙을 받아내고 자신의 과거를 청산할 만큼 자신만만했다.

(라) 한국의 근대 여성 작가: 자화상과 나부

한국의 신미술은 1909년 춘곡^{春谷(고희동)}의 서양화 연구에 의해 일어나 1919년의 3.1운동까지 기초 작업의 정립과 방향이 설정된 시기이다. 대상의 입체적 처리와 명암법 등 새로운 기술의 변혁을 가져왔다. 또한 서양화 화풍은 일본을 통해 수용되었기에 일본 화단의 화풍을 그대로 받아들였으며, 화단의 형성 또한 총독부가 주관한 선전이라는 관전을 통해 이루어졌다. 나혜석을 비롯하여 김관호, 김찬영, 이종우 등이 동경에서 서양화를 전공하였다. 19세기 유럽의 인상주의 의미조차 알지 못한 채 국내 화단으로 전달되었지만, 인상파의 기법에 영향을 받은 국내

55) 나혜석이 결혼 전, 김우영에게 말한 4가지 결혼 조건은 첫째, 평생 지금처럼 사랑해 줄 것과 둘째, 그림 그리는 것을 방해 말 것, 셋째, 시어머니와 전실 딸과는 별거하게 해줄 것, 넷째, 최승구의 묘지에 비석을 세워줄 것이었다.

56) 1916년 나혜석은 이미 결혼한 사람인 최승구와 약혼을 한다. 1916년 2월경 최승구의 위독 소식을 받고 급히 일시 귀국하여 전남 고흥으로 죽기 직전의 최승구를 찾아갔다. 그러나 나혜석이 방문하고 되돌아간 다음 날 최승구는 25세로 폐병과 결핵의 합병증으로 죽었다. 최승구는 전남 고흥군 고흥읍 남계리 오리정 공동묘지에 묻혔다. 도쿄에서 애인의 사망 소식을 들은 나혜석은 미친 듯 울었고, 신경쇠약에 걸려 한동안 정신을 차리지 못했다. 결핵을 앓던 최승구가 사망함으로써 그들의 관계는 막을 내리지만 첫사랑 최승구는 나혜석의 뇌리에 영원히 각인되어, 신혼여행지를 고흥으로 가게 된 원인이기도 하다. 그 후 오빠 나경석의 소개로 교토제국대학 법학과에 다니는 김우영을 소개받게 된다. 나혜석보다 10살이 더 많은 김우영 역시 한 차례 결혼한 경험이 있었지만, 3년 전 아내와 사별한 독신이었다. 김우영은 나혜석에게 무한한 사랑을 주었고 나혜석이 첫사랑의 상처를 잊을 때까지 묵묵히 지켜보았다. 1917년 여름, 수원 그녀의 집으로 나경석을 찾아온 김우영을 만났고 이후 오빠의 강력한 권유로 서로 도쿄와 교토를 오가며 본격적으로 만나게 된다.

화가들의 활동으로 오랜 한국 미술의 전통을 깨뜨리는 새로운 기풍을 조용하게 조성하였다.

한국 근대사의 여류화가인 나혜석은 "생활의 구속과 세속적 의무를 싫어하고 인생의 의미를 예술과 자유에서 느낀 자유다"라고 주장한 예술인으로, 생의 전반은 예술인의 삶을 마음껏 누렸으나 이혼 후 삶은 운명에 지고 말았다. 1927년 6월 일본 외무성 관리인 남편과 함께 시베리아 철도를 이용해 모스크바를 경유 세계 일주 여행을 하게 된다.[57] 이때 파리에서 머문 8개월 동안 그녀는 다각적 화풍을 경험한 동시에 당시 파리의 새로운 바람을 일으킨 20세기 야수파와 표현파 등을 직접 접하게 된다.[58]

1929년과 1933년 나혜석의 <자화상>은 유럽의 새로운 화풍에 영향을 받아 서구적 신여성의 우아한 자태를 묘사한 수작으로 평가된다. 이 두 자화상은 이혼 전후에 그려진 것으로, 나혜석의 삶을 송두리째 바꾸어 놓은 당시의 심경을 잘 반영하여 주고 있다. 1929년의 자화상은 파리의 야수파에 눈을 뜬 시절의 분방한 색채와 필치로, 정면을 응시하는 시선엔 주관적 삶의 시선을 담담하게 표현하였다. 화가 자신의 시선을 재구성하고 대상을 단순화한 작품은 당시 국내에선 보지 못하던 것이었다.

57) 1927년 6월 19일 부산항을 출발, 나혜석 부부는 경성역에서 열차를 타고 평양, 신의주를 거쳐 하얼빈으로 갔다. 하얼빈에서 시베리아횡단철도로 모스크바를 거쳐 한 달 만에 파리에 도착했다. 스위스에서 개최된 군축회의 총회를 참관하고, 벨기에, 네덜란드, 독일, 스웨덴, 노르웨이 등지를 관광했다. 1928년 12월 나혜석 부부는 다시 여행을 계속했다. 이탈리아, 영국, 스페인을 관광하고, 미국으로 건너가서 뉴욕, 필라델피아, 나이아가라 폭포, 시카고, 그랜드 캐니언, 로스앤젤레스, 마리포사 대삼림 등을 거쳐 샌프란시스코에서 배편으로 귀국길에 올랐다. 나혜석 부부는 하와이, 요코하마, 도쿄를 거쳐 1929년 3월, 21개월간의 세계 일주 여행을 마치고 귀국했다.

58) 파리에서 나혜석은 야수파 화가인 비시에르의 화실에서 수학하였고, 이로 인해 귀국 후 야수파와 입체파, 후기 인상파 등의 경향이 나타나기도 한다.

그러나 1933년 자화상은 1929년 자화상의 정면 시선과는 다른 분위기이다. 1929년 자화상에서 본 따뜻함과 온기는 없어지고 현실적으로 더욱 신여성을 강조하듯, 머리띠를 한 단발머리에 무표정에 가까운 냉소함은 1931년 김우영과의 이혼 후, 심정을 그대로 담고 있다.

파리 체류 시절 그린 <스페인 국경>, <파리 풍경>, <별장> 등과 <농촌 풍경> 등 인상파 분위기의 풍경화가 주조를 이룬다. 그의 작품은 <만주 봉천 풍경> 등, 초기 작품이 사실적이고 인상주의적인 화풍[59]인 반면, 세계 일주를 한 후 남긴 <파리 풍경> 등은 대담한 필치와 야수파적 색채를 보였고, 1948년까지 다양한 작품들을 남겼다. 서양화가이면서도 동양화, 조각, <이른 아침> 등의 판화, 그밖에 목각, 석각 등 다양한 분야의 작품들이 있다. 회화작품 역시 인물화, 정물화, 초상화, 누드화, 삽화, 풍경화, 자화상에 이르는 등 다양한 소재를 대상으로 하였다.

특히 1920년대, 1930년대 당시만 해도 춘화와 음란의 상징으로 기피되던 누드화 역시 과감하게 그려서 선보이기도 했다. 사회적으로 가부장 제도에서 억압받던 여성들이 많은 당시, 여성을 남성의 전유물 혹은 성적 대상의 누드화가 아닌, 여성이 여성의 시선으로 바라다본 누드화는 새로운 의미 해석이 가능할 것이다. 이집트의 벽화처럼 상반신과 하반신 그리고 시선들이 조금씩 엇갈린 관점과 야수파의 색채가 두드러진 누드화는 현실을 부정하는 여성들의 약함을 대변해주는 듯하다.

59) 1922년부터 1932년까지 조선미술전람회 출품작은 대개 인상파적 화풍에 대담한 터치와 생략 기법으로 주제를 첨예화시켰다는 평도 있다.

그리고 벽을 향해 돌아앉은 부드러운 중년 여성의 뒷모습은 현실적 삶을 완전히 외면한 채, 자신만의 독자적인 삶을 추구하고자 한 나혜석의 의지로 보인다.

(마) 인상파와 리얼리즘

3.1운동에서부터 여성계몽 운동 등 페미니스트적인 활동을 보여준 반면, 그녀의 회화작품에서는 사회적 부조리에 대한 직접적 표현은 최대한 배제하였다. 그러므로 나혜석은 사회적 인습으로부터 여성 해방을 외친 '페미니스트의 선구'로 불리지만, 회화작품에서는 이러한 기질을 찾기 힘들다는 평가도 있다. 당대 여느 화가들처럼 프랑스와 일본의 화풍에 영향을 받은 것과 별반 다르지 않다는 것이다. 그러나 미술계 일각에서는 다른 해석도 있다. 당시 시대 상황이 서구 미술이 막 도입된 시기라 화가들의 그림은 대체로 인상파풍으로 비슷할 수밖에 없었지만, 2002년 2월에 공개된 노동하는 여성을 리얼리즘 기법으로 담은 목판화는 그녀의 페미니스트론에 힘을 실어주기도 하였다. 신문 삽화에 실은 <섣달대목, 초하룻날[1921년]>이란 제목의 연작은 여성들의 일상과 가사노동을 중심으로 눈코 뜰 새 없이 분주한 섣달의 풍경을 담고 있으며, 계속해서 신문과 잡지에 발표하는 만평형식의 목판화에도 신, 구여성의 고달픈 일상에 대한 연민을 나타냈다. 마치 현대 주부들에게도 '명절 증후군'이 사회적 화두로 부상될 것을 미리 예견이라도 한 듯, 그녀의 주장이 1세기를 지나서야 비로소 현실적으로 사회적 이슈가 되었다고 볼 수 있다.[60]

(바) 유럽 기행과 이혼 고백서

1927년 여름 파리에서 함께 여행을 간 남편은 법률 공부를 위해 독일 베를린으로 떠난 후, 3.1운동 때 독립선언서 작성을 주도한 최린을 만난다. 최린과의 스캔들은 김우영과 불화로 연결되어, 나혜석은 자식들을 위해 이혼만은 하지 말자고 했지만, 1931년 봄 '이혼장에 도장을 찍지 않으면 간통죄로 고발하겠다'는 남편의 위협으로 인해 결국 1931년 결혼 10년 만에 이혼하였다.[61]

> "이때부터 고모는 화가로서 그리고 사회 비판력과 지성을 갖춘 한 여성으로서 자신을 파멸로 몰아넣으려는 남성 위주의 사회제도와 도덕과 법률과 인습에 도전하고 저항하며 자유의 몸이 됐죠. 이혼 직전에 네 자녀와 함께 가족사진을 찍었는데 이때 아이들이 고생할 것을 우려해 동반 자살을 생각하기도 했어요." [62]

1934년 '이혼 고백서'라는 장문의 글을 기고하면서, 재산 분할도 공개적으로 요구했다. 약혼과 결혼, 이혼에 이르는 과정과 최린과의 관계에 대한 솔직한 이야기와 조선의 불평등한 남녀관계에 대해서도 강하게 비판했다.[63]

60) 1921년 '개벽開闢'지 제13호에 발표한 목판화 '개척자'는 판화 효시의 하나로 손꼽힌다.
61) 외도를 고백한 나혜석과 배신당했던 일을 고백했던 김일엽, 성폭행의 경험을 고백했던 김명순은 사회적으로 '탕녀'로 낙인찍혀 문학사에서 매장된 반면, 의사擬似 고백을 했던 염상섭이나 김동인 등의 남성 작가는 근대 고백소설의 모범으로 문학사에 기록됐다.
62) 『퀸Queen』 나희균 대담기사 p.166 서울출판사, 1995. 3월호

"조선 남성 심사는 이상하외다. 자기는 정조관념이 없으면서 처에게나 일반 여성에겐 정조를 요구하고 또 남의 정조를 빼앗으려 합니다. 서양이나 동경 사람쯤 되더라도 내가 정조관념이 없으면 남의 정조관념 없는 것도 이해하고 존경합니다. 남에게 정조를 유린하는 이상 그 정조를 고수愛好하도록 애호해 주는 것도 보통 인정이 아닌가, 자기가 직접 쾌락을 맛보면서 간접으로 말살시키고 저작시키는 일이 불소하외다, 이 어이한 미개명의 부도덕이요.

조선 남성들 보시오. 조선의 남성이란 인간들은 참으로 이상하오. 잘나건 못나건 간에 그네들은 적실, 후실에 몇 집 살림을 하면서도 여성에게는 정조를 요구하고 있구려, 하지만 여자도 사람이외다! 한순간 분출하는 감정에 흩뜨려지기도 하고 실수도 하는 그런 사람들이외다. 남편의 아내가 되기 전에, 내 자식의 어미이기 이전에 첫째로 나는 사람인 것이오. 내가 만일 당신네 같은 남성이었다면 오히려 호탕한 성품으로 여겨졌을 거외다.

조선의 남성들아, 그대들은 인형을 원하는가, 늙지도 않고

63) 나혜석은 1934년 9월 변호사 소완규를 통해 최린을 고소했다. 최린이 파리에서 강제로 정조를 빼앗았으며 김우영과 이혼할 때 일체 생활을 돌보아주겠다는 약속을 이행치 않고 있다는 고소였다. 그러나 조선총독부는 최린의 손을 들어주었고 그녀는 패소하고 만다. 이혼고백서는 격렬한 비난과 함께 전근대적인 남성 중심 사회에 길들여진 남녀 모두가 비난에 가세했다. 서울의 한 인텔리 출신 가정주부가 음란하다며 그녀를 비판하는 칼럼을 썼고, 평양의 한 주부 역시 전통적 여성의 입장에서 조목조목 따진 반론을 칼럼에 기고하기도 했다. 그녀는 결혼할 권리가 있듯이 이혼할 권리도 있으며, 직접 신약, 구약성서 등의 성경과 금강경 등 불경을 모두 찾아보고 성경과 불경에서도 이혼이 죄악이라는 규정이 없음을 들어 이혼이 죄악은 아니라고 하였다. 그러나 편견에 찌든 사람들은 나혜석을 계속 비난 비판하였다. 또한 그녀는 자녀들에게도 자신이 시대의 희생자로 규정하는 발언을 남기기도 했다.

화내지도 않고 당신들이 원할 때만 안아주어도 항상 방긋방
긋 웃기만 하는 인형 말이오! 나는 그대들의 노리개를 거부하
오, 내 몸이 불꽃으로 타올라 한 줌 재가 될지언정 언젠가 먼
훗날 나의 피와 외침이 이 땅에 뿌려져 우리 후손 여성들은 좀
더 인간다운 삶을 살면서 내 이름을 기억할 것이리라, 그러니
소녀들이여 깨어나 내 뒤를 따라오라 일어나 힘을 발하라."

나혜석은 전 세계를 돌아다니며 '그림'과 '글'을 통해 확고한 자기 세
계를 만들었던 예술가였다. 국내에서는 <폐허지>와 <신여성> 등의 동
인으로도 활동하였고, 소설로는 『경희』,[64] 『규원(1921년)』, 『현숙(1936
년)』, 『정순』, 『희생한 손녀에게』, 『원한』, 『어머니와 딸』[65] 등이 있고,
시로는 '냇물', '사' '노라를 놓아주게', '광' 등을 지었으며 기행문으로는
'해인사의 풍관' 등을 남겼다. 또한 그녀는 여자와 남자, 노인과 젊은이
와 어린 아기, 유화와 판화, 조각, 섬세하고 세밀하게 묘사한 작품부터
추상화에 가까운 작품에 이르기까지 주제와 소재에 얽매이지 않고 다
양한 작품을 남겼다. 1931년에는 일본의 제국미술원전람회에도 입상하
는 등 실력을 인정받았다.

나혜석은 개인 인격의 중요함을 지적, "내 몸이 제일 소중"하다는 말
을 남기기도 했다. 1927년 파리에 머물렀던 어느 날 그녀는 프랑스의 한

64) 신여성이 주변의 낡은 생각을 가진 사람들을 설득해 가는 과정을 담은 소설이다.
65) 1937년 10월에 발표한 '어머니와 딸'은 나혜석이 이혼 직후, 머물렀던 어느 하숙집에서 본 구식 어머니와 신여성인 딸과의 갈등
을 표현한 작품이다.

여권女權운동가를 만나 '여성은 위대한 것이오, 행복한 자임'을 깨달았다고 한다. 그녀는 파리에 체류할 무렵, '남녀관계, 여성의 지위 등에 대해 진지하게 고민하고 해답을 얻기 위해 혼자 계속 파리에 남기로 결심했다.' 한다. 또한 귀국 후 그녀는 여행기 '구미유기'에서 영국 참정권 운동에 참여한 영국여성운동가의 활약을 알렸다. 인간 평등에 기초한 참정권 운동뿐만 아니라 노동, 정조, 이혼, 산아제한, 시험결혼[66] 등 여성문제를 소개하였다.[67] 그녀는 능동적인 삶을 살아가는 조선 신여성의 표본이 됐다.

(사) 자유여성으로서 활동

나혜석은 이혼 이후에도 인터뷰와 강연을 통해 사랑의 자유, 사랑할 자유를 "혼외정사는 진보된 사람의 행동"이라 주장하였다. 그러나 사회의 반응은 냉담했고, 그럴수록 그녀는 소신을 굽히지 않았다. 문학과 회화에서 모두 최고의 기량을 발휘했던 그녀는 '이혼'으로 인해 예전의 명성을 일시에 잃게 된다.

1921년 3월 매일신보와 경성일보의 후원하에 경성일보사 내청각來靑閣에서 유화 70점으로 첫 유화 개인전을 가졌을 때, 조선미술사 최초의

66) 결혼은 여성을 억압하는 족쇄라고 판단한 그녀는 '이혼의 비극은 여성 해방으로 예방해야 하고' 시험 결혼이라고 당시로는 파격적인 칼럼을 <삼천리> 잡지에 기고하여 장안의 화제를 불러일으켰다. 그녀는 잘못된 결혼으로 불행을 야기하는 것보다는 시험 결혼이나 동거혼 비슷한 결혼을 통해 비극을 예방해야 된다고 하였다. 마음에 들지 않는 결혼, 서로 맞지 않는 결혼 생활을 억지로 유지하면서 불행을 억지로 참고 살아야 될 이유는 없다고 주장했다. 또한 가정 폭력에 대해서도 남편에게 폭행을 당하는 여성들에게 부인을 구타하는 남편, 알코올중독자 남편 등의 가정폭력이나 구타를 억지로 참지 말고 이혼하라고 하였다.

67) 나혜석은 억압된 조선 여성들을 대변하고, 새로운 여성상을 만들고자 했다. "여자도 사람이다. 여자라는 것보다 먼저 사람이다. 또 조선 사회의 여자보다 먼저 우주 안, 전 인류의 여성이다"라고 글로만 주장한 것이 아니라, 자신의 삶에서 실천한 것이다. 여성에게만 정조를 강요하는 가부장적 사회를 질타했던, 글과 그림으로 '여자도 사람'임을 끊임없이 주장하였다. 그녀는 남자, 여자 이전에 여자 역시 한 사람의 인간이고, 여자도 한 사람의 인간으로 대우해줄 것을 거듭 주장하였다. 그러나 조선총독부와 일제, 보수적인 지식인과 노인, 유학자 등은 모두 그의 견해를 외면했다.

여성 유화 개인 전람회가 열렸다. 3월 19일, 3월 20일 경성일보사에서 열린 개인전에서, 첫날 관람객 5,000여 명이 찾았고 그림 20여 점이 팔렸다. 첫 개인전은 매일신보가 '인산인해를 이루었다'고 보도할 만큼 큰 성공을 거뒀다.[68] 4월에는 제1회 서화협회전람회 유화 작품들을 출품하였다.[69] 그 당시 그녀의 작품은 대부분 건축화였다. 건물을 화면 가득히 채운, 만주 봉천 풍경이 주를 이루었다. 그 뒤 그녀는 유럽 여행에서도 기하학적 건축, 고궁의 재현 등 거리 풍경, 건축물들을 주로 그린다. 1922년부터 고희동 등과 함께 제1회 조선미술전람회[이하 선전, 鮮展]에 <농가>와 <봄>의 두 작품을 출품하였다. 1923년 제2회 조선미술전람회에서 <봉황성의 남문>이 4등으로 입선했다. 그리고 1924년 제3회 선전에 '가을의 정원' 등을 출품하여 4등 상을 수상했다. 1925년 제4회 조선미술전람회에서는 <낭랑조娘娘朝>로 3등을 수상하고 이듬해 제5회 선전에는 <천후궁天後宮>이 특선하였다.

1930년 제9회 조선미술전람회에 <화가촌>, <어린이> 등을 출품하고 1931년 제10회 조선미술전람회에서는 <정원>[70]을 출품하여 다시 특선을 수상했다. 1932년 제11회 조선미술전람회에 <금강산만물상>, <소녀>, <창에서> 등을 출품하였다. 1922년부터 1932년까지 나혜석은 조선미술

68) " …(여성) 서양화가로 우리 조선에 유일무이한 나혜석 씨의 양화 전람회는 …(이하 중략)… 인산인해를 이루도록 대성황이었으며…(이하 중략)… 제2일에는 더욱 많아 3시까지의 관람자가 무려 4천, 5천 명에 달하였더라."

69) 1921년 남편 김우영이 일본 정부의 외교관이 되자, 그해 9월 일본 외무성 안동현(安東縣, 현재 단둥) 부영사로 부임하는 남편을 따라 만주로 이사하였다. 당시 나혜석은 여성들을 위한 야학을 열었으며, 1923년 황옥 경부 사건이 일어났을 때 관련자들을 도왔다는 이야기도 있다. 황옥 사건은 의열단의 항일 무장항쟁이 실패한 사건이지만, 현역 경찰인 황옥의 역공작이라는 의견도 있어 진상이 분명히 드러나지 않았다.

70) '정원'으로 일본의 제전(帝展)에서도 입선함으로써 인정받는 서양화가가 된다.

전람회에 첫 회부터 참가해 7, 8회를 제외하고 11회까지 18점의 작품을 발표했다.[71] 1929년 3월 귀국 직후, 수원 불교포교당에서 귀국개인전을 개최하였다. 이렇듯 그녀는 한국 유화를 정착시킨 최초의 전업 화가였고,[72] 언론사와 잡지사에 칼럼도 기고하였으며 문단에 등단하여 단편, 장편 소설과 시작품을 남기기도 했다.

이혼의 상처를 씻으려고 일본에서 그림 공부에 몰두하던 나혜석은 일본 동경에서 열리는 제전帝典에 출품하기 위하여 금강산에 들어가 그림을 그려 제12회 제전에서 입선하고 다시 귀국하여 선전鮮典에 출품하기 위하여 금강산과 해금강을 주유하며 그림 공부에 열중하였다. 그러나 살아가기 위해 노력했으나 생활은 점점 어려워져갔다. 그녀는 꾸준히 칼럼과 기고 활동도 하였다.[73] 딱한 그녀의 처지를 접한 윤치호와 김성수, 송진우가 약간의 생활비를 보내주어 경성 시내에 거처와 화실을 마련하고 작품 활동에 전념하게 된다.

1931년 11월 29일, 35세의 나혜석은 일본인 지인인 야나기하라 부부에게 편지를 보냈다.[74] 일본 제국미술대전에 입선한 <정원庭園>을 팔기 위해서였다. 생활고에 찌든 그녀는 그림 작품 전시와 판매, 칼럼 활동 등으로 생계를 이어갔지만 빠듯했다. 아이러니하게 그녀가 고된 삶을

71) '조선미술전람회 도록'(1922~1932)을 통해 확인할 수 있다.
72) 미술 작품을 제작해 전시·판매 등을 통해 전업 화가의 기초를 닦은 선구적 예술가이자, 많은 선배 남성 화가들이 시대를 한탄하며 붓을 꺾었을 때에도 굴하지 않고 남들이 알아주든 말든 그림을 그렸다. 수차례 개인전과 '조선미전' 전람회 등을 통해 유화라는 새로운 표현 매체의 위상을 확립했고 작품을 판매하여 직업으로서의 화가 생활을 영위하였다.
73) 1932년의 '아아 자유의 파리가 그리워라'는 글에서 사람과 돈과 세상의 세 가지가 무섭다고 하였다.
74) "염치없는 청이어서 죄송합니다만 댁이 사 주시면 행복하겠습니다. 가격은 300원이 되어 있지만 250원쯤에도 괜찮습니다." 나혜석은 여기에서 "'정원'은 파리 체재 중에 그린 것이어서 자신 있는 회심작입니다"라고 자부심을 드러내면서도 "만약 어르신 댁이 안 되면 따로 사들여 주실 분을 소개해 주시지 않겠습니까?"라고 간청한다.

영위할 시기의 이 작품이 그녀 예술 인생의 절정을 가져다주었다. 현재 <정원>의 소재는 알 수 없다. 전람회 도록의 흑백사진으로만 그림의 완성도를 짐작할 뿐이다.

> "과연 내 생활 중에서 그림을 제해 놓으면 실로 살풍경이다.
> 사랑에 목마를 때 정을 느낄 수 있고(⋯) 괴로울 때 위안이
> 되는 것은 오직 그림이다."

그 당시 그녀의 마음을 알 수 있는 대목으로 현실이 까칠할수록 그녀는 더욱 그림에 몰두하였음을 짐작할 수 있다. 하지만 경제적으로 곤란한 상황에 처하고, 전 남편과의 사이에서 낳은 자녀(3남 1녀)와도 전 남편의 반대로 만나지 못하면서 차츰 사회적으로 고립되어 불행한 생활을 하였다. 또한 나혜석에 대한 수군거림과 주변의 눈총과 소문으로 박인덕, 허정숙 등과 함께 음란 여성의 대명사로 몰리기도 했다. 그로 인해 그녀는 우울증과 스트레스 등이 계속되면서 대인기피증이 심화되었다.

1932년 제11회 조선미술전람회에 <금강산만물상>, <소녀>, <창에서> 등을 출품하고, 1932년 세계 일주 기행문 '구미유기(歐美遊記)'를 잡지 삼천리지에 연재하였다. 1933년 나혜석은 고향인 수원에 내려가 미술연구소와 여자미술학사를 운영하였다. 동시에 '삼천리三千里'와 '신동아新東亞'에 기행문과 '수상隨想' 등을 발표하였다. 또한 이화여자전문학교와 보성전문학교, 연희전문학교의 미술 강사로 강의하였고, 미술학원을 열거나 강사로 초빙되어 유화와 조각 등을 가르치기도 했다. 1934년 3월

그녀는 수원 용주사 포교당에서 전시회를 열었다.

1935년 10월 24일 서울 진고개^(지금의 충무로)의 조선관 전시장에서 '소품전'을 개최, 초상, 풍경 등의 유화, 판화 등 200여 점을 전시했으나 관심을 끌지 못했다. 그러나 미국과 프랑스, 영국의 미술 애호가들이 그녀의 작품을 관람하러 조선에 입국했고, 중국에서도 조선에 새로운 화가가 나타났다며 그녀의 작품을 보러 왔다. 같은 10월, 장남 김선은 폐렴으로 병원에 입원했다가, 열두 살의 나이로 요절하고 만다. 그러나 아들 선이 입원했던 병원도 찾을 수 없었고, 남편 김우영의 거부로 아들 김선의 임종을 지켜보지도 못했다. 1935년 10월의 소품전 실패와 아들의 죽음으로 나혜석은 충격을 받고 방황하다가 불교에 심취한다. 출가까지 결심한 나혜석은 수덕여관에 5년 동안 머무르며 후학을 양성하기도 했는데, 이때 찾아온 젊은이들 중에는 고암 이응로가 있었다.[75]

현모양처가 여성의 모범으로 굳어버린 시대에 이혼 경력과 모성애, 가부장제에 대한 비판 등 사회 관습에 도전한 나혜석이 연 전람회에 대한 조선사회의 반응은 차가웠고 사회의 냉대 속에서 경제적으로 궁핍하고 쓸쓸한 생활을 하면서 나혜석의 심신은 서서히 병들어 갔으며 1940년 무렵부터 방랑 생활에 빠져들었다. 그림 공부 외에 학원 등에 출강하는 한편, 전국에 순회강연 활동을 다니면서 여성 해방의 이유를

75) 이응로는 나혜석이 수덕여관 체류 시절에 길러낸 수제자로, 그녀의 그림과 바람처럼 살아온 날들을 동경했다. 훗날 이응로가 본부인을 버리고 21살 연하의 연인과 함께 파리로 훌쩍 떠났던 것도 나혜석의 영향이 컸다 한다. 이응로는 나혜석이 떠난 뒤에는 수덕여관을 잊지 못해 후에 수덕여관을 매입해 본부인에게 운영을 맡겼다. 수덕여관은 2008년 새롭게 단장된 이후 예산의 관광코스가 됐다.

강의했는데, 남녀평등과 여성이 스스로 자립해야 되는 것, 여성 역시 남성 못지않게 중노동을 할 수 있다는 것 등을 주장하였다. 또한 보육원과 양로원을 다니면서 자원봉사를 하는 한편 어렵고 소외된 사람들을 돌보기도 했다.

1949년 3월 14일의 관보에는 무연고자 시신 공고라 하여 본적도 주소도 알려지지 않은 여성의 죽음이 발표되었는데 그녀가 바로 나혜석이었다. 시중에는 행방불명으로 알려졌고 실종 처리 되었으며, 아무도 그가 나혜석이었음은 알아보지 못했다. 한국 전쟁 직후 6.25동란 중에 실종되었거나 죽었으리라고 생각되고 잊혔다. 그 뒤 1948년 12월 10일 서울 용산구 원효로의 시립자제원에서 사망하여 보존이나 공고 없이 무연고 시신으로 처리된 것이 뒤늦게 알려졌다. 그녀의 묘소는 2000년대, 경기도 화성군 봉담면의 어느 야산에 있다고 알려졌으나 정확한 위치는 불명확하다.

나혜석은 생전 800여 점의 회화작품들이 있었으나, 이혼 후 생계의 어려움과 6.26시변 이후 소실되어 현재 확인된 작품은 몇 점 남지 않았다.[76) 오히려 기고문이나 소설, 시 등 여성들의 자유연애 및 자유결혼관 등 근대여성의 새로운 방향성에 대한 적극적 행보로 알려졌지만, 개인의 불미스러운 스캔들로 그녀의 이러한 행적도 자취를 감추었다.

76) 대부분 한국 전쟁으로 유실되었고, 나혜석에 대한 부정적인 시각으로 언급이 기피, 금기시되는 사회 분위기로 보존되지 못하였다. 그녀의 작품 중 10분의 1 정도만 보존되어 있다. 조카 나영균에 의하면 '신교동 집에는 나혜석의 원고가 50cm 넘게 쌓여 있었고, 그림도 여러 점 있었다. <나부>라는 제목의 누드는 어머니가 벽에 걸면 창피하다고 다락에 숨겨뒀다. 그러나 6·25 때 피난에서 돌아오니 모든 것이 완전히 사라지고 없었다' 한다.

1990년대 이후, 나혜석에 대한 재조명이 활발하게 이루어지면서 사회사상가로, 시와 소설과 평론을 쓴 문인으로, 그리고 여권운동가로서도 폭넓은 삶을 살았던 그의 진보적 여성관, 신여성으로서의 행적 등에 대한 다양한 의미부여가 시도되기 시작하였다.[77] 특히 「조선독립」에서부터 「선전, 비평」에 이르기까지 특유의 날카로운 안목과 필력으로 그의 문장은 일세를 풍미했다. <자화상>, <스페인 풍경>, <누드> 등의 회화,『경희』,『정순』등의 소설을 남긴 작가, 또 3.1 운동 당시 독립운동을 지원하다 5개월의 옥고를 치른 민족주의자 나혜석은 불륜이란 한 단어에 막혀 완전히 평가 절하되었다.

한국 최초의 전업 화가였던 나혜석은 여성이기에 이혼 이후 받은 사회적 편견과 아픔을 극복하기 위해 노력하였음에도 불구하고, 그 한계를 벗어나기엔 유교적 관념이 강력했던 한국 사회의 장벽을 넘진 못했다. 그러나 그녀가 보여준 여성해방을 위한 다양한 사회적 피력과 작품을 통해 주장한 여성의 자유해방론이 한국의 근대화에 준 지대한 영향은 저버릴 수 없을 것이다. 나혜석이 주장한 여성의 자유는 그 시대 다양한 여성의 삶이 배제된, 즉 스스로의 선택이 아닌, 사회 제도와 관습에 의한 어쩔 수 없는 삶을 거부한 것이다. 시대마다 페미니즘에 대한 해석과 방향도 변화되어 왔지만, 21세기 한국의 페미니스트들은 다시금 나혜석의 본의를 되새겨 볼 시기가 아닐까 여긴다.

77) 1996년 4월 8일 나혜석 탄생 100주년을 기념하여 경기도 수원에서 대한민국 '전국 여성 미술제'가 개최되고, 1997년 10월부터 매년 나혜석 미술대전이 개최되었으며, 1999년 10월에는 경기도 문화예술회관에서 나혜석 바로 알기 심포지엄을 개최하였다. 2008년 4월부터 수원에서는 나혜석 문화예술제가 개최되면서 2012년 5월 경기도 수원시에 나혜석 기념관 건립이 추진되었다.

(2) 프리다 칼로^(Frida Kahlo, 1907년~1954년)

프리다 칼로는 페미니스트 화가가 아니다. 그러나 대다수 대중들은 그녀를 페미니스트 화가로부터 관심을 가지기 시작했다. 프리다가 겪은 시대적 격동기에서부터 여러 번의 사고로 피할 수 없었던 개인의 육체적 고통 및 잦은 유산으로 상실된 모성애와 남편인 디에고 리베라^{Diego Rivera} [78])의 끊임없는 애정행각으로 인한 정신적 고통 등을 먼저 떠올리게 되고, 그러한 힘든 역경 속에서도 자신의 모습과 조국의 모습을 굳건히 작품 속에서 꽃 피웠기 때문이다. 그녀의 작품에는 멕시코의 격동기와 인종 간의 갈등, 정치적 이념 및 여성성에 대한 담론 등이 고스란히 표현되어, 여느 여성화가들보다 소리 높여 세상을 향해 아우성치고 있다.

(가) 생명의 잉태와 유산

프리다 칼로의 작품으로 가장 많이 알려지고, 가장 오랜 기억을 부여잡게 하는 것은, 55점의 자화상들과 1932년 <나의 탄생 혹은 탄생>이라 볼 수 있다. 특히 <나의 탄생>은 가부장적인 사회구조에서 여성 이미지는 늘 아름답고 정숙한 모습이어야 함을 깨고, 아름다움의 의미를 새로운 시각에서 표현한 페미니즘적 작품이라 평을 받고 있다. 얼굴이 흰 천

78) 디에고 리베라(1886년~1957년)는 멕시코 화가다. 과나후아토주(州) 출생으로 멕시코시티의 국립 미술학교에서 수학하였고 에스파냐·프랑스·벨기에·네덜란드·영국·포르투갈 등으로 여행 후, 1910년 파리에 정주하였다. 그는 후기 인상파 작가인 모딜리아니와 큐비즘 작가인 피카소, 브라크, 그라스 등과 교류하며 1910년대의 큐비즘 운동에 참가하였으며 당시 시인 아폴리네르는 그의 열렬한 지지자이기도 하였다. 그러나 그는 1921년 멕시코로 돌아와 고대 문화 탐구를 통해 당시 멕시코의 혁명 정신에 공명共鳴하여, 민중이 모이는 장소에 거대한 벽화(프레스코) 작업으로 참다운 민중화가로 거듭나게 된다. 대표적 작품은 문부성, 보건성, 차핑고 농업학교, 호텔 레폴마 등 1920년대에 제작한 벽화다.

으로 씌워져 있는 산모와 막 태어나는 신생아의 얼굴 그리고 액자 속 여인은 이중적 의미가 모두 포함된 것이라 유추된다.

산모는 프리다의 어머니인 마틸데 칼데론^{Matilde Calderón 79)}이자 얼마 전 유산을 한 자신의 모습이기도 하듯, 신생아의 얼굴 역시 본인의 얼굴이자 자신이 유산으로 잃어버린 생명이기도 하다. 물론 작품의 주제에 의해 자신이 태어나는 순간을 묘사한 것이기도 하지만, 바로 조금 전 겪었던 유산의 힘들고 괴로웠던 순간을 표현한 것이기도 하다. 그리고 침대 위 벽에 걸려있는 액자 속 부릅뜬 두 눈과 아우성치는 동그랗게 벌린 입술 모양을 한 여인의 놀란 표정은 유산에 대한 안타까움을 암시하는 동시에 어머니의 죽음을 상징하기도 한다. 9월 15일 프리다가 두 번째 임신 후, 유산[80]이 되어 헨리 포드 병원에 입원하고 있을 당시, 담낭수술 중에 어머니가 사망하였기 때문이다.

(나) 자화상

47세의 짧은 삶을 마감한 프리다 칼로는 총 143점의 작품들을 남겼고, 그 가운데 55점이 '자화상'이다. 자화상은 그리는 자의 마음을 담는

79) 어머니 마틸데 칼데론은 스페인 장군의 딸인 이사벨과 미초아칸 토착민 출신 사진사 안토니오 칼데론 사이에서 태어난 혼혈인 Mestiza였으며, 프리다의 아버지인 기예르모가 첫 번째 아내와 사별한 뒤 만나, 딸자식만 넷 낳았다. 결혼 전 마틸데는 매우 발랄한 아름다운 여인이었으나, 허약하고 비현실적인 기예르모를 만나 지나칠 정도로 경건하고 강인한 모습으로 가족을 지켜나갔다. 그녀는 넷째를 낳고 우울증에 걸려 유모가 프리다를 길렀다. 프리다의 작품 속에 어머니 마틸데 칼데론은 2점으로 1936년 <조부모와 부모와 나>와 1950년~1954년 프리다가 생을 마감하는 그 순간까지 잡고 있었던 <프리다의 가족 초상화>에서만 그녀의 모습이 확인된다.

80) 전차 사고로 자궁을 다친 후, 어렵게 임신을 해도 건강에 해가 되어 낙태를 해야 했고, 유산이 되는 등 아기를 가질 수 없는 현실이 프리다를 집요하게 구속했다. 작가의 예술세계에서 끊임없이 등장하는 얼굴 없는 아기 혹은 피를 흘리며 죽어가는 아기 등의 모습을 통해 내면의 불안한 정체성의 요소들을 볼 수 있다.

그릇이며, 보는 자가 그리는 자의 마음과 만나는 공간이다. 자화상을 그리지 않은 화가는 미술사에서 찾아보기 힘들지만, 그들 모두의 자화상이 프리다의 자화상처럼 주목을 받는 경우는 흔치 않았다. 내가 '나'를 보는 시선이 마치 해가 바뀔 때마다 찍는 증명사진과 같이 다양하지만, 언제나 일관적인 시선만을 제공할 수 있기 때문이다. 그녀의 자화상 역시 그 이상도 그 이하도 아닌 것이었다면, 지금 우리의 뇌리 깊이 각인된 프리다의 인상은 존재하지 않았을 것이다.

화가 자신인 '나'와 자신 속에 존재하는 '또 다른 나'의 모습을 드러낸 프리다의 시선은 때론 그녀가 겪었던 개인적 격동기와 멕시코가 안고 있던 시대적 변화와 함께 뒤엉켜 작품 속에 녹아 있다. 프리다의 정체성은 멕시코의 메스티소와 닮아있고, 그녀의 '자화상'은 멕시코의 '자화상'을 보여주는 상징성을 지닌다. 그러므로 우린 그녀의 자화상을 통해 프리다를 강하게 기억하게 되고, 더불어 그녀의 자화상에 어리는 멕시코의 문화와 예술을 기억하게 된다. 프리다가 작품세계에서 즐겨 다루었던 주제는 민족과 나라에 대한 '인종적 문제', '문화와 이념적 문제'를 비롯하여, 개별 여성으로서 '신체적 문제', '성적 문제', '모성적 문제' 등에 대한 관점이었다. 또한 이 토픽은 동시대의 멕시코 사회가 안고 있었던 개인과 집단의 문제이기도 했다.

멕시코는 1910년 혁명을 겪으며, 아직 문맹이 많았던 자국민들에게 안겨다 준 자유와 전통문화의 회귀를 위한 역사적인 사건들의 과거와 현재, 미래를 보여줄 것인가는 혁명정부에게 커다란 과제 중 하나였다. 이렇듯 멕시코는 혁명을 겪으며 급속도로 변화를 맞이하게 된다.

1920년~1930년의 멕시코시티는 멕시코인의 정체성과 예술, 대중음악을 서양 문화에 의식 없이 따라가는 과거에서 벗어나 자신들만의 의식으로 즐기기 시작했다. 도시에는 마치 디킨스 시대의 런던이나 세계 예술가들이 즐비하게 모여들어 서로의 사상과 개념을 토해내던 몽파라나스^{Montparanaisse}의 활기가 지배했다. 때때로 그 당시를 멕시코의 르네상스기라고 부르는 여러 학자들도 있다.

(다) 현실적 자아와 이상적 자아

프리다의 외가는 가톨릭이며, 친가는 루터계 신교였지만, 자신의 정신적 뿌리는 원주민 성격이 강한 멕시코 전통문화에 가까웠다. 이렇듯 다문화적 가정에서 자란 프리다는 그 당시 멕시코가 안고 있는 시대적 배경이 맞물려 그녀의 가정 및 사회 환경이 주된 작품의 모티브가 된다. 아마추어 화가이자 사진사였던 아버지 기예르모 칼로^{Guillermo Kahlo}와 스페인계와 멕시코 원주민의 혼혈인^{Mestiza}인 프리다의 어머니 마틸데 칼데론이 곤잘레스^{Matilde Calderón y Gonzalez}와 재혼하여 프리다를 낳았다. 프리다의 아버지 기예르모는 스스로 사진작가로서의 자긍심을 버리지 않았으나, 평생을 간질로 인해 힘든 고통을 감수하고 살았다. 일찍이 어린 프리다는 길거리를 가다가도 아버지가 발작을 일으키면 어떻게 해야 한다는 것 정도는 능히 알고 있었다. 그녀에게 아버지는 동정과 연민의 대상이었다. 기예르모 역시 어린 딸이 소아마비와 불의의 전차 사고로 고통 속에서 힘겨워할 때에도 누구보다 지치지 않고 그녀를 위해 정성껏 돌보아 주었다. 프리다 안에 내재된 혼혈^{mestizaje}이라는

또 다른 모습에는 현실적 자아와 이상적 자아의 충돌에 의해 빚어진 인종적 정체성의 혼란이 존재했다.

1936년 <조부모와 부모와 나>를 보면, 자신의 정체성에 대한 생각을 잘 보여준다. 조부모에 대해 그녀가 별도로 언급한 사실은 없지만, 이 초상화를 통해 전해 들을 수 있다. 우선 친가 쪽은 할머니가 오른쪽, 할아버지가 왼쪽에 그려진 반면, 외가는 오른쪽이 할아버지, 왼쪽에 할머니가 있다. 그리고 어린 프리다의 오른쪽에 어머니 마틸데, 왼쪽이 아버지 기예르모가 그려졌다. 이건 단순히 그리다 보니 구도가 지금처럼 잡힌 것이 아닌 그녀의 무의식에서 나온 것일지언정, 숨길 수 없는 프리다의 마음이 충분히 엿보인다. 바다와 대지를 친조부모와 외조부모로 상징화하였고, 화면 왼쪽으로 난자 속으로 질주해 들어오는 정자는 멕시코의 건국신화에 등장하는 노팔 선인장의 생명력으로 상징화되었다. 즉, 자신은 멕시코의 생명체를 더 강하게 뿌리내린 사람임을 강조하고 있다.

또한 1936년 <조부모와 부모와 나>는 무엇보다 그녀가 가진 혈통의 뿌리에 대한 생각을 반영한다. 그러나 유럽과 멕시코 문화가 혼합된 가정에서 자라면서 스스로 더욱 멕시코인이고자 노력하게 된 결정적 동기는 바로 디에고 리베라와의 만남으로부터 유래한다. 자칫 문화의 정체성으로 혼란스러울 수 있었던 자신의 입장을 멕시코 혁명을 통해 재탄생되기를 희망하였기 때문이다. 프리다는 자신의 생일과 멕시코혁명[1910년~1920년]에 대해 강한 집착을 보였다. 1940년대 초에 쓴 일기에는

"나는 네 살 때 일어난 '비극의 10일' 사건을 기억한다. 내 두 눈으로 사파타의 농민 반군들이 카란사에게 저항하여 일으킨 반란을 똑똑히 목격했다."

라고 쓰고 있다. 물론 멕시코 혁명은 1910년에 일어났다. 1907년 7월 6일 멕시코시티 교외의 꼬요아깐^{Coyoacán}에서 태어난 그녀는 스스로 자신의 생일을 멕시코 혁명이 일어난 해라고 종종 이야기했다. 멕시코 혁명은 포르피리오 디아스 장군의 30년 독재의 식민지 시대가 종식되고, 멕시코 전통문화를 기반으로 한 새로운 사회구조의 변화를 가져왔다. 프리다는 그런 새로운 기운의 멕시코 출발을 자신과 동일시하기를 원했다.

(라) 신체의 고통과 마음의 고통

프리다 칼로는 삶의 대이변을 가져온 생애 2번의 큰 사건이 있었다. 첫 번째는 1925년, 그녀 나이 18세 때의 전차 사고로, 척추와 오른쪽 다리, 자궁 등을 크게 다쳐 36여 차례의 수술을 받는 등 죽을 때까지 신체의 고통과 싸워야 했다. 그러므로 교통사고 후유증과 가슴엔 쇠기둥, 허리엔 강철 코르셋이 육체의 고통을 평생 안고 살았다. 두 번째 프리다의 삶을 치명적으로 바꾼 사건은 1929년, 바로 디에고 리베라와의 만남과 결혼[81]이었다. 그와의 만남은 그녀에게 멕시코 혁명을 더욱 적극적으로

81) 좌익 활동가이자 사진작가였던 티나 모도티Tina Modotti로부터 디에고 리베라를 소개받아, 프리다에게 그림에 대한 조언을 주는 관계에서 연인으로 발전하게 된다. 그 당시 유럽에서 활동하다 귀국한 리베라는 멕시코 혁명과 원주민 사이의 연관성을 확인한 멕시코 최초의 인물로, 이미 사회적으로 명성을 얻고 있었다. 1929년 프리다는 자신보다 21세 연상인 43세의 디에고의 세 번째 부인으로 결혼하게 된다.

상기시켜 주었고, 더불어 민족적 전통과 문화·예술의 정체성 회복을 위한 민족 문예부흥에 큰 의미를 안겨다 주는 계기가 된다.

프리다는 결코 정치적 이념이 강한 공산주의자는 아니었지만, 민족의 전통문화를 신봉하는 민족주의자는 틀림없었다. 디에고가 가진 멕시코 혁명기는 그녀보다 훨씬 현실적으로 그 시대 한 주류의 획을 그은 사람으로 실천적 혁명가였다. 그러나 프리다의 혁명기는 현실에서 조금 떨어져 자신이 처한 현실과 동일시하며, 새로운 삶을 역동적으로 찾아가는 그 자체를 같은 현상으로 해석하였다. 프리다는 그동안 꼬요아깐과 국립예비학교를 벗어나지 못한 반면, 디에고의 활동 범주는 국내뿐만 아니라 유럽과 미국 등 적극적으로 활동의 반경을 넓혀 나가고 있었다. 그녀에게 세상은 자신 안에 있는 또 다른 프리다에 의해 상상의 나래로, 원하는 또 다른 세상을 만들어 갔을 뿐이었다. 그런 그녀는 디에고를 만나, 디에고의 눈으로 세상을 보기 시작했다. 세상은 넓고, 다양한 인종과 다양한 생각들이 서로 얽히고설키며 웃고 우는 이야기들이 나래를 펴고 있었다.

그러나 디에고와의 결혼생활이 10년이 채 지나기 전 둘의 관계는 삐꺽대기 시작하였고, 프리다는 세상 바깥으로 내몰리는 심정이었다. 그의 끊임없는 애정행각에서 자유로워진다는 의미보다 그의 사랑 없이 살아갈 수 없는 공허함이 엄습했다. 1939년 <두 명의 프리다>는 디에고 리베라와 이혼 후 아픔으로 탄생한 걸작이다. 프리다의 어렸을 적부터 자신 안에 또 다른 프리다를 표현한 부분도 잠재적으로 존재하지만, 이혼에 대한 아픔을 겪은 자신을 두 명의 다른 인격체로 등장시켜 표현

하였다. 디에고 리베라가 사랑한 떼우안떼뻭 의상을 입고,[82] 오른손에 남편의 어린 시절 사진이 든 부적 같은 둥근 메달을 잡고 있는 프리다와 유럽풍의 드레스를 입은 프리다다. 2003년 영화[83]에서는 이러한 상황을 더 강조하여 디에고가 싫어하는 남자 복장에 짧은 머리의 프리다와 디에고가 좋아하는 헤어스타일과 의상을 입고 나란히 앉아 손을 잡고 있다.

작품 속 두 프리다의 심장은 모두 바깥으로 돌출되었고 서로 하나의 동맥으로만 연결되어 있다. 디에고가 사랑해 주지 않는 유럽풍 의상의 프리다는 출혈로 죽을 위기에 처해 있다. 그리고 두 사람의 프리다가 동일 인물임에도 불구하고, 의상에 따라 인종이 달라지는 예민함을 피부색으로 강조하였다. 즉, 프리다 자신은 친가 혈통의 유럽인인 동시에 외가 혈통의 메스티소인을 분리시켰다. 현대까지 멕시코 사회 지배층의 90%가 유럽인임을 감안한다면, 당시는 더욱 인종적 문제가 심각하였음이 짐작 가능할 것이다. 그리고 이 작품에 대해 훗날 디에고는 글라디 마치를 통해 그때의 상황을 이렇게 표현했다.

"우리가 헤어져 지낸 2년 동안 프리다는 자신의 고뇌를 그림 속에 승화시켜 몇 점의 걸작을 남겼다."

82) 디에고와 결혼 후, 1930년부터 디에고와 함께 멕시코 전통 미술을 수집하고 전통의상을 입었으며, 이후 평생 프리다의 패션 및 장신구 등에 지대한 영향을 준다.
83) 프리다에 대한 대중적 관심과 호응은 1983년 영화 <프리다, 살아있는 자연Frida, Naturaleza Viva>(파블로 르뒥Pablo Leduc 감독)가 명성을 얻었고, 2002년 줄리 테이머Julie Taymor감독의 셀마 헤이엑Salma Hayek 주연의 <프리다>가 5천8백만$의 입장 수입료를 벌었다.

프리다는 자신에게 닥친 또 하나의 거대한 고통의 산을 힘들고 고독한 날들 동안 작업에 더욱 매진했다.

(마) 디에고로부터의 독립과 자유

디에고가 그녀의 삶에서 어떤 존재인지는 1943년 <내 생각 속의 디에고 혹은 디에고를 생각하며>에서 역력히 드러난다. 인간 내면에 존재한다고 여기는 제3의 눈, 즉 지혜의 눈 자리에 디에고가 자리 잡았다. 그로부터 뻗어져 나오는 에너지는 두 사람을 이어주는 에너지원이자 디에고를 자신에게만 예속시키고 싶은 그녀의 욕망이 드러난다. 1938년 12월 8일 디에고의 생일날 쓴 그녀의 일기장에 이런 절실한 마음이 그대로 표현되어 있다.

살아가는 동안 결코
당신의 존재를 잊지 않으리라
당신은 지친 나를 안아주었고
어루만져 주었지
너무도 작은 이 세상에서
시선을 어디로 향해야 하나
너무 넓고 너무 깊어라
이제 시간이 없다
더 이상 아무것도 없다
아득함

오직 현실만이 존재한다
그랬다, 항상 그랬다

디에고는 그녀 인생의 가장 큰 축복이자 고통을 안겨다 준 판도라의 상자와도 같은 존재이기도 했다. 어린 시절부터 병약하여 허약했던 아버지, 그런 아버지를 평생 돌보며 가정을 꾸려나가야 했던 강인한 어머니, 보살펴야 했던 동생 등, 자신이 힘들 때 의지할 사람조차 없었다. 그러나 디에고와의 만남으로 그녀는 집에서부터 독립과 자유를 얻었다. 그리고 때론 아버지처럼, 때론 자식처럼, 때론 남편처럼, 때론 연인처럼, 때론 아들처럼, 디에고의 존재는 그녀의 이성적 모든 존재를 대변했다. 그러므로 그녀는 디에고를 위해 자신의 얼굴 표정에서부터 머리카락, 의상, 장신구 등 모두 빠짐없이 그를 향한 그녀 마음의 징표로 표현하게 된다. 또한 그는 자신이 가장 닮고 싶었던 예술가의 혼을 가진 이였고, 그런 존재의 아내가 된 사실만으로 결혼 초기는 충분히 흥분되고 행복한 나날이었다. 프리다는 결혼 전, 자신이 즐겨 입던 혁명 복장을 벗고 남편이 좋아하는 떼우안떼뻭 여인들의 긴 치마와 오악사카 지방의 수놓은 블라우스, 미초아칸이나 할리스코 지방의 커다란 비단 숄, 오토미족 여인들의 새틴 저고리, 유카탄 지방의 알록달록한 꽃으로 장식된 속옷 등 인디언 여인의 복장을 하고 다녔다.

그녀에게 디에고는 멕시코 혁명 이후, 이전에 천시되고 감추어 왔던 전통문화에 대한 회귀로 디에고는 시간이 허락할 때마다 멕시코 전역을 돌며 문화유산 발굴을 위해 정성을 쏟았다. 몇 년간 입체파 화가들과

함께 거주한 파리^{Paris}는 전쟁으로 궁핍하고 암담함이 가득했던 때와 달리, 그가 다시 돌아온 멕시코는 혁명으로 인해 모든 것들이 활기에 차고 생기에 넘쳐나기 시작했다. 디에고가 멕시코 전역을 여행하며 보고 느끼고 깨달은 것은, 수천 년 동안 맥이 끊어지지 않은 채 이어져 내려온 원주민들의 영혼이었다. 그들은 삶과 죽음을 초연히 내려놓은 조상들의 깊은 지혜와 사랑을 스케치하였고, 이것이야말로 멕시코의 진정한 힘이자 보물이라 여겼다.

1939년 <두 명의 프리다>는 멕시코 사회가 가진 인종적 문제를 자신의 모습을 통해 표현함과 동시에 디에고와의 결별을 연결시켜 비교한 자화상이다. 반면 1948년 때우안떼뻭 의상을 입은 <자화상>과 1943년 <자화상>은 거의 비슷한 구도와 얼굴 표정이지만, 디에고 얼굴의 존재 여부가 다르다. 1943년 자화상에는 꽃으로 장식한 머리와 제3의 눈에 그려진 디에고의 얼굴이 1949년 자화상에서 사라져 버린 대신 눈물로 대체되었다. 정면을 응시하고 있는 자화상은 화려하고 장식적인 의상과 도구들에 비해 마치 한스 홀바인⁸⁴⁾이 그린 왕족들의 초상화처럼 견고한 화려함 뒤에 숨겨진 단조로움과 메마른 건조함이 강조되었다. 그리고 그녀는 여전히 그 화려한 배경에도 불구하고 눈물을 흘리고 있다. 그를 혼자만 사랑하고 가슴에 새기고 싶은 강한 소유욕으로 아집과 집착조차 그 의상 뒤로 가린 채, 디에고가 좋아하는 의상을 입고, 자신의

84) 한스 홀바인Hans Holbein(1497년~1543년)은 독일 화가다. 아우크스부르크에서 출생하였으며, 화가였던 아버지의 영향을 받으며 자랐다. 헨리 8세의 궁정 화가로 특히, 초상화에 뛰어났으며 신성함과 세속적인 것을 그려낼 수 있는 종교적인 기풍 등으로 인해 독일 최대의 화가로 일컫는다. 작품으로는 <헨리 8세>, <모레테 상>, <에라스무스>, <죽음의 무도>, <대사들> 등이 있다.

떨쳐버릴 수 없는 강박적인 사랑을 애써 참고 있다. 화가의 사랑이 순조로울 때의 자화상은 언제나 한 올의 머리카락도 흘러내리지 않는 올린 머리를 고집하고 있다. 그러나 디에고와의 관계가 불분명해지고 힘겨울 때 자화상에서는 머리를 자르거나 혹은 머리카락을 풀어 헤친 것을 볼 수 있다. 즉 화가의 머리카락은 사랑의 욕망을 표현한 것으로, 절제된 상황과 모든 것을 내던진 상황을 연출하는 극적인 상태를 상징한다.

(바) 멕시코 혁명 정신

프리다의 삶은 20세기 초 멕시코가 안고 있던 시대적 시련과도 많이 닮아있다. 그러나 그녀는 이 모든 일련의 시련과 드라마틱한 인생임에도 불구하고, 라틴 아메리카 모더니즘 운동에서 여성화가의 의미가 부각되는 과정에서 선도적 역할을 수행하였다. 이는, 역설적으로 라틴 아메리카에서 여성의 사회적 역할이 상대적으로 열악한 상황에 있었음을 의미하기도 한다. 즉, 남성들이 정치와 군사적 활동무대에서 활약하는 동안, 여성의 사회적 활동은 미술 영역에서 허용되는 시대적 경향이었다. 남성이 사회적으로 공적인 발언의 기회와 능력을 인정받을 수 있는 것처럼, 여성은 사적인 영역에서 자신의 느낌을 표현하는 권리를 가졌다는 사고 개념 때문이었다.

남편이자 같은 예술가로서 디에고는 프리다와 결코 경쟁관계의 구도가 형성되지 않았다. 디에고는 사회적으로 늘 우위에 있었으며, 상대적으로 프리다는 디에고의 반려자로 종속적 구도에 놓이게 되곤 하였다. 이 부분은 프리다뿐만 아니라, 인상파 여성 작가였던 베르티 모리조

역시 에드워드 마네의 그늘에 가려 실질적인 작품의 평가가 현대에 와서 이루어지고 있다. 디에고 리베라는 프리다 칼로를 만나기 전, 이미 멕시코의 혁명 후 문화예술의 전성기를 이끌어내는 주역에 들어가 있었다. 1983년 하이든 헤레라의 자서전 이후 본격적으로 프리다에 대한 의미가 재해석되는 과정에서 여성운동계에 하나의 모범적인 영웅 사례로 확대되어, 남편의 명성을 압도하는 결과를 가져온다. 현실적 시각으로는 '남성 아래 여성'이지만, '남성 위에 여성'으로 보려는 페미니즘적 시각이 80년대 이후 영향력을 행사하였기 때문이다.

프리다는 자신의 인종적 '혼종성'과 사회문화적 '혼합성'에 의한 '복합적 문화'에 노출되었지만, 그녀가 가진 멕시코 전통문화에 대한 사랑은 그 현상을 능히 뛰어넘었다. 오랜 식민지를 겪은 세계 도처 여러 나라들의 문화적 심리에는, 아이러니하게도 전통의 인종과 문화보다 식민화한 인종의 피를 이어받은 새로운 혼종과 문화에 은근히 자부심을 가지는 현상들을 본다면, 그녀의 자존심은 이미 강한 나무의 뿌리임을 확인할 수 있다.

(사) 레따블로스

어린 시절 척수성 소아마비로 평생 자신의 핸디캡으로 따라다녔던 왼발에 대한 콤플렉스와 18세 때 전차 사고와 오른쪽 다리의 수술 및 유산과 낙태 등은 프리다의 신체적 결함을 수식하는 꼬리표가 되었다. 개인이 피할 수 없는 운명과도 같은 사건들로 인해, 프리다의 작품세계는 구축되기 시작하였다 해도 과언이 아니다. 어느 작가들보다 '자화상'에

집착하였던 이유 역시, 뜻하지 않는 사고로 침대에 누워 침대 천장에 붙여놓은 거울을 통해 만날 수 있었던 유일한 사람이 자신이었기 때문이다. 자신을 들여다보며 그린 자화상에는, 그러므로 외면의 상처와 함께 외상에 대한 시선과 응시가 놀라울 정도로 잘 표현되어 있다.

프리다의 이러한 놀라운 생명력은 1925년 알레한드로[85]와 함께 탄 버스가 열차와 충돌하여 등뼈, 골반, 한쪽 발이 으깨지는 참상을 당한 1년 뒤, 자신이 겪은 사고에 대한 기록은 유일하게 1926년 연필로 스케치한 <사고>에서 확인된다. 프리다는 온몸에 붕대로 감겨 적십자의 들것에 실려 있고 뒤에는 버스와 열차가 충돌되어 차밖에는 사람들이 여기저기 누워있다. 그리고 <사고 스케치> 이후 17년이 지난 1943년 레따블로스retablos[86]를 재구성하여 자신의 사고 당시를 더 리얼하게 극사실화로 생생히 그려낸 작품[87]을 통해서도 재확인된다. 그리고 봉헌화로 장인에 의해 프리다의 사고가 기록된 오리지널 <레따블로스>도 있다.

85) 프리다의 첫사랑으로, 1922년 멕시코 최고 명문 교육기관인 국립 예비학교Preparatoria 입학 후, 1923년 동호회 리더였던 알레한드로 고메스 아리아스와 사랑에 빠지게 된다. 당시 국립예비학교 2,000명 학생 중 여학생은 단 35명에 불과할 정도로 프리다의 영특함은 이미 증명이 되었다. 학교 입학 후 의대 준비를 하는 동안 15세기 파올로 우첼로Paolo Uccello(1397년~1475년)의 생애와 예술세계에 탐닉하게 된다. 1924년 아버지의 사진 스튜디오에서 사진술을 익히게 되면서부터 세밀한 사실주의 표현기법의 토대가 되는 기본소양을 습득한다. 그 후 1925년 판화가 페르난데스Fernández의 판화공방에서 견습공이 되어 학습하던 9월 17일 버스에 타고 있다, 전차와의 충돌로 척추는 허리 쪽에서 세 군데 부러졌고, 왼쪽 다리 11군데의 골절상, 오른발의 탈구, 어깨와 골반 및 자궁 관통상을 입고, 평생 36회의 수술을 겪어야 되는 고통을 안게 된다. 그리고 전차 시고 이후 1928년 첫사랑인 알레한드로 고메스 아리아스와 결별하게 된다.
86) 멕시코의 봉헌화는 가로세로 20cm 안팎의 작은 그림으로 철판 위나 나무 혹은 흰 천 위에 유성물감으로 그려진 것으로 18세기 경부터 기록되고 있다. 밝고 어두운 톤의 칼라를 대비시켜 위험에서 구조된 봉헌자의 위험 상황을 보여주거나 성녀나 전능자의 도움에 감사하는 용도 등, 서술적인 그림과 함께 글이 적혀진 것으로 교회에 봉납하는 작은 그림들이다. 그림에는 초자연적 세계와 지상 세계로 구분된다. 병든 사람, 자연재해로 집을 잃은 사람, 사건 사고로 몸과 마음을 다친 사람, 아이를 잃은 사람 등등 고통과 힘듦에서 허우적거리는 사람들과 기둥의 성자, 산티아고 성자, 성모 마리아, 죽음의 성자들이 빛으로 둘러싸인 모습으로 표현된다. 그리고 그림 아래에는 감사의 글과 함께, 역경과 고난에 처한 사람의 이름과 날짜, 장소가 적혀 있다.
87) 프리다는 자신이 당한 사고와 너무 비슷한 봉헌화를 발견하고 조금 수정하여 그렸다.

프리다는 장인이 그린 그림 위에 사고에 대한 묘사를 부분적으로 다시 그려 넣었다. 그림 아래에 적혀있는 글은 그 당시 가족들의 강렬한 염원이 잘 드러나 있다.

> "기예르모 칼로 부부와 마틸데는 돌로레스 성녀님의 은혜를 입어 어린 프리다는 1925년 과우테모찐과 깔사다 데 뜰랄빤 모퉁이에서 일어난 사고에서 목숨을 구할 수 있었습니다 (Herrera, 1996:34)."

프리다의 어머니, 마틸데는 독실한 가톨릭 신자였지만, 그녀의 작품에 드러난 종교적 성향은 가톨릭에 대한 믿음의 형상화라기보다는 레따블로스 즉 봉헌화의 영향을 받은 측면으로 보아야 할 것이다. 사실 봉헌화는 멕시코 전역 대부분의 가정이나 교회의 제단에서 흔히 볼 수 있는 이미지들이다. 흔히들 엑스보또스ex-voto라고도 불리는데, 현실에서 일어난 일들은 암울하고 고통스럽지만 초자연적인 힘으로 희망과 기적을 바랄 수 있다는 상황이 표현되어 있다. 프리다 역시 1943년 <레따블로스>에서 자신의 사고 현상과 너무나 비슷한 봉헌화를 발견하고, 원본의 버스와 전차 사고 현상에서 자신의 사고를 연상케 하는 글자를 몇 개 써넣고, 사고 희생자에게 프리다의 상징인 짙은 갈매기 눈썹을 그려 넣었다.

1935년 작품인 <몇 번 찔렀을 뿐>은 자신의 여동생인 크리스티나와 디에고와의 관계를 알게 된 후, 질투 때문에 살해당한 한 여성의 기사를

신문에서 읽고 그린 것이다. 액자에까지 핏자국이 튀었고, 누워있는 여성을 찌른 남자의 얼굴은 디에고로 표현하여, 자신이 겪은 심적인 배신감을 역으로 디에고를 비웃는 상징적 표현으로 나타냈다. 상단에 쓴 "몇 번 찔렀을 뿐!" 푯말은 여성 쪽으로 흰 비둘기가 남성 쪽으론 검은 비둘기가 깃발을 물고 있다. 고통을 주는 자는 검은 모자에 검은 비둘기로 어둡고 참담한 현실을 안겨다 준 장본인임을 재차 강조하여, 프리다가 디에고에게 가진 배신감과 당혹스러운 마음이 그대로 반영되었다. 그러나 레따블로스와 흡사한 점은 사실과 환상을 결합하고, 기이한 색의 선택과 원근법의 어색함, 초보적 단계의 공간 구성, 집약적인 행위로 표현된다는 점이다.

레따블로스는 장인들이 그린 것으로 식민지 시대까지 거슬러 올라가는 전통적인 미술이며, 여기에 등장하는 성인들의 초상화에서 '자신'의 자화상 기법과 구도의 '동일시'를 통해 성인의 초상화와 개인의 자화상 구분이 모호하게 되는 시점을 경험하였을 것이다. 1944년에 그려진 자화상 <부러진 척추>에 등장하는 철제 보정기와 몸에 박힌 못들과, 1932년 <헨리 포드 병원 혹은 나의 침> 위에 피 범벅된 채 누워있는 자화상, 1940년 <가시 목걸이를 한 자화상>, 1945년 <희망이 없다>, 1946년 <희망의 나무, 굳세어라> 등에서 보여준 칼, 심장이나 노출된 상처 같은 이미지를 사용했다.

프리다의 작품은 봉헌화의 방법과 형식을 차용했으나 본인 스스로의 경험을 토대로 그린 것과 감사의 글이 빠져있는 점, 성스러운 이미지 대신 불투명한 상징적 소재들을 사용한다는 점 등이 본질적으로 다르다.

디에고는 프리다의 레따블로스에 대해 이렇게 말했다.

> "프리다의 레따블로스는 레따블로스처럼 보이지 않는 지극
> 히 독창적인 것이다. 자신과 내면을 동시에 그려 내기 때문
> 이다."

(아) 디에고 리베라의 아내이자 멕시코의 연인, 프리다 칼로

기예르모 칼로와 마틸데 칼데론의 딸로 그리고 디에고 리베라의 아내로, 멕시코의 연인으로 프리다는 자신의 얼굴에 고통을 드러내지 않는다. 그러나 결코 자신의 고통을 숨기지도 않는다. 화가 개인의 고통과 분노, 인내, 슬픔, 질투 등과 인내, 소망, 사랑, 자연과 사회에 대한 생각 등을 함축적으로 표현했다. 따라서 그녀의 몸에 대한 이미지는 자아라는 개념과 육체적인 존재라는 관계로 함께 연결되어 인식하고 있다. 화가는 자신의 불행한 상황에 무방비로 머무르지 않고, 그것을 적극적으로 활용하여 인간의 근원적 인식과 존재의 문제를 철학적으로 사고하려 시도하였다. 프리다의 신체는 옷을 입기도 하고, 벗기고 하고 다치기도 하고 장식도 하면서 다양한 변화를 보여준다. 몸은 외부적 세계에 의해 감지될 수 있고, 특정 개인으로 받아들여지는 외적 이미지이다. 그러나 그녀의 작품에서 몸은 다만 외연적인 이미지만 주는 역할을 하는 것이 아닌, 내적인 상황에 대한 인식도 함께 보여주고 있다. 따라서 그녀의 몸은 객관적인 신체적 자아와 주관적 경험의 자아 양상을 동시에 드러내는 수단이 된다. 프리다에게 몸은 옷이며, 곧 외관이자 상징이다. 무표정한 얼굴

이지만, 그녀의 몸은 끊임없는 표현으로 자아를 새롭게 생성해 갔다. 이렇게 그녀는 자신의 내면과 계속된 대화를 통해, 내면의 세계를 밖으로 토해내어 대화하며 스스로를 만들어 가고, 만들어진 자신의 모습이 다시 내면에 영향을 주는 사이클의 순환을 보인다. 결국 자기 대면을 통해 문제와 직면하여, 극복과 좌절의 갈등 구도의 주기적 반복을 이겨내는 극복 의지가 자존감 회복의 관건이 되어 주었다. 더구나 그녀의 경우처럼 심각한 외상을 경험하게 되면, 아픔이 사라질 때까지 끊임없이 반복하려는 강력한 무의식적 욕구를 지니기 때문이다.

프리다는 멕시코가 안고 있는 현실적 문제들을 자신의 자화상에 나타난 개인의 고통과 슬픔의 솔직한 독백들을 통해, 민족의 전통의식이 다시 새롭게 회복되기를 기원[88]했다. 여성성을 생물학적 관점으로 표현한 새로운 이미지로 인해, 사망 후 프리다 자신은 생각지도 않았던 '페미니스트'가 되었고, 멕시코의 전통문화·예술을 사랑한 일이 멕시코를 품게 되고, 디에고를 품게 된 계기가 되었다. 작가의 '자화상'은 더 이상 개별 인간으로서 자화상만이 아닌, 전통 신화와 문화를 수탈당한 채 무기력한 모습으로 살아가야 하는 비운의 수많은 여인들의 모습이며, 멀게는 코르테스의 정부로 살아가며 피식민인으로서 타자와 피식민 사회에서 여인으로서 타자라는 이중적 타자로서 여인인 말린체[El Malinche 89]의 모습

88) 1936년 내전이 시작되었고, 프리다는 스페인 공화주의자들과 연대하는 위원회에 가입하였다. 또한 이 무렵 그녀는 국제적 화가로서 활동을 개시한다. 1941년 아버지의 사망 이후, 푸른 집에 정착하여 죽음을 맞이한 1954년 7월 14일, 그날까지 머무른다. 그러나 죽음이 임박했던 7월 2일에도 그녀는 휠체어를 타고 반미 공산주의자 시위에 참여, 47세 생일 일주일 후 폐렴으로 사망하기 전까지 자신의 작품에 대한 사회적 책임을 지려 노력했다.
89) 멕시코 메스티소의 상징적 어머니이다.

까지 엿보인다. 그러므로 그녀의 자화상에는 수탈과 수탈의 구조 고착을 겪어내는 라틴 아메리카 토착 원주민들의 아픔과 외상, 그리고 변혁과 혁명을 꿈꾸는 깨어나는 라틴 아메리카의 동반자로서 용기와 희망이 담겨있다. 이렇듯, 자신의 의도와는 달리 '타자'에 의해 불린 그녀 예술세계의 해석들을 중심으로, 멕시코 신혁명 시대를 산 여성으로서, 같은 시대를 살아가는 또 다른 '타자'들에게서 '나'의 모습과, '나'의 모습을 통해 본 '타자'의 모습을 그녀는 끊임없이 작품으로 이야기하였다.

나. 전통성과 혁신성

20세기 이후, 절대적 권력지향의 문화정책은 소멸되었지만, 여전히 가부장제적 남성 중심의 성 인식 아래 여성과 개인의 성 문제는 상당 부분 왜곡되고 무시되어 왔다. 대립적 구도의 남성성과 여성성은 어느 한편으로 종전을 선포하기도 했다. 마치 남성 대 여성의 대결이기라도 한 것처럼, 상대방에 대한 배려 없는 혼자만의 승리를 염원하는 듯 보이기도 했다. 이러한 성性 차별의 문제는 단순한 욕망도 정치적 억압에 대한 저항도 아닌, 남성과 여성, 개인과 집단/사회 사이에 복합적으로 얽혀있는 다원적이고 입체적인 주제라 할 수 있다. 따라서 가부장제적 사회질서의식이 강요된 사회에서 여성성은 수동적이고 보수적인 개념으로 인식되었다. 성 정체성의 문제는 '남성은 남자다워야 하며, 여성은 여자다워야 한다'는 논리였으며, 그 내용은 결국 남성은 능동적으로 사회적 주체성을 확보하도록 노력해야 하며, 여성은 현모양처로 대변되는 모델을 지향해야 한다는 것으로, 이는 여성성을 수동적이고 종속적이며 남성성에 보완적인 성의 의미로 확장되곤 하였다.

인류의 여성에 대한 사회적 '타자 인식'은 농경사회 시작 이래 줄곧 계속되었지만, 지난 1세기 동안 '오리엔탈리즘'과 '포스트 콜로니얼리즘'의 영향으로 인해 여성에 대한 새로운 인식의 변화가 일어났다. 따라서

초기 인류가 자연현상과 여성성을 동일시하여 '신성성'과 '모성'을 강조하였지만, 이제 여성 개별에 대한 차별성에 가치를 부여하는 시선들이 예술작품들을 통해 표현되고 있다. 그러나 여성성에서도 서구권과 비서구권에 대한 차별성은 여전히 유효하며, 여성화가들이 표현한 여성 이미지에는 그러한 상징적 의미가 그녀들의 신체를 통해 조용히 때론 강렬하게 아우성친다.

우선 서구와 비서구권을 통틀어 우리가 익히 알고 있는 비너스의 모습은 처음부터 서양의 백인 여성이다. 구석기 시대의 비너스 역시 머리카락만 있을 뿐 얼굴이 없는 모습이지만, 화이트 비너스이다. 신석기 시대를 지나 청동기로 들어선 기원전 2세기 말경에 제작된 밀로^{Milo}의 비너스는 아름다운 얼굴과 완벽한 팔등신 몸매의 전형적인 서양 미의 기준을 자랑한다. 미^美의 기준은 시대의 변화에 의해 다르게 표현되었지만, 블랙 비너스가 아님은 분명하다. 그러나 서구와 비서구권의 인종에는 백인과 흑인만 존재하는 것이 아닌, 라틴 아메리카의 혼종 인종인 메스티소^{mestizaje} 및 인디언, 황색 인종 등 다양한 인종처럼, 다양한 문화가 존재한다. 따라서 본 장에선 마리아 이스끼에르도와 레메디오스 바로, 타마라 드 렘피카, 수잔 발라동 등 라틴 아메리카와 미국, 유럽의 여성 작가들 작품을 통해, 모더니즘 현상과 함께 등장한 여성화가들의 회화 작품 경향이 민족 문화의 '전통성'을 어떻게 표현하였고, 그 안에서 전통성과 '변용' 즉 '혁신'적 표현의 이미지 등에 대한 정의를 어떻게 구분 지을 수 있는지에 대해 탐색하고자 한다.

20세기 모더니즘 시기에 들면서, 여러 다양한 인종들의 문화에서도

특히 라틴 아메리카 미술은 미국과 서유럽의 모더니즘에서 파생되었거나 모방한 것으로만 치부하기엔 그들만의 독특한 현상들에 주목하지 않을 수 없다. 그 원인은 그들 인종분포의 복잡성과 혼종성과도 밀접한 관계가 있다. 라틴 아메리카의 침입자인 백인인 스페인과 아메리카 인디언들 사이에서 새로운 혼혈족인 메스티소가 생겨났다. 그 과정은 정복자의 우두머리인 에르난 코르테스^{Hernan Cortés}의 정부로 살아가며 피식민인으로서 타자와 피식민 사회에서 여인으로서 타자라는 이중적 타자로서 여인인 말린체^{ElMalinche 90)}와의 사이에 아들로부터 시작되었다. 또한 새로운 스페인 식민 영토와 브라질이 이베리아반도보다 좀 더 자유로운 경제 여건임을 확인한 유대상인들과 무역업자들이 유입해 들어와 활동을 하게 되며, 아프리카 흑인을 노예로 수입하기 시작했다. 이러한 과정에서 다시 백인과 흑인, 인디언과 흑인 사이에서 혼혈이 생겨나게 된다. 또 다른 중요한 인구 유입은 중국인과 스페인 지배하에 있었던 필리핀인이 태평양 연안으로 이주해 온 것이다. 그리고 일본인이 대규모로 브라질로 이주해 와 상파울루는 세계에서 일본인이 가장 많은 도시 중 하나가 되었다.

이렇듯, 라틴 아메리카는 다양한 인종적 '혼종성'과 더불어 사회문화적 '혼합성'에 의한 '복합적 문화'에 노출되었음에도 불구하고, 라틴 아메리카 미술에는 생명력, 독창성, 전통성과 혁신성이 자리 잡고 있음을 확인할 수 있다. 오랜 식민지를 겪은 세계 도처 여러 나라들의 문화적 심리

90) 인디언 통역 겸 안내자로, 멕시코 메스티소의 상징적 어머니

에는, 아이러니하게도 전통의 인종과 문화보다 식민화한 인종의 피를 이어받은 새로운 혼종과 문화에 은근히 자부심을 가지는 현상들을 본다면, 라틴 아메리카의 자존심은 이미 강한 나무의 뿌리임을 확인할 수 있다. 따라서 라틴 아메리카의 미술은 미국이나 유럽에 비해 훨씬 정치적이고 사회적 상황과 밀접한 관계에 있음도 부정할 순 없다. 수탈과 수탈의 구조 고착을 겪어내는 라틴 아메리카 토착 원주민들의 아픔과 외상, 그리고 변혁과 혁명을 꿈꾸며 깨어나는 라틴 아메리카의 미술에는 그들의 용기와 희망이 담겨있다. 앞서 언급한 프리다 칼로와 마리아 이스끼에르도 두 사람은 혈통적 차이가 있다. 그로 인해 멕시코 전통문화의 표현 역시 메스티소인 프리다와 전통적 멕시코 혈통인 이스끼에르도가 다르다. 프리다보다 이스끼에르도는 보다 원시적인 멕시코문화가 작품에 스며있음을 볼 수 있다.

당시 유럽과 미국에 비해 라틴 아메리카 정치제도는 불안정한 상태로, 국민들에게 민족적 동질성을 심어주지 못했지만, 마리아 이스끼에르도 등은 오히려 문학과 시각 미술을 통해 자신들의 민족적 진실을 발견하였다. 그러므로 정치가들보다 문화예술 작가들이 대중들에게 민족정신의 수호자 역할을 하였고, 이러한 예는 피카소를 비롯한 유럽의 어떤 모더니스트들도 멕시코의 디에고 리베라처럼 국민적 예술가로 추앙받진 못했다. 20세기 초 유럽 미술과 라틴 아메리카 미술의 가장 뚜렷한 차이는 멕시코 벽화 운동이다. 벽화의 이미지는 주로 스페인 정복 이전의 전통성에 입각하여, 정복시대의 몰락 이후 기적적으로 재현된 토착 문화의 표현이 주를 이루었다. 동시대 유럽과 미국의 모더니스트들이

갈구했지만 도달하지 못했던 국가적 문화적 동질성과 함께 정치적 이데올로기의 전달 등 공공예술의 새로운 역할을 그들은 벽화 운동을 통해 실현하였던 것이다. 따라서 라틴 아메리카 예술에서 여성화가들의 역할은 당시 유럽과 미국의 모더니즘에서보다 훨씬 컸다고 볼 수 있다. 하지만, 이러한 현상은 아이러니하게 사회적으로 남성우월주의에 의한 결과라는 것이다. 남성은 정치와 군사적 활동 등 개인적인 감정보단 공식적인 발언이 남성다움으로 치부된 반면, 여성은 사적인 감성을 이야기하고 예술로 표현하는 것이 당연시되었던 시대적 경향이 큰 몫을 했다. 그 예로 디에고 리베라의 벽화작품에는 개인적인 이야기나 사건 등을 좀처럼 다루지 않았지만, 프리다 칼로의 거의 많은 작품은 디에고와의 관계 및 개인의 건강과 아픔 등 지극히 개별적 감정의 변화 등을 다루고 있다.

　20세기 라틴 아메리카 예술의 대표적 여성화가들의 공통점은 멕시코 문화의 전통성과 민족적 동질성을 비롯하여 당대 여성들을 대변하는 감성을 유감없이 표현하였다는 것이다. 또한 여성화가들의 '여성 이미지'는 개인적임과 동시에 여성의 시대적 삶과 고통을 대변하는 이중적 타자의 대변인들이었다. 이러한 경향은 비단 라틴 아메리카 여성화가들에게만 국한된 것은 아니고, 유럽과 미국의 경우도 마찬가지였다. 예술적 표현의 형태와 양식에 순응한 전통성에 입각한 여성 이미지에 충실한 수잔 발라동과 같은 경우와 반대로, 화가 자신의 개별 아픔과 고통에 대한 직접적 표현을 레메디오스 바로와 타마라 드 렘피카처럼 혁신적 표현기법인 초현실주의 및 매직 리얼리즘을 통해 시대적 여성 이미지를 여과 없이 보여준 여성화가들도 존재한다.

19~20세기 앙드레 브르통 등 유럽을 중심으로 초현실주의에 대한 이론과 더불어 대륙별 화가들이 활동을 벌였다. 특히 라틴 아메리카의 여성화가들에서 프리다 칼로와 마리아 이스끼에르도, 레메디오스 바로, 레오노라 캘링턴 등이 활발하게 작품 활동을 하였다. 초현실주의 Surrealism는 1920년대 프랑스에서 결성된 아방가르드 그룹이다. 세계대전 이후, 인류의 이성과 지성을 관장했던 철학적 사고의 반성과 성찰을 통해, 지금 존재하는 것에 대한 합리적이고 절재적인 사고방식이 문화의 귀결이라 보고, 부르주아적 합리성에 입각한 삶의 방식을 거부하였다. '초(超)-현실(sur-real)'은 "현실을 뛰어넘는 또 하나의 세계를 상상해냄으로써 현실의 억압으로부터 정신을 해방하려는" 지향을 드러낸다. 따라서 현실을 모방하는 대신, 현실과는 전혀 다른 질서를 지닌 '초-현실'의 창조로 이어진 예술세계를 주장했다. 논리적 구상과 계획에 따라 제작되는 대신, 즉흥적이고 우연히 생겨나는 흔적과 자유로운 상상력의 소산물을 소재로 삼고, 한 개인 예술가의 창조력 대신, 누구에게나 내재해 있을 초개인적 무의식을 창작 동력으로 삼았음이 앙드레 브르통의 <초현실주의 선언문>을 통해 확인된다.

"초현실주의는 어느 날 우리가 우리의 적들을 누르고 승리할 수 있게 해줄 '보이지 않는 광선'이다." (앙드레 브르통)

"초현실주의의 역사를 가로지르는 변함없는 원칙은 인간의 자유이다. 언어의 개혁은 시의 개혁으로, 인간의 개혁으로, 세계의 개혁으로 연결

된다. 이 점에서 초현실주의는 20세기의 전위예술 운동 중에서 존재의 총체성을 문제 삼은 거의 유일한 운동이다. 초현실주의는 시의 선동력과 언어의 잠재력에 판돈 전체를 걸었다."

20세기 유럽을 중심으로 일어난 초현실주의 운동은 세계 대륙의 수많은 화가에게도 직접적인 영향을 주었다. 그리스 시대의 균형과 비례, 조화에 의한 캐논의 시점에서 벗어나 개개인의 자유로운 상상과 감성에 의한 표현은 그동안 접하지 못한 새로운 이미지의 세계를 개척하였다. 예를 들면, 레메디오스 바로의 초현실적 표현기법은 마술적 사실주의의^{Magical Realism 91)}로도 분류된다. 마술적 사실주의의 용어는 독일의 미술평론가 프란츠 로^{Franz Roh}로 1925년 후기 표현주의에 대해 논하면서 처음 사용하였다. 그는 표현주의가 환상적, 초월적, 이국적 대상에 대해 관심을 가진 반면 후기 표현주의는 우리가 살고 있는 세계의 현세적 대상에 관심을 가진다고 말한다. 이 말은 마치 후기 표현주의가 19세기 사실주의나 자연주의를 복원하고 있다는 것처럼 들린다. 그러나 로는 후기 표현주의가 리얼리즘을 저버리지 않으면서도 영적, 마술적인 강렬한 분위기를 연출한다는 점을 들어 마술적 사실주의라고 명명하면서 19세기 사실주의와는 분명한 선을 그었다. 그리고 20세기 미하일 불가코프,

91) 마술적 사실주의는 주로 문학적 기법으로 널리 통용되며, 현실 세계의 인과 법칙과 맞지 않는 문학적 서사를 의미한다. 용어 자체는 프란츠 로에게서 기원하였고, 처음으로 중남미 문학의 특징을 마술적 사실주의라는 용어로 정의한 이는 우슬라르 피에트리이며, 카르펜티에르가 비록 이 용어를 사용하지는 않았지만 그의 '경이로운 현실' 개념이 마술적 사실주의의 모태이다. 또한 마술적 사실주의는 억압적이고 권위주의적인 독재 사회에서 자주 나타나며 정치적으로 매우 위험한 표현이 순화되어 나타나는 특징을 가지고 있다.

에른스트 윙거, 가브리엘 가르시아 마르케스 등의 많은 라틴 아메리카 작가들의 등장과 함께 개념이 유명해졌다. 그러나 마술적 사실주의로 분류되는 중남미 작품들은 오히려 유럽 아방가르드와 긴밀한 연관을 맺고 있다. 이 개념을 처음 사용한 이는 비평가 우슬라르 피에트리^{Uslar Pietri}이지만, 노벨 문학상 수상자 미겔 앙헬 아스투리아스^{Miguel Angel Asturias}가 자신의 소설들이 마술적 사실주의 양식을 사용한다고 정의한 후로부터 널리 쓰이게 되었다. 따라서 초현실주의와 마술적 사실주의의 연관성에 대한 논의는 활발했고, 아스투리아스의 경우는 초현실주의뿐만 아니라 표현주의와의 연관성도 부각되었다. 이렇듯 마술적 사실주의가 특히 중남미적 현상이라면 스페인 출생으로 멕시코에서 오랜 삶을 살았던 레메디오스 바로 작품의 실체는 서구적 세계관에 대립적인 존재로 격상된 '마술'과 중남미 시각이 첨가된 것으로 신식민주의/탈식민주의 간의 대립적 양상의 결과물이라고도 볼 수 있다.

1) 고전주의적 이미지

가) 마리아 이스끼에르도^(María Izquierdo, 1902년~1955년)

마리아 이스끼에르도는 20세기 라틴 아메리카의 모더니즘을 대표하는 여성작가로, 동시대의 초현실주의 화풍을 프리다 칼로와 레오노라 캐링턴, 레메디오스 바로 등과 함께 이끌었다. 그들 가운데서도 이스끼에르도는 보다 원시적인 멕시코의 문명과 아픔, 특히 여성들의 아픔을 초현실적 화풍으로 담담하게 표현한 멕시코의 고전적 전통성을 강조한

작가다. 그녀의 삶은 20세기 초 멕시코 사회의 여성들의 삶이자 여성화가로서의 표본이라 할 수 있다. 따라서 그녀의 작품 속 이야기는 사막의 마른 건조함과 모든 사물과 풍경을 핀으로 고정된 것처럼 부동의 이미지는 오히려 내면으로 아우성치는 소리에 귀 기울이게 하는 힘이 있다.

이스끼에르도의 대표작품인 <고통의 금요일Viernes de Dolors(1944년~1945년)>에는 멕시코 축제인 '죽은 자들의 날Dia de los Muertos, 92)'과 '라 요로나La llorona(우는 여인)'가 결부되어 있다.

매년 10월 31일부터 11월 2일까지 멕시코에서는 죽은 자들이 이승으로 돌아오는 날로, 죽음을 삶의 한 부분으로 받아들인 전통문화를 계승한 축제를 연다. 그날이 오면 사람들은 죽은 자들을 위한 제단을 쌓고 노란 금잔화 꽃들과 선물로 장식한다. 죽음을 긍정적으로 받아들여 집안에 특별한 제단을 올린 동시에, 그 가치를 인정하고 세상을 떠난 이들이 1년에 한 번 가족과 친지, 친구를 만나기 위해 세상에 온다고 믿었다. 첫날은 제단을 마련하고, 다음 날은 죽은 아이들을 위해, 마지막 날은 죽은 어른들을 위한 기도를 올린다.

'라 요로나La llorona(우는 여인)'는 정복자인 한 스페인 남자와 원주민 여성과의 비극적인 사랑 이야기를 담고 있다. 그러나 세 아이가 생길 때까지도 스페인 남성은 결혼을 차일피일 미루다, 결국 스페인 여성과 결혼을 한다. 그 사실을 안 원주민 여성은 세 아이를 익사시키고 자신도 호수에 빠져 자살하는 슬픈 이야기다. 이 이야기는 멕시코 민족의 운명과도

92) 아스텍 전통문화를 계승한 것으로, 죽은 이를 기다리고 환영하며 함께 즐기는 축제의 날이다. 멕시코 토착 공동체의 일상에 기여하는 사회적 기능과 영적·미적 가치를 인정받아 2008년에 유네스코 인류 무형문화유산에 지정됐다.

같은 여성의 운명을 '우는 여인'으로 불리며 멕시코인들의 국민민요처럼 노래되어 회자되고 있다. 눈물마저도 소리 내 울 수 없는 여인의 슬픈 눈물은 1964년 로이 리히텐슈타인^{Roy Lichtenstein}의 <행복한 눈물^{Happy tears}>과 비교된다. 너무 행복해 흘리는 눈물과 너무 슬퍼서 소리도 낼 수 없는 그리고 무표정에 하염없이 흐르는 눈물과는 대조적이지만, 극단적으로는 닮은꼴임을 부정할 순 없다. 즉 멕시코의 요로나가 존재하지 않았다면, 20세기 <행복한 눈물>은 없었을지도 모르겠다.

　이스끼에르도의 <고통의 금요일>은 두 제단 사이에서, 라 요로나는 마치 멕시코 전통문화와 조부모의 엄격한 가톨릭 문화 사이에서 어린 시절 힘들었던 그녀의 아픔과 슬픔을 말해주고 있는 듯하다. 정지된 정물과 인물, 인물과 인물, 인물과 풍경 등과 멕시코 전통 제단 위에 눈물 흘리는 마리아와 의자에 앉은 할머니가 쌓은 제단 위의 마리아는 서구의 마리아 모습이다. 마치 멕시코 전통문화가 서구문화와의 충돌과정에서 생긴 고통과 슬픔의 잔상을 고백하고 있는 듯하다. 이 하나의 작품만 보더라도 너무나 멕시코적인 이스끼에르도의 정신세계를 충분히 읽을 수 있다.

　이러한 확연한 화풍은 다른 멕시코 여성화가들과 조금 다르게 시작된 어린 시절의 영향으로 회자되곤 한다. 그녀는 1902년 할리스코주 산 후안 데로스라고스^{San Juan de los Lagos}의 중상층 집안에서 태어났다. 하지만 다섯 살 되던 해에 아버지가 돌아가시고 어머니가 재혼할 때까지 어린 시절 교육은 보수적이고 가톨릭적인 분위기의 조부모가 담당하였다.

아마도 그러한 어린 시절의 배경이 그녀를 더욱 자유로운 예술가를 열망하게 한 이유가 되지 않았을까 짐작한다. 꿈과 희망으로 세상을 바라다보는 유년 시절, 어린 나이에 어른다운 면모와 절제된 생활패턴 등은 훗날 그녀의 작품들에서 고정된 시선에 의한 부동의 정물화 등으로 연결된다.

(1) 어린 신부의 자아 발견

이스끼에르도는 본인의 의사완 상관없이 1917년에 14세 때 육군대령인 깐디도 뽀사다 이스끼에르도$^{Cándido\ Posadas\ Izquierdo}$와 중매결혼으로 세 아이의 엄마가 된다. 삶의 중대한 출발점을 자신의 의향이 무시된 채, 시작된 결혼 생활은 그리 오래가진 못했고, 멕시코시티로 이사한 이후, 10년 만인 1927년에 남편과 이혼을 한다. 삶의 시작점이 타인에 의해 설계되면서, 그녀의 생에 만난 여러 명의 남성들로 인해 작품의 경향 역시 변화를 거듭하였고, 남성들로부터 독립되면서 비로써 작품 세계도 그녀만의 독특함으로 거듭 태어나게 된다.

이스끼에르도는 첫 번째 남편과 이혼 이후 1928년에 그동안 삶을 보상받기 원하는 사람처럼, 멕시코시티의 아카데미아 데 산 까를로스에 입학하면서 그림 작업이 본격화된다. 그 당시 멕시코는 혁명 이후, 사회·정치적으론 혼란기를 겪는 시기였지만, 문화·예술은 멕시코의 르네상스 시대를 열었다. 아카데미아 데 산 까를로스 시절, 학장으로 처음 부임한 디에고 리베라로부터 작품에 대한 찬사를 받았고, 또한 그의 추천으로 현대미술갤러리$^{Galería\ de\ Arte\ Moderno}$에서 첫 개인전을 열게 된다.[93] 짧은

이력에도 불구하고 단기간에 개인전을 개최할 수 있었던 것은 그녀와 연인관계였던 아카데미아 데 산 까를로스에 강의를 나오던 루피노 따마요[Rufino Tamayo(1899년~1991년)]에게 배운 수채화와 구아슈 수채화 기법을 반아카데미즘 구도에 적합한 것과 리베라의 전폭적인 지지로 가능했던 것으로 평가된다. 그러나 가깝게 지내던 디에고 리베라가 그녀의 작업에 대해 "student showing"이라고 특별한 주의를 주게 되고 이에 격분한 이스끼에르도는 부득이하게 학교를 떠나게 된다. 그런데 공교롭게 이스끼에르도가 학교를 그만두었던 1929년에 따마요 역시 산 까를로스 강의를 그만두게 되고, 일련의 사건 중에서 어느 것이 먼저 벌어졌는지는 구분할 수 없지만 두 사람의 동거가 시작되었다. 이스끼에르도가 학교를 그만두었다는 것은 곧 리베라에게 반기를 들었다는 것을 의미했고, 따마요가 강의를 그만둔 이후에 벽화예술가들과의 갈등이 표면으로 드러났다는 것이다. 또한 그녀에게 있어 형식과 전통의 아카데미즘에 대한 반기는 자신이 화가로서의 삶을 선택한 것과 일정 부분 공유한다. 이런 의미에서 반아카데미즘의 밑바탕에는 이스끼에르도의 저항심리가 어느 정도는 깔려있던 것으로 추측된다.

93) 현대미술갤러리Arte Moderno는 카를로스 메리다Carlos Merida와 카를로스 오로스코 로메로Carlos Orozco Romero와 같은 대가들의 회화전시가 이루어지는 곳으로 마리아 이스끼에르도의 전시가 이루어졌다는 사실만으로도 그 당시 대중들에게 화제거리가 되었다. 또한 이 전시의 브로슈어 서문은 이제 막 산 까를로스의 학장이 된 디에고 리베라가 초대장을 써주었다. "이 여성은 균형감의 재능과 정열이 있어 앞으로 신중하게 내면을 살려 더욱더 폭넓게 발전시키면, 몇 년 후에는 잠재의식의 바탕에서 많은 찌꺼기들이 가라앉을 것이다."

(2) 유럽 style과 인디오 미학의 융합적 시각

1928년 작품인 <벨렘^{Belem}의 초상화>의 여성은 엉거주춤한 포즈로 오른손을 자신의 어깨보다 높은 장롱에 부자연스럽게 얹고, 왼손을 포개고 서 있다. 마치 자신에게 맞지 않은 옷을 입고 있는 듯한, 어색한 표정과 단발머리는 장롱 위에 무심히 놓여있는 오브제들과 닮아있다. 세련되진 않지만, 그녀만의 무심한 듯 어색한 기류의 표현력은 보는 이들의 시선을 머무르게 한다. 화면 속 여성의 시선과 손발의 시선은 엇갈린 채, 대각선 방향으로 향해 있어 마치 처음 사진기 앞에서 어떻게 포즈를 잡아야 할지 모르는 사람처럼 화면 속 여성은 그 순간 세상과 고립된 홀로임에 긴장한다. 이렇듯, 1927년에서 1930년까지 이스끼에르도의 초기 작품을 보면 그 시기 그녀의 주변 환경을 잘 보여준다. 또한 <벨렘의 초상화>는 디에고 리베라와 따마요의 영향을 받았음을 알 수 있다. 평론가 루시 스미스는 "이스끼에르도와 따마요는 살아있는 현존하는 인디오 미학에 대해 탐구했으며 고갱의 원시주의와 피카소에 대해 동시에 그러나 각자 이 요소들을 연구했던 것으로 보인다."라고 언급하고 있다. 또한 사랑하는 사람과 친구의 초상화 또는 정물과 풍경 등에서 그의 어린 시절과 멕시코시티에서의 생활환경에 대한 표현들과 더불어 마티스에 대해 연구했음을 엿볼 수 있다. 그들은 젠더를 주제로 어두운 과거와 부당함으로 구도를 잡아 새로운 조형 언어를 창출하였다. 두 사람이 동거했던 기간 동안 서로의 작품에서 친밀한 색감으로 테마를 흡수해내는 살아있는 표현이 공통적으로 나타나고 있다. 그러나 그녀는 항상 멕시코의 고전적 전통성을 먼저 추구했고, 가장 기본적인 소재를 멕시코적인 것에서

영감을 받았던 것으로, 1947년 그녀의 글에서도 확인된다.

> "나는 나의 작품에서 내가 느끼고 사랑한 진짜 멕시코적인
> 것을 담아내려고 노력한다. 나는 일화나 민속적이고 정치적
> 인 주제는 피하는데, 그 이유는 그것들이 표현적이지도 않고
> 시적인 힘을 가지고 있지 않기 때문이다. 나는 미술 세계에서
> 그림이라는 것은 인간의 상상력을 담아내는 열려있는 창이라
> 고 생각하기 때문이다."

따마요는 1932년에 <마리아 이스끼에르도의 초상화>를 그렸으며 그
녀의 작품에 대해서도 다음과 같은 평을 했다.

> "나는 그녀의 모든 것을 보진 못합니다. 그녀의 세계에는 여
> 성, 마음으로부터의 본질성, 비밀, 지구가 들어있습니다. 또한
> 그녀는 어떤 면에서는 어린아이 같은데, 무엇보다도 벽감이
> 나 정물화 또는 서커스 장면에서 드러납니다. 내 기억으로는
> 쇠라의 그림에서 느껴지는 칼더의 서커스로 기억됩니다."라
> 고 언급하고 있다.[94]

94) arteyliteratura.blogia.com/2005/101301-maria izquierdo.phd

(3) 엑스보토스 ex-votos

동시대의 커다란 정치적 이데올로기에도 불구하고, 그녀만의 특정 전통적 멕시코 문화에만 열중한 아방가르드적 미적 아이디어는 많은 시대적 공감을 가져왔다. 1946년 작품인 <열린 찬장>은 어린 시절 그녀의 소유물들을 나열하여 보여줌으로써 마치 그녀의 초상화를 그린 듯하다. 즐거움이나 움직임이 없는 부동의 이미지들을 칸칸이 일렬로 나열시킨 찬장 정물화는 그녀가 어린 나이에 결혼하여 파란만장한 삶을 보낸 것에 의해 닫힌 마음처럼, 제한된 시간과 공간에 갇혀 매일 새로울 것이 없는 일상의 모습을 표현했다. 이러한 표현 성향은 원시적인 '엑스 보토스 ex-votos [95]'에 기인한 것으로 보이며, 또한 안토니오 페레즈 데 아길라르 Antonio Perez de Aguilar(1749년~1769년 활동)가 1769년에 그린 <알라세나 alacenas(열린 찬장, 1769년)>를 그녀는 이미 알고 있었고 그 영향을 받았음이 분명하다. 두 사람의 열린 찬장의 오브제들이 그 어떤 것도 새로운 것은 없다. 다만 안토니오 페레즈 데 아길라르의 열린 찬장엔 어떤 집에서도 볼 수 있는 평범한 집안의 소품들과 부엌용품들이 주를 이룬 것이라면, 이스끼에르도의 <열린 찬장(1946년)>엔 그녀만의 어린 시절을 회상시켜주는 오브제들로 나열되어 있다. 즉, 안토니오 페레즈 데 아길라르의 열린 찬장이 멕시코 가정의 일반적인 모습을 담은 것이라면, 그녀는 개인적인 삶의 노스탤지어를 표현하였다.

또한 이스끼에르도는 멕시코의 나비파에 영향을 받아 성녀나 어린

95) 멕시코의 민속 미술에서 파생한 것으로, '레따블로스'와 큰 차이가 없는 작품 경향이다.

아이를 강한 이미지로 표현하였다. 그녀는 민족의 전통적 예술 담론을 발전시켜, 현실보다 더 적극적인 민족의 실존적 감정을 전달한다. 정물과 풍경, 독방에서의 서커스 등에서 여성의 모습이 반복적으로 재현된다. 특히 갇힌 여성 이미지는 초자연적인 힘에 항거하는 여성의 고뇌를 우화적으로 묘사하고 있어, 프랑스의 초현실주의자 앙토닌 아루드 Araud(1895년~1948년)는 결코 평범하지 않은 비유적 표현에 관심을 가졌다. 그는 1936년 멕시코를 방문하는 동안 이스끼에르도의 작품을 가리켜 멕시코의 인디오적인 뿌리가 반영된 유일하고 진정한 화가라고 선언했다. 아르토의 지원과 격려를 받으며, 그녀의 화풍은 점점 더 정교한 초현실주의로 다져나가게 된다.

(4) 사회적 타자로서의 여성에 대한 표현

이스끼에르도의 작품은 30대 후반으로 접어들면서 커다란 변화가 찾아온다. 그녀의 작품 속 피사체인 기둥, 아치, 지구, 태양과 달 등과 함께 등장하는 나체의 여성들은 인간의 고독에 대한 실존적 성찰을 기반으로 나타난다. 익명의 여성은 때론 얼굴이 없고, 머리가 없는 모습으로 형이상학적 이미지로 놀라움과 불안감을 안겨준다. 세계 속에 부재된 실존적 고뇌와 비관적인 전망의 표현이기도 하다. 1936년 <지구>에서도 나체의 여성은 지구 종말적 풍경과 유령의 신비로운 유적의 도시에 둘러싸여 얼굴을 가린 채 앉아있다. 이것은 사회 규범에 대한 여성의 지위를 무력의 시나리오로 표현한 듯하다. 라깡의 말처럼 욕망의 결핍은 타자의식으로부터 출발한다고 하듯, 여성이라는 존재는 사회적 타자의

존재이기 때문이다. 그리고 이상하도록 불안하고 고요한 절대 위기의 상태에서 여성은 그저 조용히 수동적으로 공간을 차지하고 있다. 또한 30대 동안, 그녀는 작가로서의 활동뿐만 아니라 제국주의와 파시즘에 대한 투쟁을 위해 여성의 역할을 강조하였다. 어쩌면 살바도르 달리^{Salvador Domingo Felipe Jacinto Dalí i Domènech(1904년~1989년)}의 <나르시스의 반란>에서 보여주는 초현실적 표현이 마리아 이스끼에르도의 여성 이미지에서도 동일한 구도로 느낄 수 있다. 시간과 공간이 갇혀버린 공허한 상징적 우주 속에 형체가 극대화한 형상들과 피사체들이 엉켜 불안함과 놀라움을 동시에 안겨주기 때문이다. 계란 모양의 타원형을 달리가 주로 사용하였다면, 마리아는 둥근 구형으로 표현하였다.

1930년에 뉴욕의 아트센터 갤러리에서, 첫 번째 멕시코 전시로 그녀의 작품을 배치함으로써 미국에서 첫 개인전을 가진다. 전시회는 정물, 인물과 풍경을 포함한 14점의 오일 작품이었다. 그리고 같은 해, 미국의 예술 연맹은 메트로폴리탄 박물관에서 마리아 이스끼에르도는 루피노 타마요와 디에고 리베라와 아구스틴 라조의 작품을 포함한 멕시코 민속 예술과 그림의 전시회에 함께 참여하였다. 1932년에는 국립예술학교에서 강의를 하게 되고, 국내외적으로 전시를 활발히 진행하였지만, 그 당시 전시한 대부분의 작품들은 외국인 소유로 되거나 소실되었다.

(5) 멕시코 대중 예술의 산증인

1935년 마리아는 롤라 알바레즈 브라보, 레지나 파르도, 글로리아 우리에타, 에스페란자 무노즈, 셀리아 아레돈도 등과 국가 혁명당에 의해

예술을 주최하고 후원하는 전시 포스터에 페미니즘을 지지하는 대열에 합류한다. 또한 1937년 교육부 미술의 미술학과 여성 섹션의 구성원으로, 그녀는 멕시코 미술 경매를 조직하고 정치 선전의 전시회에 참가했고, 여성이 고급스러움을 그만하고 계급투쟁에 참여해야 한다고 주장했다.

그녀는 1940년에 작가로서 최고의 경력을 자랑하며 국제적인 성공을 한다. 뉴욕의 현대미술박물관^{Museum of Art Modern}에서 개최한 20세기 멕시코예술 전시와 버팔로의 올브라이트녹스 갤러리에서 기획한 멕시코미술전시회^{Albright-Knox Art Gallery}에 초대된다. 같은 해 5월에는 칠레 화가 라울 우리베^{Raul Uribe´96)}와 파트너가 되어 멕시코의 현대미술갤러리^{Galeria de Arte Moderno}가 주관하여 캘리포니아에서 전시를 하게 되고, 그와의 인연은 결혼으로 이어진다.

1945년 연방 지역의 본부 건물에 200㎡ 이상의 벽화를 주문받아, 멕시코시티의 시장 하비에르 로호 고메스와 프레스코 벽화 작업⁹⁷⁾을 그리기 위해 3만 4천 페소의 지불조건으로 계약과 함께 일부 연필 스케치와 수채화 및 잉크로 많은 스케치 등을 실행하게 된다. '멕시코 도시의 역사와 개발'을 전체 중심주제로 정하고, 천장에는 '멕시코의 대중예술'을 스케치하기 시작했다. 그러나 재료에서부터 보조 작가, 화가, 석공, 화학자 등 작업을 실행할 준비를 완료했지만, 이스끼에르도와 계약 후, 디에고

96) 마리아 이스끼에르도의 두 번째 남편이자 작가인 라울 우리베는 칠레 태생으로, 1936년에 멕시코로 이주하여 당대의 멕시코 미술에 합류하였다(Shay Cannedy 2006).
97) 멕시코시티의 소칼로 광장에 위치한 산 일데퐁소 학교의 계단 옆 벽면벽화 작업을 가리킴.

리베라와 시케이로스에게 상담한 하비에르 로호 고메스는 프로젝트를 취소한다. 그들은 이스끼에르도가 프레스코를 제작할 만한 능력이 부족하다고 결정하였고, 이스끼에르도도 역시 끝내 굴복할 수밖에 없었고 그녀는 새로운 스케치를 가지고 두 개의 벽면으로 옮겨서 그릴 수밖에 없었다. 그렇게 완성된 벽화는 <음악>$^{(2.50 \times 1.73)}$과 <비극>$^{(2.40 \times 1.70)}$이었다. 벽화가 완성된 후에 이스끼에르도는 신문에 다음과 같은 글을 기고했다.

> "난 이 벽화들을 결국 완성해 냈다. 프레스코를 칠할 능력이
> 없다고 말한 이들에게 보여주기 위해서라도 그리고 기념비
> 적인 중대성도 함께, 나는 정당하게 나의 계약에 의해 이루
> 어냈다."

벽화 사건을 겪은 후에도 이스끼에르도는 지속적으로 주변의 오브제$^{(장난감, 둘세, 신화, 사랑)}$와 동맹을 맺은 신비스러움을 표현해나갔다. 1948년에 이스끼에르도는 오른팔이 마비된 후에도 붓을 놓지 않고 꾸준히 그림을 그렸으며 그 와중에 라울 우리베와 이혼한다. 그러나 이스끼에르도의 몸을 마비시키는 반신불수가 찾아오면서 그녀가 더 꿈꾸고 싶었던 신비로움은 1955년 53세의 나이에 뇌졸중으로 세상을 떠나면서 끝내 방해를 받게 된다. 멕시코시티의 예술과 문화를 위한 국가위원회가 이스끼에르도의 출생 백 주년을 기념하여 2002년 10월 25일에 민족예술가로 선언하였다. 이스끼에르도는 20세기 격동의 멕시코 미술사 현장에서

멕시코 문화와 예술에 대해 진지하게 고민했던 여성으로서 혹은 예술가로서의 삶을 살았다. 그녀는 헤게모니 문화의 비판과 사회적 입장이 지배적인 여성을 멕시코 전통문화와 예술에 뿌리를 두고 표현했다. 그리고 전통적인 성 연구에서 여성에 대한 고정 관념의 프레임을, 매직 리얼리즘적 초현실주의 표현에 의한 상징적 표현으로 국내 관행을 비난하기도 했다.

마리아 이스끼에르도는 자신이 가진 능력을 그림이라는 도구를 통해 여성들에게 처해져 있는 그 당시 현실 및 전통문화 속에 숨겨져 있던 여성의 모습을 함께 드러내어 세상을 향해 소리 질렀다. 아우성 없는 요로나의 눈물처럼, 소리도 없이, 그러나 그 어떤 표현보다 강렬하게, 마리아 이스끼에르도는 유럽의 초현실주의자들과는 달리 멕시코의 원시적 문화와 대지의 빛깔을 함께 초현실적 표현으로 담아냈다. 지극히 현실적이지만, 또한 지극히 추상적인 현실을 꿈꾸며 개별 여성이라는 타이틀보다 민족 문화예술의 선봉자로서 자신의 임무를 열심히 다했던 여성화가이자, 멕시코의 화가이다.

나) 수잔 발라동 (Suzanne Valadon Marie-Clémentine Valadon, 1865~1938년)

수잔 발라동은 계급의 한계를 뛰어넘어 '객체'에서 '주체'로 거듭난 여성화가로 많이 소개된다. 남성 화가들은 여성의 몸을 여신처럼 부드럽고 요염하게만 그려냈지만, 가난한 세탁부의 사생아로 태어나 우연히 직업 모델이 됐던 수잔 발라동은 그려지는 객체에서 스스로 그림을 그리는 주체로 나아간다. 화가로서 남성들이 보기 좋아하는 날씬하고

젊은 여성의 전라가 아니라, 그녀는 파자마를 입은 나이 든 여성의 펑퍼짐한 누드를 선보였다. 그리고 1883년과 1917년 상반신 누드화, 1938년 자화상들은 인상파 남성 화가들이 그린 누드화와는 사뭇 분위기가 많이 다르다.[98] 보는 관람객의 시선으로 누드화를 감상하는 것이 아니라, 그림 속 여성의 시선이 어디를 향하고 있느냐를 되묻는 듯한 느낌이다. 즉, 성욕의 대상으로서 관음적 시선에 의해 표현된 여성이 아니라 당당히 자신을 드러내고 있다. 그림 속의 여성이 걸어 나와 자신을 그린 것처럼 말이다. 그녀의 자화상 작품들 아래 소개한 인상파 남성 화가들이 그린 수잔 발라동의 모습은 실질적인 그녀를 그린 것이 아닌, 남성 화가들의 이미지 속에 존재하는 수잔 발라동을 표현한 것이라 볼 수 있다. 따라서 당 시대의 전통적인 기법에 의한 여성 이미지가 아닌, 스스로의 시선에 의해 표현된 색채와 형태로 표현한 그녀의 자화상이지만, 여전히 화면을 바라다보는 관조적 기법의 전통을 따르고 있다.

(1) '객체'에서 '주체'로

수잔 발라동은 남성 화가들의 모델 활동을 통해 그림 제작 과정을 유심히 지켜보며 습작을 시작하였고, 이런 그녀의 재능을 제일 먼저 발견한 사람은 드가[99]였다. 그리고 로트렉[100]은 그녀에게 미술 공부를 시켜주었다. 전통적인 미술학교를 다니진 않았지만 수잔은 서두르지 않고

98) 참조 이미지: 수잔 발라동의 <자화상> 1883년, 1918년, 1938년 작품과 로트렉이 그린 <수잔 발라동(1888년)>, 모딜리아니가 그린 <수잔 발라동> 비교

그림을 그리며 본인만의 회화 세계를 만들어 갔다.[101] 그녀는 드가를 통해 배운 인상주의적 화풍을 자신만의 색다른 양식으로 표현하여, 인물에 대한 생동감 있는 표현과 원색조의 과감한 색상 사용이 돋보이는 다양한 작품들을 남겼다. 또한 그녀는 여성화가에게는 사회적으로 금기시되어 있던 누드화를 여성의 눈으로 그려내어 큰 반향을 일으키기도 했다.

수잔의 본명은 마리 끌레망틴Marie-Clementine Valadon으로 프랑스 리모주 지방에서 세탁 일을 하는 어느 여성의 사생아로 태어나 먹고 살기 위하여 상점의 점원보조, 공장노동자로 일하기도 했다. 1881년, 열여섯에는 서커스단의 곡예사로 일하기 시작하였으나 그네에서 떨어져 그마저도 그만두어야 했기에, 그 이후 시작한 일이 화가들의 모델이었다. 여러 남성 화가들의 누드모델 생활을 통해 수잔은 그녀의 내면에 잠재워져 있던 재능을 끄집어낼 수 있었고, 그러한 그녀의 시선은 자화상에서 잘 드러난다. 특히 수잔 발라동의 누드화는 동시대의 세잔과 르누아르의 여성 누드화들과 비교해보면 확연히 남성의 관점에서 탐미적인 여성의 누드가 아니라, 여성의 눈으로 여성의 삶이 담긴 여성의 그림임을 알 수 있다. 여성 자신보다 다른 사람들의 시선을 느끼며 가장 아름다운 자태로

99) 드가는 1890년대 전반기부터 수잔의 그림을 사주며 그녀를 도와주었다.

100) 툴루즈 로트레크Henri de Toulouse-Lautrec(1864-1901)와 발라동의 유명한 일화가 있다. 귀족 출신인 로트레크는 열세 살 때 낙마 사고로 다리를 다쳐 일생을 불구로 살며 화가가 된 사람으로 물랭 루주의 화가라고도 부른다. 로트레크와 발라동은 서로의 아픈 상처를 내면적으로 잘 이해하고 지낸 사이로, 발라동이 자살 시도까지 하며 결혼을 원했지만, 로트레크의 거절로 결국 1891년 둘 사이는 멀어진다.

101) 수잔은 어린 시절부터 계속된 보헤미안적인 삶에 지쳐 서른을 지나며 안정적 삶을 추구하게 되고, 1896년 사티의 친구이자 은행가인 폴 모우지스Paul Mousis와 31세에 결혼한다. 그리고 알코올중독자인 아들 모리스 위트릴로를 돌보기 시작한다. 그림 작업이 아들의 정신건강에 좋다는 사실을 발견하게 되고, 아들과 함께 작품 활동을 계속해가며 서서히 파리에서 여성화가의 입지를 잡게 된다.

목욕하는 1887년 르누아르 작품 <목욕하는 나부들>속의 여성들이 아닌, 수잔 발라동의 <목욕하는 나부들>은 여성 스스로를 위한 목욕과 그 이후 그녀들만의 휴식을 만끽하고 있는 자유롭고 자연스러운 표현은 인상파 남성 화가들에게서 찾아볼 수 없었던 여성 이미지들이다. 하지만, 여전히 화면 배열과 주제는 인상파의 흐름과 동일함을 엿볼 수 있다.

(2) 아담과 이브

수잔이 여성으로서 가장 아름답게 자신의 모습을 표현한 작품은 1909년 작인 <아담과 이브>라 할 수 있다. 앞서 그린 자화상의 도전적인 시선과 당돌한 자세는 어디론가 사라지고, 아담 곁에서 사랑받는 이브의 달콤한 모습만 남아있다. 아마도 그녀의 실질적인 삶에서도 이 시기가 가장 행복했던 때임을 알 수 있다.

아담의 모델이 된 남성은 앙드레 위터Andre Utter (1886년~1948년)로 수잔의 아들인 모리스 위트릴로보다 3살 아래인 친구이다. 1909년 44세의 수잔은 그림 그릴 남자 누드모델을 찾던 중 당시 23살의 위터를 만난다. 화가 지망생이던 그는 돈을 벌기 위해 모델 생활을 겸하고 있었다. 수잔은 그를 모델로 작품을 하다 어린 우터와 사랑에 빠지게 되고, 남편 모리스와도 1910년에 이혼한다. 그리고 그녀는 그와 1914년 수잔이 49세이고 앙드레 우터가 28세이던 해 결혼한다.[102] 이후 두 사람은 약 20년간의 갈등 많은 결혼 생활 끝에 1934년, 수잔 발라동이 69세이고 앙드레 우터가 48세이던 해에 공식적으로 이혼했고 몇 년 후 수잔 발라동은 사망했다. 1938년 수잔 발라동이 사망한 후 10년간 더 살던 앙드레 위터도

1948년 62세로 사망했다. 그러나 아들 모리스 위트릴로는 1955년 72세까지 살았다.

(3) 여성의 대담한 포즈와 당당한 시선

수잔 발라동은 여성 인상파 화가인 베르트 모리조가 표현한 여성 이미지와 비교해보면, 단연코 여성의 포즈 및 구성에서 다른 면모를 보이고 있다. 모리조는 낭만적 여성의 미 인식 기준에 착실하게 가정의 따뜻한 분위기 안에서 아이와 정담을 나누며, 집 바깥의 풍경이 아닌 집 안에서의 여성 이미지를 주로 다루었다. 수잔 역시 집 안에서의 여성 이미지들을 주로 많이 그렸지만, 남겨진 여러 컷의 스케치들을 통해 차별화되는 부분은 여성의 대담한 포즈와 당당한 시선 등이 모리스의 여성 이미지와는 다른 모습들이다. 가슴을 과감하게 그러나 아름다운 자태가 아닌, 여성의 시선에 의해 자연스러운 모습과 나이가 들어 점차 미워지는 자신의 신체를 보이는 그대로 담아내는 솔직하고 자연스러운 모습을 지향했다.

인상파 화가들 가운데서 르노아르 작품의 모델로도 유명한 수잔은 그녀 자신이 그린 자화상에서의 강인한 시선과 지친 듯한 삶의 흔적이, 르노아르의 작품 속 수잔의 모습에서는 몽환적 여성의 시선과 남성의 사랑을 기다리는 이미지로 표현되고 있음을 확인할 수 있다. 르노아르의

102) 앙드레 위터는 결혼 초기 전쟁에 지원했고, 수잔 발라동은 군인 가족 연금을 받게 되었다. 1917년 앙드레 위터가 전쟁에서 총상을 입자 수잔 발라동은 그와 함께 시골로 이사했고 1918년 전쟁이 끝나면서 그들은 다시 파리로 돌아온다. 위터는 그때부터 위트릴로와 수잔 발라동의 작품을 중개하여 파는 역할을 담당했다.

1885년에 그린 모습은 실질적인 그녀의 모습을 표현한 것이 아닌, 자신의 상상 속에 존재하는 비실재 여성의 완성된 이미지를 수잔 발라동의 포즈를 통해 그려냈을 뿐이다.

수잔은 자신의 이미지가 인상파 남성 화가들에 의해 실질적인 모습이 아닌, 재현된 또 다른 이미지로 표현된 자신의 이미지들을 보며, 가장 먼저 자화상을 '있는 그대로의 자신의 지금 모습'을 충실히 드러냈다. 힘없고 미혼모로서 살아가기 위해 턱없이 높은 사회적 편견과 자신의 출생의 배경에 의해 더해지는 질타의 사회적 시선으로부터 자유로워지고 싶은 깊은 공감대와 그럴 수 없는 현실적 벽에서 절망하며 괴로워하는 표정이 그녀의 자화상을 통해 우린 만나 볼 수 있다. 과연 자화상의 수잔이 르노아르의 수잔과 동일 인물인가를 의심할 정도로, 현실과 재현 사이에서 그녀의 모습은 사뭇 다른 모습으로 표현되었다.

(4) 푸른 방의 올랭피아

미술사에서 남성 화가들의 모델을 통해 여성화가로 활동한 사람들은 마네의 <올랭피아>의 빅토린 뫼랑^{Victorine Meurand 103)}과 존 에버렛 밀레이^{John Everett(1829년~1896년)}의 <오필리아^{Ophelia}>, 엘리자베스 시달^{Elizabeth Siddal 104)} 등이 있지만, 그 가운데서도 독보적으로 화려한 경력을 자랑

103) 마네의 <올랭피아>의 모델로, 그녀의 자유분방함과 대단함을 지닌 모델로, 작가로서의 재능까지 겸비한 여성이다. 그리고 마네의 <풀밭 위의 점심 식사>와 <거리의 여가수> 등의 모델도 빅토린 뫼랑이다.
104) 엘리자베스 시달은 9세기 중엽, 영국의 '라파엘 전파pre-Raphaelith Brotherhood'의 뮤즈였다. 당대 가장 인기 있는 모델로, 존 에버렛 밀레이의 <오필리아>의 모델을 위해 물에 빠진 오필리아의 생생한 모습과 강물, 풀숲 그리고 꽃들의 모습을 세밀히 묘사하기 위해 고생을 하였다고 한다. 그리고 시달은 라파엘 전파를 이끈 화가이자 시인이었던 단테 가브리엘 로세티을 만나 연인이 되고, 결혼하게 되지만 로세티의 방탕한 생활로 결국 죽음을 맞게 된다.

하는 모델이 수잔 발라동이다.

자신이 처한 굴곡 많고 사연 많은 인생사에서 좌절하지 않고, 로드렉에 의해 드러날 수 있었던 재능을 드가에게서 그림 공부를 수련하여, 자신만의 독보적인 여성 이미지를 찾아냈다. 그리고 18세에 사생아로 출산한 아들 모리스 위트릴로의 친구인 앙드레 위터와의 결혼 등, 당대 남성 작가들 못지않은 스캔들의 중심에 서 있었다.

여기 1923년 <푸른 방^{Le blue chambre}>은 미술사의 전통적인 주제인 비너스와 올랭피아, 오달리스크의 포즈로 누워있는 여성의 새로운 버전이라 할 수 있다. 작품 속 여성은 그 누구의 시선에도 아랑곳하지 않고 담배를 문 채, 먼 곳에 시선을 주고 있다. 그리고 이 여성은 비너스처럼 아름답지도 날씬하지도 육감적이지도 않고 더욱이 멋진 의상을 입고 있지도 않다. 또한 수잔 발라동은 그 당시 남성들의 전유물인 담배와 책을 당연히 구도에 사용할 줄 안 여성화가이기도 하다.

<푸른 방>의 여성 포즈는 에두아르 마네의 <올랭피아^{Olympia(1863년)}>의 포즈와 반대 방향인 것만 제외한다면, 많은 부분에서 닮아있다. 당시 여성의 누드화는 신화적 존재만이 표현이 허락되었다. 1863년 살롱전에서 1등 한 작품은 알렉상드르 카바넬^{Alexandre Cabanel}의 <비너스의 탄생^{The birth of Venus}>으로, 나폴레옹 3세의 극찬을 받았다.^(나폴레옹 3세는 즉시 이 그림을 구입하였다) 육감적 몸매와 부드러운 하얀 살결, 풀어헤친 긴 머리로 바다 위에 누워 있는 비너스의 모습은 신비로움과 동시에 노골적인 관능미 표현으로 남성들의 성적 판타지를 만족시켜 주었다. 살롱전 작품들은 신화나 역사 등을 주제로 하는 아카데믹한 화풍이 주를 이루고 있어,

실제 여성의 누드화는 금기시되었지만 카바넬의 그림처럼 신화를 그린다는 구실로 사실 마네의 <올랭피아>보다 훨씬 더 향락적이고 퇴폐적인 여성 누드들이 그려졌다.

그럼에도 불구하고 마네는 과감하게 매춘부를 뜻하는 목걸이와 구두 그리고 화면 뒤로 서 있는 흑인 여성이 들고 있는 꽃다발 등의 등장으로 실재 인물을 모델로 했음을 당당히 밝히고 있다. 올랭피아라는 이름에서도 1848년 출간된 알렉상드르 뒤마 피스의 소설 '춘희La Dame aux Camélias'에 등장하는 올랭프Olympe라는 이름을 연상시킨다. 19세기 프랑스 파리의 부르주아 남성들은 자신의 아내 외에 10대나 20대 초반의 젊은 여성을 그리제Grisette(노동 계급 종사 여성), 로레트Lorette(남자로부터 일정의 용돈을 받아 생활하는 여성) 그리고 코르티잔Courtesan 등 여러 계층의 여성들을 애인으로 두었다. 그중 코르티잔은 가장 고급의 매춘부를 일컫는 말로 남성들로부터 집과 생활비를 받아 사치스러운 생활을 영위하였다. 이 작품이 코르티잔을 모델로 한 또 다른 상징은 올랭피아의 발밑에 검은 고양이의 등장이다. 더욱이 꼬리를 수직으로 치켜 올리고 있어 성적인 암시를 강조한다.

그러나 마네는 1856년 이탈리아 르네상스 거장들의 작품을 보러 갔다가 피렌체의 우피치 미술관에서 16세기 베네치아의 티치아노 베첼리오Tiziano Vecellio의 걸작 <우르비노의 비너스Venus of Urbino(1538년)>에 감동해 <올랭피아Olympia(1863년)>를 완성한 것이다. 마네와 티치아노의 작품 속 여성은 옆으로 비스듬히 누운 포즈나 흰색의 시트와 붉은색의 침대 등 같은 구조를 띠고 있다. 하지만 두 작품에 등장하는 여성은 전혀 다른

부류의 여성들이다. 마네의 올랭피아는 푸르스름한 피부색부터 장신구까지 직업여성의 상징성을 강조한 반면, 티치아노의 <우르비노의 비너스>는 우르비노의 한 공작이 자신의 결혼 기념을 위해 주문한 것으로, 그림의 세부 요소들 역시 부부간의 사랑을 의미하고 있다. 다만 비너스로 대체된 공작의 약혼녀 얼굴만 실제 모습을 따라 완성하였지만, 마네는 티치아노의 비너스를 코르티잔으로, 정절을 의미하는 강아지를 욕망에 사로잡힌 검은 고양이로 대체하여 당대의 부르주아 남성들의 문화를 비판하는 시선을 담았다.

수잔 발라동 역시 시대적 현상을 앞질러 사회 현상을 있는 그대로 <올랭피아>를 통해 표현한 마네의 시선처럼, 남성 화가들의 이상적 여성의 누드화 구성에서 벗어나 자신을 모델로 세월 따라 처지는 근육에서부터 담배를 피우는 퇴폐적 모습까지도 그대로 표현한 화가이다. 당대 수잔 발라동만큼 자신의 누드를 가장 많이 모델로 작품을 남긴 여성화가도 없다. 여성이 스스로 누드화의 모델이 되는 경우는 직업적으로 생계를 유지하기 위해 남성 화가들의 모델이 되었던 시대이기에, 스스로의 작품에 자신의 누드를 모델로 한다는 것은 역시 커다란 용기와 자신감이 있어야 가능했던 일이다. 이처럼 수잔 발라동은 남성 화가들의 모델에서부터 자신만의 화법으로 작품을 이끌어낸 여성화가로, 혹은 불우한 환경을 안고 어린 나이에 출산한 아들도 화가로서 우뚝 서게 한 어머니로, 더불어 여성의 정체성을 고스란히 자신의 온 생으로 표현한 여성화가이다.

2) 전통과 변용의 이미지

가) 레메디오스 바로^(Remedios Varo, 1908년~1963년)

20세기 멕시코를 중심으로 활동한 초현실주의 여성화가들이라고 하면, 제일 먼저 레메디오스 바로와 레오노라 캐링턴^{Leonora Carrington}을 꼽을 수 있다. 물론 프리다 칼로와 마리아 이스끼에르도 역시 초현실주의 작가로 종종 구분되긴 하지만, 이 두 여성화가는 오히려 매직 리얼리즘으로 분류하는 것이 맞을 듯하다. 작품의 소재가 뼛속 깊이 민족적 전통의 신화와 전설로부터 시작한 프리다 칼로와 마리아 이스끼에르도에 비해 레메디오스 바로는 그녀만의 독특한 소재와 여성적 사유의 중심으로 표현된 신비주의와 연금술적인 경향을 보이고 있는 화가이다. 이와 같은 바로의 작품 경향은 그녀가 살아온 시간과 밀접한 연관이 있다. 물론 작가들이 자신이 겪은 삶의 이야기가 작품의 소재로 등장하는 경우가 적진 않지만, 이러한 성향은 남성화가보다 여성화가의 경우가 더욱 적극적으로 나타난다. 20세기까지 아니 어쩌면 현재까지도 사회 전반에 걸쳐 주도적인 역할의 중심은 남성이 담당하고, 여성이 삶을 느끼고 표현할 수 있는 것은 늘 한정적이고 조건적이기에, 여성 스스로 느끼고 앎을 여성 이미지를 통해 적극적인 표현이 가능하였다.

1959년의 <예기치 못한 현존>에 바닥 가득 엉킨 실타래처럼 흩어져 있는 실은 여성 삶의 시간을 상징하는 듯하다. 여성의 초경, 아름다움, 죽음 등이 떨쳐낼 수 없는 운명으로 여성의 머리 뒤에 달린 거울처럼 달려있다. 여기서 역설적인 표현은 실 끝에 달린 낚싯바늘을 닮은 뾰족한

갈퀴의 등장이다. 앉아있는 여성의 긴 의자 뒷부분으로 규칙성 없이 늘어져 있거나 바닥으로 추락한 갈퀴는 마치 여성의 삶을 스스로 결정할 수 없는 사회적 환경으로 인해 언제 어떻게든 변할 수 있는 여성의 운명을 예고라도 하는 듯하다. 그러나 바로의 시선은 여기서 멈추지 않고, 책상 중앙의 틈으로 여성 스스로 만들어 내고 있는 생명의 실타래에 집중한다. 바로가 궁극적으로 표현하고자 한 것은 여성 개인의 주체적인 삶의 원동력은 결국 여성 스스로에게 달려있음을 암시하고 있다.

(1) 초현실주의의 탄생

레메디오스 바로는 1908년 12월 16일 스페인 카탈루냐 출생으로, 본명은 마리아 데 로스 레메디오스 바로 이 우랑가^{Mariá de los Remedios Varo y Uranga}이다. 수력 기술자였던 아버지를 따라 스페인 각지와 북아프리카로 어린 시절을 보내며 자유로운 정신과 예술적 소양을 키웠다. 그러나 8세가 되면서 독실한 가톨릭 신자였던 어머니의 교육관에 의해 마드리드의 수도원 학교에 입학하며 엄격한 규율로 인한 고통과 두려움의 시간을 보냈다. 이미 아버지와의 자유로웠던 생활과 사고로 길들여져 있던 바로는 정반대의 환경 속에서 자신을 가두며 고통과 두려움으로 세월을 보냈다. 그 당시 유일한 낙은 아버지가 보내준 알렉산드르 뒤마, 쥘 베른, 에드가 앨런 포우 등의 환상소설과 앙드레 브르통과 기욤 아폴리네르[105] 등의

105) '초현실주의' 단어는 아폴리네르의 <부조리극>인 Les Mamelles de Tirésias에서 처음 등장했다. 이 희곡은 1903년에 쓴 것이지만, 1917년에 공연되었다. 이 희곡의 원제가 <초현실주의 희곡>이었다.

초현실주의 시와 수필집 그리고 동양철학과 신비주의 등에 관련된 책들이었다. 그녀가 새롭게 접하게 된 세상과 현실은 너무나 동떨어진 것이었지만, 오히려 그녀의 마음속에 초현실적인 생각을 강하게 심어주게 된 계기가 됐다. 초현실주의가 채택한 수단들은 자동기술,[106] 꿈의 기록, 몽상의 이야기, 무질서한 영향들의 결과로 산출된 시와 그림, 역설과 꿈의 영상을 그린 미술 등은 모두 우리의 세계관을 바꾸고, 그럼으로써 세계 자체에 변혁을 초래한다는 기본적인 동일 목적을 위해 고안된 것이다. 이러한 개념은 훗날 바로의 작품세계에 지대한 영향을 주었다.

1960년 작품인 <탑 쪽으로^{Hacia la Torre}>는 탑에 나온 동일한 복장의 여성들과 같은 표정으로 정면을 바라다보며 앞장선 한 남성과 수녀를 따라 또 다른 탑을 향해 가고 있는 모습은 자신이 수녀원에 있었던 시절에 대한 시간의 기억에서 출발한 작품이다. 만약 바로의 삶에서 수도원 생활과 스페인 내란, 그리고 2차 세계대전 등 현실적 삶의 고단함이 없었다면, 그녀가 가진 시간적 초현실주의 경향의 작품은 없었을지도 모르겠다.

레메디오스 바로는 전쟁 등으로 인한 현실의 추악함과 죄악으로부터 오는 두려움을 극복하기 위해 진저리쳐지는 끔찍한 현실을 벗어나 그녀가 찾아간 곳은 꿈의 세계인 초현실주의를 선택한다. 1955년 <불화>에선 수도원을 등지고 나와 자신의 새로운 길을 찾아 떠나는 모습이 그려졌다. 그녀에게 수도원 생활이란 창가로 보이는 똑같은 표정의 창백한

106) 프로이트의 정신분석으로부터 기인한 것으로, 이성적인 통제를 가하지 않고 영상들을 아무렇게나 자유로이 흐르도록 방치하는 것을 의미한다.

소녀들과 갇혀있는 높은 담벼락, 그리고 쓸데없는 휴지조각들로 가득 차 있는 공간으로 기억하고 있음을 볼 수 있다. 긴 계단을 홀로 내려오는 그녀의 얼굴 역시 환하게 밝은 표정이 아닌, 조금은 두렵고 무거운 분위기의 모습이지만, 앞을 향해 발을 내딛고 있는 모습은 오히려 비장함마저 느껴진다.

그리고 스페인 공립미술학교와 산 페르난도 미술 아카데미에서 수학할 21세 때 미술학교의 동급생과 결혼하여 프랑스로 유학을 떠나 초현실주의 미술에 직접적인 영향을 받았다. 귀국 후 바르셀로나에서 활동하던 중 스페인 내란이 일어나고, 1936년에 공화국 측의 의용병으로 파리에서 건너온 초현실주의 시인 벤자맹 페레^{Benjamin Péret}와 만나 사랑에 빠진다. 공화당이 패배하자 두 사람은 이듬해에 파리로 건너가 앙드레 브르통^{André Breton}을 중심으로 활동하던 초현실주의 그룹과 교류하였고, 1938년 국제 초현실주의 전시에 참여하며 활발한 활동을 이어갔다.

당시 앙드레 브르통이 주축이 되어 활동하던 초현실주의는 바로에게 두려운 현실을 극복하기 위한 대안을 제시해주었다. 즉 이성의 통제나 미학적 혹은 도덕적 선입견 밖에서 사고하고 연상하여 삶의 중요한 문제들을 해결하고 자신을 발전시키는 것이다. 바로는 여기에 연금술과 마법을 더해 조화롭고 자유로운 세계를 구축해갔다. 그녀는 이 세계와 우주의 근원과 창조가 실타래처럼 엮여 있으며 인식하지 못하는 어떤 조정자에 의해 좌우될 수도 있는 우리의 운명 등을 통찰하고, 과학, 음악, 미술로 이 세계를 조화롭게 만들어가고자 했다. 심지어 바로는 각종 실험을 통해 자신이 원하는 꿈을 꿀 수 있는 레시피도 마련했다.

"달려가서 잘 우린 고기 국물을 컵에 살짝 따릅니다. 컵을 들고 서둘러 거울 앞으로 와서 거울에게 살짝 미소를 짓고 고기 국물을 한 모금 마십니다. 수염을 붙이고 다시 한 모금, 모자를 벗으며 한 모금 마시고, 모자와 그곳에 있는 모든 것을 시험해 봅니다. ... 국물을 다 마셨다면 침대로 달려가 미리 준비한 시트 위에 누워 재빨리 양발 엄지발가락을 빨래집게로 집습니다. 45도 각도로 엄지발톱이 단단히 물리도록 고정한 후 하룻밤을 그대로 둡니다. 이 간단한 레시피의 효과는 즉각 나타납니다. 건전한 인간은 키스에서 교살까지, 창녀 폭행에서 근친상간까지 기분 좋게 계속됩니다." [107]

(2) 트라우마

1940년 2차 세계대전 발발로 나치가 파리를 점령하면서 갖은 고생을 겪게 되고, 페레가 체포되자, 바로 역시 그의 동료라는 이유로 투옥되어 몇 개월간 끔찍한 수감생활을 겪게 된다. 그리고 그들은 1941년 멕시코로 망명하여, 유럽의 여러 망명 작가들과 조우하였다. 특히 레오노라 캐링턴$^{Leonora\ Carrington}$은 바로와 둘도 없는 친구가 되어, 두 작가는 서로의 꿈과 악몽에 대한 교류와 함께 신비주의적 체험을 나누며 예술적 깊이를 더해갔다. 1947년 페레가 파리로 되돌아간 뒤에도 그녀는 멕시코에 남았고, 1950년대에 접어들어 발터 그루엔$^{Walter\ Gruen}$을 만나

107) 레메디오스 바로의 '에로틱한 꿈을 적은 레시피' 중에서

함께 지내면서 작품 제작에 더욱 몰두한다.

　바로처럼 캐링턴 역시 멕시코에서 주로 활동한 초현실주의 작가로 두 사람은 외국인이자 여성이었고 절친한 친구 사이였다. 초기의 바로는 캐링턴의 작품 주제에 대한 영향을 많이 받지만, 후기로 갈수록 두 사람의 작품은 뚜렷하게 차별화되기 시작했다. 캐링턴은 1917년[108] 영국 요크셔 지방의 엄격한 상류계층의 가톨릭 집안에서 태어나, 자산가인 아버지 덕분에 일찍부터 예술 쪽에 눈을 뜬다. 멕시코 이주 전의 삶은 바로와 유사한 성장기를 거쳤다. 캐링턴은 1936년 런던 첼시미술학교에서 공부하였고, 아메데 오장팡Amédée Ozenfant의 작업실에서도 견습하였다. 초현실주의와 인연을 맺은 것 역시 바로처럼 19살 때 받은 한 권의 책에서 비롯됐다.[109] 같은 해 영국 런던에서 열린 초현실주의 전시회에서, 초현실주의 예술론의 대가인 독일인 막스 에른스트Max Ernst [110]를 알게 되고, 1년 뒤 1937년 우연히 한 파티장에서 만난 캐링턴과 에른스트는 서로 첫눈에 사랑에 빠진다. 두 사람의 25살 나이 차에도 불구하고 시작된 사랑은, 파리를 거쳐 남부 프로방스 지방에 정착하며 초현실주의 그룹에 동참한다.

　그러나 2차 세계대전이 일어나면서 캐링턴[111]과 에른스트는 헤어지게 되고, 결국 그녀는 홀로 스페인, 포르투갈을 돌며 방황하다 1941년,

108) 당시는 러시아 혁명이 발발한, 바야흐로 전 세계가 새로운 역사로 나아가는 질풍노도의 시기였다.
109) 허버트 리드Herbert Read의 초현실주의 예술에 관한 책으로, 그는 영국 출신 무정부주의자로 후에 미국 하버드대학 교수로도 재직한다.
110) 에른스트는 초현실주의와 허무주의Dadaism를 만들어낸 현대 예술 파이오니어 중 한 명으로 미로, 달리, 피카소가 모두 그의 영향을 받았다.

리스본 주재 멕시코 외교관인 레이몬드 레독^{Ratmond Leduc}과 위장 결혼하여 멕시코로 건너가 정착하게 된다. 그곳에서 그녀는 파리에서 알게 된 레메디오스 바로를 만나 함께 신비주의와 연금술에 깊은 관심을 가지며, 자전적이고 밀교적인 초현실주의를 발전시켜 나갔다. 특히 캐링턴은 신비로운 동식물로 가득 차 있던 유년의 주제들인 켈트족 신화와 마법, 연금술 및 티베트 불교의 원리 중 환생^{reincarnation}과 정령숭배 ^{spiritism} 등 영적이고 비의적인 세계로 무르익었고, 그것은 환영이나 환각이 아니라 감성의 예술이었다.

이렇듯 두 여성 작가는 자신의 고국을 등지고 멕시코에서 초현실주의 작가로 활발한 활동을 펼쳤기에, 종종 두 사람을 멕시코 여류작가로 분류할 경우도 있다. 그러나 바로의 전기를 쓴 재니트 A. 카플란^{Janet A. Kaplan}의 서술을 통해서도 확인할 수 있듯, 그녀의 작품에 멕시코의 영향은 거의 찾아볼 수 없다.

> "그녀의 작품은 쌓여진 기억들의 변형으로 과거로부터 끌어
> 낸 시각적 요소들의 자취들이다. 바로가 비록 멕시코 미술에
> 속박되는 것을 의식적으로 피하지 않았다고 하더라도 그녀의
> 작품은 멕시코에서 제작되었고, 이미 몇 년 전부터 자극받았던

111) 캐링턴은 70대 들어서부터 그림이 아닌 글에 손을 댄다. 1988년 발표된 <공포의 집House of Fear>을 비롯한 저서의 대부분은 자신의 예술 작품을 해석하는 초현실주의 관련 문학이다. 21세기까지 살아있는 초현실주의 작가로는 캐링턴이 유일하다. 또한 1980년대로 접어들며 캐링턴은 청동으로 된 대형조각 작품으로 또 하나의 변화를 추구한다. 멕시코시티 한복판에 서 있는 5m 길이의 청동 조각 <어린 악어는 어떻게 행동하는가?How Doth the Little Crocodile?>는 마지막 그녀의 작품이다. 캐링턴의 활발한 창작욕 덕분에 세계 미술계에서 '살아있는 가장 비싼 화가'로 통했고, 2009년 크리스티 경매장에 나온 작품 <여성거인Giantess>은 무려 150만 달러에 낙찰되는 대기록을 세우게 된다.

생각들을 참고 있다가 쏟아내어 기록한 것이다. 그녀의 작품은 과거의 경험으로부터 이끌어낸 많은 이미지들로 가득 차 있다. 이것은 그녀가 멕시코 문화를 받아들일 이유가 없었거나, 화가로서 성숙하게 된 경력이 짧아 멕시코의 현실을 작품의 소재로 소화해낼 수 없었기 때문이라고 생각한다.”

(3) 여성성과 연금술

한편 레메디오스 바로가 여성 미술가라는 것에 주목할 필요가 있다. 멕시코에서 지내는 동안 바로는 캐링턴이나 다른 친구들과 함께 초현실주의자들의 게임을 즐길 때, 침대 정리하기, 요리 등 가정 살림과 관련된 어휘와 이미지를 이용했다. 그리고 매우 구체적으로 자세하게 기술해 놓은 레시피들을 보면 바로가 가정 내에서 여성의 전통적인 역할인 요리와 연금술을 연관시키고 있음을 알 수 있다. 즉 바로는 어둠/폭력의 세계를 빛/조화의 세계로 변모시키는 주체로서 여성의 역할을 강조하고 있다. 바로에게 여성성은 생물학적 성의 구분을 넘어서서 새로운 세계를 꿈꾸는 예술과 연금술, 신비주의, 그리고 과학의 마르지 않는 근원을 의미한다. 바로의 예술-연금술은 아직은 도래하지 않은 미래 세계를 꿈꾸는 여성성의 공간이며, 그 공간에서 나의 보물을, 우주의 보물을 찾았다.

연금술은 철이나 납을 금으로 바꾸는 비법이다. 즉 철이나 납은 사물이 본래 지니고 태어난 속성으로 그것을 ‘금’이라는 화려하고 값비싼, 더욱 가치 있는 물질로 업그레이드하는 방법이 연금술이다. 물론

철이나 납이 그것 자체로 가치가 없는 것은 아니다. 그렇지만 내 안에 있는 철과 납을 갈고 닦고 정제하여 만들어진 금은 더욱 의미 있고 중요하지 않겠는가. 또한 금을 만들어가는 과정이 결코 쉽지는 않을 터, 수없이 실패하고 좌절하고 인내한 후에 얻어진 금이야말로 자신만의 진정한 보물일 것이다.

(4) 신비주의 세계관

레메디오스 바로는 히에로니무스 보쉬^{Hieronymus Bosch}와 엘 그레코^{El Greco}의 영향이 엿보인다. 특히 1959년 <오리노코 강의 근원을 찾아서> 등에서 보면 사람들이 달걀이나 튤립을 연상하는 둥근 모양을 탄 모습을 종종 볼 수 있는데, 이것은 중세 플랑드르의 가장 독특하고 그로테스크한 작가인 보쉬의 영향을 20세기 초현실주의 작가들이 많이 받았다.

1956년 <천체를 잡는 사람^{Cazadora de Astros}>의 경우, 기다란 잠자리채로 별을 따고 달을 잡은 사람의 겹겹의 의상은 새장에 갇힌 달빛을 받아, 폭풍 직전 으스름달밤의 먹구름처럼 이상한 광채를 낸다. 그의 야윈 올빼미 같은 얼굴은 병적인 분위기를 풍기고 그 알 수 없는 무표정은 불길한 느낌을 자아내고, 감정을 알 수 없는 마치 가면 같은 얼굴이다. 그러나 새장 속에 갇힌 달의 광채는 고통 속에서 내지르는 마지막 비명 같은 구원 요청으로 느껴진다. 이처럼 그녀의 작품에는 자기 자신에 의해서든 타인에 의해서든 구속되는 상태에 대한 근원적인 두려움과 불안이 스며있다. 이것은 그녀가 경험한 부정적 현실을 이겨내야만 했던 개인의 인생사와 관련이 깊고, 더불어 그녀의 작품에 방랑자가 자주

등장하는 것 역시 같은 맥락이다.

바로의 그림은 흔히 초현실주의로 분류되지만, 에른스트나 살바도르 달리의 작품처럼 충격적일 정도로 기괴한 사물이나 비틀린 에로티시즘이 도발적으로 나타나지는 않는다. 반면에 그녀 작품의 자유분방한 상상과 어딘지 불안한 분위기는 자유연상과 억눌린 무의식의 표출이라는 초현실주의의 특징과 잘 맞아떨어진다. 그리고 여기에 가미되는 시니컬한 유머와 위트는 바로만의 독특한 매력이라 볼 수 있다. 그녀는 "꿈과 현실이라는 이 두 상태가 미래에, 일종의 절대적인 현실, 즉 '초현실'로 용해되리라 믿는다."라는 1924년 초현실주의 포고문에 충실한 작가였다.

바로는 세계를 이해하는 원리로서, 그리고 세계를 변화시키는 힘으로서, 양 극단이라고 할 수 있는 신비주의와 과학에 모두 흥미를 가졌다. 이것은 결국 신비주의와 과학의 중간단계에 있는 연금술에 대한 관심과 탐구로 이어졌다. 이를 반영한 작품인 <새들의 창조^(1958년)>를 보면, 지혜의 화신인 올빼미 형상을 한 과학자, 예술가는 천체 또는 지상의 자연으로부터 얻은 색색의 안료로 새를 그리고 있는데, 여기에 삼각형 렌즈로 모은 별빛을 비추어서 새들이 생명을 얻어 창밖으로 날아가고 있다. 그리스 신화의 지혜의 여신 아테나의 신조^{神鳥}이기도 한 올빼미는 마치 작가 자신인 듯 보인다. 색, 빛, 소리, 과학, 예술, 마법을 결합시켜 아름다움과 생명을 창조하는 올빼미-여성-연금술사-예술가의 이미지는 바로가 자신의 삶 속에서 그토록 갈망하던 창조의 이미지이다.

1963년 <되살아나는 정물>은 바로의 연금술사적 면모가 집대성된

작품이다. 원탁의 촛불을 중심으로 접시와 과일들이 마치 거대한 은하계처럼 회전하고 있는, 강력한 에너지가 느껴지는 작품으로, 맨 바깥에 돌고 있는 과일이 깨지면서 거기에서 씨가 떨어져서 바닥에 새로운 싹을 틔우고 있다. 죽음과 파괴가 곧 새로운 생명의 탄생으로 이어지는 자연의 순환을 쉽게 압축적으로 나타낸다. 바로는 이 작품을 끝낸 후 다음 작품을 제작하다 갑작스런 심장발작으로 아직 왕성히 활동할 나이에 세상을 떠나고 말았다. 따라서 이 작품이 그녀 최후의 완성작으로 남게 되었다. 비록 그녀가 의도했던 것은 아니지만, 하나의 원을 그리며, 환생의 동그라미의 순환을 통해 우주의 메시지를 전달하려 했던 레메디오스 바로의 최후 작품으로 어울리는 그림이 아닐 수 없다.

바로의 유년 시절 수도원 생활은 당대 여느 다른 초현실주의자들과는 달리 작품에서 종교적 요소들이 끊임없이 등장하는 계기가 된다. 또한 그녀는 서양과 동양의 신비주의적이고 밀폐적인 마술과 정령 숭배 신앙에도 영향을 받으며 다양하게 변화했다. 그녀는 식물, 인간, 동물 및 기계와 자연은 연결되어있고, 두 세계 사이에 강력한 관계가 있다고 믿었다. 생물학, 화학, 물리학 및 식물학 등 과학의 중요성은 알고 있었지만, 다른 세계의 측면도 삶과 함께 혼합되어야 한다고 여겼다. 특히 성스러운 기하학, 연금술, 그리고 성배의 전설에 매료되었다. 1938년과 1939년에 바로는 러시아의 신비주의자인 피터 오스펜스키[Peter Ouspensky(1915년~1947년)]의 <제3의 논리학 [Tertium Oganum]>에 심취하였다. 그의 "인간이 발전하기 위해서는 두 가지 길이 있다. 하나는 지식의 길이고, 다른 하나는 존재의 길이다."에 깊이 공감하였다.

스페인 내란과 제2차 세계대전, 그리고 멕시코로 망명 후 22년간, 심장마비로 숨을 거두는 순간까지 생활하였다. 그녀의 작품에는 어느 한 부분도 멕시코적인 요소를 담진 않았지만, 또한 어느 부분에서도 멕시코 전통문화의 신비로운 요소가 가미되지 않은 곳도 없다. 즉 자신이 살았던 시대의 어느 공간에도 속하지 않았지만, 자신만의 독특한 시선으로 여성 이미지에 대한 개별적 스타일을 탄생시켰다. 1971년 그녀의 사후 회고전은 멕시코시티 근대 미술관^{Museum of Modern Art}에서 성황리에 개최되었고, 디에고 리베라와 호세 클레멘테 오로즈코^{Jose Clemente Orozco} 보다 더 많은 관객들이 관람하였다.

나) 타마라 드 렘피카^(Tamara de Lempicka, 1898년~1980년)

기존 관습과 전통을 거부하고 진보적인 여성상을 제시하며 보수적인 미술계에 여성화가로 대담한 승부수를 던졌던 타마라 드 렘피카는 동유럽 폴란드 귀족 출신으로 파리와 뉴욕을 오가며 1920년대 사교계와 당대 예술계에 초상화가로 명성을 떨쳤다. 1910년대 아르데코^{art déco} 양식을 만든 대표주자이자 양성애자로 빼어난 미모와 자유분방한 사생활, 여성차별에 대한 항변, 미술의 패션화, 상업화 등으로 당시 보수사회에 커다란 파문을 일으켰다. 그만큼 그녀의 초상화는 매혹적이고 우아했으며 '부드러운 입체주의'라는 수식어와 함께 아르데코 양식을 대표하며, 그녀의 삶 역시 드라마틱하고 보헤미안적이었다. 레메디오스 바로와 같은 동시대를 살았지만, 두 여성화가의 삶과 작품세계는 많이 달랐다. 바로가 현실 세계에 대한 불안과 전쟁으로 인한 두려움 등을 초현실주의적

상상의 세계 뒤에 숨어 작품세계를 이끌었다면, 렘피카는 지극히 현실적이고 여성이라는 존재 자체를 몽환적 이미지로 대체하며, 삶을 유유자적하는 작품세계를 고수하였다. 그러나 어쩌면 극적인 작품 성향이긴 하지만, 너무 다른 성향은 결국 같은 의미의 동전의 양면이듯, 대치된 두 여성화가의 이미지는 시대적 배경과 맞물려 또한 많이 닮아있다.

(1) 섹시한 여성과 화려한 색채

초록색 부가티Bugatti 자동차의 운전대를 잡은 여성은 섹시 여배우들의 트레이드마크인 게슴츠레한 눈과 짙은 진홍색 입술로 화장하고 당대 가장 스타일리스트만이 할 법한 의상과 헬멧, 실크 스카프, 목이 긴 장갑으로 치장하고 관람객을 응시하는 눈빛은 너무나 당당하고 자신에 차 있다. 이 여성이 바로 파리의 하이소사이어티에서 가장 인기 있는 초상화 작가로 부와 명성을 가진 타마라 드 렘피카 자신의 모습이다. 자신감 가득한 자신의 모습을 초상화로 담은 1925년 <자화상>은 본래 독일 여성잡지『디 다메$^{Die\ Dame}$』지誌의 표지 그림을 그려달라는 주문으로 제작된 작품으로 거침없이 전진하는 스피드speed를 상징한다. 또한 1978년 뉴욕타임지에서는 "기계시대의 강철의 눈을 가진 여신"이라고 평하기도 했다.

당시 여자 오너드라이버가 드물었던 시대에 운전대를 직접 잡은 여성은 남성의 도움 없이 홀로 설 수 있는 독립된 여성상과 '여성 해방 주의'를 거침없이 내뿜고 있다. 즉, 자신의 삶을 남성에게 의존하지 않고 스스로 주체적으로 운전하고 스스로 주도하겠다는 강한 의지가 엿보인다.

그와 동시에 초록색과 황토색, 검은색의 강렬한 콘트라스트는 여성의 관능미를 돋보이게 한다. 이처럼 매혹적인 여성의 모습은 1920년대 여성들이 꿈꾸던 신여성상을 구현한 것으로, 이른바 '팜므 파탈^{femme fatale}, 이미지를 그대로 표현해준다. 이처럼 그녀가 여성이라는 이유만으로 언제나 참고 인내하며 살아야 했던 당대의 사회적 분위기에서도 굴하지 않고 자신이 하고 싶은 표현들을 거침없이 발언하고 당당할 수 있었던 것은 어려서 할머니^{Malvina}가 들려준 "너는 특별한 존재이니까 뭐든지 할 수 있을 거야"라는 자긍심을 심어준 것에서부터 기인했다고 한다. 20세기 초 유럽의 신사고의 핵심어인 신여성, 럭셔리와 섹시함, 세련되게 다듬어진 미적 감각, 개인주의와 성해방이라는 주제어로 구축된 타마라 드 렘피카의 아르데코 미술 세계와 팜므 파탈^{femme fatale des Art Déco} 이미지들은 당시 유명인들과 LA와 뉴욕 사교계 및 할리우드 배우들 사이에서도 인기가 높았다.

(2) 제2의 인생

그녀의 본명은 마리아 고르스카^{Maria Górska}로, 1898년 폴란드[112]에서, 재력가인 폴란드인 어머니 마리아 고르스카와 러시아인 아버지 사이에서 태어났다. 부유한 집안에서 태어나 스위스 로잔에 있는 학교를 잠시 다니다, 1912년 부모의 이혼으로, 16세 때 러시아 상트페테르부르크의 친척 집에서 살게 되면서 근대 전환기 러시아 상류사회의 부유하고

112) 렘피카의 정확한 생년월일과 출생도시(폴란드의 수도 바르샤바에서 태어났다는 설도 있음)에 대한 것은 다소 정확하지 않은 채 여러 설이 존재한다

귀족적인 분위기에서 성장기를 보낸다. 타마라는 어린 시절부터 자신감 넘치고 당당한 성격의 주인공으로 러시아 상류층에서 사교적 재능을 발휘하기 시작했고, 1916년에 러시아 귀족 출신의 변호사인 타데우즈 렘피카Tadeusz Lempicki와 사랑에 빠져 결혼에 이른다. 그러나 1912년 러시아 볼세비키 혁명으로 귀족체제가 전면 몰락하면서, 상류계층 출신이라는 이유로 렘피카 부부는 어린 딸 키제트Kizette를 데리고 프랑스 파리로 망명한다.

타마라 드 렘피카 스스로 작가의 삶을 강하게 선택하게 된 계기는 오히려 새로운 삶의 보금자리인 파리에서 변호사인 남편은 직장을 찾지 못한 채, 심각한 생계의 위기에 내몰리게 되며 시작되었다. 먼 훗날 딸 키제트의 당시 회고에 의하면, 어머니 타마라는 '킬러의 본능'으로 직업 작가로서 그리고 파리 사교계 인사로서 본격적인 활동을 벌여나 갔고, 또한 성공을 향한 집념은 요즘 시대의 맹렬 직업여성들 못지않은 열정과 집념이었다고 전하고 있다. 파리 정착 후 얼마 되지 않아서 그녀는 자신의 이름을 타마라 드 렘피카로 바꾸고, 그랑 쇼미에르 미술 아카데미Adadémie de la Grande Chaumière에 입학하여 이탈리아 르네상스 양식의 작품 관찰을 통한 모방 작업에 들어갔다. 그러나 풍족했던 성장 경험과 어린 시절 이탈리아로의 미술 여행, 광채와 화려로 가득한 부유층 사교계에 대한 익숙함과 개인적 친화성 등은 그녀가 처음부터 어떤 예술 세계관에 대해 목표 의식을 가질 것인지를 보다 분명히 알게 해주었다.

당시 파리는 피카소가 피사체를 수많은 정방형 형상으로 분해 해석한 '입체파'가 한창이었던 시기에 타마라는 상징주의 작가인 모리스

드니^{Maurice Denis}에게 사사하며 '종합적 큐비즘^{synthetic cubism}'의 영향을 받았다. 그리고 또 한 사람의 스승인 앙드레 로테^{André Llote}에게서 '부드러운 큐비즘^{soft Cubism}'의 영향을 받아 그녀만의 화려함과 은밀한 노출증, 형태와 색상의 강한 콘트라스트로 표현된 여성들의 이미지가 탄생된다. 특히 로테는 타마라가 파리 상류층 미술 애호가들과 사교계 인사들이 선호하는 그림 양식을 찾아내는데 커다란 도움을 주었다.

(3) 나르시시즘

1927년 <장갑을 낀 젊은 여성>은 타마라가 한창 작가로서 입지를 굳힌 시절의 작품으로, 과감하게 몸을 노출시킨 초록색 의상을 입은 여성을 통해 당당히 남성사회에 맞서는 의식을 투영하는 듯하다. 또한 이 작품은 몸에 밀착된 초록색 드레스 속으로 확연히 드러난 가슴의 윤곽선과 긴 팔 장갑에서 보듯, 라깡의 욕망의 '상징계'에서 나타나는 나르시시즘적 경향이 강하게 보인다. 더불어 유럽인들이 갈망하는 금발 머리카락에 하얀 모자와 목이 긴 장갑, 그리고 과감한 초록색 드레스 등은 패션계에 남다른 우아함과 색다름으로 영감을 주기에 충분했다.

1910년대 유럽 아르데코 양식의 대표 주자로 독보적인 위치에 선 타마라는 빼어난 미모에 자유분방한 사생활과 남성 편력, 양성애적인 성 정체성, 미술과 상업의 접목 등을 시도한 여성화가로 유명했다. 그리고 이러한 이야기들을 증명이라도 하듯, 프랑스 신고전주의 화가인 앵그르의 <터어키 탕>을 모방하여 아르데코풍으로 재해석한 여성 집단 누드화는 파리 부르주아^{bourgeois}들 사이에서 드높은 인기를 끌었다. <네 명의

누드 그룹>은 그녀가 거울 속 자신의 이미지를 그린 것으로, 레즈비언적인 성향을 여과 없이 드러냈다. 당시엔 여성화가로서 집단 동성애를 과감히 표현한다는 것은 시도조차 힘든 일임에도 불구하고 그녀는 자신의 사생활마저도 당당히 작품으로 표현했다. 그녀는 "나는 나의 모든 것을 있는 그대로 깨끗하게 그림을 그린 최초의 여성이며, 그러므로 내 그림은 명확하고 완벽하다"고 스스로 말할 정도였다.

19세기 앵그르가 그린 <터어키 탕^(1863년)>의 여성들의 혼탕 모습은 사회적으로 아무런 제지가 없었음에도 불구하고, 20세기 타마라의 <네명의 누드 그룹>은 여성화가가 그린 여성 누드라는 점 그 자체가 사회적 이슈가 되었다는 것은 아이러니한 일이 아닐 수 없다. 여성인 타마라가 여성의 누드를 그린다는 것은 파리의 퇴폐문화 유행에 적절히 대응한 결과였다. 당시 파리의 근대 여성의 미는 바나나 껍질로 만든 스커트를 입고 무대에서 춤을 추는 최초 흑인 여성 무용가 조세핀 베이커^{Josephine Baker}의 이국적 에로티즘과 원시주의가 주를 이루며 누드로 표현되었기 때문이다.

그리고 나른한 호색의 아름다움에다 할리우드 여배우의 섹시하고 뇌쇄적인 눈빛과 값비싼 소울을 두르고 자욱한 담배 연기를 뿜으며 유혹하는 자태의 여성 이미지는 비단 자신의 작품 속 여성뿐만 아니라, 실제 자신의 모습이기도 했다.

코코 샤넬과 엘사 스키아파렐리가 재단한 파리 오뜨 꾸뛰르^{Haute Couture} 의상을 완벽하게 차려입고 1920년대 파리와 1930년대 LA와 뉴욕 사교계를 드나들었던 타마라 드 렘피카는 흡사 여배우 그레타 가르보^{Greta Garbo}

또는 마를레네 디트리히^{Marlene Dietrich}와 흡사한 외모로 사교계 꽃이자 화가였다.[113] 따라서 타마라의 작품 속 주인공들은 부와 명성, 쾌락과 환상을 오가며 생활하는 사교계 유명 인사들이나 인기 연예인들이 주를 이루었다. 이는 무대와 은막을 강타하는 화려한 조명과 반들거리는 광채는 마치 연출된 초상화의 주인공들의 표정과 제스처가 배우들이 갈망하는 부와 명성에 대한 욕망을 그대로 대변해 주기 때문일지도 모르겠다. 따라서 폴 포아레^{Paul Poiret}가 1923년 제작한 영화 『비인도적인 ^{L'inhumaine}』, 아르데코 스타일 전형의 팜므 파탈 여배우 그레타 가르보^{Greta Garbo}가 출연한 1929년 영화 『키스^{The Kiss}』, 루비 킬러^{Ruby Keeler}와 진저 로저스^{Ginger Rogers}가 출연한 뮤지컬 영화 『42번가^{42nd Street}』, 진저 로저스와 프레드 에스테어^{Fred Astaire} 주연의 뮤지컬 1935년 영화 『탑 햇^{Top Hat}』 등은 모두 타마라 드 렘피카의 작품 속에 묘사했던 시대적 사고방식과 유행 감각이 영화 필름으로 재현된 대표작들이다.

(4) 아르데코 양식

1929년 남편 타데우즈와 이혼한 후, 자신의 딸인 키제트에겐 분명 좋은 엄마는 되진 못했지만, 그녀의 여러 작품에서 키제트는 생기 넘치는 모습으로 묘사하였다. 타마라는 머리끝부터 팔목까지 휘황찬란하고 요란한 보석과 장신구로 꾸미고 파티에 등장하여 여러 유럽의 아방가르드

113) 1930년대 말 타라마 드 렘피카는 독일 나치군의 침략을 피해서(그녀의 혈통은 부분적으로 유대계였기 때문에) LA로 이민을 온 이후, 작업을 계속하던 중 『어느 아름다운 근대식 아틀리에Un bel atelier moderne』라는 단편 영화에 디바 여주인공으로 직접 연기하였다.

미술계 남성들을 하나둘씩 점령해 나갔다. 이탈리아 미래주의파 화가인 마리네티, 프랑스의 지성인 겸 미술인 쟝 콕토, 이탈리아의 귀족 사교가인 가브리엘레 단눈치오는 타마라의 매혹적이고 치명적인 마력에 무릎을 꿇었다.

1910년대 유럽에 불기 시작한 아르데코 양식의 작가로 떠오르면서 그의 명성도 절정에 다다랐다. "장식미술 스타일의 그림은 그녀보다 더 잘 그린 화가가 없다"고 할 정도였다. 그녀가 그린 초상화는 모델조차도 영광스럽고 자랑스러워할 정도로 그의 인기는 높았고, 이탈리아 여행 중 가브리엘레 단눈치오와의 열정적 사랑이 화제가 될 만큼 그의 사생활 또한 자유분방했다. 빼어난 미모와 거침없는 남성 편력, 양성애로 화단에서 문제의 여걸로 단연 그는 손꼽혔다. 화가라는 직업 뒤에 항상 '화류계의 여왕'이라는 칭호를 달고 다니던 여자. 말년에 그녀는 40세 연하의 젊은 조각가와 동거할 정도로 세인의 부러움을 한 몸에 받기도 했다. 그녀의 작품은 기본적으로 이탈리아의 매너리즘에서 힘입은 바 크다. 화가로서는 앵그르의 작품 속 영향을 가장 많이 받았는데, 특히 바로크 시대 회화의 밝고 어두운 명암을 잘 살려냄으로써 고전적인 아름다움과 현대적인 장식을 화폭에 가장 매력적으로 조화시켰다.

(5) 화려, 낭만, 퇴폐, 드라마

렘피카는 파리의 아카데미 랜슨^{Academie Ranson}에서 미적 예술과 회화 방법의 신비를 가진 모리스 데니스^{Maurice Denis}의 스튜디오에게 사사 받았다. 그리고 그다음으로는 화가이자 데코레이터^{Decorator} [114], 비평가, 예술

이론가인 앙드레 호테^{Andre Lhote}에게 사사하며, 렘피카의 아르데코 양식의 독특한 특징이 나오게 되는 결정적 역할을 해주었다. 호테는 인상주의적 색채로 실험적인 회화의 원리와 그림 속 공간의 입체파 구조를 이용하여, 당대 살롱 회화의 현대화를 이끈 발기인^{發起人}이기도 했다. 그의 목표는 풍요로운 부르주아들의 보수적인 취향을 가볍게 여기는 유쾌한 형태의 작품을 제작함으로써, 미술계로부터 "시대와 함께 움직인다."라는 평을 받았다. 렘피카는 호테의 영향아래 푸생^{Poussin}, 다비드^{David}, 앵그르^{Ingres}의 고전적인 전통 예술 형식과 현대적인 형태의 일러스트레이션^{illustration}을 능숙하게 병합하는 방법을 배울 수 있었다. 그녀의 작품은 포스트 큐빅 스타일로 특징지을 수 있으며, 블록으로 이루어진 단순한 형태이지만 고전적인 순서로 배열되었다. 따라서 그녀는 르네상스 시대의 예술 전통에 대한 관심으로 영감을 얻어, 밝고 선명한 색 사용과 뛰어난 세부 묘사를 선택하였다. 특히 그녀 작품에서 가장 강렬한 인상을 주는 여성 이미지들은 매너리즘 형식에 장식적인 요소를 더하여 탄생되었다. 1920년대 중반, 아르데코 미학의 절정기 동안, 렘피카는 전통과 장식적 요소, 모더니즘의 결합으로 그녀의 길을 열었다.

렘피카는 아르데코 미학의 대부분을 누드 인물화와 정물에 초점을 맞추었고, 이 작품들은 풍요로운 부르주아의 취향을 저격했다. 그러한 그녀의 인기는 곧 재정적 성공으로 이어졌다. 당시 부유한 계층의 여성들은 명백한 동성애를 강조한 그녀의 누드 작품을 선호하였고, 이를 두고

114) 장식가 또는 인테리어 디자이너

예술 평론가들은 그녀를 "비뚤어진 그림의 전파자"라고 불렀다. 그럼에도 불구하고 렘피카의 작품들은 대중들의 인기와 관심을 받았다. 라폴로^{La Pologne}에 실린 한 기사에 의하면 "렘피카의 모델은 현대 여성이며, 그들은 태양과 바람으로부터 검게 그을고, 부르주아 계층의 도덕적 위선이나 수치심을 알지 못한다." 이처럼 렘피카가 보여준 예술적 시간은 사회적으로 타락한 이미지로 강하게 대두되었다.

이러한 렘피카 작품의 특징을 시대적으로 구분하면 첫째, 1920년대 입체파와 고전주의 양식이 서로 융합되는 파리 제1시대로, 1925년 파리에서 개최된 첫 번째 아르데코 전시회에서 작품을 선보이며 상류층의 초상화 작가로 급부상하는 때이다. 신고전주의 앵그르의 영향을 받아 주름살이 전혀 없이 매끈한 피부는 마치 쇼윈도의 마네킹처럼 차갑게 빛나는 인공 피부에 가깝게 느껴지고, 새빨간 립스틱을 바른 도발적인 여성들은 오히려 에로티시즘을 강하게 자극한다. 감정이 배제된 여성들의 냉정한 표정과 매끈한 신체는 광고계의 비상한 관심을 끌면서 상업적인 미술로 사용되어 큰 인기를 끌기도 했다.

두 번째 시기는 1920년대 말부터 1930년대 렘피카 특유의 표현 양식의 전성기라고 할 수 있는 파리 제2시대로, 1932년 <아담과 이브>에서 잘 드러난다. 그녀는 에덴동산의 아담과 이브를 삭막한 도시 거리의 남녀로 변모시켰다. 이브의 옆구리를 파고들어 강하게 끌어당기는 아담의 강인한 팔과 사과를 쥔 이브의 팔은 선명한 대각선을 이루어 이브의 가슴을 더 도드라져 보이게 한다. 렘피카는 여성화가의 누드화를 맹렬히 비난했던 시대에 과감하게 에로틱한 누드를 주제로 선택한 대담한 화가

이다. 쾌락의 황홀경에 빠진 여성들의 동성애를 묘사하고, 더욱이 그동안 남성의 관음증에 의한 여성의 모습을 여성의 입장에서 본 관음증에 대한 표현은 파격적인 것이었다. 사실적 이미지 속에 큐비즘의 영향을 받은 누드는 그녀 특유의 에로티시즘 분위기를 잘 보여주고 있다. 다소 퇴폐적이고 권태로운 표정의 이브는 차가운 도시적 표현과 어울려 오히려 관능적인 여인의 미를 돋보이게 한다. 또한 이 시기에 램피카는 '살롱 도톤 Salon d'automne'과 '살롱 데 앙데팡당 Salon des Indépendants'과 같은 전위적인 파리 살롱에서 전시회를 가졌으며 1925년 이탈리아 밀라노에서 첫 개인전을 열었다. 1927년에는 보르도 국제미술전에서 <발코니에 있는 키제트 Kizette on the Balcony>로 1등을 하였다. 이 시기로부터 1930년대까지 그녀는 화단의 프리마돈나로 군림하며 관음증, 그룹섹스, 동성애 등 파격적인 소재의 작품들을 잇달아 선보여 큰 파문을 일으켰다.

그리고 세 번째 시기는 1940년대 이후 초현실주의적 표현과 구상주의로의 복귀로 나눌 수 있다. 20세기 1, 2차 세계 대전 사이 기간인 1920~30년대에 반짝 등장했다가 자취를 감춘 아르테코 미술 운동은 본래 파리와 뉴욕을 연결하며 유행한 실내 장식과 디자인 분야의 응용 미술 운동이었지만, 정작 이 『아르테코』전을 통해서 현대인들 사이에서 대중적 주목을 받으며 재再각광을 받기 시작한 것은 타마라 드 램피카의 그림들을 통해서였다는 점은 흥미롭다. 화려, 낭만, 퇴폐, 드라마로 그득한 그녀의 작품 세계 못지않게 여성화가로서 그녀의 예술 인생도 파리의 보헤미아 Bohemia적 낭만, 할리우드 Hollywood식 글래머, 퇴폐와 쾌락의 화신, 신여성이 가부장적 체제로부터 자유의 상징까지 모조리

구현한 한 편의 드라마였다.

⑹ 몰락해가는 귀족의 초상화

몰락해가는 구시대 귀족들과 상류 부르주아들의 취향을 저격한 초상 작가로서 그리고 자유로운 신여성으로서의 인생을 한껏 누리던 타마라 드 렘피카는 파리의 어느 한 파티에서 오스트리아에서 온 한 열렬한 팬이자 후견인을 자청한 20세 연상의 귀족 출신 라울 쿠프너$^{Baron\ Raoul\ Kuffner}$ 남작과 1933년 그녀 나이 35세에 생의 두 번째 결혼식을 올린다. 그러나 귀족과의 결혼과 안정은 그동안 그녀를 움직이게 한 에너지였던, 상류 사회의 자유로운 연애와 화려한 파티장과 환락의 나이트클럽을 오가는 쾌락과 자유의 세계를 멀리하게 된다. 그리고 그로 인한 무기력함과 방향 상실감은 결혼 후 5년간 이유를 알 수 없는 심한 우울증으로 작업을 중단하게 되고, 급기야 제2차 세계대전 중인 1938년 한겨울, 오스트리아의 한 한적한 휴양지에서 남편과 아침 식사를 하던 중 독일 나치군과 히틀러 청년단의 행진 소리를 듣다가 갑자기 1939년 미국으로 이민을 한다.

미국으로 이주한 렘피카는 로스앤젤레스, 뉴욕, 샌프란시스코 등지에서 개인전을 열어 성공을 거두었다. 미국 LA 베벌리힐스$^{Beverly\ Hills}$에서 머물던 그녀는 파리 시절의 명성을 되살려 수많은 할리우드 배우들을 모델 삼은 초상화를 다시 그리기 시작했다. 그리고 제2차 대전이 한창이던 1940년대에 뉴욕으로 보금자리를 옮긴 타마라는 한동안 폴 잭슨 폴록$^{Paul\ Jackson\ Pollock(1912년~1956년)}$과 윌렘 드 쿠닝$^{Willem\ de\ Kooning\ (1904년~1997년)}$을 위시한 추상표현주의 미술에 감명을 받고 1960년대에 와서

한동안 고무 주걱으로 추상 회화 그리기를 시도해 보았지만 그녀를 있게 했던 아르데코풍 작품의 성과나 예술적 완성도에는 감히 미치질 못했다. 어차피 타마라 드 렘피카는 추상작가가 아니었다. 따라서 1950년대부터 1960년대에 이르는 동안 작가로서의 명성은 크게 위축된다. 전후 미국에서 등장해 전 세계 화단을 휩쓴 추상표현주의의 위세와 평론가들의 혹평에 렘피카는 전시를 일체 거부하고 칩거에 들어갔다. 그리고 1980년 멕시코의 쿠에르나바카Cuernavaca에서 92세의 나이로 생을 마감했다.

렘피카는 시민혁명과 산업혁명, 구조주의의 물결 등으로 과거 영광을 누렸던 귀족들의 저물어가는 계급체제를 관조하며 스스로에게 보내는 냉소와 공허 및 부유층 특유의 음탕한 눈초리와 거만한 태도, 아름답고 철없는 젊은 여성들의 나르시시즘Narcissism적 자기도취의 시선 등의 표현은 그녀만이 가능했던 조형 언어로 대중적 초상의 이미지를 완성시켰다.

타마라 드 렘피카는 그녀만의 시대를 만들었고, 시대는 그녀의 작품에 열광하였다.

"나는 결코 그림을 베끼지는 않는다. 새로운 스타일, 밝고
빛나는 색채, 모델의 우아한 모습을 찾아내 그릴 뿐이다."

다. 미학적 보편성과 특수성

 여성 작가들의 이미지 미학은 인식론적으로 보편성과 객관성의 개념뿐 아니라 미적 반영과 재현 및 미적 가치의 문제 등과 관련하여 학문적 정당성의 측면에서도 소외되어 왔다. 즉, 보편성은 절대적이거나 선험적이지 않으며, 상황적 조건 아래 변할 수 있는 맥락적 구성인 '상황적 보편성'이라 할 수 있다. 상황적 보편성이란 실재적인 개념이라기보다 사회 문화의 합의적 약속이며, 객관성은 주관성과 상호매개 된 관계에 의한 객관성이다. 여성화가의 이미지 미학은 젠더 차이를 근거로 한 개별성이 상황적 보편성과 상호매개 되어 특수성으로 지양되고, 관계적 객관성 속에 주관성이 고려된 구성이다. 즉 이미지 미학 범주로서의 특수성은 여성 젠더라는 차이를 고려하는 개별성과 '우리'를 전제로 구성되는 상황적 보편성을 맥락적으로 구성하여, 이 둘의 융합으로 구현된 제3의 것으로 정립시켜야 한다. 그리고 미적 반영과 재현의 문제, 미적 가치에 있어서도, 개별적 시선은 개인적이면서도 상황적 보편성을 매개한다. 여성화가의 이미지 미학은 주체와 대상의 이분법적 분리를 거부하며, 대상에게도 행위자로서의 지위를 부여한다. 또한 이미지 미학의 방법론은 이러한 맥락과 관점에 의해 구성되는 해석적 실행으로서, 페미니즘 미학을 넘어 새로운 미학의 길을 열어 줄 것이다.

여성이라는 이유만으로 미술사의 주류에서 멀어져 있는 화가들의 계보는 주디 시카고^{Judy Chicago}의 <디너파티>를 통해 마치 예수와 12제자의 등장처럼 엄숙하고 품위 있게 세상에 드러났다. 전통의 미술사에서 빠져있는 여성 작가들의 존재를 알리기 위해 제작된 <디너파티>는 한 변에 13개씩 모두 39개의 개인 식탁이 놓인 거대한 세모꼴의 설치 작품이다. 신화적 '풍요의 여신'에서부터 '아마존 여전사', 비잔틴 제국의 황후 '테오도라', 17세기 이탈리아 화가 '아르테미시아 젠틸레스키', 18세기 영국 여성 인권 운동가 '메리 울스턴크래프트' 등을 거쳐 20세기 미국 작가 '조지아 오키프'까지, 각 식탁의 주인은 역사에 족적을 남긴 여성 39명으로 구성된다.

전통적으로 회화와 조각은 '고귀한 예술'로 여겨진 반면 바느질이나 도자기 그림은 주부들의 가사 노동으로 천시되었지만, 시카고는 그녀들의 이름을 수놓은 식탁보로 식탁을 덮었고, 그 위에 주인공의 시대와 업적에 어울리는 저마다의 디자인으로 둥근 도자기 접시, 세라믹 포크와 나이프, 와인 잔 등을 올려놓았다. 이처럼 가치를 인정받지 못했던 '여성의 노동'을 이용해 가부장적 사회에서 드문 성취를 이룬 여성들을 위한 것이다. 이러한 구도는 예수와 12사도 <최후의 만찬>의 상징으로 13명이 앉아 빵과 와인을 먹는 식탁의 형태를 취하고 있다. 따라서 <디너파티>는 역사의 현장에 함께 있으면서도, 제대로 인정받지 못했던 모든 여성들에게 바치는 식탁이다. 20세기 전까지 미학의 보편성에서 당연히 제외됨과 동시에 특수성에서도 제외되었던 여성 작가들의 미적 표현은 사실 어느 부류에도 속해지지 않았던 것은 아닐까?

이중적 타자의 여성이 그린 여성 이미지는 대다수 단순한 모델의 의미를 넘어, 개인의 역사와 시대적 배경 그리고 사회 인식에 대한 의사전달이 강하게 자리한다. 2차 세계대전[115]을 겪으며 인류는 새로운 '휴머니즘'을 탄생시켰고, 종전까지 강하게 뿌리내리고 있었던 백인우월주의와 남성 중심 사회의 변화를 맞이한다. 가장 많은 희생자와 재산 피해를 내며 막을 내린 세계 2차 대전의 결과, 지구는 냉전시대로 돌입되었다. 그러나 커다란 공포와 두려움을 경험한 인류는 절대적 우월과 인종차별 등의 시선이 언어의 구조적 성격에서부터 정신적, 언어적, 사회적, 문화적 '구조'들 간의 상호관계가 성립되며, 그 구조에서 특정 개인이나 문화의 의미가 생산된 구조주의structuralism의 물결을 맞이한다. 현상現象의 인간적 의미나 역사의 연속적 생성生成은 겉으로 보이는 외형일 뿐, 과학적 분석으로 해체하여 가장 근본적으로 깔린 비인간적 구조와 비연속적 체계를 명백하게 드러내야 한다는 것이었다. 이러한 변화는 인문학과 사회과학 등 다양한 사고에 영향을 주었고, 무엇보다 포스터 구조주의의 장을 열어, 구조주의 이전까지 주체 중심주의 사고였던 백인, 유럽인, 남성, 문명인, 어른이 더 뛰어난 존재라고 여긴 사회구조의 사고를 해체하는, 주체의 해체를 가져왔다.

그러나 이러한 시대적 변화에도 불구하고, 20세기 초까지 여성성에 대한 논의는 주로 생물학적 성 구분에 의한 것이었다. 1949년 출간된

115) 제2차 세계 대전Second World War 또는 World War II는 1939년 9월 1일부터 1945년 9월 2일까지 일어난, 인류 역사상 가장 많은 인명과 재산 피해를 남긴 가장 파괴적인 전쟁으로, 전사자는 약 2,500만 명이고, 민간인 희생자도 약 3천만 명에 달했다.

시몬 드 보부아르$^{Simone\ de\ Beauvoir(1908년~1986년)}$의 <제2의 성>은 여성주의의 새로운 장을 열었다는 평가를 받는다. 보부아르는 생물학적 성Sex과 사회적 성Gender을 명확히 구분하고 여성에게 강요되는 성 역할은 생물학적인 것 때문이 아니라 사회적인 것이라고 주장하였다. 즉, 여성은 생물학적으로 그렇게 태어났기 때문이 아니라 남성 중심적 사회의 시각을 통해 '남성이 아닌' 타자로 만들어진 여성성을 내면화하게 된다는 것이다. 이러한 의미에서 보부아르는 부모들에 의해 어린 여아에겐 분홍색을 남아에겐 파란색 옷을 자주 입혀, 여성 스스로 분홍색을 선호하게 되는 현상으로 설명하면서, "여성은 태어나는 것이 아니라 만들어진다"고 주장하였다.

1962년 인류학자 레비스트로스가 그의 저서인 <야생野生의 사고思考 La Penses Sauvage>에서 인간주의적 관심에 대한 강력한 반동 촉구를 시작으로, 구조주의 물결이 서서히 진행되었다. '주체의 해체'를 주장하며 사회적 약자와 소외계층에 대한 사회적 배려와 관심이 일어났으며 푸코와 알튀세르 및 정신분석학자 라캉이 구조주의에 큰 영향을 받았다. 19세기에 이르러서도 명망 높은 남성 작가들은 손으로 꼽을 수 없을 정도로 많이 있지만, 반면 여성 작가들은 손으로 꼽을 정도의 작가들만 겨우 알려져 있을 뿐이다. 이러한 현상은 마치 여성들이 참정권을 가지게 된 시기와도 공교롭게 맞물려 있고, 그중 이름을 남긴 여성 작가들의 대부분 아버지가 화가로서 작품 활동을 원활하게 접근할 수 있었던 것이 계기가 되어 일찍이 그 재능과 능력을 인정받아 작품이 남겨진 경우가 많았다. 그러므로 동시대의 활동한 작가들임에도 불구하고, 여성이라는

이유만으로 역사의 저편으로 잊힌 이름들의 작품들을 오리엔탈리즘과 탈식민지주의 이론을 바탕으로 보아야 할 이유이기도 하다.

그러나 본 저술에서의 관점은 '페미니즘'의 시각에서 시작된 것이 아님을 강조하고 싶다. 다시 말해, 산업혁명 전후로 여성들의 사회적 진출을 중심으로 한 여성화가들의 작품을 다루고자 함이 아닌, 오리엔탈리즘의 관점에서 '타자'의 시선으로 작품을 바라다보았다. 여성은 '이중적 타자'의 입장이므로 그들의 작품 세계에 등장하는 이중적 타자가 표현한 '여성'의 이미지 분석을 통해 말 못 한 타자의 언어들을 작품으로 드러낸 시대적 패러다임을 열었다. 즉 여성화가의 미학적 시선에 의해 표현된 '여성 이미지'에도 시대별 문화·사회적 배경 및 오리엔탈리즘과 탈식민주의 관점에 의해 다양한 관점이 존재한다. 역사성과 개별성에 대한 작가의 소리가 두드러진 작가와 말하지 못하는 작가들과 전통성과 혁신성을 고려하지 않은 고전주의적 기법과 문화적 전통과 변용의 이미지를 표현한 화가들, 그리고 미학적 보편성과 특수성의 분류에 의해 하이브리디티 문화적 이미지를 적극적으로 표현한 여성화가와 주체의식과 저항의 이미지 중심 화가들의 활동도 눈여겨보아야 할 것이다.

예를 들어, 케테 콜비츠가 가진 처절한 모성으로서의 사회적 참여는 세계대전이라는 시대적 배경을 모르고 보는 관객일지라도 역사적 산증과 더불어 여성이 아닌 모성만이 가능한 강인한 생명력을 느낄 것이다. 긴 인류사 동안 여성은 여성이기 전에 '어머니'로 존재함을 강요받았고 독립적 존재로 소리를 내는 것은 거의 불가능했다. 왜냐면 오랫동안 여성의 성性은 터부였고, 심지어 여성의 순결이 가부장제 사회 하에서는 가문의

특정 재산권으로 행사되곤 했기 때문이다. 그 결과 여성의 성기는 여성 자신들로부터도 망측한 그 무엇이 되었다. 그러나 상대적으로 남성의 성기는 터부시되지 않았고, 오히려 생명력과 풍요를 상징하는 매개물로 '신성시'되는 경향까지 보였다. 여성의 성기에 대한 자기비하는 결국 여성을 남성에 비해 못한 존재로 격하시키는 결과를 낳았다. 여성운동의 오랜 화두인 "가장 개인적인 것이 가장 정치적인 것"이라고 하듯, 여성의 성에 대한 인식은 가부장적 전통과정치적 배경이 묵시적으로 작동하고 있다. 프로이트 전후에도 여성은 '성의 주체'가 아니었고 수많은 금기들에 둘러싸여 있을 뿐이었다. 여성이 자신의 성으로부터 배제되어 있는 동안 남성은 물론 개별 여성에게도 성은 왜곡된 관념과 은밀한 환상만 강조되었다. 이러한 배경 아래, 조지아 오키프의 작품은 그녀 자신이 성을 염두에 두고 작품 활동을 했다는 명백한 증거는 없음에도, 모더니즘 시대의 사회적 파장을 가지고 올 수밖에 없었다. 살아생전 조지아 오키프는 이미 20세기 미국을 대표하는 중요한 작가로서 평가받아, 포드와 레이건 대통령에게 자유와 예술 훈장을 받았으며 수많은 명문 대학에서 그녀에게 명예 박사 학위를 수여했음에도 불구하고 말이다. 자기를 표현하려는 여성이 입을 열어 자신의 삶과 경험을 말하는 것, 말해버리는 것, 표현해버리는 것은 그 자체가 남성 중심의 가부장적 사회 통념과 거부감, 부자연스러움의 한계를 극복해야 하는 일이고, 일종의 반역에 비견되는 일이기조차 하기 때문이다. 안니 르끌렉은 여성이 여성이라는 성 정체성을 가지고 말한다는 것은, "자기 고유의 말을 하려는 모든 여자는 우선 여성을 창조해야 하는 이 엄청난 긴급성을 피할 수 없다. 억압적이지 않은 말을

창조하는 것. 말을 끊이지 않고 말문을 트이게 하는 그런 말을 만들어 내야 하는" 어려움이 있다는 것이다. 여기서 여성을 창조해내야 한다는 것은, 성의 도덕적 전통적 판단의 근거를 제시한 종교 지도자와 철학자들이 남성들로, 그들은 철저히 남성들의 입장에서 여성들의 입장을 고려하지 않은 채 여성들을 객체화하고 또한 '진리'의 이름으로 선포했고, 공정해야 할 과학도 여성의 존재를 무시하거나 종속된 존재로 표현하길 두려워하지 않았다. 그러므로 오키프가 그린 짐승의 두개골, 짐승의 뼈, 꽃, 식물의 기관, 조개껍데기, 산 등의 자연의 원만한 선과 윤곽, 화려한 색채를 통해 자연으로 치환된 여성성을, 도시에 거대하게 솟아오른 마천루 빌딩들을 통해 황폐한 남성성의 사회를 표현하고자 했는지 모른다. 그녀의 인터뷰 말처럼, "사람들은 왜 풍경화에서 사물들을 실제보다 작게 그리느냐고 묻지는 않으면서, 나에게는 꽃을 실제보다 크게 그리는 것에 대하여 질문을 하는가? Were I to paint the same flower so small, no one would look at them... So I thought I'll make them big like the huge buildings going up. People will be startled; they'll have to look at them and they did." 어쩌면 사람들은 여성이 자신의 목소리를 내는 것을 두려워하는지도 모른다.

조지아 오키프의 꽃과 식물로 의인화한 여성의 성을, 앨리스 닐은 정면으로 쏟아질 듯한 눈을 커다랗게 뜨고 앉아있는 여성들의 초상화로 어딘지 불안정해 보이고 주변과 부조화의 인상을 준다. 사회적으로 외면된 여성의 성을 넘어, 여성성에 대한 정면 대결처럼, 다양한 사회적 계층의 여성들을 대상으로 우리들에게 소외된 여성들의 소리까지 이끌어

냈다. 또한 사회적 유명세를 가진 인물조차도, 그들의 겉모습으로 사람들에게 가려진 그들의 위세와 또 다른 마음의 고통조차도 모델과의 대화를 통해 우리에게 깜짝 선물을 선사해준다. 1978년 <임신한 마가렛에반스>는 쌍둥이를 임신한, 마가렛 에반스의 초상화는 그동안 남성 화가들에 의해 여성의 신체적 모습조차도 아름다운 8등신의 수려한 모습이었으나, 임신한 상태의 적나라한 여성의 신체적 변화에 집중하고 있다. 젠더에 가진 보편성에 의한 미학적 표현은 특수성을 고집하지 않은 채, 또 다른 영역의 여성성을 그려낸다. 이러한 현상은 '인도의 프리다 칼로'로 잘 알려진 암리타 쉘 질의 작품에서도 확인된다. 사실주의에 크게 영향을 받은 그녀는 인도의 지역 사회에 살고 있는 평범한 사람들 특히 여성들의 삶을 표현하려고 노력했다. 여성, 그중에서도 인종적으로 그리고 사회계층의 계급으로 숨겨지고 가려진 두려운 시선의 동양 여성들의 모습은 서구 탈식민지론과 오리엔탈리즘의 또 다른 시선을 보여준다.

1) 하이브리디티 문화적 이미지

가) 케테 콜비츠 (Käthe Schmidt Kollwitz, 1867년~1945년)

케테 슈미트 콜비츠는 노동자계급의식을 노동자계급예술로 표현한 최초의 독일 여성화가다. 따라서 그녀의 작품을 통해 예술의 계급성이 어떻게 구체적으로 표현되었는지, 작가의 사상은 어떻게 작품 속에 표현되는지, 시대와 정치적 상황들이 어떻게 작가와 작품에 영향을 미치는지를 통해 여성화가의 시선을 뛰어넘어 민중들의 '잔다르크'적인 역할을 한 그

녀를 만나보고자 한다. 콜비츠는 표현주의 작가로 스스로 여성이자 엄마라는 정체성을 가지고 가난하고 고통받는 민중의 삶을 대변하고 부당한 권력에 투쟁한 예술가로 평가받고 있다. 그동안 많은 여성 작가들이 사회적 고발 및 현장에서 직접 화가의 눈으로 확인한 사건들을 기록하듯 작품을 남긴 경우는 드물기에, 케테 콜비츠는 그런 의미에서 문화적 하이브리디티의 대표적 여성화가라 할 수 있다.

(1) 고통의 미학

19세기 사진기의 출현으로 사실주의적 표현기법에서 인상주의를 시작으로, 신인상주의, 초현실주의, 추상표현주의… 등등 '사실'에 대한 묘사는 유럽의 화풍에서 멀어져 갔다. 그러나 그녀가 살았던 19세기 후반에서부터 20세기 전반은 정치·경제·사회·문화 등 전 영역에 걸쳐 일대 변화의 횃불이 당겨지던 시기였다. 1905년 러시아혁명, 1914~1919년 1차 세계대전, 1917년 2월과 10월의 러시아 혁명, 1918~1923년의 독일혁명, 1933년의 히틀러 집권과 1939~1945년 2차 세계대전 등 혁명과 반혁명의 소용돌이에 있었다. 콜비츠는 1945년 4월 22일 사망하였고, 그녀가 사망한 지 16일이 지나 전쟁은 끝났다. 그러므로 그녀의 작품은 전쟁으로 인해 생긴 굶주림과 가난 등 20세기 전반기의 인간 조건을 사실적이고 애틋한 묘사가 주를 이루고, 자연주의에 기반한 작품들은 후기로 접어들면서 표현주의적인 경향도 띠게 된다.

콜비츠의 작품에선 아름다운 여성의 모습은 찾아볼 수 없다. 오히려 처절하도록 강렬한 '고통의 미학'으로 그녀만의 모성 본능의 시선에 의해,

1차 세계대전 이후, 하루에 800명씩 굶어 죽어가는 독일 현실과 야만의 질서에 가두어진 노동자 등 민중의 삶에 대해 침묵하지 않았다. 자본가가 만들어 놓은 권위적 질서를 무너뜨리고 악몽 속에 방치되어 하나같이 검고 참혹한 상처를 부여안고 살아가는 노동자가 설계하는 아름다운 세상 질서를 회복하고자 구원의 메시지를 전했다. 그녀의 이러한 생각은 단지 전쟁을 겪으며 생긴 계기가 전부는 아니었다.

그녀의 대표작인 1903년 <죽은 아이를 안고 있는 어머니>에서 당시 죽은 아이의 모델이 된 페터 콜비츠는 여섯 살, 케테 콜비츠는 36세였다. 그러나 18세가 되던 페터는 콜비츠 부부의 만류에도 불구하고 전쟁터에 자원입대하고, 아들은 싸늘한 시신이 되어 그녀 곁으로 돌아왔다. 마치 12년 전 작품에서 이미 아들의 죽음을 예언이라도 하였듯, 자신에게도 닥칠 아들의 죽음을 보았던 것일까.

미켈란젤로의 <피에타>에서 느낀 정갈한 침묵은 사라져버리고, 시신으로만 남은 그곳에 동물에 가까운 절규와 울부짖음만 가득히 채운다. 싸늘히 죽은 아이를 부여잡고 온 가슴으로 얼굴을 시신에 묻은 채, 울부짖는 어머니의 모습은 사랑하는 아이를 잃은 깊은 절망과 고통을 잘 표현해준다.

미켈란젤로의 <피에타>처럼 죽음의 보상으로 '부활'을 꿈꿀 수 있는 신이 아닌, 콜비츠의 <피에타^(1937년)> 어머니는 미약한 인간의 어머니일 뿐, 그 슬픔은 보상받지 못했다. 1993년에 확대 설치한 콜비츠의 <피에타>는 천장의 정중앙에 뚫어 눈비를 피할 수 없이 맞으면서도 자식을 품에서 떼놓지 않는 모성애를 극대화하여 보여 준다. 콜비츠는 아들의

죽음과 손자의 죽음을 양차 대전을 통해 겪으며 결국, 자신의 작품을 통해 그들을 부활시켰고, 그 안에서 헤어 나올 수 없을 것 같았던 고통으로부터 위안을 받았다.

(2) 민중과 노동자의 삶

케테 콜비츠가 일찍이 민중운동에 눈을 뜨게 된 계기는 그녀의 가족력에서부터 찾아볼 수 있다. 그녀는 1867년 독일 동프로이센 쾨니히스베르크^(오늘날 칼리닌그라드로 이름을 바꿈)에서 급진적 사회 민주주의자이자 건축업자였던 아버지 카를 슈미츠와 프러시아 개신교 신학자인 율리우스 러프의 딸인 어머니 카테리나 슈미츠 사이에서 다섯째로 태어났다. 외조부는 1848년 시민혁명 이후 민주헌법 제정에 참여했고, 프러시아 연합 복음주의 교회의 권위와 남을 배척하는 복음주의를 거부하고 합리주의와 윤리의식을 강조하는 루터교로 개종하여 자유 신앙 운동을 펼쳤던 사람이었다. 아버지 역시 프로이센 정부의 민중억압과 부패상에 분노를 느껴 변호사 시험을 통과하고도 거부한 채, 자유화운동과 민주화운동에 헌신했던 미장 노동자였다. 이렇듯 유년 시절부터 가족들로부터 자연스럽게 사회주의 정신에 젖어 자라면서, '사회'라는 공동체에 눈을 뜨기 시작했다. 콜비츠의 재능은 12세 때, 아버지가 알아보고 그림 공부를 시켰다. 그리고 16세가 되면서 그녀는 아버지 사무소에서 본 노동자, 선원, 농노들을 그리기 시작했다. 그림 공부를 위해 아카데미나 대학교 진학을 원했지만, 당시 프로이센에는 여성의 입학을 허락하지 않아, 1888년 베를린의 여성 예술 학교에 입학하였다.

콜비츠의 대담한 터치와 둔탁하면서도 날카로운 선들의 영향은 맥스 클링어Max Klinger 116)의 작품과 저서를 접한 후 그래픽 아트에 집중하면서 시작되었다. 1890년 이후에 그녀는 회화보다는 에칭과 조각에 열중하였고, 더 나아가 리소그래피와 목판화에 매진하였다. 세밀하고 강력한 드로잉은 전쟁과 희생자들의 뚜렷한 현실을 그대로 묘사하였다. 게르하르트 하웁트만Gerhart Hauptmann 117)의 1893년 초연 <직조공들The Weavers>은 그녀의 첫 번째 주요 작업인 6개의 에칭 작업에 영감을 불어 넣었다. 여기서 콜비츠는 1844년 산업화된 방직 공장과 실레지아의 수공예가들과의 불공정한 경쟁에 대한 폭동과 그로 인한 억압적인 빈곤을 표현하였다. 특히 여성 노동자들과 유족 어머니들의 빈곤과 죽음, 음모, 폭동으로 이어지는 이야기들을 생생하게 전달하고 있다.

1890년 콜비츠는 쾨니히스베르크로 돌아가 자신의 첫 스튜디오를 임대하여 계속적으로 노동자들을 그렸고, 1891년 카를과 결혼한다. 그 당시 카를 콜비츠도 조합 의사가 되어 주로 빈민들을 상대로 의료 활동을 했던 사회주의자였다. 그는 베를린 달동네에 자선 병원을 세워 그곳에서 가난한 이웃들을 보살폈고, 콜비츠도 이곳 자선병원에서 일하며 고통받는 독일 민중들을 많이 만났다. 따라서 그녀가 작품의 주제를

116) 맥스 클링거Max Klinger(1857년~1920년)는 독일의 상징주의 화가이자 조각가, 판화 작가다. 클링거는 라이프치히에서 태어나 카를스루에에서 공부했다. 멘젤Menzel과 고야Goya의 에칭에 영향을 받아, 1880년대 초부터 상상력이 풍부한 조각가로 활동하였다.
117) 게르하르트 하웁트만(1862년~1946년)은 독일의 희곡 작가로, 1912년에 노벨 문학상을 수상하였다. 그는 독일 자연주의 연극의 형성과 발전에 기여했다. 하웁트만의 최고걸작은 1892년 《직조공들Die Weber, The Weavers》이다. 실제로 1844년 실레지아 지방에서 일어난 직조공들의 폭동을 생생하게 묘사한 자연주의 극이었지만, 정치적 이유로 인해 상연이 금지되었다.

민중의 삶에 포커스를 맞춘 것은 어쩌면 당연한 일이었다.

> "나는 노동자들이 보여주는 단순하고 솔직한 삶이 이끌어
> 주는 것들에서 주제를 골랐다. 나는 거기에서 아름다움을 찾
> 았다. … 부르주아의 모습에는 흥미가 없었고, 중산층의 삶은
> 모든 게 현학적으로만 보였다. 그에 반해, 프롤레타리아에겐
> 뚝심이 있었다.
>
> …
>
> 언젠가 한 여성이 남편에게 도움을 청하기 위해 왔을 때 나는
> 우연히 그녀를 보았다. 그 순간 프롤레타리아의 숙명과 삶의
> 모든 것에 얽힌 것들이 나를 강렬하게 움직이게 하였다.
>
> …
>
> 그러나 그 무엇보다 힘주어 말하고 싶은 것은, 내가 프롤레
> 타리아의 삶에 이끌린 이유 가운데 동정심은 아주 작은 것일
> 뿐이며, 그들의 삶이 보여주는 단순함에서 아름다움을 발견
> 했기 때문이다."

(3) 농민의 어머니

콜비츠는 1892년 첫째 한스와 1896년 둘째 페터를 출산하던 사이, 그녀를 대중적으로 유명하게 만든, 게르하르트 하우프트만의 희곡『직조공들』을 주제로 판화를 제작하였다. 이 희곡의 내용은 1844년 실레시아에서 있었던 직조공들의 봉기와 그 실패를 다룬 이야기로, 그녀는

<빈곤>, <죽음>, <회의>, <직조공의 행진>, <폭동>, <결말> 등 여섯 개의 작품^(셋은 석판화이고 나머지 셋은 애쿼틴트)으로 연작을 제작하였다. 이 연작은 초기의 산업화 시대에 자본가와 수공업자들 간의 갈등을 기본 축으로, 1840년대 유럽을 강타한 산업혁명으로 등장한 직조 기계로 가내 수공업자들의 무너진 삶과 1844년 독일 슐레지엔에서 일어난 직공들의 최초 봉기에 대해 다루었다. 콜비츠의 연작이 하우프트만의 극작품과 다른 점은 그녀가 직조공들의 삶과 투쟁에 전적으로 집중되었다는 것이다. 그녀의 판화 작품에는 그 어디에도 억압자의 모습은 보이지 않고, 직조공들의 존재와 비참한 삶, 강렬한 몸짓만으로 계급투쟁과 당시 자본가의 야만성 및 직조공들의 처절한 분노를 단순 명료하게 사실주의 형식으로 담아냈다. 노동자의 삶과 투쟁에 포커스를 맞춘, 1898년에 전시된 <직조공들^(1893년~1898년)>은 케테 콜비츠의 민중 중심의 사고를 가장 잘 드러낸 작품으로, 독일 사회에 커다란 반향을 불러일으켰다. 1898년 베를린에서 처음 전시되었을 때 사람들은 큰 충격과 감동에 전율했다. 프로이센의 황제 빌헬름 2세는 "마음을 누그러뜨리게 하거나 달래주는 요소가 하나도 없는 자연주의적 표현기법"이라며 미술작품에 사회성 짙은 내용을 담았다는 이유로 맹비난했지만, 1899년 드레스덴 전시에서 그녀의 작품은 금상을 수상했고, 1900년 런던에서도 상을 받았다. 케테 콜비츠의 이름이 세상에 알려지는 데는 오랜 시간이 걸리지 않았다.

강력하게 민중을 탄압하고 억압했던 독일에서 콜비츠에 의해 표현된 민중들의 고단한 삶의 현장은 곧 반민중 전선에 대한 거침없는 항거를 의미했다. 고통받는 민중들의 편에서 부르주아 계층의 권력에 맞서

표현한 작품들은 민중의 마음을 대변했고, 민중 곁으로 다가갔다. 독일 민중은 그녀가 제작한 판화를 통해 소통의 구조에 대한 희망을 찾았다.

> "나의 작품행위에는 목적이 있다. 구제받을 길 없는 이들, 상
> 담도 변호도 받을 수 없는 사람들, 정말 도움을 필요로 하는
> 이 시대의 인간들을 위해 나의 예술이 한 가닥 책임과 역할
> 을 담당했으면 싶다." (케테 콜비츠)

<직조공들>의 연작에 이어 그녀는 <농민전쟁>을 주제로 연작을 그렸다. 콜비츠는 삶의 고단함을 억누른 채 신음하며 살아가는 농민들의 모습을 1525년에 일어났던 독일 농민전쟁[118]을 배경으로, 1902년부터 1908년까지 콜비츠의 두 번째 대형 연속 판화인 <농민전쟁(1902년~1908년)>을 제작하였다. 이 작품은 <밭가는 사람>, <능욕>, <낫을 가는 여인>, <무장>, <진격>, <전쟁터>, <포로들>의 7부작으로 완성한 대형 동판화로 농민의 삶과 투쟁에 비장감과 역동성이 넘치는 작품으로, 혁명을 선동한 '검은 안나'라는 여성 농민의 이야기를 듣고 작품의 줄거리를 구상하게

118) 독일농민전쟁은 1524년 악랄한 지주계급과 봉건영주에 맞서 최하층 무산자 계급인 농민들이 일으킨 혁명이었다. 성직자층과 귀족층 등 유산자 계급에게 상당한 타격을 주었음에도 전쟁의 결과는 실패했고 참혹했다. 통째로 불타는 마을, 산더미처럼 쌓인 파괴의 잔해와 나무마다 매달린 농민의 시체, 그리고 대량학살 등으로 독일 역사에 새겨진 피의 기록이다. 콜비츠의 연작에 의해 되살아난 그 날들의 모습은 정지된 채 놓여있는 방직기 앞으로 죽어가는 아이를 위해 해줄 것이 아무것도 없어 비탄에 빠진 아이의 엄마와 하릴없이 무력하게 앉아 이 사태를 바라보고 있는 가족들, 죽음의 사신은 점점 더 아이의 목을 죄어온다. 공포로 커다랗게 질린 아이의 눈과 탈진한 듯 기력 없는 엄마의 모습이 선명하게 대조된다. 더 이상 물러설 곳이 없는 직조공들은 봉기를 위한 회의를 하고, 마침내 억압과 착취의 굴레를 벗어나고자 행진을 시작한다. 피폐해진 모습으로 곡괭이를 손에 든 노동자들과 아이를 업고 행진하는 엄마의 모습에서 절박함이 느껴진다. 행렬은 어느 자본가의 대저택에 도착한다. 분노로 흥분한 방직공들이 굳게 닫힌 철문을 흔들어보지만 철문 건너편에서는 아무런 대답이 없다. 가난한 직조공의 집안으로 이번 폭동진압으로 희생된 희생자들의 시신이 옮겨지고 있고, 넋을 잃은 듯 힘없이 서 있는 여인은 그저 바라보고 있을 뿐이다.

되었다. 게르하르트 하우프트만의 희곡 원작을 바탕으로 제작한 <직조
공들>에 비해, <농민전쟁>은 원작 없이 콜비츠의 구상에 의해서만 제
작되었다. 그녀는 1899년 제작했던 <봉기>를 발전시켜 독일 농민전쟁
의 흐름을 상징하는 장면들을 구상하였다. 특히 농민전쟁의 영웅 검은
안나는 역사적인 인물은 아니지만 이 연작 판화의 절정에 해당하는 〈진
격〉에서 그녀의 외침에 따라 앞으로 내닫는 농부들의 모습에서 아무도
멈추게 할 수 없는 속도감과 함성이 느껴진다. 이 연작 역시 억압자들의
모습은 보이지 않고, 여인의 표정과 분노의 몸짓과 밭을 가는 농부의 숨
결에서 농민들을 짓밟는 지배자들의 실체를 느끼게 할 뿐이다. 그러나
처절한 분노에 가슴 뭉클한 슬픔은 어디엔가 있을 희망을 손짓하고 있
다. 케테 콜비츠의 숙련되고 세련된 리얼리즘은 <농민전쟁> 작품 하나
하나에 살아있다. 그녀도 역시 이 연작에 대해 "자신이 가진 능력의 최
상의 것을 투여했다"고 말했다. 이렇듯 케테 콜비츠는 르네상스 시대를
대표하는 레오나르도 다빈치와 라파엘로, 미켈란젤로 등도 눈앞에 벌어
지는 참상에 대해 침묵하거나 외면했던 농민전쟁을 20세기로 이끌어내
당당히 부활시켰던 것이다.[119]

콜비츠의 작품에 등장하는 여성들은 농민들의 어머니이자 여성이자
한 인간으로 억압과 착취에 맞서 저항하는 민중들, 가난에 억눌린 밑바
닥 사람들, 전쟁이나 빈곤으로 상처 입은 슬픈 영혼들을 이끌고 있다.

119) 콜비츠는 농민전쟁을 제작하는 동안 파리를 두 번 방문하였고 줄리안느 아카데미에서 강의를 들었다. 1906년 콜비츠는 빌라 로마나 상을 수상하였다.

그녀는 권력을 가진 지배층의 인간이 아니라 피지배층의 사람들이 작품의 주요소재로 그들의 모습은 어둡고 고통스럽다.

> "이 지구상에서 벌어지고 있는 살인, 거짓말, 부패, 왜곡 즉
> 모든 악마적인 것들에 이제는 질려버렸다… 나는 예술가로서
> 이 모든 것을 감각하고, 감동하고, 밖으로 표출할 권리를 가
> 질 뿐이다." (케테 콜비츠)

(4) 죽음의 이미지

케테 콜비츠의 작품세계를 지배한 또 하나의 주제는 '죽음'이다. 그녀가 살았던 시대의 삶은 양차 대전으로 죽음의 공포가 드리워져 있었다. 1914년 제1차 세계대전에서 아들 페터를 잃었고,[120] 1942년 제2차 세계대전에서는 큰손자 페터마저 전사했다. 전쟁과 죽음, 인류의 숙제이자 콜비츠 개인의 아픔이자 동시대 어머니들이 겪었던 비극이었다. 전쟁은 전 유럽 젊은이들의 꽃다운 목숨을 의미도 없이 송두리째 빼앗아갔다. 아들을 잃은 슬픔 속에 침잠하던 케테 콜비츠는 마침내 자신의 불행을 민중의 고통으로 승화시켰다. 유럽 사회의 한 세대가 전멸하는 죽음의 역사가 거침없이 진행되는 동안 그녀는 반전을 주제로 전쟁에 관한 수많은

120) 제1차 세계대전이 발발하자 독일의 청년들은 전쟁터로 달려갔고, 케테 콜비츠의 두 아들 역시 자원입대하였다. 카를은 아이들의 입대에 반대하였지만 케테 콜비츠는 아이들의 뜻을 존중하자고 말하였다. 케테 콜비츠는 1914년 11월 27일의 일기에서 "카를은 국방부에 편지를 써서 그 아이를 전선으로 보내지 말아 달라고 요청하려 한다. … 그 아이는 원래 군인이 되려고 했다가 조금 후퇴해서 위생병이 되려 하더니 결국 티푸스 요양원으로 가게 되었다. … 나는 그것을 자식 둔 사람의 이기주의로만 생각했다."라고 썼다. 1914년 페터는 플랑드르의 전쟁터에서 죽었고 케테 콜비츠는 큰 충격을 받았고, 훗날 "삶에서 가장 참기 힘든 충격"이었다고 회상하였다. 1914년 10월 30일 금요일 케테 콜비츠의 일기에는 단 한 줄만이 적혀 있었다. "당신의 아들이 전사했습니다."

작품을 발표했다.

제1차 세계대전이 끝난 뒤, 1919년 케테 콜비츠는 인류가 겪어보지 못한 전쟁의 참화를 판화로 그려내기 시작했다. <전쟁[1922년~1923년]> 연작은 <희생>, <지원병들>, <부모>, <어머니들>, <과부들1>, <과부들2>, <민중> 등 7개로 구성된 목판화로, 동시대인들 모두가 겪게 된 전쟁의 참상을 아프게 전하는 작품이다. 아들을 끌고 가는 죽음의 선동, 남겨진 가족의 슬픔, 자식을 잃은 부모의 슬픔과 같은 주제를 목판화로 표현하였다. 이 가운데 <희생>은 1931년 중국에 소개되어 중국 신목판화 운동의 기폭제가 되기도 했다.[121]

삶의 현장을 고스란히 그 실체를 사실적 기법과 적극적인 표현주의적 묘사들이, 어느 날 콜비츠 자신이 아들을 잃게 되면서, 그녀는 작가이기 전에 어머니로서 전쟁과 죽음을 바라보는 시선으로 일어나고 있는 현실을 절절히 표현해 내었다. 죽어 가는 아이의 얼굴을 어루만지며 어찌할 수 없는 슬픔에 고개 숙인 <짓밟힌 사람들[1900년]>, 떠나려는 아이의 영혼을 마지막까지 붙잡으려는 듯 있는 힘을 다해 <죽은 아이를 안고 있는 어머니[1903년]>에서 전쟁으로 인해 세계의 수많은 어머니와 아들들이 공통으로 겪게 된 현상을 선명하게 새겼다. 그리고 그 슬픔을 깔고 거침없이 흐르는 반전평화의 메시지는 한 시대의 고난을 증거 한다.

1924년 <전쟁>은 베를린의 국제 반전 박물관의 개관 기념 작품으로

121) 케테 콜비츠의 판화 작품들은 중국 인민들의 삶을 드러내는 사회주의 리얼리즘 미학이 뿌리를 내릴 때까지 지대한 영향을 주었다. 나치 파시즘 정권 지배하에서 그녀는 온갖 압박으로 작품을 발표할 기회마저 빼앗겼다. 중국의 노신은 "이 위대한 여류예술가는 오늘날 침묵을 선고받았지만, 그의 작품은 점점 극동으로까지 퍼지고 있다. 예술의 언어가 이해되지 않는 곳은 없기 때문이다"라고 말했다.

전시되었다. 1922년 그녀는 연작 판화 <전쟁>을 완성하고 반전 운동가이자 작가인 로망 롤랑에게 편지를 썼다. 콜비츠는 편지에 자신이 겪은 전쟁의 암담함을 전달하기 위해 이 작품이 완성되었기에, 전 세계를 돌아다니며 "보시오 우리 모두가 겪은 이 참담한 과거를"하고 외쳐야 할 것이라고 썼다. 이에 로망 롤랑은 다음과 같이 말하였다.

> "케테 콜비츠의 작품들은 현대 독일의 가장 위대한 문학작품
> 이다. 거기에는 민중의 시련과 고통이 깃들어 있다. 이 여인은
> 어머니같이 자애로운 팔로 민중을 끌어안고, 진심으로 그들과
> 고통을 함께했으며, 희생된 민중의 침묵에 형태를 부여했다."

그 대가는 자신의 작품이 나치로부터 퇴폐 미술로 지정되어 전시를 금지당하고, 51년간 살아온 집이 폭격을 당해 작품의 상당수가 소실되는 등 부당한 대우와 사회적 억압을 감내하는 것이었다.

전후 독일 사회의 아이들이 오직 목숨을 부지하기 위해 밥그릇 하나에 모든 희망을 걸고 있는 <독일 어린이들이 굶주리고 있다!^(1924년)>와 <빵을!^(1924년)>에서 콜비츠는 굶주림에 허덕이는 생명의 존엄성과 인간 존재의 존귀함을 애절한 몸짓으로 고발하고 있다. 굶주림으로 허리가 휘어진 채 등을 돌리고 있는 어머니의 모습과 빵을 달라고 팔에 매달린 어린 생명들의 표정에서 시대의 절망을 읽을 수 있다. 전쟁은 아이들에게서 순식간에 부모와 집과 학교를 빼앗아갔고, 대신 절망과 공포와 기아와 죽음을 남겼다. 살기 위해 빈 밥그릇을 높이 치켜드는 저 퀭한

아이들의 눈동자와 앙상한 팔뚝과 겁에 질려 동공이 커진 눈, 추위와 공포에 바들바들 떠는 저 어린 생명들의 밥그릇 등은 희망이 사라져버린 인간 세상의 학살의 현장을 고발하고 있다. 이 무렵 그녀는 노동자계급의 삶을 솔직하게 <실업>, <기아>, <자식의 죽음> 등 3부작으로 구성된 <프롤레타리아트⁽¹⁹²⁵⁾> 연작 작품을 통해 표현하였다. 콜비츠는 극한에 이른 노동자계급의 빈곤 상황을 섬뜩할 정도로 강하고 날카로운 목판예술로 간결하게 묘사하고 있다.

그녀가 남긴 마지막 연작인 <죽음^(1934년~1935년)>은 <소녀를 무릎에 앉힌 죽음>, <죽음이 덤벼들다>, <부랑자의 죽음>, <친구로서의 죽음>, <죽음을 영접하는 여인>, <죽음의 부름> 등 여덟 개의 석판화로 구성되어 있다. <죽음>의 연작 작업 동안 게슈타포가 반나치 활동 혐의로 콜비츠 부부를 조사하였지만 국제적 명성 덕분에 구속되는 것은 면하였다. 케테 콜비츠는 억압과 착취에 신음하는 민중과 자신의 작품을 통해 소통하였다. 지배와 피지배, 억압과 피억압의 관계에서 언제나 소외되고 학대받는 민중들이 간절히 희구하는 세상을 추구했다. 그러므로 아틀리에를 점령한 풍경화나 정물화는 그녀 자신을 감동시키지 못했다. 그녀 자신도 "순수한 아틀리에 예술은 살아 있는 뿌리를 갖지 못했기 때문에 쓸모가 없으며, 사라져갈 뿐"이라고 말했다. 처음에 유화를 그리다가 나중에 가서는 에칭·석판화·목판화에 눈을 돌리게 된 이유 중의 하나다. <직조공의 봉기>, <농민전쟁>, <전쟁>, <프롤레타리아트>, <죽음> 등은 그녀가 인류에 남긴 위대한 역작이다.

(5) 프롤레타리아 미술의 선구자이자 독일 민중의 어머니

케테 콜비츠, 작가 자신의 삶은 농민들 곁에서 그들의 삶을 사회에 고발하는 작품 등을 쏟아내며 치열하게 살았고, 작가이자 어머니의 이름으로 부당한 삶을 살고 있는 이들과 함께했다. 그러므로 그녀를 따라다니는 수식어는 '프롤레타리아 미술의 선구자', '미술사의 로자 룩셈부르크'란 이름으로 불린다.

"미술에서 아름다움만을 고집하는 것은 삶에 대한 위선이다!"

케테 콜비츠는 독일의 표현주의 작가로, 예술의 진정한 목적은 감정과 감각의 직접적인 표현으로, 이는 인생의 즐겁고 밝은 면이 아닌 고통과 가난, 폭력, 슬픔 같은 어두운 부분을 포함한 현실을 직시하는 것이었다. 특히 당시 독일의 경우, 나치의 탄압으로 강제 해체되기 전까지 다른 어떤 나라보다도 표현주의가 발전했다. 표현주의라는 용어 자체도 독일 비평가들이 처음 사용한 용어로, 르네상스 이래 전통적 미술에 있어 재현이라는 규범을 떨쳐내기 위해 일어난 20세기 미술 운동 중 하나이다. 표현주의 미술가들은 라파엘로로 대표되는 고전주의 시대의 이상적인 아름다움만을 보여주려는 미술은 정직하지 못한 거짓으로 생각했다.

"우리가 전쟁에 내보내려고 아이를 낳은 건 아니다. 더 이상 씨앗을 짓이겨서는 안 된다!"

이 말은 1914년 제1차 세계대전에 참전한 둘째 아들 페터와 1942년 큰손자 페터의 죽음으로 양차 대전으로 인해 아들을 잃은 세상 모든 어머니를 대변한 그녀의 절절한 외침이다. 콜비츠는 삶에서 가장 힘들고 고통스러웠던 순간에, 그녀의 마지막 판화이자 유언과도 같은 <씨앗들이 짓이겨져서는 안 된다>를 제작했다.

<씨앗들이 짓이겨져서는 안 된다>를 제작한 1942년 12월. 그녀의 일기에는 "죽는다는 것 오, 그것은 나쁘지 않다"라고 쓰여 있다. 전쟁이라는 참혹한 현실에 아들과 손자를 빼앗긴 콜비츠는 죽음을 늘 가까이 느낌과 동시에 두려움으로 다가왔다. 말년의 케테 콜비츠는 몸도 마음도 지쳐, 나치 치하에서 살아간다는 것이 악몽 그 자체였다. 아무런 이유도 없이 죽어간 사람들의 분노와 슬픔, 저항과 절망, 그 고통스러운 현실 앞에 찢긴 모성으로 하루하루를 힘들게 버텼을 노년의 콜비츠는 죽음을 기다린다. 1942년 석판화를 마지막 작품으로 남기며, 1945년 4월 22일, 2차 세계대전이 끝나기 직전 77세의 나이로 콜비츠는 죽음을 맞이한다. 그리고 8일 뒤 히틀러도 죽었고, 다시 일주일 뒤 나치 독일은 항복을 선언했다. 그녀는 사망하는 순간까지, 연필과 숯, 점토 및 다양한 그래픽 기술로 우리들의 기억에서 지워지지는 않는 전쟁에 대한 열정적인 항의와 여성들의 모습을 표현하였다.

"너희들 그리고 너희 자녀들과 작별해야만 한다고 생각하니 몹시 우울하구나. 그러나 죽음에 대한 갈망도 꺼지지 않고 있다. 그 고난에도 불구하고 내게 줄곧 행운을 가져다주었던 내

인생에 성호를 긋는다. 나는 내 인생을 헛되이 보내지 않았으며 최선을 다해 살아왔다. 이제는 내가 떠날 수 있게 놓아주렴. 내 시대는 이제 다 지났다." (1944년 7월, 케테 콜비츠)

독일 민중미술의 어머니로 추앙되는 콜비츠는 양차 대전으로 조국인 독일 내에서의 혁명과 나치 집권 등 역사적 격동기를 온몸으로 겪으며 살았다. 그러나 그녀는 삶에 지지 않고, 부당한 권력과 고통받는 민중을 위한 혁명의 존엄성을 작품으로 표현한 여성 작가이자 민중의 어머니였다.

나) 조지아 오키프^(Georgia O'Keeffe, 1887년~1986년)

1890년 무렵부터 제2차 세계대전^(1939년~1945년) 직후까지 예술창작에 있어 전 시대의 낡은 모든 것들을 거부하고 새롭게 되고자 하는 움직임이 서구를 중심으로 시작되었다. 특히 제1차 세계대전^(1914년~1918년)으로 인해 심화된 현대문명의 문제들, 그중에서도 소외와 소통, 부재, 배금주의, 대량 살상 등으로 인한 현실의 혼돈과 절망에 대한 깊은 인식은 문화예술의 방향을 허무주의나 염세주의로 빠지기보단, 분야별 나름의 해법을 제시했다. 미술계에서도 상징주의, 인상파, 미래파, 구성주의, 이미지즘, 보티시즘^{Vorticism}, 표현주의, 다다이즘, 초현실주의 등이 이 시대, 즉 모더니즘의 예술 운동에 포함된다. 따라서 모더니즘 작품들은 사실주의 작품과 달리 항상 어떤 본질적인 것에 대한 심오한 탐구의 기록이라 할 수 있다. 그리고 과거의 회화가 대상을 탐구하고 모방했다면, 모던에서는

회화가 회화 자신을 반성하고 탐구하며, 무엇을 표현할 것인가보다 어떻게 표현할 것인가에 집중하며 형식적인 실험에 몰두하였다.

(1) '가장 여성스럽다'는 것

20세기 초 유럽이 피카소와 마티스를 중심으로 미술의 새로운 역사를 진행하고 있을 무렵, 미국은 여전히 전통적 미술 양식에서 벗어나지 못한 채 소수의 예술가들만이 전위미술을 개척하고 있었다. 1907년 미국의 보수주적 전시정책에 항의하며 뉴욕의 화가들이 만든 '에이트 그룹The Eight 122)인 대도시의 풍경을 현실적인 묘사를 통해, 추상과 재현의 경계를 오가며 형태에 대한 새로운 접근을 시도한 '정밀주의' 화가들은 미술의 현대적 해석을 시도하며 전위적인 흐름을 이끌어 나가기 시작했다. 이러한 시기에 남성 화가들만 존재했던 미국 화단에 거대하게 확대된 꽃 그림으로 잘 알려진 조지아 오키프는 어떠한 사조와도 연관되지 않는 독창적인 작품세계를 추구하며 미국 미술계에 모더니즘 사조가 주류를 이루는 데 앞장섰다.

122) 20세기 초 뉴욕에서 활약한 8인의 화가 그룹. 멤버는 헨리Robert Henri(1865년~1929년), 럭스George Luks(1867년~1933년), 로슨Ernest Lawson(1873년~1939년), 글래큰스William James Glackens(1870년~1938년), 쉰Everett Shinn(1876년~1953년), 프렌더가스트Maurice Prendergast(1859년~1924년), 데이비스Arthur Bowen Davies(1862년~1928년) 등이다. 1807년 럭스, 글래큰스, 쉰이 <국립 디자인 아카데미National Academy of Design> 연례전에서 출품을 거절당하자 그들에 동조하여 아카데미에 반항한 화가들이 다음 해 맥베스 화랑에서 그룹전을 개최한 데서 유래한다. 그들은 도시의 정경을 때로는 오염된 부분까지도 사실적으로 묘사했다. 그 때문에 '애시 캔 스쿨' 혹은 '뉴욕 리얼리스트'라고 불렸다. 애시 캔 스쿨이라는 단어는 바Alfred H. Barr(1902년~1981년)와 캐힐Holger Cahill이 공저한 《현대미국미술Art in America in Modern Times》(1934년)에서 사용되었다. 디 에이트의 중심인물인 헨리 및 럭스, 글래큰스, 쉰은 사실주의적, 프렌더가스트와 로슨은 인상주의적, 데이비스는 상징주의적이었다. 따라서 이 그룹 작가들의 작품이 반드시 동일한 경향을 보이진 않았다.

"나는 그저 내가 본 것을 그리고 싶었을 뿐이다"

　　오키프는 자신^(여성)만이 가진 감각과 경험에 의해 작품을 추구하는 것이 남성과 동등해지는 길이라 믿었고, 초기 페미니즘의 영향을 받았으나 자신을 키운 것은 '남성'이라고 당당히 말하는 그녀의 삶은 강렬하고 도발적인 자신의 작품과도 닮아있다. 여성의 적^敵은 여성이라는 말이 있듯, '가장 여성스럽다'는 말은 가부장 사회에선 어쩌면 남성보다 우월하지 못한 입장임을 인정하고 들어가는 표현이기도 했다.

　　그녀의 작품에 주로 등장하는 주제는 1923년 <붉은 칸나>처럼 꽃과 동물의 뼈 등 자연물이다. 특히 그녀의 트레이드마크인 거대하게 확대된 꽃은 아무런 배경처리 없이 거대한 캔버스에 그려져 관람자를 근접하여 압도시키며 투명한 색채처리에도 얕은 깊이감이 느껴져 신비로운 추상성이 돋보인다. 왜 꽃을 확대해서 그리느냐는 질문에 오키프는 "아무도 진정한 자세로 꽃을 보지 않는다. 꽃은 너무 작아서 보는 데 시간이 걸리는데 현대인은 너무 바빠서 그럴 시간이 없기 때문이다. 내가 꽃을 거대하게 그리면 사람들은 그 규모에 놀라 천천히 꽃을 보게 된다."라고 대답하였다. 그러나 그녀의 이런 의도에도 불구하고 크게 확대된 꽃의 꽃술과 꽃잎은 여성의 생식기를 은유하는 성적 암시로 관람자들의 '관능'을 자극하였다. 그 당시 꽃을 대상으로 그리는 작가도 없었을뿐더러, 꽃을 그리는 기법도 혁명적인 것이었지만 더욱이 '꽃'을 소재로 그린다는 그 자체도 전위적이었다.

　　오키프는 뉴욕의 대부분 작가들이 남성일 때, 여성 작가로 활동함과

동시에 스스로 여성임을 그러므로 '예쁘다'라는 표현을 거부하지 않았다. 여성적인 것, 예쁘다는 것에 주목하는 것은 소수자, 아웃사이더의 일이었기에, 그녀는 오히려 '예쁜 것이 죄냐, 예쁜 것은 잘못되거나 부끄러운 일이 아니다'고 항변하였다. 그러나 오키프가 주장한 페미니즘은 궁극적으로 남성처럼 여성 스스로 사회의 책임을 질 수 있는 것이라 여겼다. 더불어 자신의 작품세계에 직접적인 도움을 준 이들이 모두 '남성'이었음을 고백하듯, 그녀가 싸운 대상은 타인이나 외부가 아닌 자기 자신이었다. 따라서 그녀는 여성과 남성이 똑같은 권리를 갖는 것이 여성 해방이 아니라 남성처럼 똑같은 책임감을 갖는 게 진정한 평등이라고 말했다. 그러기 위해선 무엇보다 경제력이 중요하다고 강조했다.

> "나는 독립된 개체로서 여성을 열렬히 신봉한다. 단지 남성처럼 똑같은 권리와 특권을 가졌다는 의미뿐 아니라 남자처럼 자기 인생에 책임감을 가진 개체로서 말이다. 그러므로 여성 스스로 생계를 해결하는 것은 대단히 중요하다."

(2) 알프레드 스티글리츠와의 만남

조지아 오키프는 1887년 11월 15일 위스콘신^{Wiscinsin} 주 선 프레리^{Sun Prairie}에서 태어났다. 아일랜드 계열의 아버지는 목장을 운영하며 옥수수를 기계로 수확하고 당시 사람들이 꺼려했던 담배 농사를 지은 벤처 농업가였다. 따라서 그녀 작품의 주 소재가 된 자연에 대한 시선이 이미 어린 시절부터 익숙해질 수 있었을 것이라 추정된다. 일곱 형제 중 장녀였던

오키프는 어릴 적부터 남에게 지는 것을 싫어했다. 비교적 경제적인 여유로움이 있는 집안 살림으로 인해, 일찍이 그녀의 재능을 알아본 부모는 그녀가 열 살 무렵에 본격적인 그림 수업을 여동생과 함께 한 달에 한 번 미술교사를 붙여주어 과외수업을 받게 하였다. 오키프는 그림에 빠져, 고등학교에 들어가서도 친구들은 이성과 결혼에 대한 관심에만 쏠려있을 때에도 오로지 그림에만 열중했다. 그녀의 그림 솜씨는 학교에서도 유명해 졸업 앨범에 삽화를 그려내기도 했다.

보이는 물체 내면의 아름다움을 마음의 눈으로 그리는 화가가 되고 싶었던 그녀는 1904년 시카고 미술학교와 뉴욕 아트 스튜던트 리그에 진학과 학교 졸업 후 1912년부터 1918년까지 텍사스주, 버지니아주, 사우스캐롤라이나주 등의 학교와 대학에서 미술을 가르쳤다. 여기까지는 당대의 여느 여성 미술학도들의 인생과 별반 다르지 않았다. 그리고 당시 오키프는 미국 서남부의 황량한 풍경과 뉴욕의 마천루들, 거대하게 확대된 꽃, 해골 등 다양한 주제 등 그녀만의 양식을 구축하는 계기가 된다. 1916년 그녀의 인생은 사진작가인 알프레드 스티글리츠 Alfred Stieglitz 123)를 만나면서 새로운 인생의 막이 열린다. 이때 그녀의 나이는 불과 30세 무렵이었고, 스티글리츠는 52세였다.

1905년부터 미술 공부를 시작했지만 여자가 그림을 그려 생계를 이어 갈 정도의 역할 모델이 없던 시절, 그녀는 지금으로 치면 교사자격증을

123) 미국의 사진작가(1864년~1946년), 스트레이트 포토 Straight Photography와 사진 분리파 운동을 주장하며 "사진은 예술을 모방할 게 아니라 당당히 예술을 파먹고 살아야 한다."며 당대 사진계의 거장으로 떠올랐다. 또한 그는 1905년부터 뉴욕에 '291 갤러리'를 열고 당시 파블로 피카소, 폴 세잔느 등 유럽의 선진적인 거장들의 작품을 미국에 소개하고 있었다.

주는 사범대학 과정에 등록해 교사 수업을 받았다. 이후 집안 형편이 기울자 학업과 임시교사 일을 반복하며 그림을 그리는 생활이 이어졌다. 오키프는 우연한 기회에 자신의 친구인 아니타 폴리처^{Anita Pollitzer}가 그녀 몰래 작품들을 뉴욕의 대 화랑이었던 '갤러리 291'의 소유주이자 당대 미국을 이끌고 있던 유명 사진작가 알프레드 스티글리츠에게 소개해준 드로잉 몇 점으로 인해 일생일대 운명의 전환점을 맞게 된다. 단번에 그녀의 예술성을 알아보고 감탄한 스티글리츠는 자신이 운영하던 '291화랑'에 전시하게 되고, 오키프는 스티글리츠의 사진 모델을 하며 배웠던 사진 기법 중 클로즈업으로 인해 나타나는 사물의 단순한 형태에서 나타난 회화적 아름다움을 발견하고 꽃을 주제로 사진을 찍어 그리기 시작했다. 2009년 제작된 밥 발라반 감독의 <조지아 오키프> 영화 포스터의 오키프와 스티글리츠의 모습 크기가 포스터의 반반을 나란히 차지한다. 이렇듯 오키프의 삶에서 스티글리츠는 절대적 존재이자 그녀 작품 인생을 완전히 바꾸어준 사람이다.

1924년 첫 전시회로 대중들에게 알려져 유명인이 된 그녀는, 세계적 거장들의 작품과 어깨를 나란히 하며 그녀의 그림은 독특한 매력을 발산했고, 비평가들의 찬사와 함께 화단의 주목을 받게 된다. 결국 스티글리츠에 의해 평단에 소개된 그녀는 이후 생애의 전환점을 이루어 미국의 가장 위대한 화가 중 한 사람으로 명성을 얻게 된다. 당시 스티글리츠는 '미국 근대 사진의 아버지'로 불리는 영향력 있는 작가이자 유부남이었다. 두 사람은 지속적인 만남을 통해 23년의 나이 차를 극복하고 1924년 결혼하기에 이른다. 스티글리츠는 오키프를 아내로 맞이하며,

<조지아 오키프: 포트레이트^{Georgia O'Keeffe:A Portrait}>를 촬영하게 된다. 스티글리츠는 1,000여 점에 이르는 조지아 오키프의 포트레이트 사진과 누드 사진을 1920년대부터 남겼다. 두 사람의 관계는 디에고 리베라와 프리다 칼로와의 관계완 사뭇 다르다. 알프레드 스티글리츠와 조지아 오키프의 관계는 화가로서의 명성과 존경, 예술가 대 예술가로서의 상호 존중과 사랑 속에서 서로 대등하게 지속되었다.

(3) 환상 추상주의

스티글리츠가 표현한 오키프의 사진들은 비록 픽토리얼리즘^{Pictorialism} 시대에 여성의 표현 양식으로 제작된 것이지만, 오키프의 사진화된 이미지는 새로운 인간 형태^{Human Form}의 이미지를 창조했다. 그는 오키프와 함께 새로운 창작 작업들을 도모했고, 그런 두 사람의 관계는 때때로 작품 속에 고스란히 반영되고 있다. 사진비평가 자네트 말콤은 오키프의 포트레이트 작품들에 대해서 '엄숙하고 섬뜩하며 수수께끼 같은, 젊지도 늙지도 않았지만 신비스러운 아름다움과 이상하고 음침하며 나이를 짐작할 수 없는 여자의 이미지'라고 말하고 있다. 스티글리츠는 예술가로서 그녀와 그녀의 작품들이 가진 예술성에 대해 때론 남편으로, 때론 사진작가로서 기록하였다. 이렇듯 둘의 결혼은 뉴욕을 그리는 실력 있는 여성화가와 자신의 부인 모습을 찍은 예술 사진가로 더욱 유명해지며 행복한 삶을 살았다.

하지만 그러한 시간도 길지 않아 남편의 배신으로 끝없는 갈등과 번민의 나날을 보내게 된다. 막막한 인생의 탈출구를 찾던 그녀는 자연스레

도피 여행을 시작했다. 특히 1917년 콜로라도 여행에서 뉴멕시코 고원의 사막과 깊은 계곡을 보고 강한 영감을 받은 뒤, 뉴욕과 뉴멕시코를 오가며 작품 활동을 이어나갔고 특이한 형태의 바위나 강렬한 햇빛에 새하얗게 육탈된 동물의 뼈 등을 <Rust Red Hills^(1932년)>라는 작품에 담았다.

오키프의 작품을 마주하면, 처음엔 쉽게 접근할 수 있는 구상 형태의 작품이라 여겨지지만, 지속적인 관람을 하다 보면 자연의 보이지 않는 내면을 표현한 신비스러운 아우라에 관람자 역시 내면의 울림으로 새로운 의미를 찾게 만든다. 그러나 초기 그녀의 작품들을 둘러싼 수많은 루머들은 오키프의 작품에서 독특한 예술적 감성보다는 스티글리츠의 후광을 입고 입신출세한 나약한 여성화가로 대중들 평판의 시선은 곱지 않았다. 또한 꽃을 크게 확대한 그녀의 작품들에 대해 대중들은 당시 금기시되어있던 여성의 은밀한 부분을 그린 것으로 저급화시켰고, 설상가상으로 남편의 외도 등으로 한때 신경쇠약과 우울증을 앓기도 했다. 그러나 그녀는 자신을 둘러싼 소음에 신경 쓰지 않고 스티글리츠의 그늘에서도 벗어나, 오직 작품에만 몰두하여 그녀를 '스티글리츠의 여자'가 아닌 현대적이고 독립적인 작가로 인정받기 시작한다. 오키프는 서유럽계의 모더니즘과 관계없는 그녀만의 추상 환상주의의 작품세계를 꾸준히 펼침으로써 20세기 미국 모더니즘의 독보적인 존재가 된다.

(4) 서명보다 더 강렬한 무서명 ^('애비큐Abiquiu'의 집과 '고스트 랜치' 목장)

1946년 스티글리츠가 사망하자 62세의 오키프는 도시 생활을 청산하고 미국 남서부 뉴멕시코주 사막 한가운데 있는 도시 산타페로 완전히 이주한다. 해발 2,135m 지대에 있는 높은 이 도시를 원주민인 아메리카 인디언들은 '햇살이 춤추는 땅'이라고 불렀다. 광활하고 고독한 사막에서 그녀는 외부와의 관계도 멀리하고 자신의 작품세계에 몰두하며 추상성이 더욱 강조된 초현실적인 분위기와 '평면성'의 요소가 함축된 예술가로서의 제2의 인생을 시작하게 된다. 그녀의 강렬했던 꽃 작품은 이곳 거주를 기점으로 풍경화와 뉴멕시코의 특이한 바위들과 햇빛에 말끔히 육탈^{肉脫}된 동물의 뼈·해골·뿔, 식물기관, 조개껍데기, 산 등 자연물에 아름다움을 부여하는 작품들로 변화한다.

> "예쁜 꽃을 보면 꺾어 오고, 마음에 드는 조개껍질이나, 돌멩이, 나무 조각이 있으면 주어 온다. 만일 사막에서 아름다운 상아를 발견한다면 우리는 그것 역시 집으로 가져올 것이다. 우리는 이 세상이 얼마나 드넓고 놀라운 것들로 가득 차 있는지, 또 그것들이 우리에게 어떤 의미를 주는지 얘기하기 위해 모든 것들을 사용할 수 있다. 세상의 광활함과 경이로움을 가장 잘 깨달을 수 있게 해주는 것은 바로 자연이다."

조지아 오키프는 1986년 산타페에서 숨질 때까지 '애비큐^{Abiquiu}'의 집과 '고스트 랜치' 목장을 오가며 뉴멕시코의 사막에서 수집한 많은 물건

들을 장식했고, 자신의 작품에서 재탄생시켰다. 이러한 수집품들은 오키프의 정신세계와 작품세계를 이해하는 데 중요한 역할을 하고 있다. 그녀는 무엇이건 간에 버리는 적이 없어, 그녀의 집안은 항상 잡동사니로 가득 차 있었는데, 오키프는 이들을 각기 모양과 색깔 등에 따라 분류하고 정리했다고 한다.

그녀의 후기 작품 세계는 20세기 약속의 땅으로 등장하던 미국의 상징물이 아닌, 사막과 하늘만이 존재하는 평원을 펼쳐 보였다. 조지아 오키프는 98세를 사는 동안, 어떤 특정한 정치적 몸짓이나 페미니즘적인 행동을 두드러지게 한 적은 없다. 또한 그녀에 대한 평가 역시 앞서 말했던 스티글리츠와의 관계에 묻혀 뒷전이 되거나 그녀의 그림에 대한 성적인 선입견들로 인해 왜곡되곤 했다. 그런 이유로 조지아 오키프는 화가로서보다는 여성으로 더 많은 관심을 끌었고, 간혹 그녀의 이해하기 어려운 행동들이 루머처럼 이야기되고는 했다. 그중 하나가 자신의 작품에 사인을 하지 않는 것이었다. 왜 작품에 사인을 남기지 않느냐는 질문에 그녀는 자신의 얼굴에도 사인을 하느냐고 반문하곤 했다. 그리고 그녀는 1986년 자신의 죽음에 이르러서도 다시 한 번 사람들을 놀라게 했다. 자신이 평생에 걸쳐 작업한 모든 작품들과 재산을 자신의 조수이자 친구였던 젊은 후앙 해밀턴^{Juan Hamilton}에게 유산으로 남긴 것이다.[124] 그러나 말년에 영적인 동반자로 의지하며 살았던 그 역시 그녀의 곁을 떠났다. 또한 그녀는 알프레드 스티글리츠와 결혼한 뒤에도 남편의 성^姓을

124) 훗날 해밀턴의 부인인 안나 마리에 의해 조지아 오키프의 수집품과 책, 옷 등 유품들이 박물관에 기증된다.

따르지 않고 자신의 결혼 전 성을 그대로 사용했고, 서유럽계의 모더니즘과 직접적 관계가 없는 추상 환상주의의 이미지를 개발하여 20세기 미국 모더니즘의 독보적 존재가 된다. 여성화가 조지아 오키프는 자신^(여성)만의 감각과 경험을 따르는 것이야말로 여성이 남성과 동등해지는 길이라고 믿었다.

1986년 3월 6일 산타페에서 사망한 오키프는, 노년에도 작품 활동을 결코 느슨하게 하지 않고 열정적으로 캔버스를 붙들었다. 여든 후반부터는 시력이 점차 약해서 사물을 자세히 보기 어려워지자, 점토를 이용한 도자기 등의 작품을 만들었다. 그녀는 사망 후, 자신의 유언대로 자신이 그토록 사랑했던 뉴멕시코 고스트 랜치 근처에 한 줌의 흙으로 뿌려졌다. 공허를 그림으로 표현한 작가, 흔한 소재로 친근하고 부드러운 색채를 사용해 사람들에게 다가가는 화가, 바람 소리가 들리는 듯한 착각을 불러일으키는 풍경을 그리는 화가, 그녀에 대한 평가는 다양하다. 이렇듯 그녀가 남긴 초월적인 시각 방식의 작품들은 사물을 보는 새로운 시각을 소개하며 극사실주의와 팝아트 등 미국의 현대 미술의 발전에 크게 기여하였다.

조지아 오키프의 사망 후, 2001년 그녀의 <붉은 아네모네와 칼라>는 경매에서 620만 달러라는 가격에 판매가 되며 최고의 여성화가라는 명성에 부합하는 결과를 내었다. 대표작으로 <검은 붓꽃 ^{Black Iris(1926년)}>, <암소의 두개골, 적, 백, 청 ^{Cow's Skull, Red, White and Blue(1931년)}> 등이 있다. 자서전 《조지아 오키프 ^{Georgia O'Keeffe}》가 1976년 발간되었다. '조지아 오키프 미술관'도 한 독지가 부부의 주도로 1997년 7월 문을 열었다.

이처럼 오키프가 보여준 그녀만의 개별적인 독특한 식물에 대한 묘사 기법은 폴 스트랜드$^{Paul Strand}$125)의 사진 자르기 기법과 아서 도브$^{Arthur Dove}$126)와 마찬가지로 자연으로부터 모티프를 추출하는 실험 등 다른 예술가들의 기술에서 영향을 받았다. 하지만, 그녀의 독창성은 거기서 끝나지 않고 매우 디테일하면서도 추상적이고 고유한 물체의 클로즈업을 렌더링하여 회화에 적용한 최초의 예술가 중 한 명임은 분명하다. 자연에 대한 관찰과 선과 색의 미묘한 사용을 통해 오키프의 예술은 한계를 지키면서 섬세한 표현력에 기반을 두었다. 특히 1940년대부터 1960년대에 이르기까지 그녀의 예술은 주류를 벗어나, 많은 작가들이 다른 예술가들의 표현을 모방하거나 그림을 완전히 포기하였던 시기에 자신만의 고유 개성과 특징을 고수한 몇 안 되는 작가 중 한 명이다. 그녀는 놀랍게도 변화하는 예술 동향에 대해 독립적이었고, 본질적으로 필수적이고 추상적인 형태를 찾는 것에 기반 한 자신의 비전에 사실 그대로 머물렀기 때문이다. 오키프는 색, 모양, 빛의 미묘한 뉘앙스를 생생하게 기록함으로써 폭넓은 독자들을 매료시켰다.

125) 폴 스트랜드(1890년~1976년)는 미국의 사진작가로, 사진기술이 예술과 접목되면서 하나의 새로운 장르로 출범하던 시기에 활동했다. 즉 알프레드 스티글리츠와 프랑스 으젠느 앗제가 주도한 1900년대 전후한 순수사진Straight Photography의 출현으로 예전의 회화적인 사진Pictorial Photo이 차츰 사라지는 시기부터 1950년대 영상 사진의 시대가 진행되기 직전까지 사진 역사상 하나의 큰 흐름을 잡는 기간이었다. 그는 조지아 오키프의 남편인 알프레드 스티글리츠와 깊은 연관이 있고, 스티글리츠의 적극적인 후원으로 당시 예술적 사진은 회화적 사진에 기초하고 있어야 한다는 기본적 입장을 반박하고 원래 사진의 기계적 특성에 초점을 두고 사진예술에 접근한 것이다. 스트레이트 포토를 개혁한 이가 스트글리츠라면, 스트레이트 포토를 완전히 정립시킨 사진가는 스트랜드라 할 수 있다.

126) 아서 가필드 도브Arthur Garfield Dove(1880년~1946년)는 미국의 초기 모더니스트이자 최초의 미국 추상 화가이다. 그는 추상화의 풍경을 만들기 위해 다양한 미디어를 사용한 자유로운 조합으로 작업하였다. 1937년의 <Me and the Moon>은 그의 추상 풍경의 대표적 작품이다. 1920년대 도브는 콜라주 작업을 통한 일련의 실험과 1938년 <탱크Tanks>에서는 왁스 유제 위에 혼합 오일 또는 같은 온도의 페인트를 결합하는 기술을 실험했다.

2) 주체의식과 저항의 이미지

가) 암리타 쉘 질^(Amrita sher gil, 1913년~1941년)

암리타 쉘 질은 아시아 최초의 현대 여성화가다. 국내엔 잘 알려져 있진 않지만, 인도와 헝가리, 프랑스를 오가며 살았고, 현대 인도 예술사에 유례가 없는 강렬함으로 작품을 남겼다. 동서양의 융합과 다양한 색채로 여성 이미지를 주로 그렸다. 따라서 그녀 작품의 대다수는 여성들의 초상화이다. 1933년 <자화상> 속 그녀는 두툼한 입술과 검은 머리카락으로 스스로 유럽인이 아닌 인도인임을 강조하고 있다. 1941년 28세의 짧은 삶을 살다간 그녀이지만, 인도 예술사에 지울 수 없는 흔적을 남겼다. "예술, 그것은 내 확신이며, 그것은 필수적으로 토양과 연결되어야 한다." 암리타 쉘 질의 말처럼 그녀가 인도와 떨어질 수 없는 관계임을 분명히 보여준다.

그러나 그녀 역시 초기부터 인도의 전통 예술에 직접적인 관심을 가진 건 아니었다. 어린 시절부터 유럽을 오가며 자유롭게 자란 연고로, 초기 작품들은 유럽의 사실주의 작가들과 크게 차별화되진 않았다. 하지만 그녀의 마음속에는 "유럽은 피카소, 마티스, 브라크 등 많은 유명인들로 예술계를 이끌지만, 인도는 오직 나만의 무대가 될 것이다."라는 생각이 지배적이었고, 이러한 결실은 암리타가 인도로 돌아온 후에야 드러나기 시작했다.

(1) 차별과 다름

암리타는 유럽을 중심으로 이제 막 시작된 구조주의 철학의 핵심인 인종 및 여성, 비유럽인에 대한 차별과 다름을 유럽인 스스로 반성하는 시기에 나타난 아시아 여성화가로, 근대 예술사의 새로운 지평을 열었다. 그녀는 결코 전형적인 인도 여성이 아니었다. 당시 유럽인들에게 인도는 열과 먼지로 가득 찬 코끼리와 함께 화려하게 빛나는 보석으로 장식한 '이국적인 동양'의 진부한 이야기에 도전장을 냈기 때문이다. 그녀는 유럽풍의 양식에 인도의 '원시적인' 형태를 융합하여 작품을 제작하였기에 종종 '인도의 프리다 칼로'라 불린다. 하지만 프리다 칼로는 '메스티소'인 자신의 정체성을 자화상을 통해 개인적 고통과 아픔을 고대 멕시코의 운명과 동일시하여 그렸다면, 암리타는 자신의 아픔보다, 자신의 뿌리인 인도의 문화 및 여성들의 힘든 삶을 작품으로 대변하며 세상에 알리는 역할을 하였기에 두 사람을 단순히 닮았다고 말하기는 어렵다. 하지만 아버지와의 강한 결속력과 다양한 사람들과의 교류, 그리고 무엇보다 고국에 대한 강한 열정과 회화 기법에 대한 영향 등 여러 면에서 비슷한 면모를 보여준다.

1차 세계 대전 직전인 1912년 2월 천문학에 깊은 관심을 갖고 있는 시크[Sikh]교의 귀족인 우무라오 쉘 질[Umrao Sher-Gil Majithia Majithia 127)]과 유대인 헝가리인 오페라 가수인 마리 앙뜨와네트 고테스만[Marie Antoniette Gottesmann]이 시크교 의식에 따라 라호르에서 결혼을 한다. 그리고 둘 사이에서

127) Majithia 일족의 창시자인 Attar Singh의 손자

1913년 헝가리 부다페스트에서 암리타가 태어났고, 그녀 밑으로 여동생 인디라^{Indira}가 있었다. 그러나 Sher-Gil 가족이 지닌 지적 탐구 및 빛나는 예술적 재능은 정치적 상황으로 인해 고국을 등지고 망명하여 부다페스트에서 살았다. 일찍 카메라 기술을 알게 된 우무라오는 가족의 특이한 상황을 사진을 사용하여 문서화하는 방법에 매료되어 있었다. 암리타의 이야기를 후대에 더욱 매력적으로 알려지게 된 계기 역시 1920년대부터 유럽과 인도의 고등 사회에 대한 통찰력을 가진 사진가인 아버지의 사진 기록에 의해 가능했다.

(2) 인도의 프리다 칼로

암리타는 다섯 살 때 벌써 스스로 그림을 그리기 시작했고 부모는 그녀의 재능을 알아본 후 수업을 받도록 준비했다. 1921년 그녀의 가족은 인도의 시믈라^{Shimla}로 이사했다. 암리타는 본질적으로 반항적이어서, St. Mary Convent School에 있는 예수교회에서 교육을 받았지만, 가톨릭 의식을 받아들이지 못함으로 학교를 그만두게 된다. 그 대신 그때부터 자매는 피아노와 바이올린을 배우기 시작했다. 암리타의 삼촌인 Erven Baktay가 그녀의 재능을 인정하자, 1924년 어머니는 그녀를 이탈리아로 데려가 Santa Annunziata미술학교에 등록시켜 딸을 다양한 장르의 그림에 노출시켰다. 여기서 그녀는 다양한 예술작품들을 통해 경험을 쌓았고, 이어 1929년 16세의 그녀는 파리로 건너가 1930년에서 1934년까지, Ecole des Beaux-Arts에서 작가로서의 훈련을 받았다.

쉘 질의 5년간 프랑스 체류 기간 동안의 경력은 인생의 핵심 초석이

된다. 그녀는 1920년대와 30년대 프랑스의 유럽 사실주의에 사로잡혔고, 특히 수잔 발라동^{Suzanne Valadon}의 찬미자였다. 당시 발라동은 그녀만의 강렬한 여성 누드와 자화상으로 유명했으며, 1920년대 파리에서 그녀의 명성은 절정을 이루고 있었다. 암리타는 발라동의 틀에 얽매이지 않는 여성에 대한 표현으로 여성 누드의 새로운 장르를 가져온 것에 영감을 받았다. 이렇듯 인간 형태는 그녀에게 특별한 관심사였다. 그녀는 또한 Ecole Nationale des Beaux Art에서 Lucien Simon 교수를 만나, 3년 동안 그곳에서 작업하며 초상화와 정물화 등 60여 편의 그림을 그렸다. 또한 파리에서 암리타는 세잔^{Cézanne}과 고갱^{Paul Gaugin}, 모딜리아니^{Modigliani}, 르노와르^{Renoir}의 영향을 크게 받았다. 미적 형태의 단순함은 암리타를 감동 시켰고 그녀에게 영감을 불어 넣었다.

특히 폴 고갱^{Paul Gauguin}의 작품은 그녀를 완전히 매혹시켰음을 <타히티인^{Tahitian}의 자화상^(1899년)>에서 분명히 나타난다. 단순한 선의 선택과 동시에 대범한 색채로 자화상, 자체의 모습이 강렬한 인상을 준다. 그러나 고갱의 타히티 여성들은 화려한 원시적 색감으로 이국적인 분위기를 고조시키지만, 암리타의 자화상은 사뭇 인도의 묵은 색감으로 전체를 감싸고 있어, 자화상의 모습이 인도인이 아닐지라도, 어떤 이국적인 분위기를 색채에서 강렬히 느끼게 된다.

이처럼 다양한 유럽 작가들의 단순하면서도 강렬한 선과 색채로 자신들만의 style을 가진 예술가들을 통해, 자신 역시 그들처럼 자신만의 고유 style을 이끌어내기 위해 부단히 노력하였다. 그리고 드디어 1932년에 그녀의 첫 번째 주요 작품 <어린 소녀^{Young Girls}>는 1933년 파리의

그랜드 살롱^{Grand Salon}에서 금메달을 수상한다. 왼쪽으로 유럽 의상을 입은 여동생이 앉아있고, 머리카락이 얼굴을 가린 여성은 그녀의 프랑스 친구였다. 두 여성의 앉은 각도와 자세, 머리카락 아래에 숨겨진 그녀의 얼굴 등으로 다양한 색조와 기술적인 능력은 비평가들에게 깊은 인상을 주었고, 그녀는 이 영광을 수상한 유일한 아시아인이 되었다. 이러한 유럽 예술세계에서의 인정에도 불구하고 암리타는 자신의 미래를 열어줄 열쇠는 인도의 경험에 달려있음을 확신하면서, 고국에 대한 갈망은 점점 더 커져갔다. 그녀의 이러한 생각은 결국 인도로 귀환하여, 인도의 전통 예술에 심취하면서 드러나기 시작했다. 헝가리에서 태어났지만, 그녀의 본질은 인도에 있었기에, 작품 역시 서양과 인도의 기술이 완벽하게 어우러진 이국적인 매력을 선사하였다.

(3) 고향으로의 귀환

10여 년간의 유럽생활에서 1934년 12월 인도에 도착한 후 암리타는 암리차르로 곧장 갔고 조상의 집인 마지티아 하우스^{Majithiap House}에서 처음 몇 달을 보냈다. 인도로의 귀환은 그녀에겐 예술에 대한 혁명적인 변화와 사명감을 느끼게 했는데, 특히 가난한 인도인의 무한한 복종과 인내로 연결된 침묵의 이미지를 그림을 통해 세상에 드러내고, 그로 인해 그들의 삶을 세계인들에게 노출하는 기회를 마련하는 것에 열중하고자 했다.

1935년 <세 소녀^{Three Girls}>는 미래를 기다리는 것처럼 수동적으로 앉아있는 세 명의 인도 소녀들을 보여준다. 단호한 도시인들과는 달리, 소녀들은 밝은 색의 사리를 입은 농촌 여성들의 모습이다. 한 방향으로

향해 고개를 기울이며 있는 소녀들의 실루엣으로 그림자가 드리워져 있다. 마치 이 벽의 그림자는 자신들의 미래가 남성들에 의해 예정되는 문화로 인해 스스로 기대할 수 있는 행복을 가져다주지 못할 수 있음을 시사하는 듯하다.

하지만 1937년 말까지 암리타는 자신이 원하는 그녀만의 뚜렷한 주제와 스타일을 발견하지 못했다. 그러나 1937년 3개월간의 남인도 여행을 통해 영국의 식민지였던 쉼라^{Shimla [128]}의 차분한 분위기와는 또 다른 인도를 여행하면서, 인도의 전통적인 예술 형식에 눈 뜨기 시작했다. 암리타가 인도에서 언론을 통해 주목받기 시작한 것은 1936년이었다. 그녀는 쉼라에서 몇 개월을 보낸 후 마지티아^{Majithia} 가족의 겨울 휴양지인 고라크푸르^{Gorakhpur} 지역의 사라야^{Saraya}로 옮겼다. 사라야에 있는 동안 그녀는 뉴델리에서 개최된 인도미술협회^{All India Fine Arts Society}의 제5회 연례 전시회에서 2개의 상을 수상했다.

1936년 11월 20일 봄베이에서 그다음 전시회가 열렸고, 그녀는 인도의 여성들과 마을 사람들 등 실질적인 삶의 모습에 대한 작품들을 선보였다. 이를 두고 예술 평론가는 "그녀는 그녀의 삶에 깊은 인상을 준 인도의 끔찍한 불행에 대한 묘사로 소외된 계층의 통역인이 되길 자처한 것처럼, 인도인들 삶의 어두운 면만을 묘사했다"고 평하기도 했다.

마치 찬드라 모핸티^{Chandra Mohanty [129]}에 의해 힘없는 여성을 '남성 폭력의

128) 히말라야산맥 기슭에 위치한 인도 북부 히마찰프라데시주의 주도로, 영국령 인도 제국의 여름 수도였으며 인도의 대표적인 피서지가 된다. 도시 이름은 힌두교 신화에 등장하는 칼리 여신의 화신 가운데 하나인 시아말라 데비Shyamala Devi에서 유래되었다.

희생물로서의 여성', '보편적 의존자로서의 여성', '식민 과정의 희생자로서 결혼한 여성', '여성과 가족 체계', '여성과 종교 이데올로기' 등 5가지로 코드화한 '제3세계 여성'의 보편적 이미지(베일 쓴 여인, 순결한 처녀 등)를 보여준다. 암리타 자신 역시 제 3세계의 여성임과 동시에 서구 여성의 시선이 함께 겹쳐져 작품으로, 그녀만의 독특한 배경처럼 여성 이미지를 창출해 냈다.

(4) 유럽의 모더니즘과 인도 전통 예술과의 융합

암리타는 봄베이의 엘로라^{Ellora}와 아잔타^{Ajanta}의 석굴 벽화에 깊이 매료되면서, 그토록 원하던 자신만의 독특한 스타일을 발견하게 된다. 이 석굴들은 기원후 5세기 중엽 인도 중부의 방대한 영토를 통치했던 하리세나 왕 때 제작된 것으로, 벽화들은 5세기 회화 양식의 고전이다. 당시 아잔타 석굴에 사는 승려는 수백 명에 이르렀고, 따라서 30곳의 아잔타 석굴 벽화 중 가장 정교한 작품은 깨달음을 얻기 위한 것으로, 연화수보살처럼 영감을 불러일으키는 이미지들로 가득 채워져 있다.

수백 년 세월의 흔적으로 정확한 형태가 희미하게 남겨졌지만, 당시 사원을 가득 메웠던 영적인 분위기는 여전히 방문객들의 시선을 사로잡기에 충분하다. 부처와 보살들, 왕자, 공주, 상인, 거지, 악사, 하인, 연인,

129) 가야트리 스피박Gayatri Spivak과 트린 티 민하Trin T Minh 그리고 찬드라 모핸티Chandra Mohanty 등은 미국을 대표하는 탈식민주의 페미니스트들이다. 기존의 탈식민주의 논의에서 제외된 젠더를 논의를 통해, 제3세계 여성이 겪는 이중 식민화를 설명할 수 없다고 주장한다. 즉, 제3세계 토착 여성은 제국주의 이데올로기와 토착 및 외래의 가부장제 양자 모두에게 '이중 타자'가 된다는 것이다. 탈식민주의는 인종과 민족의 차이뿐만 아니라 성별 차이로 인해 이중적으로 제외되는 타자들의 복원을 시도할 때, 다층적 주체와 대항적 실천 사유체도 가능할 것이라 주장하였다.

군인, 성직자들 등 인도의 카스트 제도가 무너진 '휴머니티^{Humanity}'가 존재한다. 그리고 코끼리, 원숭이, 물소, 거위, 말, 개미들과 불교의 상징인 연꽃과 나무, 덩굴식물들도 인간들과 함께 등장한다.

1937년 암리타의 <신부 대기실^{Bride's Toilet}>을 보면, 5세기 벽화 속에 그려진 힌두교 신 시바의 부인 파르바티의 황홀경에 빠진 눈의 모양과 시선, 머리와 목의 기울기 심지어 팔의 방향과 각도 및 손짓 등 직접적인 영향을 받았음이 확인된다. 이 벽화는 인도의 성스러운 예술 작품 중 하나로 인도 남부 타밀나두주에 있는 파나말라이의 탈라지리슈바라 사원에 남아 있다. 유럽에서 그렸던 <어린 소녀^(1932년)>와 <신부 대기실^(1937년)>에서 표현한 여성 이미지는 확연히 다르다. <어린 소녀>는 전형적인 유럽 여성들에 의한 표현과 스타일 역시 유럽적인 분위기에 압도되어 있지만, <신부 대기실>의 여성들은 누가 보아도 인도 여성이며, 그들의 모습 역시 고대 아잔타 벽화를 연상시킨다. 또한 <음악과 완벽한 조화를 이룬 댄서^{A dancer with full complement of accompanying musicians}>에서 여러 여성들이 함께 어우러져 있는 구도와 함께 서로 대비되는 몸짓의 조화로움이 암리타의 <신부 대기실>에서도 효과를 발휘하고 있다.

자와할랄 네루^{Jawaharlal Nehru130)}도 암리타의 전시회를 관람 후 <신부 대기실^{Bride's Toilet(1937년)}>과 <브라흐마차리^{Brahmchari(1937년)}>, <남인도 마을의 시장 마케팅^{South Indian Villager Marketing Going to Market(1937년)}>에 받은

130) 인도의 독립 운동가 겸 정치가이다. 사회주의 성향인 네루는 비폭력, 평화주의자인 마하트마 간디와는 달리 적극적인 파업과 투쟁적인 독립운동을 하였다. 인도 독립 이후 1947년부터 1964년까지 초대 인도 총리를 역임하였고, 특히 1951년부터 이듬해 1952년까지는 라젠드라 프라사드 당시 인도 대통령을 보좌하여 1년간 인도 국정 실권을 전담하였다.

깊은 인상을 편지로 보내기도 했다. 또한 칼 칸다라베리^{Kar KhandalaVale}는 한 리뷰에서 "이 세 그림은 인도뿐만 아니라 세계적으로도 가장 위대한 그림들 중 하나이다."라고 극찬한다. 그리고 뉴델리의 All india Fine Arts and Crafts Society가 주최한 전시회에서 그녀는 여성 예술가로서 금메달인 최고의 상을 수상했다. 이처럼 그녀는 유럽 모더니즘의 대담한 형태와 무굴의 미니어처¹³¹⁾와 아잔타의 동굴 벽화¹³²⁾와 같은 풍부한 감각을 함께 접목시킴으로써 새로운 스타일을 구축하게 된다. 또한 고전적인 인도풍의 회화를 사용하려는 그녀의 시도는 무굴^{Mughul}과 파하리^{Pahari}의 미니어처 학교의 영향을 많이 받았다.

이처럼 암리타는 유럽의 여러 나라에서 살았음에도 불구하고 인도로 돌아가서야 비로소 그녀의 예술적 능력을 추구 할 수 있었다. 그녀는 자신의 인생 목적이 작품을 통해 인도 사람들의 삶을 묘사하는 것이라고 생각했기 때문이다. 따라서 그녀 작품의 첫 번째 단계는 인도로 돌아온 후, 고통스러운 인도인들 삶의 모습에 대한 표현을 통해 시작됐다. 그리고 두 번째 단계는 1938년 25세에 헝가리 출신의 가난한 사촌인 빅터 이간^{Victor Egan}과 결혼생활로 접어들면서 비롯된다.

131) 세밀화細密畵: 장식이나 서적의 삽화로 그린 정밀한 채색화.
132) 아잔타의 동굴벽화는 기원전 1세기경인 전기동굴인 상좌부 불교기와 기원후 5세기 말 동굴인 대승불교기로 나뉜다. 이 두 장소는 역사의 흥망성쇠에 따라 사원은 정글에 묻혀 1000년 이상이나 잊혀져있다, 1819년 마두라스(현재 첸나이)에 주둔한 영국 기병대 사관에 의해 밀림 속에서 발견되었다.

(5) 삶과 죽음

정확하게 7월 16일 암리타는 어머니의 반대에도 불구하고, 헝가리의 민사 법원에서 의사인 빅터 이간과 결혼했다. 그러나 당시 유럽은 전쟁에 대한 예견으로 사회가 불안정했고, 젊은 두 부부는 헝가리를 떠나 인도의 쉼라에 살기로 결정하지만, 암리타 가족들의 권유로 시라야에 함께 살게 된다. 하지만 이곳에서의 삶은 그녀 본연의 자유로운 감성과 열정으로 작품에만 열중할 수 없었고, 그로 인해 우울한 날들을 보내게 된다. 그 당시 <고대 스토리텔러^{ancient-storyteller}>와 <그네> 등 두 편의 작품을 그렸다. <고대 스토리텔러>는 인도로 돌아온 이래로 가장 훌륭한 작품 중 하나이며 인도의 미술원^{Amritsar}이 주최한 전시회에서 상을 수상하기도 했다. 그리고 1941년 9월 남편 빅터와 함께 주요 예술의 중심지였던 라호르Lahore로 이주하게 된다. 라호르의 캐널 파크^{Canal Park}에 머무는 동안 러시아 화가 스베토스레프 로이리치^{Svetoslev Roerich}와 첫 만남을 가졌고, 이렇듯 그녀는 자신에게 지적 도움을 수는 사람들과의 만남을 즐겼다. 따라서 그들의 집은 언제나 그런 사람들의 만남의 장소로 분주했다. 암리타는 무엇보다 자신 스스로 평범해지는 것을 가장 두려워했기 때문이다.

암리타는 1941년 12월 5일 라호르에서 사망했다. 그녀의 갑작스럽고 비극적 죽음의 원인에 대해 2번 이상의 낙태로 인한 원인 등 그녀의 죽음에 대한 사인은 아직까지 여러 설이 난무하고 있지만, 여전히 추측에 불과하다. 12월 7일 그녀의 부모님은 시크교 장례의식과 함께 그녀를 화장시켰다.

‘인도의 프리다 칼로’로 평가되는 암리타 쉘 질은 현대 유명한 여성 예술가 중 한 사람으로 평가되고 있다. 사실주의에 크게 영향을 받은 암리타는 인도의 지역 사회에 살고 있는 평범한 사람들 특히 여성들의 삶을 표현하려고 노력했다. 프리다가 자신의 정체성을 고대 문명과 자화상의 연결을 통해 멕시코의 역사를 대변했듯이, 그녀 역시 인도의 전통적인 회화기법과 유럽의 스타일을 융합하여 사회적 약자들 특히 카스트제도로 억눌린 삶을 살고 있는 여성들의 현실을 대변하였다. 그리고 두 사람 모두 아이러니하게 아버지들이 사진술이 뛰어난 예술적 감각을 가지고 있었다는 점이다. 암리타는 아버지의 사진 예술에서 동양과 서양의 영양을 받았지만, 그녀는 동·서양 모두를 뛰어넘는 하이브리드 문화를 끌어냈다.

　10대 때 이탈리아에서 회화교육을 받았고, 파리에서 폴 고갱과 폴 세잔과 같은 예술가들의 영감을 받았고, 20대 중엽에 다시 돌아와 서부 인도의 벽화에 크게 영향을 받았다. 전통 예술 기법과 서양의 회화 기법으로 평범한 사람들, 특히 인도 여성의 대담하고 생생한 그림은 이제 유럽과 세계 예술의 고전으로 간주되고 있다. 펀자브Punjab의 유명한 작가 멀크 라즈 아난드Mulk Raj Anand는 “인도 화가로는 처음으로 평범한 사람들, 심지어 북인도인의 고뇌, 그들의 얼굴에 드리운 슬픔을 전통 인도의 정서적 색상으로 표현했다.”라고 그녀를 이야기한다. 암리타 쉘 질은 현대 인도 회화의 개척자 중 한 사람으로, 서구와 인도의 회화기법을 통합한 인도 여성 예술가이다.

나) 앨리스 닐^(Alice Neel, 1900년~1984년)

앨리스 닐은 미국의 대표적 인물 화가이다. 인물의 모델과 공감하고 동일시하는 능력을 가졌던 이 여성화가는 '영혼의 수집가'로 불렸다. 그만큼 인물의 감정과 심리를 통찰력 있게 묘사했기 때문이다. 미국 사회에서 차별화된 성별과 인종에 대한 그녀의 태도와 변화는 1960년대 보들레르와 리오타르 등 프랑스와 미국을 중심으로 탈중심적 다원적 사고와 탈이성적 사고를 주장한 포스트모더니즘 운동과 정신에 부합한다. 닐은 1960년대와 70년대의 미술계를 휩쓸었던 미니멀리즘과 개념미술에 대해 "추상은 인간을 외면한다. 나는 휴머니즘을 지향한다."며 미술계의 주류에서 빠진 비주류의 이단아였다.

닐은 인물화에서도 특히 여성의 내면에 대한 표현력이 뛰어난 통찰력으로 풀어냈다는 평가를 받고 있으며, 영국의 루시안 프로이드와 더불어 20세기 최고의 인물화가라는 찬사를 받고 있다.

> "앨리스 닐이 누군가의 초상화를 그린다는 것은 단순히 겉모습^(육체)만을 탐색하는 것^(body search)처럼 보이지만 육체와 영혼을 탐색하는 것^(body-and-soul search)과 같다."

초상화의 모델도 가족이나 지인뿐 아니라 빈민가의 흑인과 히스패닉 계의 사람들, 뉴욕 시장 에드 코흐 등 빈부격차와 인종차별 및 여성편향주의와는 상관없이 다양한 인종과 더불어 다양한 삶의 방식대로 살아가는 인물의 내면을 꿰뚫는 강렬한 초상화를 그렸다. 생전에 그녀는

"나에게 좋은 인물화란 그냥 정확한 표현을 하는 것 이상인 다른 무언가를 의미한다. 만약 내가 작품을 만드는 것 이외에 사람에 관련한 재능을 갖고 있다면 그것은 내가 그들과 동일시되는 것"이라고 말하곤 했다.

(1) 인물화가

초상화는 원래 역사적으로 부유한 귀족층이나 종교적인 인물들에 대한 존중을 관람자들에게 전달하는 목적으로 시작되었지만, 닐의 초상화 피사체는 관람객을 바라보는 시선과 화가가 보는 응시의 시점이 강조된 스타일을 추구하고 있다. 물론 프리다 칼로나 암리타 쉘 질처럼 보다 적극적인 자화상을 남긴 경우도 있지만, 예술가는 전반적으로 자신의 작품 활동 기간 동안 평균 5점에서 10점 정도의 자화상을 그린다고 한다. 26세에 작품을 그리기 시작한 앨리스 닐은 1980년 <자화상>에서 80세의 나이에 처음이자 유일한 자신의 누드화를 그렸다. 누구나 젊고 아름다운 청춘의 모습을 남기고 싶은 것이 당연할 터인데, 늙어 늘어진 가슴과 배를 여지없이 보여주고 있다. 그러나 관람객을 향한 안경 너머의 예리한 눈빛은 젊음이 줄 수 없는 세월의 관조적 시선이라 할 수 있다.

사람들은 살아가며 자신이 원하든 원치 않든 수많은 일들을 겪게 되고, 그러한 일련의 과정이 얼굴에 고스란히 드러난다. 머리 색깔과 피부색, 주름, 흉터, 흠집, 뼈 구조, 근육의 흐름 등은 얼굴의 지도이자 그 사람 자체가 가진 인간 됨됨이부터 삶의 모습까지 보여준다. 마치 이런 현상은 일종의 타임캡슐처럼 인생의 많은 이야기가 각자의 얼굴을 통해 드러나기 때문이다.

여기 앨리스 닐을 유명인으로 만들어 준 초상화가 있다. 1970년대에 최고의 팝 아티스트였던 <앤디 워홀$^{Andy\ Warhol}$의 초상화$^{(1970년)}$>이다. 이 중년의 팝 아티스트 초상화는 1968년 급진주의 페미니스트 작가인 발레리 솔라나스$^{Valerie\ Solanas133)}$에 의한 암살 시도로 가슴을 가로지르는 흉터를 분명히 드러낸 채, 의료용 코르셋과 함께 눈을 감고 벗겨진 몸통을 보여준다.

위홀은 목이 뾰족한 점퍼와 커다란 안경 및 금발의 '겁쟁이 가발' 아래, 평범한 외모와 나쁜 피부의 외모를 숨겼던 그를, 닐은 하얀 백지 위에 여지없이 적나라하게 드러내고 있다. 닐은 초상화를 그리기 전 모델과 여러 번 만나 오랫동안 이야기를 나눴다. 이러한 일련의 과정을 통해 제3자 눈엔 보이지만 당사자는 알지 못하는 무의식의 세계까지 세밀한 부분을 예리하게 포착했다. 위홀 역시 예외는 아니었고, 평소 그에게서 찾아볼 수 없었던 유명세의 그늘로 젖어있는 외로움과 의연한 얼굴 뒤로 세월의 흐름으로 흘러내리는 처진 가슴 근육의 강조로 외면과 내면의 부조화를 읽어내고 있다.

얼굴에는 43개의 근육이 있다. 매일매일 수백 수천 가지의 생각들은 얼굴을 통해 생생하게 표현된다. 사람들과의 관계에서 서로 어떻게 생

133) 밸러리 진 솔라나스(1936년 4월 9일~1988년 4월 25일)는 미국의 급진적 여성주의자로, 앤디 워홀 살인 미수 사건의 범인으로 유명하다. 그녀는 앤디 워홀에게 자기가 쓴 극본 Up Your Ass를 사용해 달라고 요구하였지만 거절당하자, 1968년 6월 3일, 워홀의 작업소인 팩토리를 찾아가 그에게 총 세 발을 쏘았다. 첫 번째와 두 번째 총알은 빗나갔으나 마지막 총알이 워홀에게 치명상을 입혔다. 그리고 같은 자리에 있던 미술평론가 마리오 아마야를 쏘았고, 이어서 워홀의 매니저 프레드 휴즈를 영거리 사격으로 쏘았으나 탄피 배출 불량으로 총이 걸렸다. 솔라나스는 경찰에 자수했고, 살인, 폭행, 불법 총기 소유 혐의로 기소되었다. 그녀는 편집조현병 진단을 받았고, 징역 3년 형을 선고받고 정신병원에서 치료를 받았다.

각하고 느끼는지 얼굴 근육의 움직임으로 변화하며 나타난다. 두 눈 사이 미간의 작은 미세한 선들의 움직임은 지금 그 사람이 집중하고 있는지 혹은 슬픈지 등을 알려준다. 그리고 입술은 웃는 미소가 진심인지 혹은 아닌지조차도 입가의 움직임으로 알 수 있다. 무엇보다도 눈은 불만, 게으름, 분노, 성실, 악의, 끈적임 등의 것을 전달할 수 있는 영혼의 창이다. 따라서 얼굴의 언어는 우리가 말하는 언어보다 정확하고 보편적이다. 초상화의 모델들은 종종 진실을 은폐하기 위해 말을 하지만, 날카롭고 예리한 관찰력을 지닌 앨리스 닐은 미세한 표현과 미묘한 움직임만으로도 모델들의 진정한 모습을 작품으로 나타냈다.

(2) 결혼, 쿠바, 딸의 죽음

1960년 미니멀리즘의 흐름에도 불구하고 자신만의 스타일로 인물의 심리와 개성을 표현해내는 초상화 작품을 그렸으며, 여성 운동가들을 지지해 가며 자신의 정치적 작품 활동의 기초를 유지해 나갔다. 닐의 개인적 삶 역시 굴곡이 많았다. 1900년 1월 28일 미국 펜실베이니아의 메리온 스퀘어^{Merion Square}에서 펜실베이니아 철도^{Pennsylvania Railroad} 교육감 차량 서비스 직원이었던 조지 워싱턴 닐^{George Washington Neel}과 독립 선언문의 서명자 중 한 사람인 Richard Stockton의 자손이었던 앨리스 콘크로즈 하틀리^{Alice Concross Hartley} 사이에서 4명의 아이들 중 3번째로 태어났다. Alice가 태어난 직후인 1900년 중반, 가족은 필라델피아 서쪽에 있는 Delaware County의 자치구인 Darby Township의 콜윈^{Colwyn}으로 이사를 했다. 콜윈에서 앨리스 닐은 이 지역 초등학교에 다녔으며

1914년에 다비 고등학교^{Darby High School}에 들어간다. 닐은 여성에 대한 기대와 기회가 제한적이던 시기에 중산층 가정에서 성장했고, 그녀의 어머니는 종종 그녀에게 세상에서 여자가 할 일은 없다고 이야기할 정도로 보수적이었다. 2000년에 제작된 닐의 다큐멘터리에서 그녀가 어머니에 대해 한 코멘트는 다음과 같다.

> "... 그녀는 나보다 강하고 독립적인 성격이 강해서 무엇이든 할 수 있었다. 또한 그녀는 매우 지적이었고 훌륭한 능력을 가졌지만 자신과의 다른 생각들과는 타협할 줄 모르는 성격 이었다... "

1918년 고등학교를 졸업한 후, 공무원 시험을 치르고 부모님을 돕기 위해 필라델피아 군대 비행단 비서직을 맡게 된다. 그러나 그녀의 관심은 늘 그림을 그리는 것이었고, 제1차 세계 대전 중 필라델피아 산업 예술 학교에서 야간 수업을 듣는다. 그 후 여성 학교 디자인 학교^{Philadelphia Design for Women Design}(현재의 무어 미술대학^{Moore College of Art)}[134])에 진학하여 1925년 디자인 학교를 졸업하였지만, 여성이라는 이유로 큰 주목을 받지 못했었다. 그러나 그녀는 사회적 양심을 지닌 강한 좌파의 신념을 가진 작가로 성장한다. 1920년대 그녀는 반 고흐^{Van Gogh}와 세잔^{Cézanne}의 예술 기법에 관심을 가졌으며, 그로 인해 그녀 작품의 진실성과 원시적 정서에 중요한

134) 현재 미국 예술 대학교UArts로 알려진 이 학교는 미국에서 가장 오래된 예술 또는 음악 학교 중 하나이다.

영향을 끼쳤다.

1924년 PAFA가 운영하는 체스터 스프링스 여름학교에서 카를로스 엔리케즈라는 상류층 쿠바 화가를 만났다. 그들은 1925년 6월 1일 펜실베이니아주 콜원에서 결혼식을 올린다. 결혼한 후 닐은 아바나로 이주해 젊은 작가와 예술가 및 음악가로 구성된 쿠바 전위 예술가로 받아들여진다. 이곳에서 닐은 급성장하는 쿠바의 지적 엘리트들과 교류를 통해 그녀의 삶에 깊숙이 정치의식을 발전시켰고, 평생 그녀가 추구한 정치의식과 평등에 대한 인식의 토대가 마련된다.

아바나에서의 생활은 집에 7명의 하인을 둘 만큼 풍족한 삶을 누렸다. 1926년 12월 26일 아바나에서 닐의 딸 샌틸레나^{Santillana}가 태어나자, 1927년 부부는 뉴욕으로 돌아온다. 그러나 샌틸레나는 첫 생일이 되기 한 달 전, 디프테리아로 사망한다. 샌틸레나의 죽음으로 인해 그녀가 겪었던 외상은 자신의 작품에 모성, 상실감, 불안감으로 설정된다. 샌틸레나의 죽음 직후 닐은 두 번째 아이를 임신하게 되는데, 1928년 11월 24일에 이자벨라 릴리안^{Isabella Lillian(이자베타Isabetta라고 불렀음)}이 뉴욕에서 태어난다. 이자베타의 탄생은 산모와 아기가 모두 황갈색의 인물들로 그려진, 탁아소라기보다 정신 병원을 더 연상하게 되는 출산 클리닉의 풍경인 <웰 베이비 클리닉^{Well Baby Clinic(1928년)}>에 영감을 주었다. 그러나 남편은 이자베타를 데리고 쿠바로 돌아간다. 또 한 번 닐은 남편과 딸의 상실로 극도의 신경쇠약증으로 필라델피아 종합 병원에 입원하였으나 두 차례 자살을 시도하고 재활센터에서 치료를 받기도 했다.

(3) 다름과 차별의 시선을 넘어선 초상화

1932년 <자화상>을 보면, 앨리스 닐의 인물화의 전형적인 정면 시선이 아닌, 두 손을 포갠 위로 턱을 살며시 괴고 아래로 시선을 내린 표정 아래로 깊은 상실감이 밀려온다. 말년의 <자화상^(1980년)>과는 확연히 다른 느낌임을 확인할 수 있다. 덤덤하지만 예민하고 자신만만한 정면 시선의 1980년 <자화상>과는 달리 외롭고 힘들어 눈조차 편히 뜰 수 없는 불안감과 불행이 밀려온다. 그 뒤, 그녀는 선원이었던 케네스 두리틀과 3년을 살았고, 나이트클럽 가수였던 두 번째 동거남 사이에서 맏아들을, 2년 뒤 사진작가이자 영화감독이었던 유부남 샘 브로디와 둘째 아들을 낳았다. 보헤미안처럼 자유로운 삶을 살면서 왕성한 작품 활동을 펼쳤던 그녀는 일흔 살이 넘은 1974년 뉴욕 휘트니 미술관에서의 첫 회고전 이후 비로소 재조명되기 시작했다.

1930년 닐은 뉴욕 인근의 유명한 보헤미안 예술가들이 살고 있는 그리니치 빌리지에 살았고, 당시 초상화의 모델은 좌익 작가, 예술가 및 노동조합원들을 담아냈다. 그리고 1938년 스페인 할렘^{Harlem} 지역으로 이사한 후, 이웃 사람들의 삶에 몰두하며 삶을 보냈다. 107번가에서 발레 댄서부터 사회학자에 이르기까지 이웃에 사는 모든 사람들의 초상화를 특히 여성과 아이를 많이 그렸다. 당시 추상적 표현주의에서 개념 예술에 이르기까지 전위적인 움직임의 퍼레이드를 목격했으나, 닐은 그중 하나의 기류에 따르기를 거부하며 흔들림 없이 자신이 추구하였다. 그 대신 그녀는 독특하고 표현력이 풍부한 인물화 스타일을 개발하여 스페인 할렘의 푸에르토리코 지역 사회, 지인, 이웃, 즉 그녀가 길거리에서 만난

사람부터 뉴욕의 유명인에 이르기까지 그곳에 살고 있는 사람들의 개인 심리까지 그려냈다.

이렇듯 닐이 20세기 최고의 미국인 초상화가 중 한 사람으로 추대되는 이유는 성별, 연령대, 사회적 지위 등에 의한 전통적인 범주에서 접근한 초상화가 아니기 때문이다. 그녀는 직접적이고 흔들리지 않는 통찰력과 위축되지 않은 시선으로, 선과 색 그리고 심리적 통찰력, 정서적 강도에 의한 표현주의적인 기법으로 인물의 상태를 파악하며 작업에 임했다.

1960년대 그녀는 어퍼 웨스트 사이드^{Upper West Side}로 이주하여 미술계와 재결합하기 위해 단호한 노력을 기울였다. 이로 인해 프랭크 오하라^{Frank O'Hara}, 앤디 워홀^{Andy Warhol}, 젊은 로버트 스미스손^{Robert Smithson}과 같은 예술가와 큐레이터 및 갤러리 소유자의 일련의 역동적인 초상화가 탄생되었다. 또한 그녀는 흑인 운동가와 여성 운동 지지자를 비롯한 정치적 성격의 회화 관행을 유지했다.

1973년 작품인 엔틱 소파에 앉아있는 <린다 노콜린^{Linda Nochlin}과 데이지^{Daisy}>에서 린다는 그녀의 딸 뒤로 약간 몸을 숙인 채 함께 앉아있다. 그녀의 왼손은 소파에 얹혀 있고, 오른손은 약간 숨겨져 있지만 딸을 보호하고 있다. 노콜린의 걱정스럽고 피곤한 주름은 거의 캐리커처와 마스크 같은 얼굴로 약간 긴장되어 단단한 것처럼 보이는 반면, 대조적으로 데이지의 발랄한 얼굴은 활기차고 호기심이 넘치는 포즈를 취하고 있다. 따라서 이 작품을 보는 관객은 린다의 내적 불안을 포착하게 된다. 앨리스의 모든 초상화는 시대의 불안을 구현하고, 나아가 보편적이고 실존적인 불안의 초상을 만들어 낸다.

린다 노콜린은 예술 사학자이자 페미니스트로 구스타브 쿠르베Gustave Courbet, 에두아르 마네Edouard Manet, 에드가 드가Edgar Degas와 같은 19세기 프랑스 사실주의와 인상주의 화가들에 대해 광범위하게 글을 썼다. 그녀를 유명하게 한 예술계 페미니즘에 대한 글은 "왜 위대한 여성 예술가가 없었을까?"로 가장 잘 알려져 있다. 이 당시 닐은 많은 강한 여성들의 초상화를 제작하고 있었다. 그러나 닐은 예술비평가로서의 노콜린이 아닌 데이지의 어머니 모습을 의도적으로 그렸다. 이 부분은 페미니즘 사상가와 어머니라는 이중적 역할에 대해 말하고 있고, 더욱이 자신 역시 동시대의 어머니와 화가라는 투쟁의 반향으로 이해 될 수 있다. 당시 실질적인 생활에서 여성이 아이를 양육하며 자신의 직업에 충실할 수 있는 사회적 분위기가 아니었다. 닐은 자신이 화가이자 어머니였지만, 여기서 멈추지 않고, 스스로 행복하지 않다면, 자녀들에게도 행복을 줄 수 없을 것이라 여겼고, <린다 노콜린과 데이지>를 통해 일하는 여성 혹은 어머니들의 삶의 방식을 부끄러워할 필요가 없다는 메시지를 전달하고자 했다. 그러나 닐 역시 아이들이 성장하여 대학을 간 후인 1970년대에 와서 비로소 그림에만 전념할 수 있었다. 여성들의 사회적 진출이 남성의 세계에 대항하기 위한 것이 아닌, 실제 일하는 여성들도 다른 삶의 방식처럼 정상적인 삶의 방식이라 받아들여지기 원하며, 다양한 여성 누드를 제작하여 사회에서 요구하는 전통적인 여성상을 비판했다. 이처럼 닐은 페미니즘 운동의 동기와 정확히 일치하지는 않았지만, 여성 해방에 대한 전반적인 목표를 추구했다.

⑷ 만삭인 여성의 누드

1970년 닐은 가족을 포함한 일련의 누드화 시리즈를 그렸고, 1974년 뉴욕 휘트니 미술관^{Whitney Museum of American Art}에서 회고전을 열고난 후 재조명 받기 시작하였다. 그녀는 정기적으로 강연에 초청되어 페미니즘 운동 지지자들의 모델이 되었다. 1976년 미국의 예술문예아카데미 명예회원으로 추대를 받았으며, 1979년에는 시각예술 분야에서 미국 여성 예술가협회로부터 탁월한 업적을 달성한 National Women 's Caucus for Art 상을 수상했다.

1978년 <임신한 마가렛 에반스>는 쌍둥이를 임신한, 임신 8개월의 마가렛 에반스이다. 에반스는 똑바로 앉아, 눈은 정면을 향해 집중한 채 의자를 움켜쥐고 있다. 완전한 누드로 그녀의 피부에는 일련의 색조가 수영복에 의해 그을린 라인을 드러낸다. 에반스 뒤로는 등과 목, 머리카락의 뒷부분을 부분적으로 보이는 거울이 있다. 그러나 거울에 반사된 이미지는 에반스와 똑같이 나타나진 않는다. 거울 이미지는 왜곡이다. 거울에 있는 여성은 의자에 편히 앉아 있는 반면, 정면을 보고 있는 에반스는 의자에 등받이가 있지만 보기에 무척 불편해 보인다. 임산부가 똑바로 앉아있는 것은 부풀어 오른 배를 아주 힘들게 하는 위치이기 때문이다. 따라서 이 작품의 초점은 에반스의 팽창하는 배 위로 캔버스의 중앙에 위치하고 동시에 가장 밝은 색으로 표현했다.

닐이 표현한 누드의 임산부가 매력적인 이유는 신체적 변화 때문이다. 에반스의 뒤로 비스듬히 거울을 통해 노란색 의자에 앉은 작은 이미지의 임산부는 에반스보다 나이가 좀 더 들어 보이는 또 다른 여성으로

보인다. 그녀의 많은 작품 경향이 자서전적인 점이 존재하고 있다는 것을 감안한다면, 거울 속 에반스의 모습은 자신을 반영한 모습이기도 하다. 의도적인 포즈와 불안한 듯 앉은 의자 등은, 에반스 자신도 모르는 내적인 불안감을 닐이 보여준다고 말하였다. 그리고 에반스보다 경험이 많은 닐은 그녀를 통해 자신의 임신 경험을 회상했을 가능성도 있을 것이다. 한 아이를 잃어버리고 다른 아이를 포기한 여성, 닐이 겪었던 불안은 마치 앞서 서술한 <린다 노콜린과 데이지>에서처럼 여성과 여아女兒의 감정을 불안감에 의해 이끌어내고 있다.

임신은 닐에게 있어 기본적인 삶의 패턴 속 현실이었다. 1930년대부터 1960년대 중반까지 그녀는 많은 여성들의 인생에서 임신이란 떼어 놓을 수 없는 주제로, 일련의 변형된 이미지로 누드의 임산부들을 표현했다. 그러나 이 모든 작품 중 <임신한 마가렛 에반스(1967년)>는 닐이 그린 유일한 정면 임신 누드이다. 닐의 이처럼 여성들 '삶의 기본적 사실'에 대한 시리즈는 다른 작가들과 구별되는 점이기도 한 동시에 당시 여성들이 무시당했던 삶의 일부를 대담하게 표현한 닐을 휴머니스트로 만들어주었다. 가장 진실하고 정직한 인간 경험을 그리는 닐의 추구는 마가렛 에반스와 같은 임신한 누드들에 의해 가장 잘 드러난다. 오랜 역사 동안 여성은 남성의 시선에 의해 성性적 '올림피아'와 같은 대상이었음을 닐은 임신한 여성의 육체적 변화와 불안한 감정을 숨기지 않고 강조함으로써 고정적 관념을 부수려 노력하였다. 닐의 임신 누드는 마돈나Madonnas도 아니고 창녀도 아니다. 그들은 식료품 가게, 영화관, 주차장에서 보는 일상적인 여성들로 예술에서도 부끄럽지 않은 사람들이다. 바우어Bauer는 임신한

여성 이미지들의 시리즈는 이 기간 동안 닐 자신의 개인적 성장과 발달을 은유적으로 볼 수 있다고 주장한다. 아마도 닐의 생애에서 임신한 여성들은 그녀에게 영감을 불어 넣었고, 여성의 삶에서 과소평가된 부분을 연상시키게 했다.

1967년 두 명의 웰즐리 여성인 낸시 셀바지^{Nancy Selvage}와 키키 조조 ^{Kiki Djos}는 뉴욕주에서 앨리스 닐과 함께 주말을 보냈다. 그 당시 낸시 셀바지는 닐의 아들 하틀리와 데이트를 하고 있었다. 늦은 토요일 밤, 닐은 두 명의 여성을 그렸고, 그로 인해 현재 웰즐리 대학교^{Wellesley College} 데이비스 박물관^{Davis Museum}의 상징적인 인물화가 탄생되었다. 화면의 오른쪽은 낸시 셀바지로 바른 자세와 의상으로 전문직 여성임을 알 수 있다. 그녀 왼쪽의 키키 조조는 평범하지 않은 의상과 약간 뒤틀린 시선으로 아마도 웰즐리[135] 여대생에 대한 현실적인 시선일 것이다.

(5) 삶의 다양한 얼굴 표정

앨리스 닐은 1984년 10월 14일에 결장암으로 뉴욕에서 사망했다. 그녀가 남긴 것은 그림용 앞치마 두 개, 팔레트 두 개, 옷 네댓 벌, 그리고 침대 매트리스 밑에 넣어둔 현금 깡통뿐이었다. 뉴욕 타임즈는 미국의 여성화가로서 진보적이며 페미니즘을 추구했던 앨리스 닐의 부고 기사

135) 웰즐리 대학교Wellesley College는 미국 매사추세츠주 보스턴에서 약 24킬로미터 떨어져 있는 웰즐리에 위치한 미국 여자 명문대학교이다. 힐러리 클린턴 미 국무장관의 모교로도 잘 알려진 웰즐리 대학은 전국 리버럴 아츠 대학 순위에서 상위 4위권을 유지하고 있을 뿐 아니라 60여 개의 여자 대학들 중 1위 자리를 놓치지 않고 있다. 웰즐리는 스미스 대학, 뉴욕 컬럼비아 대학의 일부인 바너드 대학 등과 더불어 미국이 자랑하는 최고의 여자대학이다.

에서 예술비평가인 존 러셀^{John Russell}의 말을 인용했다. 부고 기사 헤드라인에 '초상화가^{Portrait Artist,}라는 수식어를 달았던 것처럼 앨리스 닐은 초상화로 유명했던 화가였다. 닐의 작품에 등장하는 모델들은 인종과 종교, 민족에 관계없이, 특히 여성과 아이들, 친구, 가족, 작가, 시인, 예술가, 학생, 섬유 세일즈맨, 심리학자, 카바레 가수 및 노숙자, 보헤미안 등 낯선 사람들의 초상화와 누드 그림 등을 그녀 특유의 심리적 접근에 의한 일관성 있는 시선과 관심으로 보는 이들에게 친밀감을 전달한다. 또한 그녀의 작품은 성, 인종 불평등 및 노동 투쟁과 같은 주제를 포함하여 종종 정치적 및 사회적 쟁점을 가진 유머러스한 관찰을 시도하였다. 닐의 삶과 작품은 다큐멘터리 <Alice Neel>로 제작되었고, 그녀의 손자인 앤드류 닐^{Andrew Neel}이 감독하여 2007년 슬램댄스^{Slamdance} 영화제에서 초연되었다.

우리는 많은 경우, 서로의 얼굴을 직접 바라보지 않은 채 살아간다. 웃는 얼굴, 찡그린 얼굴, 불안한 얼굴, 긴장한 얼굴, 화난 얼굴 등 우리의 복잡한 감정표현 시스템은 이제 이모티콘에 의해 그려진 기호로 축소되었다. 그러면 그럴수록 우리는 앨리스 닐이 그린 다양한 얼굴의 표정을 그리워할 것이다. 그녀가 우리에게 준 프리즘을 통해 세상을 보는 것은 인간이란 과연 어떠한 존재인가를 깊이 이해하게 되는 계기가 될 것이기 때문이다.

5.

여성화가가 그린 '**여성 이미지 코드**'

　'이미지 코드'란 텍스트가 아닌 이미지로 지역과 개별적 선호 및 차별화 등에 대한 사회 문화적 협약이다. 여성화가들이 그린 여성 이미지는 단순한 시각적 이미지와 더불어 사회문화적 상징적 의미까지도 확장할 수 있다. 이미지는 하나의 신호sign 혹은 기호이자 동시에 의미signification를 가지고 있기 때문이다. 따라서 이미지 코드를 통해 다른 문화권에서조차도 같은 상징적 의미를 전달하는 메시지 역할도 담당한다.

　이미지는 단순히 눈으로 확인 가능한 '시각적 이미지'와 '상징적 이미지'가 있다. 우선 '시각적 이미지'는 색과 형태에 의해 시간과 공간마다 의미가 달라질 수 있기에, 공동의 문화를 공유하는 사람들이면 누구나 쉽게 다가갈 수 있는 반면, '상징적 이미지'의 의미는 사회·역사·문화 전반에 걸친 폭넓은 안목과 지식이 없으면 분석하기 힘들다. 따라서 이미지의 상징적 기호는 인류의 무의식에 저장된 인식을 제공하는 중요한 연구의 키워드가 된다. 여성화가들에 의해 재현된 여성 이미지는 시대의 다각적 측면에서 사회의 약속, 계약, 규율 등 여러 의미를 함축시킨 상징의 이미지로 사회 제도의 변화까지도 읽을 수 있다. 예술가는 단순히 자신만의 생각이 아니라, 표현된 생각을 재현한다. 생각과 감정들이 숙련된 기법과 솜씨로 결합하여 완성될 때 비로소 예술작품이 탄생되기

때문이다. 예술과 문화는 분리되어 있지 않으며, 상호 작용하고 상호 보완하는 개념들이다.

여성화가들이 그려낸 '여성의 이미지'가 지닌 '주체-대상' 상관관계의 종합적 의미를 '여성 이미지 코드'로 접근하기 위한 시각으로서 '역사성-개별성'을 비롯하여, '전통성-혁신성', '미학적 보편성-특수성'이라는 3개의 축을 기준으로 설정하여 여성화가들 스스로가 인식한 사회문화적 이미지에 대한 현재적 의미를 재해석하였다. 같은 시대의 작품이라도 역사적 배경과 환경의 다양한 구성요소들을 흡입하고 시대에 속한 개인으로서 참여하는 화가의 면모를 드러내는 경우와 개인의 역할과 사회문화적 기능을 스스로 제한하거나 관심을 기울이지 않는 경우 '역사성'과 '개별성'의 축에서 작가 혹은 작품에 대한 분석은 '매우 역사적'인 척도에서 '매우 개인적'인 척도 사이에서 이뤄질 수 있도록 하여, 12명의 여성화가들을 상대적 기준에서 일별할 수 있는 평가의 기준을 세워 비교하였다. '역사성-개별성'은 하나의 축의 다른 양 단인 '역사성'과 '개별성'으로 구분되는 두 개의 축으로 나뉠 수 있으며, 다른 2개의 축에 의한 평가와 더불어 총 6개의 세부 축을 구성하여, 6각형의 평가 틀에서 여성화가들에 대한 객관성 평가의 기준을 구성하였다.

'여성 이미지 코드' 분석의 구성요소의 출발은 동양과 서양 여성화가들의 시선에서, 그들이 그려낸 여성 이미지에 내재된 이중적 타자로서의 여성을 이중적 오리엔탈리즘과 포스터 콜로리얼리즘에서 시작됐다. 대륙별 대표되는 12명의 여성화가들은 베르트 모리조와 마리 로랑생, 나혜

석, 프리다 칼로, 마리아 이스끼에르도, 수잔 발라동, 레메디오스 바로, 타마라 드 렘피카, 케테 콜비츠, 조지아 오키프, 암리타 쉘 질, 앨리스 닐이다. 이들이 표현한 자기 정체성에 대한 이미지에서 '근대 미학의 이중적 관점'이 내재되어 있음을 확인할 수 있으며, 이는 시대별 남성성과 여성성, 백인과 유색인종의 관계를 어떻게 재현하고 있는지, 인종적 소수자인 흑인, 라틴계, 아시아계 작가들이 자신이 속한 소수민족집단의 정체성과 그 내부의 성 역할 관계를 어떻게 재현하고 있는지, 보여주는 훌륭한 분석적 대상이 되어주었다. 오랜 세월 '이중적 타자'로 머물렀던 여성화가들의 작품에 표현된 그들의 아픔과 고통은 흡사 오리엔탈리즘에 의해 왜곡되어 이해되는 타자^(the other)들에게서 나타나는 실존적 질문과 닮아있다. 사회문화적 배경에 따라 변화되는 여성화가들이 드러내는 다양한 작품의 스펙트럼에 접근하고 분석하는 과정은 여성화가 스스로의 사회문화적 인식과 여성에 대한 이미지의 의미를 객관적으로 평가할 수 있는 기준과 그 의미를 밝힌다는 의미에서 페미니즘적 시각과 겹쳐지는 개연성을 부정할 수 없으나, 본 저술의 주된 목적은 아니다.

19세기에서 20세기의 여성화가들이 그려낸 '여성 이미지 코드'가 작가별 이미지 코드의 세부 구성요소는 일률적이진 않지만, 화가의 작품을 특징지을 수 있는 키워드로 출발하였다. 물론 여성화가가 그려낸 여성 이미지는 남성 화가의 관음적 시선으로부터 탄생된 미가 아닌, 표현의 도구로서 신체를 활용한 경우가 더 두드러진다. 19세기까지 여성들이 아카데미 교육을 정식으로 받을 수 없는 상황에서 주로 다룬 주제는 초상·정물·풍속에 한정되었고, 인물화가 주류를 이루던 서사적 주제에서

는 밀려날 수밖에 없었다. 그럼에도 불구하고 시대의 정황을 뛰어넘어, 여성의 시선으로 본 여성 이미지는 다양한 모습을 보인다. 그러나 여기서 간과하지 말아야 할 것은 여성화가에 의해 표현된 여성 이미지엔 남성 화가들이 표현하지 못한, 여성의 사회적 입장 및 역사적 사관에 대한 전통성 등 편견으로 편애된 여성 이미지의 한계를 뛰어넘고 있다는 사실이다.

1971년 린다 노츨린이 "세계 미술사에는 왜 위대한 여성 작가가 없는가?"에 의문을 제시한 때로부터 36년 후인 2007년 3월 23일 '여성을 위한 여성에 의한 여성들의 작은 뮤지엄'이 뉴욕 브루클린 뮤지엄 내에 개관되었다. '뮤지엄 속 뮤지엄' 엘리자베스 A. 새클러 페미니스트 아트 센터The Elizabeth A. Sackler Center for Feminist Art는 미국 최초의 페미니스트 미술센터이다.

개관식에 앞서 소개한 <디너파티The Dinner Party>의 주디 포스터도 자신 역시 어린 시절부터 모네, 드가, 로트렉 등 유명한 작가는 왜 모두 남성인가에 대한 의문을 가졌다며, 미술사에서 간과된 여성 작가들을 소환해야 한다고 주장하였다. 주디 포스터는 그러한 자신의 생각을 <디너파티>에서 신화시대의 여신들에서부터 문학 및 예술, 정치 등에서 명망 높은 여성들을 작품에서 불러냈다. 그중에서도 The Dinner Party의 마지막 장소에 배치된 조지아 오키프, 그녀의 접시는 여성 작가로서의 예술적 해방과 성공을 상징하는 가장 높은 자리에 있다. 오키프의 접시에 담긴 이미지는 저녁 파티에서 사용된 중심 코어인 외음부 이미지와 함께 1926년 <블랙 아이리스Black Iris>와 같은 자신의 꽃 그림에 사용된 형태를

통합한 것이다. 오키프 자신은 결코 인정한 적은 없지만, 그녀의 작품은 후기 페미니스트 예술가들에게 영향을 주었고, "진정한 여성 아이콘의 발전에 중추적인 역할을 했다"고 말한다.

또한 여성해방운동의 대모인 글로리아 스타이넘은 "엘리자베스 A. 새클러 페미니스트 아트 센터는 우리들로 하여금 여성의 시각에서 세상을 보게 할 것이며, 남성들로 하여금 가부장적인 시각을 넘어 세상을 보게 할 것이다"라고 하였다. 20세기도 아닌 21세기 디지털 세상이 열렸음에도 불구하고 여성과 남성에 대한 사회적 인식의 차별은 여전히 공존하고 있음을 인정할 수밖에 없는 대목이다. 이 센터의 개관식에선 전 세계 여성 작가 100명을 초청하여 전시하였고, 한국에선 이불과 송상희 작가가 초대되었다. 미국과 영국, 프랑스, 콩고, 아프가니스칸, 케냐, 과테말라 등 세계 전역에서 1960년대 이후에 태어난 작가들이 중심이 되었다.

'뮤지엄 속 뮤지엄'의 의미처럼 철저히 스스로 페미니스트 작가임을 강조한 작가 중심은 절대 아니지만, 여성이기에 남성적 시선과 다른 차별화된 여성만의 시선으로 탄생된 여성 이미지들 속에 내재된 '역사성-개별성', '전통성-혁신성', '미학적 보편성-특수성' 등 다양한 코드를 통해 이미지를 이끌어 내었다. 예를 들면, 12명의 여성화가들이 그린 여성 이미지들을 첫 번째 축인 '역사성'의 개념은 격동의 시대를 살든 그렇지 않든 자신이 속했던 시대적 상황 앞에 소리를 낸 작가와 말하지 못한 작가로 베리트 모리조와 마리 로랑생을, 나혜석과 프리다 칼로를 통해 나타냈다. 하지만 같은 부류에 속한 베리트 모리조와 마리 로랑생 역시 역사

성은 동일한 패턴을 보이지만 개별성과 미학적 특수성에서 많은 차이가 나타난다.

예술사의 흐름을 결정짓는 예술 양식은 사회문화적 배경과 분위기에 의해 결정되거나 선택되는 것이기에 여성화가들의 작품들은 작품 그 자체로서 평가되기보단 여성이라는 생물학적 차별적 존재가 만들어낸 사회적 생산물이라는 편견을 넘어 평가되기 힘든 어려움과 직면하여 왔다. 프리다 칼로는 사회적 관습과 편견으로부터 스스로를 인식하는 과정에서 멕시코 전통 의상과 머리 스타일 등 자신의 육신을 작품의 도구로 활용하였고, 마리아 이스끼에르도는 멕시코의 전통 의례와 종교의식에서 눈물 흘리는 마리아로 스스로를 변장시키기도 한다. 레메디오스 바로는 담장 높은 수녀원에서의 탈출을 꿈꾸듯, 연금술로 화려한 초현실주의적 표현으로 자신을 분장시키기도 하였으며, 모던하고 감각적인 색채의 타마라 렘피카 작품에는 짙은 화장과 화려한 의상으로 자신 내면의 어지러운 상황이 드러난다. 케테 콜비츠처럼 민중의 선두에서 그들의 아픔과 고통을 직시하고 어루만지며 철철이 피에타의 정신으로 산 작가도 있었지만, 동시대를 살면서도, 마리 로랑생와 같이 그녀 고유의 공작새 이미지를 통해 개인적 양식을 고수하는 작가들도 있었다. 따라서 여성이면서 화가인 이들이 그려낸 여성 이미지의 의미를 작가 스스로의 인식과 연동하여, 그녀들이 속한 사회문화적 가치와 미학적 관점으로 풀어내고자 한다.

가. 서유럽의 여성 이미지

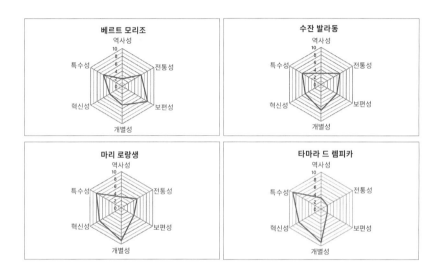

카메라 옵스큐라의 출현과 함께 서양화가들은 그동안 자신들이 고수해 온 사실적 묘사에 의한 표현기법의 한계와 부딪히며, 서유럽을 중심으로 19세기 인상주의가 시작된다. 파리의 몽마르트를 중심으로 사실적 묘사에서 벗어나, 빛의 산란과 파장 등을 연구하며, 관람자의 감각에 의한 표현에 열중한 인상파 화가들은 로트렉, 모딜리아니, 드가 등이다. 반면 당대 프랑스 여성화가로 활동한 사람은 베리트 모리조를 비롯하여 수잔 발라동, 마리 로랑생 그리고 프랑스 태생은 아니지만, 화가로서의

출발과 활동을 주로 파리에서 한 타마라 드 렘피카가 있다. 그들은 모두 거의 동시대 파리를 중심으로 활동하였지만, 위 그래프의 모습에서 보여주듯, 서로 다른 개성의 여성 이미지를 남겼다.

그러나 모리조가 살았던 당대의 프랑스는 민중들의 혁명이 거세게 불고 있었지만, 역사적 사실과 현실 앞에서 그녀는 침묵하였다. 예를 들면, 에두아르 마네의 <막시밀리안 황제의 처형The Execution of the Emperor Maximilian of Mexico(1867년~1868년)>은 1864년 멕시코를 점령한 나폴레옹 3세가 오스트리아 대공 막시밀리안을 1867년 6월 19일 멕시코의 황제로 내세웠으나, 남북전쟁을 끝낸 미국이 베니토 파블로 후아레스의 자유주의자들을 지원하면서, 그들에게 처형당하는 장면을 묘사한 것이다.[136] 이처럼 동시대를 살았던 역사적 현장에서 대중들에게 말하는 화가도 있지만, 모리조를 비롯하여 한 수잔 발라동과 마리 로랑생, 타마라 드 렘피카 그들은 역사 앞에서 침묵하였다. 어쩌면 여성화가라는 당대의 사회적 편견 속에 갇힌 그들의 입장에선 너무나 자연스러운 현상이라고도 볼 수 있을 것이다. 그러나 모든 여성화가들이 역사 앞에서 침묵한 것은 아니다. 나혜석이나 케테 콜비츠 등은 소용돌이치는 역사의 현장과 함께 소리를 높이 낸 여성화가들이다.

비록 역사성은 배제되었지만, 베르트 모리조는 메리 캐사트, 마리 브라크몽 등과 함께 여성 인상파 화가로 활동하며, 혁신적인 화풍이나

136) 마네가 그 장면을 직접 목격한 것이 아니라, 7월 8일 자 『르 피가로Le Picaro』에 실린 막시밀리안의 처형에 관한 상세한 보도 기사를 접한 후 그린 것으로, 역사적 현장의 구도는 프란시스코 고야Franciso José de Goya의 <1808년 5월 3일>의 구도를 모방한 작품으로도 유명하다.

소재는 아니지만, 여성의 삶의 다양한 시선을 표현한 개별적 소재로 여성 인상주의 화가의 계열을 낳았다. 마리 로랑생 역시 초기 큐비즘의 형성 시기 피카소와 함께 유일한 여성 멤버였지만, 모리조와는 달리 큐비즘의 영향에서 벗어나 독자적인 개별성을 가진 독특한 작가였다. 인상파 화가들의 모델이자 자신을 그린 수잔 발라동은 관음적 시선의 대상으로서 여성이 아니라 당당히 자신을 드러내고, 그림 속의 여성이 걸어나와 자신을 그렸다. 타마라 드 렘피카는 기존의 회화 작품의 색채나 구도에서 볼 수 없었던, 평면적인 구도와 단편적이고 보색 관계의 색채를 화려하고 과감하게 표현한 아르데코 미학의 대표 주자이다.

동시대 서유럽에서 살았던 마리 로랑생의 <자화상^(1928년)>과 케테 콜비츠의 <자화상^(1920년)>을 보라. 그녀들이 보았던 혹은 겪었던 세상은 많이 다르지 않았지만, 예술 양식에서부터 디테일한 표현기법과 색감, 터치 등 작은 것 하나라도 비슷한 부분을 찾아보기란 쉽진 않다. 한 사람은 파리에서 독일 남성과 결혼한 마리 로랑생이지만, 독일에 거주한 케테 콜비츠는 여성의 환상적 이미지보단 현실적 삶의 소용돌이 속에서 굶주림과 폭동으로 지쳐가는 민중들의 모습을 그려냈다. 누가 전쟁과 삶의 아픔이 더 크다고 단정할 순 절대 없지만, 적어도 그녀들이 살았던 시대는 전쟁의 고통으로 많은 이들이 신음한 시기임은 부정할 순 없다. 그러한 측면에서 콜비츠가 마리보다 훨씬 현실을 정직하게 표현한 것이라면, 마리 로랑생은 자신의 꿈속에 취해 시대를 망각하고 산 인상을 준다. 그러나 분명한 것은, 액면으로 드러난 표현적 차이로 그들 삶의 무게를 달 순 없다는 것이다. 세계 1차 대전을 겪으며, 사람들은 더 이상 빛의

현란함을 자랑하던 인상주의에 눈을 돌리지 않았다. 수많은 인명 피해와 함께 문화적 손실 등을 눈앞에서 목격한 유럽인들은 눈에 보이는 철저한 구상과 눈에 보이지 않는 추상으로 예술 양식의 변화가 왔다. 그러나 일부 사실적인 작품들은 단순히 일상을 묘사하는 것이 아니라 현실에 가려진 심리적 요소, 그 내부를 응시하는 등 프로이트의 영향을 받게 된다. 이러한 경향은 비단 유럽에만 국한되는 것이 아니었다. 예를 들어, 미국의 에드워드 호퍼^{Edward Hopper(1882년~1967년)}의 <호텔방^(1931년)>에서도 군중 속에서 홀로 고립되어 호텔방 침대에 앉아 있는 여성을 통해 쓸쓸함과 상실감이 고스란히 전이된다. 마리 로랑생은 1차 세계 대전으로 사랑하는 기욤 아폴리네르를 잃었고, 독일 사람과의 결혼으로 2차 세계대전 후, 고국으로부터 외면당하였다. 그러나 그녀의 작품은 자신의 개별적 성향과 개인성이 강한 색채와 구도, 소재 등을 버리지 않았으며, 더욱 확고한 초상화로 이름을 얻게 된다. 또한 그녀의 작품에서 암울함과 척박한 전쟁의 분위기는 느낄 수 없다. 오히려 그럴수록 그년 화려하고 몽환적이며, 밝은 파스텔 톤의 작품으로 반응하였다. 왜일까? 이러한 아이러니한 현상은 여러 시대를 거쳐 있어왔고, 예술이라는 매체가 가진 특유의 감성으로 관람자들에게 현실을 잠시 잊고, 또 다른 나은 세상을 열망하게 되는 원동력이 되기도 한다. 케테 콜비츠처럼 전쟁과 기아에 지쳐 고통 속에 몸부림치는 현실을 그대로 반영한 작품을 남긴 이도 있지만, 레메디오스 바로처럼 전쟁의 이단아같이, 자신이 가진 삶의 무게를 연금술적인 판타지로 현실을 그려내기도 하기 때문이다.

수잔 발라동의 삶은 비참한 밑바닥에서 부르주아와 생활까지 다양한

패턴의 삶을 살았다. 사생아로 출생하여 서커스 곡예사에서 인상파 작가들의 뮤즈로 활동하며 자신의 재능을 발견하여 작가로서의 길을 걸었다. 또한 그녀는 끊임없이 솟아나는 사랑과 창의력에 귀 기울였고, 그녀에게 닥치는 어떠한 불행도 새로운 영감과 삶의 원동력으로 삼은 열정적 여성이기도 하였다. 수잔은 당시 사회적으로 금기시되어있던 여성누드를 그린 여성 작가로 남성의 관점에서 본 탐미적인 여성의 누드가아니라, 여성의 눈으로 여성의 삶이 담긴 여성 이미지를 표현하기도 했다. 1917년 52세에 그린 자화상과 1931년 66세에 자신의 가슴을 그대로 드러낸 두 상반신 누드화는 우리가 보통 보는 누드화와는 사뭇 다른 느낌을 준다. 마치 여성의 누드화를 감상한다는 것보단, 그림 속의 여성이 감상자들을 향해 무엇인가를 말하며 관찰당하는 듯하다.

렘피카의 미학은 20세기 초 부유한 부르주아풍의 취향을 저격한다. 따라서 그녀 작품의 미학적 특성은 콜비츠와 같이 역사성과 전통성 및 보편성은 미약하지만, 상대적으로 개인성과 개별성은 더욱 강하다고 볼 수 있다. 렘피카는 자신만의 독특한 여성들의 부드러운 감성과 차가운 감성을 대비시킨 성숙한 여성 이미지를 탄생시켰다. 하지만 결국 시대적 변화에 따른 급진적 회화 양식의 변화로 인해 자신의 개별적 특징들이 대중적 인기로부터 등을 돌리는 결과를 가져왔다.

비록 남성 작가들과 함께 작업을 하진 못했지만, 21세기에 들어와 그들의 작품이 재조명을 받고 있는 이유는, 여성 작가가 전무했던 열악한 시대적 배경에도 자신만의 화풍과 미시사적인 섬세한 여성들의 모습들을 꾸밈없이 보여주었기 때문일 것이다. 18세기 계몽주의를 지나 20세기

근대로 접어든 유럽 사회였음에도 불구하고, 여성은 여전히 사회적 '타자'로 존재하였음도 더불어 확인된다. 누구의 아내, 누구의 어머니로 존재 가능하였던 시대, 비록, 유럽인으로 비유럽권과는 달리 오리엔탈리즘에 노출되지 않은 역사성과 개혁성, 전통과 혁신성 등 탁월한 코드는 없지만, 당대 미술표현 양식의 보편적 혹은 개별적 기법에 의한 여성의 시선은 살아있는 터치로 꾸밈없이 표현되었다.

나. 아메리카 대륙의 여성 이미지

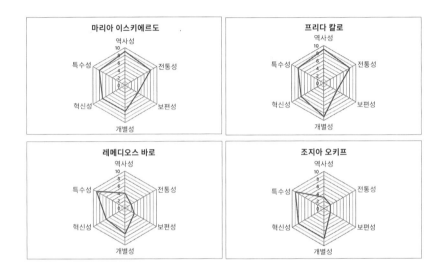

마리아 이스끼에르도는 라틴 아메리카 여성 모더니즘 작가로, 프리다 칼로와 동시대를 살았다. 두 사람은 위 그래프의 모습처럼 서로 비슷한 미술적 양식을 보여주기에 종종 비교의 대상이 되기도 하지만, 두 작가의 삶은 서로 많이 달랐다. 우선 프리다 칼로는 메스티소 가정에서 자라 유럽문화와 멕시코 전통문화에 대해 일찍부터 눈을 떴다면, 이스끼에르도는 멕시코 전통가정에서 태어나 멕시코 문명의 아픔이 원시적으로 표현되었다. 두 사람 모두 역사 앞에서 아우성치는 소리를

표현하였지만, 프리다 칼로보다 이스끼에르도의 작품이 더 적극적인 전통성을 보여준다. 프리다가 개별적이고 개인적인 삶의 현상에 집착한 반면, 이스끼에르도는 멕시코 사회에 적극적으로 뛰어들어 활동하였다. 이러한 그녀의 특성은 30대에 접어들면서 작품 속 나체의 여성들을 아치, 지구, 태양과 달 등의 피사체와 함께 등장하는 커다란 변화가 찾아온다. 인디오 문화의 뿌리를 절절히 표현함과 동시에 그 안에 갇힌 여성 이미지는 여성 그 자체의 존재감보다, 지구 더 나아가 우주 안에서 인간의 고독을 보여준다는 평을 받고 있다. 메마른 사막의 건조함과 그 안에 갇혀 있는 여성의 아우성 등 이스끼에르도만의 초현실적인 풍경은 자유가 없었던 유년시절과 이른 결혼생활 등 자신의 경험에 의해 표현된 기법으로 여성들의 아픔을 멕시코의 고전적 전통성을 통해 강조한 작가이다. 마치 빌렌도르프의 여성상처럼 때론 얼굴과 머리가 없는 여성 이미지는 세계 속에 부재된 대지의 여신 모습일 수도 있을 것이다. 생명을 꽃피우고 인간 삶의 풍요로움을 직접 제공해주는 대지의 여신이 기둥에 포박된 채 고개를 떨구고 있는 모습은, 여전히 사회는 병들고 메마르며 생명의 기쁨을 마음껏 즐길 수 없음을 그녀는 울부짖는다.

반면 프리다 칼로는 철철이 자신의 입장을 민족의 운명과 동일시한 작가이기도 하다. 심지어 1907년 7월 6일생인 자신이 태어난 해조차 1910년 멕시코의 혁명이 일어난 해라고 종종 이야기했다.[137] 그리고 그러한

137) 프리다의 이러한 발언이 결코 억지스럽지만은 않았던 이유는, 오랜 독재시대에서부터 독립한 멕시코는 전통문화를 기반으로 새로운 사회문화적 변화가 시작되었기 때문이다.

멕시코의 새로운 출발처럼, 자신이 가진 신체적 핸디캡과 디에고 리베라와의 반복적인 결혼과 이혼의 상처를 딛고 자신만의 화풍과 삶의 주인공이 되기를 원했고, 이러한 그녀의 바람은 작품들을 통해 고스란히 만날 수 있다. 프리다 칼로는 결코 페미니스트가 아니었다. 그러나 그녀가 세상을 떠난 후, 오히려 많은 페미니스트들로 하여금 그녀를 적극적인 페미니스트로 만든 까닭은 무엇일까? 그녀 스스로 여성의 해방과 사회적 지위를 위해 앞장선 경우는 없지만, 민족의 혁명적 투쟁은 아픈 신체를 이끌고도 적극 참여하였다. 프리다에겐 자신이 여성이기에 누리지 못하고 참여할 수 없었던 일들보다는 지극히 개인적인 것들로 인해 겪어내야 했던 아픔들이 더 많았다. 대부분의 사람들은 자신이 감내하기 어려운 시절이나 사건들이 닥치면, 일단 여성일 경우 여성성 안으로, 숨어버리는 것이 다반사이지만, 프리다의 경우는 달랐다. 아마도 이러한 그녀 모습이 근대 페미니즘을 여는 여성들에게 커다란 반향을 불러일으켰을 터이다. 또한 메스티소인 그녀는 유럽문화와 전통문화를 함께 수용하며 자랐기에 디에고를 만나기 전부터, 민중과 대중에 대한 관심으로 혁명가와 여장부들 삶의 모델이었다. 따라서 멕시코 전통과 자신의 아픔이 연관되어 개인적인 아픔으로 승화시킨 여성 이미지를 통해 표현한 것은 우연의 일치가 아니다.

이렇듯 두 사람은 라틴 아메리카 모더니즘 운동에서 여성화가의 의미가 부각되는 과정의 선도적 역할을 자연스럽게 수행하였다. 이는, 역설적으로 라틴 아메리카에서 여성의 사회적 역할이 상대적으로 열악한 상황에 있었음을 의미하는 것이기도 한다. 남성이 공적인 발언의 기회와

능력을 인정받을 수 있었던 반면, 여성은 사적인 영역에서의 느낌을 표현하는 권리를 가졌다는 사고 개념에서 유래된 것이라 볼 수 있다. 하지만 그들의 작품에서 보여준 이미지는 개인의 힘으론 벗어날 수 없었던 민족적 운명과 사랑, 신체의 고통으로 인한 고독 등을 겪으며 도망가지 않고 오히려, 삶을 주체적으로 이끌어간 모습이 당대 멕시코의 모습과 흡사하기도 하다.

레메디오스 바로와 조지아 오키프는 마리아 이스끼에르도와 프리다 칼로와 마찬가지로 개인적 작품 경향은 독특하지만, 역사성은 배제된 채 개별적 혁신성이 돋보인다. 레메디오스 바로는 스페인 출생이기는 하지만, 인생에서 중요한 활동을 멕시코에서 보냈고, 1963년 삶의 마지막 순간까지도 멕시코의 자유로운 숨결을 사랑했다. 그녀는 멕시코의 초현실주의 여성 작가들인 마리아 이스끼에르도와 프리다 칼로 등과 함께 멕시코의 르네상스 시대를 연 작가이기도 하다. 바로는 신화적 신비주의와 초현실적 연금술사로, 그녀만의 독특한 얼굴 표현에서부터 신화적인 창조물들과 안개가 낀 소용돌이 및 원근법의 기괴한 왜곡을 공유하고 있는 인종을 초월한 남녀 등은 그녀만의 독특한 초현실주의 변형의 특징이다. 앞서 소개한 세 사람의 작가들보다 조금 더 현대적 삶까지 산 조지아 오키프는 98세를 사는 동안 인류는 세계 대전 및 미국 남북전쟁, 산업혁명의 시작과 함께 회화적 가치기준의 대변화 등 수많은 사건들로 커다란 변화의 물결에 휘몰렸다. 특히 그녀는 미국의 근대주의 발전과 20세기 초 유럽의 아반테avante 운동의 중추적 역할을 담당했다. 또한 70년 넘게 꽃과 식물 등 스틸 라이프$^{still\ life}$와 불모의 경관 등을 클로즈업하여 자연에

대한 감정을 포착한 추상적 작품을 2,000점 이상 제작하여 미국의 풍경을 예술적 아이콘과 신화를 탄생시킨 미국 최초의 여성 근대 작가라고 불린다.

바로의 작품에 등장하는 하트 모양의 얼굴과 커다란 아몬드 눈, 그리고 자신의 특징을 표현하는 물결 모양의 코^{aquiline nose}로 상징적인 양성 인물작품 양식은 르네상스 예술 양식에서 화합과 음양의 뉘앙스, 단결, 내러티브 구조에 영감을 받았다. 그녀 작품의 우화적 성격은 특히 히에로니무스 보쉬^{Hieronymus Bosch 138)}의 신비스럽고 연금술적인 그림을 연상하게 하며, 그리스 출신의 현대 이탈리아 화가 조르지오 데 키리코^{Giorgio de Chirico}의 초현실주의 공간 및 창작물과도 굉장히 흡사한 부분이 있다. 또한 프란시스 고야^{Francisco Goya}와 엘 그레코^{El Greco}, 피카소^{Picasso}, 브라크^{Braque} 등 다양한 스타일에도 영향을 받았다. 이렇듯 바로의 초현실적 화풍에는 시대와 공간을 초월하여, 여러 시대 양식과 특징들을 두루 섭렵하여, 자신만의 독특하고 신비로운 시간과 공간을 창조해냈다. 그러나 오키프는 여성 작가로서 여성 이미지에 충실한 사실적 작가는 아니지만, 자신만의 독특한 시선으로 여성 이미지를 탄생시킨 것은 분명하다. 그녀 작품의 주요 대상은 자연풍경과 꽃, 뼈였고, 치열한 관찰력과 붓을 사용한 훌륭한 기교로 수십 년 동안 시리즈로 탐구하였다. 이러한 이미지는 자기 삶의 경험에서부터 비롯된 것이며 또한 그녀가 살았던 장소와 관련이 있다. 오키프는 스스로 여성 작가임을 부정하였지만, 그녀의

138) 히에로니무스 보스(1450년~1516년)는 르네상스 시대의 네덜란드 작가로, 20세기 초현실주의 운동에 영향을 끼쳤다.

작품은 페미니스트들에게 여성성에 대한 편견을 깨는 작품으로 선정되었다. 남성 예술가와 비평가, 갤러리 주인 및 큐레이터들이 여성 작가에 대한 편견이 지배하던 시대에서 활동했다. 그럼에도 불구하고 그녀는 외음부의 유기적^{有機的} 형태와 꽃잎들을 사용하는 독특한 스타일을 개발하여 성공적인 경력을 쌓았다.

이처럼 멕시코에서 함께 활동한 마리아 이스끼에르도와 프리다 칼로, 레메디오스 바로 그리고 조지아 오키프는 당대 초현실주의 작가들과 분명 차별화된 개별적 혁신성이 돋보이는 양식을 보인다. 프리다가 자화상을 통해 현실적 자아와 이상적 자아 사이의 갈등과 화합을 보여주었다면, 이스끼에르도는 좀 더 폭넓은 생명을 잉태하는 대지의 여신 이미지를 통해 사회적 현실과 이상적 현실 간의 괴리를 폭로한다. 예를 들어, 마리아 이스끼에르도의 <Maternidad^(1944년)>와 프리다 칼로가 표현한 대지의 여신 혹은 성녀의 이미지인 <우주와 대지^(멕시코)와 나와 디에고와 세뇨르 홀로틀의 사랑의 포옹^(1949년)>을 놓고 보면, 두 사람의 특징이 확연히 구분된다. 유년시절부터 절실한 가톨릭 집안에서 자란 이스끼에르도는 아즈텍 신화 이미지를 선택한 프리다완 달리, 피에타의 상징적 이미지를 부각시켰다. 즉 디에고를 안고 있는 프리다의 피에타완 달리, 마리아는 어린 예수를 안고 있다. 프리다는 지극히 개인적이고 개별적인 디에고와의 사랑을 태양과 달의 신,[139] 밤과 낮, 태양과 달, 여성과

139) 백신인 우이칠로포츠틀리, 태양과 흑신인 테스카틀리포카가 달로 나타난다. 그러나 프리다의 작품에선 두 힘의 균등한 경쟁 구도가 아닌, 우이칠로포츠틀리와 테스카틀리포카가 두 손을 마주 잡고 등장하는 모든 생명체를 뒤에서 가슴으로 품고 있다.

남성으로 그렸다. 하지만 마리아는 남녀의 사랑을 넘어 어머니와 아들, 신과 인간, 구원과 영생을 주제로 여성 이미지를 확대 해석하였다. 레메디오스 바로와 조지아 오키프 역시 현실을 직시하지 않은 채 자신만의 개별적 판타지에 시선을 담고, 자신의 삶에 얼룩져 있던 트라우마를 오히려 그 누구도 흉내 낼 수 없는 독특한 구성과 색감으로 시대와 공간을 뛰어넘은 개별적 스타일이 만들어졌다. 오키프는 자신만의 독창적인 선과 형태로 식물과 꽃의 형태를 디테일하게 확대한 형태와 대부분의 사람들이 제대로 보지 못한 꽃과 자연을 보여주고자 하였다. 그리고 스스로 페미니스트적 사고 및 활동은 거부하였지만, 그녀가 남긴 당대의 작품들은 많은 여성 작가들에게 커다란 반향을 불러일으켰다. 따라서 당시 여성에 대한 사회적 제안과 편견을 스스로 개척하며 살아온 여성 작가들의 작품 대부분은 아주 현실적이고 역사의 중앙에 서서 소리를 내든, 혹은 자신의 내면 깊이 소리를 묻고 홀로 세상 속으로 걸어가든 극적인 양상을 보이는 측면이 있다.

다. 문화별 여성 이미지

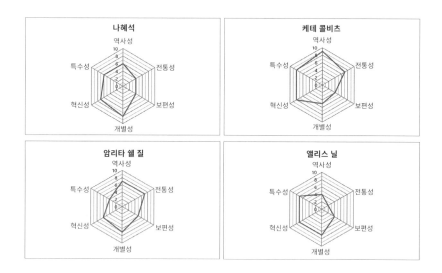

20세기에 접어든 인류는 세계대전을 비롯하여 문화권별 전쟁과 약탈, 식민지 정책 등으로 의식적으로 세상을 보는 시각이 크게 달라지는 계기가 된다. 그중에서도 '자유'와 '평등'에 대한 인류의 보편적 인권과 제3세계, 여성, 노예 등 사회적 타자들에게 관심과 배려도 나타나게 된다. 위 네 명의 여성 작가들은 1, 2차 세계대전을 고스란히 겪으며, 각 문화권별 요동치는 시대적 상황을 여성 이미지를 통해 표현하였다. 역사의 한가운데서 소리를 외친 케테 콜비츠와 일본의 강력한 제국주의

아래 많은 지식인들이 무엇이 진실인지 무엇이 애국인지 혼란스러웠던 시절을 산 증인인 나혜석, 다문화적 배경과 동양 여성으로서 유럽에서 활동을 시작하였지만, 다시 동양 문화를 결합한 인도의 근대 여성 작가이자 '인도의 프리다 칼로'로 불리는 암리타 쉘 질, 미국의 근대화과정에서 인종적 차별과 상별 차이에 따른 불평등의 벽이 높았던 시절, 대담하게 양한 인종들의 여성 이미지를 섬세하게 묘사한 앨리스 닐이다.

그러나 나혜석과 암리타 쉘 질, 앨리스 닐 작품의 공통점들은 역사적 현장에선 소리를 내었지만, 자신의 작품엔 사회를 향한 외침이 반영되지 않은 채 독특한 개인성으로 여성의 이미지를 보인 반면, 콜비츠의 여성 이미지들은 민족의 고통과 아픔을 직접 품은 어머니, 모성애의 모습으로 표현된다.

암리타와 나혜석의 삶의 방식은 많은 부분에서 닮아있다. 한국의 근대사회에서 금기되었던 여성 해방 및 자유로운 삶의 방식을 언론과 작품을 통해 거리낌 없이 주장했던 나혜석처럼, 암리타의 삶도 인도로 돌아와 여전히 계급제도에 억눌린 삶을 살고 있는 힘없는 여성들의 모습을 작품으로 그려냈다. 따라서 암리타와 나혜석은 시대를 앞서가는 현대적 감각과 서양과 동양 세계 모두를 포괄한 삶을 지향하였다. 나혜석은 8개월간 머물렀던 파리에서의 시간 동안 조셉 바라^{Joseph Bara} 7번지의 '랑송 아카데미^{Académie Ranson, 140)}에서 야수파 화가 뒤셀에게 그림을 배웠으며, 야수파와 표현주의 영향을 직접 받았고, 더불어 이곳에서 작가로서 인간으로서 다시 테어나는 계기가 된다.

"단발하고 양복 입고 스케치 박스를 들고

책상에서 프랑스말의 단자^(단어)를 외우고

사랑의 꿈도 꾸어보고

장차 그림의 대가가 될 공상도 해 보았다."

<삼천리>, 1932.1

　　암리타 쉘 질 역시 파리에서 회화 수업을 받을 당시의 <토르소^{Torso}>

작품은 유럽의 인상파와 사실주의에 영향을 받은 것을 알 수 있다. 특히

암리타가 닮고 싶어 했던 수잔 발라동의 토르소 작품과 비교하여 보면,

전체적인 기법 및 색채는 사실주의와 인상파의 영향을 받았음이 확인

가능하지만, 그녀만의 독특한 색채가 묻어있음도 동시에 확인된다. 파

리에서의 활동은 두 사람에게 작품과 삶에 커다란 반향을 주었지만, 사

실 그들의 강렬한 작품들이 제자리를 찾아 빛을 발하기 시작한 것은, 그

이후 고국의 문화와 융합되면서 그들만의 개성을 가지게 된다. 물론 결

혼 전부터 나혜석은 1915년 '조선여자친목회' 조직과 1917년 6월 동경여

자유학생친목회 기관지 「여자계^(女子界)」 창간을 통해 여성 해방과 여성의

사회 참여 등을 주장한 페미니스트였다. 그리고 1927년 31세 때, 당대의

보통 여성들은 꿈도 꿀 수 없었던 세계여행을 다니며, 새로운 세상의

140) 1908년 나비파의 화가인 랑송Paul Ranson이 파리에 설립한 사립 미술학교로, 현재까지도 전통 있는 미술 교육 기관으로 남아있다. 랑송이 죽은 후는 그의 아내가 몇 명의 나비파 화가들의 도움을 받아 세루지에Paul Sérusier(1863년~1927년)와 드니 Maurice Denis(1870년~1943년) 등이 학생들을 가르치며, 학교 운영을 계속했다. 특히 비시에르Roger Bissière(1888년~1964년)는 1925년부터 1938년까지 랑송 아카데미에서 클레Paul Klee(1879~1940)의 미술 이론을 중심으로 학생들을 가르쳤고, 1945년 프랑스 해방 후 비시에르의 문하생들은 에콜 드 파리Ecoles de Paris의 부활에 크게 기여했다.

새로운 인권 행보들과 특히 여성의 해방운동에 더욱 확고한 신념을 가지게 된다. 또한 인도로 돌아온 암리타는 파리에서 활동하던 시기의 작품에서 벗어나, 인도의 여성 인권에 대한 그녀만의 독특한 형태와 색채와 인도와 서양 예술을 융합한 강렬한 표현을 통해, 두 세계의 내부자이자 외부자인 특권적 시선으로 <고대 스토리텔러>와 <스윙> 등을 제작한다. 이 시기의 인도는 여전히 계급사회의 벽이 높았지만, 암리타는 부르주아적 생활양식을 갖춘 인도 상류 계급사회에 속한 사람으로 자신의 예술적 방식에서도 감각적이고 매력적인 작품을 통해, 인도 계급의 상류 사회와 동일시했다. 그러나 암리타의 작품세계는 거기서 끝나지 않았고, 인도의 빈곤하고 가난한 사람들을 대상으로 어둡고 고통스러운 주제를 탐구하였다.

반면 콜비츠는 전쟁과 기아로 인한 노동자들에게 관심이 많았고, 그들의 절절한 삶의 모습을 그림과 에칭, 리토그래피, 목판화로 표현한 참여미술의 선각자였다. 초기 그녀의 작품은 자연주의로부터 기반하였지만, 후기 작품들은 표현주의적인 경향도 띠었다. 특히 콜비츠는 여성과 노동 계층을 중심으로 한 미학적 시각을 발전시킴으로써 남성이 지배적이던 예술 세계에서 자신만의 스타일을 만들었다. 그녀가 표현한 여성 이미지의 시작은 자주적인 초상화를 비롯한 여성의 표현은 밝고 어두운 대조를 통해 인간적 고뇌의 깊이와 정서적인 힘을 보여준다. 그리고 앨리스 닐은 당시 유행이었던 아방가르드 운동과 추상적 인상주의를 따르지 않고, 북유럽과 스칸디나비아의 표현주의 정신과 스페인 예술의 공감을 통해 인물 화가로서 그녀만의 독특한 스타일과 독특한 방식을

탄생시킨 작가다. 그녀가 보여준 가장 경이로움 사실은, 얼굴에 드러나는 감성표현은 인종과도 성별과도 관계없이, 또한 화려한 삶을 사는 이들과 힘든 삶의 여건 속에서 사는 빈민가 사람들의 감성표현도 결국은 얼굴의 동일한 근육을 움직이며 감성표현에 의한 얼굴 표정이 나온다는 사실을 그려냈다는 것이다. 즉 흑인과 히스패닉, 동양인, 백인 그리고 여성과 남성 등이 얼굴의 표피적 색깔이나 모양새가 다른 것이지, 기본 인간이 갖춘 얼굴 근육의 수와 움직임이 다르지 않다는 것이다.

이처럼 나혜석과 암리타 셀 질이 민족의 사회적 배경과 문화를 등지지 않은 동시에 또 다른 문화를 받아들여 스스로의 작품들에 녹아낸 작가들이라면, 앨리스 닐은 당대의 미술 양식과 주제보단 소외된 계층의 다양한 인종의 여성 이미지를 그려냈다. 그리고 콜비츠는 역사 속으로 자신의 몸과 마음을 직접 담그고, 소리를 외치는 민중 작가로 특히 모성 이미지로 전쟁의 아픔과 기아의 고통 등을 현실적인 기법으로 담아냈다.

나혜석 역시 결혼 전 민족운동과 여성 해방운동 등 역사 앞에서 아우성치는 작가였지만, 결혼과 더불어 민족운동은 끊어진다. 대신 그녀의 소설작품에서 여성해방운동 면모가 두드러지지만, 정작 그림에서는 새로운 화풍을 받아들인 점은 분명하나 그녀의 독특한 주제가 드러나진 않았다. 그러나 앞서 본 베리트 모리조나 마리 로랑생처럼 역사적 사건들을 외면하진 않았고, 직접적인 역사적 현장 속으로 참여하였지만, 그 기간이 결혼과 더불어 나누어지는 경향을 보인다. 만약 17세의 나혜석 말처럼, 결혼하지 않고 혼자 살았더라면 그녀의 삶도 많은 부분 달라졌을

것이다. 그럼에도 불구하고, 나혜석은 한국 근대 여성 작가이자 야수파와 표현주의를 받아들인 한국 최초의 여성화가이자 개인전을 성황리 개최한 최초의 여성 등등의 '최고' 및 '최초' 등 그녀 이름 앞에 서술되었다. 하지만 이혼 후 그 모든 서술들은 어디론가 자취를 감추고, '이혼고백서' 등 불륜과 폐륜의 여성으로 낙인찍힌 세월이 훨씬 길었던 것 역시 사실이다. '여자도 사람이외다'라고 외쳤던 그녀의 외마디처럼, 이 모든 일련의 비극은 그녀가 '여성'이라는 이유에서부터 시작된 것이다.

그러나 콜비츠의 경우는 나혜석의 삶과는 많이 달랐고, 그 결과 대중들에게 기억되는 모습 역시 달랐다. 콜비츠, 오늘날 그녀를 따라다니는 수식어는 유족들의 어머니이자 아버지 없는 병든 아이들과 고뇌한 부모, 그리고 더 나아가 고통과 죽음의 이미지를 실질적으로 등장시킨 작가로 불린다. 암리타 쉘 질과 앨리스 닐 또한 역사 앞에서 콜비츠처럼 직접 소리를 내진 않았지만, 여성화가이기 전, 여성으로써 또는 어머니로서, 삶을 살아가며 그들만의 소리로 여성 이미지를 탄생시켰다. 암리타는 작품을 통해 성gender, 정체성identity, 섹슈얼리티sexuality에 대한 질문을 다루었고 불행히도 28년간의 비극적인 짧은 삶을 살았지만, 인도의 근대 미술을 변화시킨 작가이다. 인도의 사회적 규범과 관습에 묶여 자유로운 삶을 살 수 없었던 여성 이미지를 대변한 인도의 근대 여성 작가의 선두자이다. 마치 나혜석이 자신의 삶 전체를 송두리째 떨쳐버리고, 여성 해방을 위해 개인을 희생하였듯, 암리타는 작품을 통해 여전히 그늘 속에 웅크린 삶을 살고 있는 많은 여성들을 대변하였다. 앨리스 닐의 여성 이미지에는 당대의 회화적 기류와 역사성 등이 중요한 요인이 아닌,

인간적이고 자신만의 확고한 시선으로 자신의 모습과 타자의 모습을 동시에 간직하고 있다.

 누구나 역사 속 구성원으로 삶을 살아가지만, 화가는 붓을 들어 그 시대를 담아낸다. 때론 강렬하게 혹은 때론 담담하게. 그리고 그 역사가 평화의 시기가 아닌, 전쟁과 사회적 아픔이 짙을수록 화가들의 시선은 한 곳이 아닌, 역사의 이면에 숨겨진 다양한 곳을 향해 움직인다. 그리하여 우리가 보고도 보지 못한 이야기와 상황들을 소리 없는 이미지로 그들은 우리를 향해 말을 건네고 있다. 지금도...

에필로그

21세기의 우린, 자신을 닮은 '기계 인간'을 만들고 있다. 16세기 미켈란젤로가 하늘을 우러르며 표현하였던 <아담의 탄생>에서, 자연스럽게 손을 뻗은 인간에게 신은 가까이 다가와 인간과 손가락이 닿을 듯 말 듯 한 모습으로, 신을 닮고 싶었던 우리의 절절한 마음을 역으로 보여준다. 만약 이 시대, 또다시 미켈란젤로가 그 작품을 제작한다면, 아마도 신의 자리에 인간이, 인간의 자리엔 기계 인간이 자리하리라. 16세기 이후 5세기 만에 변화되고 있는 세상은 휴머니즘을 외치던 르네상스의 정신을 넘어, 신의 자리를 넘보고 있다.

난 그런 21세기에 살고 있음에도 불구하고, 사각의 틀에 갇힌 평면의 시각 작품 분석에 수년간 열정을 불어 넣었다. '인문학은 죽었다' 혹은 '미학은 죽었다'는 이 시대에 왜 지난 시간의 시각 작품을 선택하였을까?

인류는 오랜 세월을 지나는 동안 수많은 일들을 겪으며 살아왔다. 낮과 밤, 삶과 죽음의 사이클을 알지도 못한 채, 인류는 서로의 자유와 인권을 위해 같은 동족인 인류를 파멸시키기도 하였다. 16세기 르네상스 시대의 인류가 보고 느끼고 생각하며 산 세월이 과연 현재의 인류와 전혀 별개의 삶이었을까? 18세기 프랑스 대혁명은 미완의 성공이었지만, 그 정신은 계승되어 그날의 자유와 평등 정신이 인류의 가슴에 꽃망울을 피워냈다. 21세기 지구 환경에 살고 있는 인류는 과연 자유와 평등의 삶을 살고 있는가.

이렇듯 끊임없이 이어지는 질문의 이유는, 어느 시대, 어느 공간을 막론하고 인간이 지닌 한계상황은 늘 존재하였고, 삶과 죽음의 사이클을 풀 수 없는 이상 우린 과거에도 미래에도 그러할 것이기 때문이다. 그것이 설령 구석기 시대의 동굴 벽화일지라도 인류의 한계상황은 존재했었던 것처럼 인류가 행복한 삶을 위해 고민하였던 모든 것들은 캔버스의 사각 틀이건 디지털신호에 의한 3차원 화면이건 개별 매체와 기술적 도구의 의미를 넘나들며 언제나 실존적 본질로서 나타날 수밖에 없다.

인간이 이성으로 모든 사물의 이치를 이해하였던 과거에서 벗어나, 18세기 이후 인류는 감성으로 지난 시간 동안 메꾸어지지 않던 구멍을 메꾸었고, 이젠 감성을 넘어 창의성으로 새로운 미래를 열고 있다. '창의성'의 새로운 돌출구를 찾기 위해선 인류의 오랜 관념적 시선에 머문 '규칙'을 찾기 위한 긴 여행이 필요하기 때문이다. 이러한 관점에서 필자는 인류의 지난한 시간을 뛰어넘어 '여성 작가들'이 표현해 온 '자기 정체성을 투사하여 표현한 이미지들'이 21세기를 살아가는 우리에게 또한 마주하여 고민하고 있는 다양한 삶의 이야기들을 어떻게 극복하는지 보여주고자 하였다. 오랜 세월 '이중적 타자'로 머물렀던 여성 작가들의 작품에 표현된 그들의 아픔과 고통은 흡사 오리엔탈리즘에 의해 왜곡되어 이해되는 타자들에게서 나타나는 실존적 질문과 닮아있음을 부인할 수 없다. 오리엔탈리즘으로부터 포스트 콜로니얼리즘까지 사회문화적 배경에 따라 변화되는 여성 작가들이 드러내는 다양한 작품의 스펙트럼에 대한 접근과 분석은 페미니즘 미학을 지양하고, 제한적 여성주의적 시각을

넘어서려는 지향점을 설정하여 수행되었음을 밝힌다.

　연구와 분석의 대상으로 최종 선정한 여성 작가들은 모두 12명이며, 베르트 모리조와 마리 로랑생, 나혜석, 프리다 칼로, 마리아 이스끼에르도, 수잔 발라동, 레메디오스 바로, 타마라 렘피카, 케테 콜비츠, 조지아 오키프, 암리타 쉘 질, 앨리스 닐 등이 그들이다. 이들이 표현한 자기 정체성에 대한 이미지에 내재된 '근대 미학의 이중적 관점'은 시대별 남성성과 여성성, 백인과 유색인종의 관계를 어떻게 재현하고 있는지, 인종적 소수자인 흑인, 라틴계, 아시아계 작가들이 자신이 속한 소수민족집단의 정체성과 그 내부의 성역할 관계를 어떻게 재현하고 있는지, 보여주는 훌륭한 분석적 대상이 되어수었나.

　예술사의 흐름을 결정짓는 예술 양식style 역시 사회문화적 배경과 분위기에 의해 결정되거나 선택되는 것이기에 여성 작가들의 작품은, 작품 그 자체로서의 평가되기보단 여성이라는 생물학적 차별적 존재가 만들어낸 사회적 생산물이라는 색안경의 선입견을 넘어 평가되지 못하는 어려움과 늘 직면하여 왔다. 프리다 칼로의 경우, 사회적 관습과 편견으로부터 스스로를 인식하는 과정에서 멕시코 전통 의상과 머리 스타일 등 자신의 신체를 작품의 도구로 활용하였고, 마리아 이스끼에르도는 멕시코의 전통 의례와 종교의식에서 눈물 흘리는 마리아로 스스로를 변장시키기도 한다. 레메디오스 바로는 담장 높은 수녀원에서의 탈출을 꿈꾸듯, 연금술로 화려한 초현실주의적

표현으로 자신을 분장시키기도 하였으며, 모던하고 감각적인 색채의 타마라 렘피카 작품에는 짙은 화장과 화려한 의상으로 자신 내면의 어지러운 상황이 드러난다. 물론 케테 콜비츠처럼 민중의 선두에서 그들의 아픔과 고통을 직시하고 어루만지며 철철이 피에타의 정신으로 산 작가도 있었지만, 동시대를 살면서도, 마리 로랑생과 같이 그녀 고유의 공작새 이미지를 통해 독자적인 개별 양식을 고수하는 작가들도 있었다.

만약 그들이 여성 작가가 아니었다면, 지금 우리는 그들을 어떻게 기억하고 있을까. 많은 경우, 여성 작가들은 누구의 딸로, 누구의 아내로, 누구의 연인으로 기억되었고, 그 기억으로부터 작품이 소개된다. 하지만 이젠 생물학적 존재로서 여성이기 전, 동시대를 살아왔고 또한 살아가며 자신만의 경험과 시선으로 자신의 정체성 및 사회 문화의 흐름을 재조명한 작가의 작품으로, 선입견과 편견을 잠시 내려놓고 만나기를 권유한다.

우리가 다음 세대를 위해 남겨줄 수 있는 고귀한 선물은, 기계 인간이 인간의 자리를 대신하는 것보단 뜨거운 감성이 뛰는 인간과 인간, 그리고 인종과 성별 등의 차별을 다름으로 인식하지 않고, 그 간격을 뛰어넘는 '만남'의 시대를 열어주는 것이 아닐까 생각한다.

눈을 감고 마음을 열면…

우 성 주

그곳이 어디든
하루가 간다.

눈을 뜨면
하루가
계절이
파랗게. 하얗게. 붉게 물들어 가고
눈을 감으면
오롯이 내 모습만 거기에 있다
빛바랜 울퉁불퉁한 오랜 길목에서
난 무엇을 찾고 있나.

눈을 뜨면
태양이 부서져 은빛 가루를 휘날리는
에메랄드빛 바다가
좁고 비탈진 길 등선 사이로 고개를 내민다.

눈을 감으면

내 마음의 잔상이 춤을 추다 지쳐 갈 즈음

형상 없는 긴 틈 사이로 바람이 분다

그리고 한가로운 분홍빛으로 설레이던 그리움이

아직 떠나지 않은 곳으로부터 시작된다.

낮은 길고

아침은 짧듯

흐릿한 눈길로 잡은

일곱 언덕의 몇 가닥 기억이

겨울에 피어난 노란 꽃 이야기들처럼 피고 진다.

참고문헌

가야트리 스피박(2005: 태혜숙·박미선 옮김). 포스트식민 이성비판. 서울. 갈무리.

가오밍루(2009: 이주현 옮김). 중국현대미술사: 장벽을 넘어서. 미진사.

강은영(2000). 소호에서 만나는 현대 미술의 거장들. 문학과지성사.

강태희(2007). 현대미술과 시각문화. 눈빛.

고모리 요이치(2007: 송태욱 옮김). 포스트콜로니즘. 삼인.

구레사와 다케미(2012: 서지수 옮김). 현대미술 용어 100. 안그라픽스.

김보영·박종욱(2002). "현대 스페인 사회의 문화 정체성 분석을 위한 전략: 최근 문학과 영화를 통해 드러난 성-정체성의 문제를 중심으로". 서어서문연구(제23호).

김성곤(1997). "탈중심 경향과 Postcolonialism 문학". 인문과학(제27집).

김열규 외(2004). 페미니즘과 문학. 서울대학교출판부.

김주헌(2008). 여성주의 미학과 예술작품의 존재론: 한국 현대 여성미술을 중심으로. 아트북스.

김주현(2010). 외모꾸미기 미학과 페미니즘. 책세상.

김희진·안태기(2010). 문화예술 축제론: 사례와 분석. 한울아카데미.

남덕현(2009). 축제와 문화적 본질. 연세대학교출판부.

로버트 에이 존스(2006). 신화로 읽는 여성성 she. 동연.

리차드 에번스(1997: 정현백 외 옮김). 페미니스트: 비교사적 시각에서 본 여성운동. 창작과비평사.

리처드 험프리스(2003: 하계훈 옮김). 미래주의. 열화당.

마르코 메네구초(2010: 노윤희 옮김). 대중성과 다양성의 예술 현대미술. 마로니에 북스.

마이클 아처(2007: 오진경·이주은 옮김). 1960년대 이후의 현대미술. 시공아트.

마이클 해트·살럿 클롱크(2012: 전영백과 현대미술연구회 옮김). 미술사방법론: 헤겔에서 포스트식민주의까지 미술사의 다양한 시각들. 세미콜론.

마크 A. 차담·마이클 앤 홀리·키스 막시(2007: 조선령 옮김). 미술사의 현대적 시각들: 해체주의에서 퀴어이론까지. 경성대학교출판부.

박노자(2003). 하얀 가면의 제국: 오리엔탈리즘 서구 중심의 역사를 넘어. 한겨레신문사.

박종욱(2002). "문학과 영화로 고찰한 성의 역사". 서어서문연구(제24호).

_____(2011). 영화로 보는 라틴 아메리카 사회상의 스펙트럼. 이담북스.

박진규(2005). 지역문화와 축제. 글누림.

배철현(2006). "오리엔탈리즘과 오리엔탈 르네상스". 서양고대사연구(제 18권).

버트런드 러셀(2004). 결혼과 성. 간디서원.

빅토 터너(2005: 박근원 옮김). 의례의 과정. 한국심리치료연구소.

사브리나 P. 라멧(2001). 여자 남자 제3의 성. 당대.

사와라기 노이(2012: 김정복 옮김). 일본 현대 미술. 두성북스.

서동수(2010). 한국 여성 작가 연구: 나혜석. 한국학술정보.

스난(2004). 화혼 판위량. 북폴리오.

신지영(2008). 꽃과 풍경: 문화연구로 본 한국 현대 여성미술사. 미술사랑.

심상용(1999). 현대미술의 욕망과 상실. 현대미학사.

아론 구레비치(2002). 개인주의의 등장. 새물결.

아리프 딜릭(2005). 포스트모더니티의 역사들 III. 창비.

앤소니 기든스(2001). 현대 사회의 성 사랑 에로티시즘. 새물결.

에드워드 루시-스미스(2005: 이하림 옮김). 서양미술의 섹슈얼리티. 시공아트.

_____(2006: 남궁문 옮김). 20세기 라틴 아메리카미술. 시공아트.

에드워드 W. 사이드(1997: 성일권 옮김). 도전받는 오리엔탈리즘. 소나무.

에드워드 W. 사이드(2000: 박홍규 옮김). 오리엔탈리즘. 교보문고.

에피쿠로스(2013: 오유석 옮김). 쾌락. 문학과지성사.

엘리너 하트니(2003: 이태호 옮김). 포스트모더니즘. 열화당.

우성주(2011). 프리다칼로 타자의 자화상. 이담북스.

_____(2014). 호모 이마고. 한언출판사.

유제분 편(2001: 김지영 외 옮김). 탈식민페미니즘과 탈식민페미니스트들. 현대미학사.

윤범모 외(2011). 나혜석 한국 근대사를 거닐다. 푸른사상.

윤택림(2005). 문화와 역사 연구를 위한 질적연구방법론. 아르케.

이구열(2011). 나혜석: 그녀 불꽃같은 생애를 그리다. 서해문집.

이보연(2008). 이슈 중국현대미술: 찬란한 도전을 선택한 중국예술가 12인의 이야기. 시공사.

이소희(1999), "외줄타기 -한국에서의 탈식민주의/ 여성주의적 영미문학 페미니즘 교육". 영미문학 페미니즘(제7집, 1호).

이용재(2010), "식민주의와 탈식민화: 제국의 해체-영국과 프랑스의 '탈식민화' 비교-". 서양사론』(제106호).

이향미(2002), "탈식민주의와 여성주체". 문예미학(제10호).

이화인문과학원(2003). 미술 속의 여성: 한국과 일본의 근·현대. 이화여자대학교출판부.

이화인문과학원(2009). 지구지역 시대의 문화경계(탈경계인문학 학술총서 1). 이화여자대학교출판부.

이화인문과학원(2013). 문화혼종과 탈경계 주체(탈경계인문학 학술총서 10). 이화여자대학교출판부.

장 뒤비뇨(1998: 류정아 옮김). 축제와 문명: 마빈 해리스 문화인류학 3부작. 한길사.

재클린 살스비(1985: 박찬길 옮김). 낭만적 사랑과 사회. 민음사.

쟝 루이 플랑드렝(1998: 편집부 옮김). 성의 역사: 신역사주의. 동문선.

전경갑(1999). 욕망의 통제와 탈주. 한길사.

전남대학교 아시아문화원형연구사업단(2010). 동아시아인의 통과의례와 생사의식(아시아문화원형총서 3). 전남대학교출판부.

정중헌(2006). 채색과 풍물로 화풍 일군 천경자의 환상여행(천경자 평전). 나무와숲.

제인 플랙스(1992: 염경숙 옮김). 포스트모더니즘과 페미니스트 이론에서의 성별에 따른 제반관계. 한신문화사.

존 버거(2005). 이미지. 동문선

존 베벌리(2013: 박정원 옮김). 하위주체성과 재현: 라틴 아메리카 문화이론 논쟁(트랜스라틴 총서 11). 그린비.

주디스 허먼(2007: 최현정 옮김). 트라우마: 가정폭력에서 정치적 테러까지. 플래닛.

진 로버트슨·크레이그 맥다니엘(2011: 문혜진 옮김). 테마 현대미술 노트: 1980년대 이후 동시대 미술 읽기 무엇을 왜 어떻게. 두성북스.

진 시겔(1996: 양현미 옮김). 현대미술의 변명. 시각과언어.

찰스 해리슨(2003: 정무정 옮김). 모더니즘. 열화당.

최성민(2009). "제3세계를 향한 제국주의적 시선과 탈식민주의적 시선". 현대소설연구(제40집).

최영주(1999). "식민주의 담론과 대항 담론 만들기 -『나비부인』,『미스 사이공』,

『엠·나비』에 재현된 동양여성과 문화”. 영미문학 페미니즘(제7집, 1호).

크리스티나 버루스(2009: 김희진 옮김). 프리다칼로. 시공사.

크리스티나 폰 브라운·잉에 슈테판(2002: 탁선미 외 옮김). 젠더연구 성평등을 위한 비판적 학문. 나남출판.

클리퍼드 기어츠(2012: 문옥표 옮김). 문화의 해석. 까치.

태혜숙(1997). “탈식민주의적 페미니스트 윤리를 위하여: 가야트리 스피박과 프랑스 페미니즘”. 영어영문학(제43권, 1호).

_____(2000). “여성과 이산의 미학 -탈식민주의 페미니즘의 지형도-”. 영미문학 페미니즘(제8권, 제1호).

_____(2001).탈식민주의 페미니즘. 여이연.

파블로 엘구에라(2010: 이수안 옮김). 현대미술 스타일 매뉴얼: 작가 큐레이터 평론가를 위한 필수 가이드. 현대문학.

피터 버크(2012: 강상무 옮김). 문화 혼종성: 뒤섞이고 유통하는 문화를 이해하기 위한 가이드. 이음.

하수정(2002). “포스트식민주의와 페미니즘”. 문예미학(제10호).

한양환(2008). “후기신식민주의(Post-neocolonialism): 21세기 불어권 중부아프리카의 정치변혁 역동성 연구. 세계지역연구논총(제26집, 1호).

허브 골드버그(1998: 진성록 옮김). 남자, 여자를 해석하다. 부글북스.

허용선(2003). 환희와 열정의 지구촌 축제기행(세계인문기행 7). 예담.

헤이든 헤레라(2003: 김정아 옮김). 프리다칼로. 민음사.

홍성민(2000). 문화와 아비투스. 나남출판.

휘트니 채드윅(2006: 김이순 옮김). 여성 미술 사회: 중세부터 현대까지 여성 미술
의 역사. 시공아트.

Chandra Talpade Mohanty(1988). "Under Western Eyes: Feminist
Scholarship and Colonial Discourse." Feminist Review 30.

Constance, Penley(1989). The future of an Illusion: Film, Feminism, and
Psychoanalysis. University of Minnesota Press. Minneapolis.

D'Lugo, M. (1997). "Transparent Women: Gender and Nation in Cuban
Cinema", in M. T. Martin(ed.) New Latin American Cinema. Wayne State
University Press. 155-166.

Harris, Max(2003). Carnival and other Christian Festivals. Folk theology
and flok performance. University of Texas Press. Austin.

Heath, Dwight(2002). Contemporary Cultures and Societies of Latin
America. Waveland Press. Long Grove.

Hephaestus(2011). Articles on Republic of China Painters, Including: Qi

Baishi, Xu Beihong, Huang Binhong, Zhang Shuqi, Wu Changshou, Pan Yuliang. Hephaestus Books.

Kent, Robert(2006). Latin America regions and people. Guilford Press. New York.

Ketu, H. Katrak(1989). "Decolonizing Culture: Toward a theory for postcolonial women's texts". Modern Fiction Studies. Vol. 35. Nbr. 1. Spring 1989.

Kymlicka, Will(2010). Ciudadanía multicultural. Paidós Estado y Sociedad. Madrid.

McLeod, John(2000). Beginning Postcolonialism. Manchester University Press. Manchester.

Murray, Pamela(2014). Women and Gender in Modern Latin America: An Historical Reader. Routledge.

Natella, Arthur(2008). Latin American Popular Culture. McFarland. North Carolina.

Nelson and L. Grossberg(eds.)(1988). Marxism and the Interpretation of Culture. Macmillan. Basingstoke.

Octavio Getino(1997). "Some notes on the concept of a 'Third

Cinema'". New Latin American Cinema. Volumn 1. Theory, Pratices, and Transcontinental Articulations. Wayne State University Press.

Prignitz-Poda, Helga(2004). Frida Kahlo: the painter and her work. D.A.P.

Santa Arias and Raúl Marrero-Fente(ed)(2014). Coloniality, Religion, and the Law in the Early Iberian World. Vanderbit University Press.

Sieder, Rachel(2002). Multiculturalism in Latin America. Indigenous Rights, Diversity and Democracy. Palgrave. New York.

Wiarda, Howard J. and Kline H.F. "The pattern of Historical Development" in Wiarda, Howard J. and Kline H.F.(eds.) Latin American Politics and Developmente(Boston, Houghton Mifflin, 1985), "식민시대의 유산". 라틴 아메리카의 도전과 좌절 격동하는 정치사회. 서울. 나남, 1991.

William Brown, Hubert(2009). Latin America: the pagans, the papists, the patriots, the protestants, and the present problem. Biblio Life.

Yale University Press(2014). Painting in Latin America, 1550-1820: From Conquest to Independence. Yale University Press.